LE
JEU
PUBLIC

ET

MONACO

PAR

Le Docteur PROMPT

☙

PARIS
E. DENTU, ÉDITEUR
Galerie d'Orléans
PALAIS-ROYAL
1882

LE JEU PUBLIC

FAÇADE NORD DU CASINO.

JARDINS DU CASINO.

PRÉFACE

La maison de jeu de Monaco est un établissement dont l'importance croît chaque jour, et mérite au plus haut degré d'attirer l'attention. Les statistiques des compagnies de chemins de fer prouvent que les voyageurs qui vont à Monte-Carlo se comptent chaque année par centaines de mille. Toutes les nationalités sont représentées parmi eux. Ils font réaliser à la banque des bénéfices énormes, ainsi qu'il est aisé de s'en assurer en examinant la beauté des jardins du casino, la splendeur et la richesse de ses bâtiments, et la magnificence de toutes les attractions organisées pour attirer le public, tels que concerts, tirs au pigeon, représentations théâtrales, etc. Il est incontestable qu'une foule immense d'individus riches ou pauvres viennent de tous les points de l'Europe enrichir d'une partie ou de la totalité de leur fortune cette maison de jeu public, la seule qui existe encore sur notre continent.

Si l'intérêt général des nations civilisées est engagé dans cette question, l'intérêt local des contrées situées près de Monaco l'est bien davantage. Ces contrées sont le séjour privilégié du soleil et du printemps ; les habitants du nord de l'Europe viennent chaque année y chercher l'aspect des orangers toujours verts et des eaux toujours bleues de la Méditerranée; c'est au nombre de quinze ou vingt mille que se comptent les familles françaises, anglaises, russes, américaines même, qui prennent ces bords heureux pour leur habitation d'hiver. A force de séjourner à Monaco ou à Nice, ils deviennent en quelque sorte citoyens de ces villes de saison ; ils y ont leurs plaisirs, leurs demeures, leurs affaires quelquefois, souvent même leurs souvenirs de famille, et jusqu'aux tombeaux des personnes qui leur étaient chères. Aussi l'intérêt de ces contrées ne peut leur être indifférent ; il leur est précieux au plus haut degré, et l'on peut dire, sans crainte d'être démenti, que tout ce qui regarde *la Riviera* niçoise est de nature à exciter et à réveiller des sentiments très vifs dans les contrées les plus éloignées, dans l'Europe entière et dans les deux mondes.

Or il est évident, pour tous ceux qui vivent à Nice, par exemple, que Monte-Carlo exerce sur cette contrée une influence dominatrice et con-

sidérable. Presque tous les étrangers qui viennent dans la Riviera visitent Monte-Carlo ; les trains qui conduisent la population de Menton, de Cannes ou de Nice aux concerts de la maison de jeu, sont toujours remplis et encombrés de voyageurs de tout sexe et de tout âge ; les compagnies de chemins de fer, dans leurs réclames commerciales, mettent le casino de Monaco au même rang que la Tour penchée de Pise, ou le Colysée de Rome ; il s'est trouvé même des journaux parisiens très lus et très répandus, qui ont affirmé que Nice était, dans la Riviera, un accessoire, et Monte-Carlo, l'attraction principale. Les autorités de Nice sont placées sous la dépendance du casino par les subventions qu'elles en reçoivent ; il en est de même des sociétés savantes, des sociétés de charité, enfin de presque tous les corps constitués. La presse locale insère les annonces du casino et donne avec les plus grands détails le programme de ses fêtes. Elle prend même sa défense, lorsqu'on l'attaque ; enfin, elle ne craint pas de déclarer ouvertement qu'elle est dévouée à ses intérêts. Il y a donc là une influence qui plane sur toutes les affaires du pays. Une double question s'impose sur un tel sujet à l'observateur sérieux et attentif. Cette influence est-elle bonne ou mauvaise ? Si elle est mauvaise, quels sont les moyens à employer pour la détruire ?

Une maison de jeu public a toujours été regardée comme une chose mauvaise en elle-même. Cependant quelques personnes ont prétendu, dans ces dernières années, que la tolérance d'un établissement de ce genre pouvait offrir des avantages divers. Il est remarquable que cette théorie n'a pas été soutenue en France, à l'époque où il y avait des jeux publics à Paris et dans plusieurs grandes villes, ni en Angleterre, où cette tolérance a fort longtemps existé dans la pratique, bien que les lois du royaume ne l'aient jamais consacrée, ni en Allemagne, pendant la période de temps encore récente, où cette contrée servit d'asile aux fermiers des banques françaises, expulsés de notre territoire par le gouvernement du roi Louis-Philippe. La question a été débattue plusieurs fois dans les Chambres de chacune de ces nations; il ne s'est jamais trouvé une voix pour prendre la défense des maisons de jeu. La raison en est bien simple. Un moraliste peut, dans certaines limites, admettre la tolérance et la publicité du vice, dans le but de substituer aux inconvénients du vice clandestin les inconvénients, moins graves peut-être, du vice surveillé par les autorités. Mais il faut pour cela que le vice considéré soit un de ceux qui dépendent de la nature humaine elle-même, qui existeront toujours, qui ont toujours

existé, et dont le développement peut être restreint seulement, mais ne peut pas être arrêté d'une manière définitive. Or le jeu n'est pas dans ce cas. L'histoire est là pour le prouver. Tous les jurisconsultes savent que les lois des Douze Tables renfermaient des prescriptions très sévères et très pratiques, à l'aide desquelles l'antiquité s'était préservée de ce vice, très développé alors chez les peuples barbares, et notamment chez les Germains et les Gaulois, mais réduit à des proportions extrêmement faibles chez les peuples civilisés du bassin de la Méditerranée, qui étaient parvenus à s'en débarrasser au moyen d'un régime légal convenable. Il est d'ailleurs très facile de comprendre l'économie de ce régime. Ce que le joueur désire, c'est d'obtenir, sans travail et sans peine, la jouissance paisible des biens matériels que la richesse seule peut nous procurer. La passion du jeu est donc sans objet, du moment où cette jouissance paisible est empêchée par la loi. Dans le droit romain, la restitution des sommes gagnées au jeu pouvait être exigée, soit par le perdant, soit par ses héritiers, soit même par l'État : sous un tel régime, le jeu ne pouvait exister comme il existe aujourd'hui, et il ne faut pas s'étonner si l'agora d'Athènes ou le forum d'Arles n'ont jamais retenti du bruit des dés et des pièces d'or, comme dans

les temps modernes les salons de Londres ou de Paris.

Du moment où il est bien reconnu que la rage du jeu ne représente pas un fléau inévitable, et qu'il dépend de nous d'en être affranchis, la tolérance publique des parties de hasard devient une monstruosité légale et morale, à laquelle un esprit sérieux ne peut pas souscrire. Mais ces notions, très familières autrefois à Paris, à Berlin ou à Londres, lorsque les dangers évidents et terribles du jeu public émouvaient toutes les imaginations, sont devenues moins générales depuis que le spectre des banques publiques a cessé de hanter les carrefours de nos grandes villes, et s'est réfugié sur un rocher de la Méditerranée, où l'on ne peut le contempler qu'après avoir fait un long voyage. Aussi les plaidoyers prononcés en faveur des jeux, à Nice, à Paris ou ailleurs, sont nombreux et trouvent des esprits à convaincre et des intelligences à surprendre.

Ceux qui admettent la nécessité de traiter Monte-Carlo comme on a traité Frascati et Hombourg s'arrêtent devant une difficulté qui offre les caractères les plus étranges. Monaco appartient à un prince dont les besoins pécuniaires ne peuvent être satisfaits que par le jeu. Lui demander de supprimer sa roulette est une démarche visiblement inutile. A qui donc s'adresser pour obte-

nir ce résultat? Il est évident que nulle nation européenne ne peut agir sans le consentement de la France. Le prince qui a créé le jeu, qui y tient, et qui est dévoué à cette institution, ne cèdera qu'à la force : or il n'y a pas de doute que toute intervention à main armée dans ce petit État serait considérée par la France sinon comme un *casus belli* immédiat, du moins comme une insulte grave, qui pourrait amener les plus dangereuses complications. Les puissances étrangères peuvent, à la vérité, faire, par voie diplomatique, des représentations amicales au gouvernement français et lui demander d'exercer une action. De même, les citoyens français et les étrangers établis dans la Riviera peuvent, par la voie de pétitionnement, s'adresser à la Chambre des députés et au Sénat pour solliciter une intervention. Mais quelle sera cette intervention et comment s'exercera-t-elle? Voilà une difficulté qui embarrasse les esprits. Pour la résoudre, il faut d'abord connaître la véritable situation politique du prince de Monaco. Au point de vue du droit, est-ce un souverain indépendant? S'il l'est, et si la France se décide à exiger de lui la suppression de la maison de jeu, il y aura là une action comparable, théoriquement du moins, à une déclaration de guerre dont une puissance étrangère serait menacée, dans le but de déter-

miner cette puissance à supprimer un état de chose nuisible aux intérêts français ou à la cause générale de la civilisation. C'est ainsi que plusieurs nations de l'extrême Orient ont été contraintes par la force des armes à modifier, dans de certaines limites, le régime et l'économie intérieure de leur constitution politique et de leurs lois.

Si le prince de Monaco n'est pas un souverain indépendant, la question est beaucoup plus simple ; elle devient une question d'ordre intérieur ; elle peut être réglée par une simple instruction ministérielle, adressée au préfet des Alpes-Maritimes, ou au consul de France à Monaco, lesquels joueraient à l'égard du prince le même rôle que les résidents anglais auprès des petits souverains de l'empire des Indes, qui voient chaque jour le régime intérieur de leurs États et l'organisation même de leurs dynasties changer au gré du gouvernement britannique.

Quelle serait, dans l'un et dans l'autre cas, la situation du gouvernement vis-à-vis de la contrée où se trouve Monaco? Les habitants de cette contrée seraient-ils satisfaits ou mécontents de voir supprimer la maison de jeu? Et la légalité des mesures que peut prendre un gouvernement démocratique comme le nôtre n'est-elle pas subordonnée à la volonté des populations? Ne dé-

pend-elle pas de l'expression réelle et sincère de leurs vœux, obtenue indépendamment de toute pression administrative, et de toute influence susceptible d'en entraver la manifestation?

On a cherché, dans cet ouvrage, à fournir une solution exacte de ces différentes questions ; on s'est efforcé d'étudier au point de vue moral et historique les jeux publics et les jeux en général, de manière à montrer que le doute ne saurait subsister aujourd'hui sur l'urgence qu'il y a à détruire Monaco. On a réuni les pièces historiques de toute nature et de toute provenance qui prouvent que Monaco est un État soumis à la France, à titre d'État protégé, de la même manière que les petits États de l'Inde sont soumis à l'Angleterre, et que par conséquent il suffit à la France d'une simple action administrative pour abolir la roulette des Spélugues. Enfin, on a insisté sur les fléaux de toute sorte que cette roulette accumule sur Nice et sur les villes voisines. On a montré qu'elle fait assez de mal pour exciter les colères de l'immense majorité de la population ; malgré une pression administrative très forte, les pétitions adressées à nos Chambres contre la roulette ont recueilli un grand nombre de signatures, et le gouvernement français peut désormais être assuré que la volonté des habi-

tants est très accentuée dans le sens de 'abolition. Quant aux intérêts du pays, ils consistent surtout à satisfaire la colonie étrangère, et la vivacité avec laquelle un nombre considérable d'étrangers réclame la disparition des tables de jeu est un sûr garant de l'innocuité, de l'utilité et de l'urgence de cette suppression.

Nice, mars 1882.

LE JEU PUBLIC

CHAPITRE PREMIER

Les fureurs du jeu.

Dire que le jeu est une des choses les plus mauvaises et les plus dangereuses qui existent, c'est énoncer une vérité que tout le monde admet sans opposition. Beaucoup de voix éloquentes se sont élevées pour faire entendre aux hommes cette vérité; elle est passée dans le domaine des lieux communs et des banalités morales; cependant il se trouve encore aujourd'hui des écrivains et des poètes dont l'imagination découvre des choses nouvelles à dire sur ce sujet si épuisé. Notre intention n'est pas de le traiter à un point de vue général ; nous voulons aborder une question particulière dont la réalité urgente et violente parle plus à notre esprit que les conceptions idéales des philosophes et des poètes. Mais il serait injuste de ne pas sacrifier à la poésie quelques pages d'un livre dont le but est de venir en aide à une

œuvre morale. En matière de morale, les poètes sont de grands maîtres, et ils ont par-dessus tous les autres une supériorité; c'est que ce sont des maîtres aimables, dont les leçons se gravent dans la mémoire après avoir satisfait l'intelligence et après avoir séduit le cœur.

Le fragment qu'on va lire est emprunté à l'épopée aryenne. C'est un des récits du Maharabattah. La langue française ne peut rendre les richesses mélodiques ni la splendeur d'expression de la poésie sanscrite; mais, à travers le squelette d'une traduction, il est encore possible de sentir l'impression terrible que produit la narration aryenne dans sa simplicité primitive et dans l'irréprochable pureté de sa forme antique et vénérable. Le poète hindou ne fait aucune réflexion inutile; il ne déclame pas; il n'emploie aucune figure ; il se contente d'énoncer les événements ; ils parlent assez par eux-mêmes. Jamais un tableau plus effrayant et plus vrai n'a été mis sous les yeux des hommes.

Voici cette narration :

« Or il arriva que Douryodhana fut très jaloux du triomphe que son cousin Youditchéra avait obtenu, et il désirait dans son cœur la destruction des Pandavas [1], pour s'emparer de leur royaume. Or Sakouni était le frère de Gandhari, qui était la mère des Kauravas [2]; et il était très habile à jeter les dés et à

[1]. C'est-à-dire les fils de Pandou. Youditchéra était l'aîné des Pandavas.

[2]. C'est-à-dire Douryodhana et ses frères.

jouer avec des dés pipés, de telle sorte qu'il gagnait
toutes les fois qu'il jouait. Ainsi, Douryodhana cons-
pira avec son oncle, et ils décidèrent que Youditchéra
serait invité à jouer, et que Sakouni le provoquerait,
jouerait avec lui et lui gagnerait toutes ses richesses
et toutes ses terres.

« Ensuite le méchant Douryodhana proposa à son
père le Maharajah de faire une grande partie de jeu
à Hastinapour [1], et d'inviter à cette fête Youditchéra
et ses frères. Et le Maharajah se réjouit en son cœur
de voir que ses fils voulaient fêter les fils de son frère
Pandou, qui était mort, et il envoya son frère cadet
Vidoura dans la ville d'Indrapastra pour inviter les
Pandavas au jeu. Et Vidoura se rendit dans la ville des
Pandavas, et il fut reçu avec toutes sortes d'égards.
Et Youditchéra s'informa si ses parents et ses amis à
Hastinapour étaient en bonne santé, et Vidoura lui
répondit : tous se portent bien. Alors Vidoura dit aux
Pandavas : votre oncle le Maharajah va donner une
grande fête, et il m'a envoyé pour vous inviter, vous
et votre mère, ainsi que votre épouse commune [2].

1. C'est la ville moderne de Delhi.
2. C'est-à-dire Draupadi, qui était l'épouse des Pandavas.
Les mœurs aryennes présentent le singulier exemple de la
pluralité des maris. Cette pratique existe encore dans certaines
contrées de l'Indoustan. M. de Lanoye, en 1858, l'a trouvée
en vigueur dans la province de Kemaoun, qui est située à
peu de distance des sources du Gange, c'est-à-dire au centre
de la région sacrée, de la terre sainte à laquelle se rapportent
les principales traditions du culte brahmanique ; aussi n'est-
il pas étonnant qu'on y retrouve d'importants vestiges des
coutumes aryennes des temps primitifs.

Venez dans sa ville ; il y aura une grande partie de dés. Quand Youditchéra entendit ces paroles, il fut troublé en son cœur : il savait que le jeu est une source de querelles, et quant a lui-même, il n'était pas très habile dans l'art de jeter les dés. D'ailleurs, il savait que Sakouni était à Hastinapour, et que c'était un joueur très exercé. Mais il se rappela que l'invitation du Maharajah était équivalente aux ordres d'un père, et qu'un vrai Kchatriah [1] ne devait jamais refuser un défi, ni au jeu ni à la guerre. Ainsi Youditchéra accepta l'invitation, et il ordonna qu'au jour fixé ses frères, leur mère et leur épouse commune devraient l'accompagner à la ville de Hastinapour.

« Quand le jour du départ fut arrivé, les Pandavas emmenèrent avec eux leur mère Kounti, leur épouse Draupadi, et ils se mirent en route pour aller d'Indrapastra à Hastinapour. Quand ils furent entrés dans cette ville, ils firent d'abord une visite respectueuse au Maharajah ; ils le trouvèrent assis au milieu de ses fidèles. Le vieux Brima et Drona, le précepteur, et Karna, qui était l'ami de Douryodhana se trouvaient également avec lui. Et lorsque les Pandavas eurent salué le Maharajah, et rempli leurs devoirs envers tous ceux qui étaient présents, ils firent une visite à leur tante Gandhari, et ils lui rendirent des témoignages de respect. Ensuite ce fut le tour de leur mère et de leur épouse ; elles entrèrent chez Gandhari, et la saluèrent avec respect ; après quoi, les femmes des

[1]. C'est-à-dire un homme appartenant à la caste des guerriers.

Kauravas se présentèrent et se firent connaître de Kounti et de Draupadi. Mais elles ne tardèrent pas à en devenir jalouses, à cause de la grande surprise que leur inspira la beauté de Drâupadi, ainsi que la splendeur de ses habillements. Quand toutes ces visites furent terminées, les Pandavas se retirèrent avec leur mère et leur épouse dans les appartements qu'on leur avait préparés. Là, quand le soir fut venu, ils reçurent les visites de tous les amis qu'ils avaient à Hastinapour.

« Or c'était le lendemain matin que la partie devait être jouée; de sorte que les Pandavas, s'étant baignés et s'étant habillés, laissèrent Draupadi dans les appartements qui avaient été préparés pour elle, et se rendirent au palais. Et les Pandavas saluèrent de nouveau avec respect leur oncle le Maharajah; après quoi ils furent conduits au pavillon où la partie devait s'engager. Et Douryodhana vint à leur rencontre, accompagné de tous ses frères et de tous les chefs de sa maison royale. Et quand tout le monde eut pris place, Sakouni dit à Youditchéra : « Le sol a été parfaitement préparé ici, voici les dés; venez, je vous en prie; nous allons jouer. » Mais Youditchéra ne se montra pas disposé à faire ce qu'il proposait et lui dit : « Je ne veux jouer que dans des conditions parfaitement équitables; mais si vous promettez de n'user d'aucun artifice ni d'aucune tromperie, j'accepterai votre défi. » Sakouni lui dit : « Si vous êtes si préoccupé de la crainte de perdre, vous feriez mieux de ne pas jouer du tout. » A ces mots, Youditchéra se mit en colère et répliqua : « Je n'ai jamais peur, ni au jeu ni à la guerre; mais

1.

il faut que je sache avec qui je jouerai et qui me payera, si je gagne. » Alors Douryodhana s'avança et dit : « C'est avec moi que vous jouerez, et je tiendrai tous vos enjeux ; mais mon oncle Sakouni jettera les dés pour moi. » Alors Youditchéra dit : « Quelle sorte de jeu est-ce là ? faut-il que ce soit un homme qui joue et un autre homme qui tienne les enjeux ? » Cependant il accepta le défi, et il commença à jouer avec Sakouni.

« Ainsi Youditchéra et Sakouni étaient assis à terre ; ils jouaient, et quand Youditchéra mettait un enjeu, Douryodhana en mettait un autre d'une valeur égale. Mais Youditchéra perdit toutes les parties. Il perdit d'abord une très belle perle, ensuite mille sacs, dont chacun renfermait mille pièces d'or, ensuite un lingot d'or si pur qu'il était mou comme de la cire, ensuite un char orné de pierres précieuses avec des clochettes d'or pendues autour, ensuite, mille éléphants de guerre, avec des harnachements enrichis d'or et de diamants, ensuite un lak [1] d'esclaves habillés magnifiquement, ensuite un lak de belles jeunes filles esclaves, couvertes de bijoux d'or de la tête aux pieds, ensuite tout ce qui restait de ses trésors, ensuite tout son bétail, et enfin la totalité de son royaume, à l'exception des terres qui appartenaient aux Brahmanes.

« Maintenant, lorsque Youditchéra eut perdu son royaume, les chefs présents dans le pavillon furent

1. Un lak représente une centaine de mille ; ce mot s'emploie dans la poésie aryenne, dans le même sens que le mot français myriade, qui signifie une dizaine de mille, et, par métaphore, un nombre quelconque très considérable.

d'avis qu'il devait cesser de jouer. Mais il ne voulut pas écouter leurs conseils, et il continua le jeu. Il joua tous les bijoux qui appartenaient à ses frères, et il les perdit. Ensuite il joua ses deux plus jeunes frères, et il les perdit; ensuite il joua ses deux autres frères, Arjouna et Bhima, et il les perdit; enfin il se joua lui-même, et il perdit encore. Alors Sakouni lui dit : « En vous jouant vous-même, Youditchéra, vous avez fait de vous un esclave, et c'est une mauvaise action. Mais jouez maintenant votre épouse Draupadi, et si vous gagnez la partie, vous serez libre. » Et Youditchéra lui répondit : « Oui, je jouerai Draupadi. » Et toutes les personnes présentes furent grandement troublées et eurent horreur de l'action de Youditchéra ; et son oncle Vidoura se couvrit le visage de ses mains et s'évanouit. Bhima et Drona devinrent pâles comme la mort, et beaucoup d'autres furent très affligés ; mais Douryodhana et son frère Douhsasana et quelques autres parmi les Kauravas se réjouirent dans leurs cœurs, et manifestèrent leur joie ouvertement. Alors Sakouni jeta les dés et gagna Draupadi pour le compte de Douryodhana. Alors toute l'assemblée fut plongée dans la consternation, et les chefs se regardèrent l'un l'autre sans prononcer une seule parole. Et Douryodhana dit à son oncle Vidoura : « Maintenant va chercher Draupadi ; emmène-la ici, et fais-lui balayer la maison. » Mais Vidoura se mit à pousser de grands cris et lui dit : « Quelle méchanceté est-ce là ? Voulez-vous contraindre une femme de naissance noble, qui a épousé vos parents, à devenir une esclave qui tiendra la maison ? Comment

pouvez-vous infliger à vos frères une telle vexation ? Mais Draupadi n'est pas devenue votre esclave ; car Youditchéra s'est perdu lui-même avant de mettre sa femme au jeu, et du moment où il est devenu esclave, il n'avait plus le droit de jouer Draupadi. » Vidoura se retourna ensuite vers les autres personnes présentes et dit : « Ne tenez aucun compte des paroles de Douryodhana, car il a perdu l'esprit aujourd'hui. » Alors Douryodhana dit : « Que la malédiction du ciel tombe sur Vidoura, car il ne veut jamais faire ce que je désire ! »

« Après cela Douryodhana appela un de ses serviteurs et lui ordonna de se rendre à la demeure des Pandavas et d'amener Draupadi dans le pavillon. Cet homme se mit en chemin ; il arriva dans la demeure des Pandavas ; il entra chez Draupadi et lui parla en ces termes : « Le rajah Youditchéra vous a perdue au jeu, et vous êtes devenue l'esclave du rajah Douryodhana. Ainsi venez maintenant chez lui, pour le servir, comme le font les autres esclaves. » Et Draupadi fut étonnée et très irritée de ces paroles, et elle répliqua : « Étais-je moi-même une esclave, pour qu'il fût permis de me jouer ? Et quel homme peut être assez fou et assez dépravé pour vendre sa propre femme ? » Le serviteur de Douryodhana lui répondit : « Le rajah Youditchéra s'est perdu lui-même, ainsi que ses quatre frères, et vous aussi, et c'est le rajah Douryodhana qui a gagné. Vous n'avez aucune objection à faire. Ainsi donc levez-vous et venez dans la maison du rajah. »

« Alors Draupadi s'écria : « Allez maintenant, et

demandez au rajah Youditchéra s'il m'a perdue avant de se perdre lui-même ; car s'il s'est joué lui-même d'abord, il avait perdu le droit de me mettre au jeu. » Alors le serviteur de Douryodhana retourna dans l'assemblée et posa cette question à Youditchéra. Mais Youditchéra pencha la tête, avec une grande honte, et ne dit pas un mot. Alors Douryodhana fut rempli de colère, et il dit à son serviteur : « A quoi bon tant de paroles inutiles ? Allez chercher Draupadi : amenez-la ici, et si elle a quelque chose à dire, elle le dira en présence de nous tous. » Le serviteur voulait y aller ; mais il observa l'air courroucé de Bhima[1] ; il en fut très effrayé ; il refusa d'exécuter l'ordre qu'il avait reçu, et il resta où il était. Alors Douryodhana envoya son frère Douhsasana. Et Douhsasana alla dans la demeure de Draupadi et lui dit : « Le rajah Youditchéra vous a perdue en jouant avec le rajah Douryodhana ; il vous envoie chercher ; ainsi levez-vous, et venez chez lui, conformément à ses ordres. Si vous avez quelque chose à dire, vous pourrez le dire en présence de toute l'assemblée. » Draupadi répliqua : « La mort atteindra bientôt les Kauravas, s'ils sont capables de commettre des actions aussi criminelles que celles-ci. » Et elle se leva remplie de consternation et se mit en chemin. Mais quand elle arriva au palais du Maharajah, elle ne voulut pas entrer dans le pavillon où tous les chefs étaient assemblés, et elle s'enfuit en toute hâte pour

1. Bhima était l'un des frères de Youditchéra, et par conséquent l'un des cinq maris de Draupadi.

se réfugier dans l'appartement des femmes. Mais Douhsasana la poursuivit; il la saisit par ses cheveux, qui étaient très noirs et très longs, et il l'entraîna de force dans le pavillon où se trouvaient tous les chefs. Et elle s'écria : « Ne portez pas les mains sur moi ! » Mais Douhsasana ne tint aucun compte de ses paroles, et il lui dit : « Vous êtes maintenant une femme esclave, et les femmes esclaves n'ont pas le droit de se plaindre quand les hommes portent la main sur elles. » Voyant que Draupadi était traitée de cette manière, les chefs furent remplis de honte et baissèrent la tête, et Draupadi, s'adressant aux plus âgés d'entre eux, et en particulier à Bhima et à Drona, leur demanda s'il était vrai que le rajah Youditchéra se fût joué lui-même avant de la mettre au jeu, ou si les choses s'étaient passées autrement. Mais ils baissèrent la tête comme les autres et ne répondirent rien.

« Alors Draupadi regarda les Pandavas, et son regard pénétra dans leurs cœurs comme la pointe de mille poignards ; mais ils ne firent aucun mouvement pour lui venir en aide, car Bhima ayant voulu s'avancer pour la délivrer des mains de Douhsasana, Youditchéra lui commanda de rester en paix ; or Bhima et les autres Pandavas étaient obligés de se conformer aux ordres de son frère aîné. Mais lorsque Douhsasana vit que Draupadi regardait les Pandavas, il la prit par la main et la força de le suivre, disant : « Esclave, qu'avez-vous besoin de porter vos regards autour de vous ? » Et lorsque Karna et Sakouni entendirent que Douhsasana l'appelait esclave, ils s'écrièrent : « C'est bien dit ; c'est bien dit. »

« Alors Draupadi pleura très amèrement, et elle en appela à toute l'assemblée : « Vous tous, dit-elle, vous avez des femmes et des enfants ; voulez-vous permettre qu'on me traite ainsi ? Je ne vous ai fait qu'une seule question, et je vous prie de me répondre. » Alors Douhsasana l'interrompit ; il lui dit des injures et la maltraita de telle sorte, que le voile de Draupadi lui resta dans les mains. Et Bhima ne put contenir plus longtemps sa colère, et il parla à Youditchéra en termes très véhéments ; et Arjouna lui reprocha de s'oublier et de manquer d'égards envers son frère aîné. Mais Bhima lui répondit : « Je laisserais brûler mes mains à petit feu, plutôt que de permettre à ces misérables de traiter ainsi mon épouse en ma présence. »

« Alors Douryodhana dit à Draupadi : « Venez ici, je vous en prie ; vous allez vous asseoir sur mes genoux. » Et Bhima grinça des dents et s'écria à haute voix : « Écoutez le vœu que je vais faire en ce jour ! Si, pour venger cette injure, je ne brise pas les os de Douryodhana, et si je ne bois pas son sang, alors je ne suis pas le fils de Kounti ! »

« Cependant le chef Vidoura avait quitté l'assemblée et s'était rendu chez le Maharajah aveugle [1] Dhritaraschtra, à qui il fit part de tout ce qui s'était passé dans cette journée. Et le Maharajah ordonna à ses serviteurs de le conduire dans le pavillon où tous les

1. C'est le Maharajah dont il a été question plus haut ; c'est l'oncle des Pandavas et le père de Douryodhana et de ses frères.

chefs étaient rassemblés. Et tous ceux qui étaient là observèrent un profond silence, dès qu'ils virent entrer le Maharajah, et le Maharajah dit à Draupadi : « Ma fille, mes fils ont mal agi envers vous en ce jour. Mais retournez maintenant, vous et vos maris, dans votre royaume ; oubliez ce qui s'est passé, et que le souvenir de ce jour soit effacé à tout jamais. Ainsi les Pandavas emmenèrent leur épouse Draupadi et se hâtèrent de quitter la ville de Hastinapour.

« Alors Douryodhana fut très irrité, et il dit à son père : « O Maharajah, n'y a-t-il pas un proverbe qui dit que, quand un ennemi est renversé, il doit être anéanti sans qu'il soit nécessaire de faire une nouvelle guerre ? Maintenant, nous avons renversé les Pandavas ; nous nous étions emparés de toutes leurs richesses, et vous leur avez rendu leur puissance, et vous leur avez permis de partir avec le cœur rempli de colère. Maintenant ils vont se préparer à nous faire la guerre pour se venger de tout le mal que nous leur avons fait ; ils vont bientôt revenir, et ils nous tueront tous jusqu'au dernier. Permettez-nous, je vous en prie, de jouer une autre partie avec les Pandavas, et ordonnez vous-même que ceux qui perdront soient obligés d'aller en exil pendant douze ans ; car c'est le seul moyen d'éviter qu'il y ait une guerre entre nous et les Pandavas. » Et le Maharajah consentit à ce que demandait son fils, et on envoya des messagers à Youditchéra et à ses frères pour les inviter à revenir sur leurs pas. Et les Pandavas obéirent aux commandements de leur oncle et revinrent en sa présence ; et il fut convenu que Youditchéra jouerait

encore une partie avec Sakouni, que les Kauravas partiraient pour l'exil, si Youditchéra gagnait ; mais que si Sakouni avait le dessus, ce seraient les Pandavas qui seraient exilés ; et l'exil devait durer douze ans, plus un an ; et, pendant ces treize ans, les exilés pourraient demeurer où ils le jugeraient convenable ; mais ils devaient se tenir cachés de telle sorte que leurs adversaires ne pourraient jamais les découvrir ; et dans le cas où ceux-ci parviendraient à les découvrir avant que la treizième année fût terminée, leur exil serait prolongé de treize ans de plus. Ainsi ils se mirent à jouer de nouveau, et Sakouni avait des dés pipés comme auparavant, et il gagna la partie comme la première fois.

« Quand Douhsasana vit que Sakouni avait gagné la partie, il dansa de joie et il s'écria : « Maintenant le royaume de Douryodhana est affermi ! » mais Bhima lui dit : « Ne vous livrez pas à la joie ; mais souvenez-vous de mes paroles : Il viendra un jour où je boirai votre sang, ou bien je ne suis pas le fils de Kounti. » Et les Pandavas, voyant qu'ils avaient perdu, jetèrent leurs vêtements, se couvrirent de peaux de bêtes fauves, et se préparèrent à s'en aller dans les forêts avec leur épouse, avec leur mère, et avec leur prêtre Dhaumya ; mais Vidoura dit à Youditchéra : « Votre mère est vieille ; elle ne peut voyager ; confiez-la à mes soins. » Les Pandavas y consentirent. Ensuite ils quittèrent l'assemblée, la tête baissée et remplis de honte. Ils couvrirent leurs visages avec leurs vêtements. Cependant Bhima regarda les Kauravas avec fureur et leur montra le poing ; Draupadi

défit ses longs cheveux, qui retombèrent sur son visage, et se mit à pleurer amèrement. Et Draupadi fit un vœu, et elle s'exprima en ces termes :

« Mes cheveux resteront dénoués à partir de ce moment jusqu'au jour où Bhima tuera Douhsasana et boira son sang, et alors seulement, avec ces mains teintes du sang de Douhsasana, Bhima rattachera sur mon front mes longs cheveux noirs. »

Ce vœu fut exécuté plus tard. Bhima tua Douhsasana dans une bataille, et ensuite, « lui mettant le pied sur la poitrine, il lui trancha la tête, et puisant son sang dans ses deux mains, il le but avec avidité, et il s'écria : « Jamais, depuis que je suis au monde, non, jamais je n'ai goûté rien d'aussi doux que le sang de mon ennemi. »

CHAPITRE II

Le jeu en Angleterre
aux XVIII° et XIX° siècles.

Si le lecteur est un homme de goût [1], il a dû lire avec beaucoup d'intérêt le chapitre précédent. Mais il a dû s'écrier : « Voilà une étrange entrée en matière ! L'auteur veut démontrer qu'il ne convient pas de conserver des établissements publics dans lesquels le jeu est réglementé et soumis à des limites restrictives, et il met sous nos regards le tableau poétique d'une partie de dés où les enjeux s'élèvent indéfiniment, où l'honneur et la liberté même des individus sont en danger. Les banques publiques ont précisément pour effet de canaliser le vice et d'empêcher qu'il produise des résultats aussi violents et aussi terribles. Un chiffre raisonnable, au delà duquel on ne peut aller, détermine la limite supérieure des pertes et des bénéfices. De plus, la banque est un être abstrait, impersonnel, administratif, inconscient. Les joueurs ne jouent pas les uns contre les autres ; ils jouent contre

1. Nous admettons nécessairement que le lecteur est un homme de goût.

la banque. Ils ne peuvent entrer en fureur contre la banque ; ils ne peuvent songer à se venger d'elle ; la banque est une chimère chiffrée ; elle n'existe pas en tant que personnalité vivante et réelle. D'ailleurs, la banque ne peut tricher ; elle joue un jeu toujours loyal. Ainsi elle a pour fonction d'éliminer tous les graves inconvénients du jeu privé : elle ne représente pas le jeu dans toute son horreur ; elle le représente, au contraire, dépouillé de tout ce qu'il a de plus dangereux et de plus redoutable.

« Ensuite, pourquoi aller chercher, à une époque antédiluvienne ou peu s'en faut, des documents poétiques et fabuleux pour traiter une question toute récente ? N'y a-t-il pas des faits plus positifs, plus modernes, qui pourraient être cités utilement pour éclairer cette question ? »

Des arguments de ce genre ont été présentés chaque fois qu'on a cherché à régler la question des jeux publics en général, et celle de Monaco en particulier. Ils reposent sur une base inexacte. Il n'est pas vrai, en effet, que le jeu public supprime les inconvénients du jeu privé. Sans doute, le jeu privé peut produire, chez les individus qui s'y adonnent habituellement, des résultats beaucoup plus fâcheux que le jeu public. Mais l'éclat et le retentissement des parties jouées par les banques a pour effet principal de faire naître dans tous les cœurs une fureur de jeu qui n'existe pas là où les jeux de hasard sont condamnés à la clandestinité et au secret. La preuve de ce fait est facile à obtenir : elle résulte de l'expérience même ; et cette expérience a été faite sur une vaste

échelle, dans tous les temps et dans tous les lieux. Nous en chercherons la preuve dans des temps beaucoup plus modernes que ceux où les Pandavas ont perdu tout leur argent en jouant avec les Kauravas. Nous nous transporterons au xixe siècle. Dans ce siècle, il y a eu plusieurs nations civilisées qui ont joui de l'institution des jeux publics, et qui s'en sont débarrassées au moyen d'une loi. Si l'on étudie attentivement leur histoire, on reconnaît toujours que la fureur du jeu privé s'est élevée à un degré inouï, tant qu'il y a eu des banques publiques. Elle a au contraire diminué dans des proportions considérables, lorsque les banques publiques ont été supprimées.

L'exemple le meilleur et le plus instructif est celui de l'Angleterre. En France et ailleurs, le siècle présent a été une ère de révolutions politiques, et le changement des mœurs peut être attribué à des causes très diverses. Mais, en Angleterre, la constitution du pays est restée la même; les familles aristocratiques, dont l'influence s'étend sur la nation, sont toujours les mêmes ; aucun trouble, aucun changement violent n'est venu bouleverser la nation et modifier d'une manière brusque l'état des individus et des choses; si donc nous trouvons, sur quelque point particulier, un changement considérable dans les mœurs, c'est au travail progressif, lent et régulier des lois et des institutions qu'il sera nécessaire de l'attribuer.

Les lois qui interdisent le jeu sont, en Angleterre, très nombreuses et très anciennes. Il y a un acte de 1541 qui défend les jeux de toute sorte, par la raison que le peuple, en se livrant à de tels divertissements,

néglige de s'exercer, comme autrefois, à tirer de l'arc, et d'acquérir dans cette pratique guerrière la supériorité que les Anglais ont toujours eue, et par laquelle ils ont rendu leur nation *puissante et redoutable à tous les pays étrangers*[1]. Sous le règne de Charles II, il y a encore un acte qui est destiné à enlever aux joueurs le droit de poursuivre leurs débiteurs devant les tribunaux. Il y en a un autre qui a été rendu par la reine Anne, et qui est remarquable par son excessive sévérité. Toute somme supérieure à 250 francs, perdue et payée au jeu, peut, d'après cet acte, être réclamée par le perdant et recouvrée judiciairement; le gagnant est même obligé de restituer le double de ce qu'il a reçu, et de payer, au bénéfice des pauvres, une somme égale à celle qu'on lui réclame. Si le gain a été obtenu par des moyens frauduleux, les tribunaux condamneront l'*heureux* joueur à payer cinq fois ce qu'il a reçu; de plus, il sera noté d'infamie et subira une peine corporelle, comme s'il s'était rendu coupable d'un faux serment. Si un individu est soupçonné de n'avoir que le jeu pour moyen d'existence, le magistrat le fera appeler, l'obligera à prouver que la plus grande partie de son revenu provient d'une autre source que du jeu. De plus, il devra donner caution pour sa bonne conduite pendant un an, sans quoi, il sera mis en prison. Tout individu qui se querellera ou se battra en duel pour une affaire de jeu sera mis en prison pendant deux ans; en outre, ses

1. Nous avons emprunté la plus grande partie de ce chapitre à l'excellent ouvrage de Steinmetz, intitulé *The gaming table*.

biens seront confisqués. Il est regrettable qu'un acte aussi sévère se termine par une disposition qui lui enlève toute application pratique. Il est dit en effet que la loi ne sera pas appliquée dans l'enceinte des palais royaux de Saint-James et de Whitehall ; d'où il suit que la reine et les lords se réservaient le droit de jouer eux-mêmes, tout en défendant aux autres de le faire. Il est inutile d'insister sur les effets que pouvait produire un tel exemple. Aucune prohibition ne saurait prévaloir contre la force de l'exemple. Aussi est-il certain que l'on continua à jouer en Angleterre, malgré les actes du code criminel. Cependant, de l'aveu de tous les auteurs qui ont étudié cette question, le développement du jeu fut assez limité jusqu'à l'époque où le progrès croissant des entreprises industrielles donna lieu à l'usage de s'associer et de mettre des capitaux en commun pour exploiter toutes sortes d'affaires. Ce fut alors qu'on établit des *gambling clubs,* ou maisons de jeu publiques. Pendant la seconde moitié du xviii° siècle, ces établissements devinrent extrêmement nombreux. Au mépris des actes prohibitifs de George II, qui sont très importants et très sévères, le pharaon, les dés, la roulette, la bassette, régnèrent de tous les côtés dans Londres. Il est très difficile, dans l'état actuel de nos mœurs, de se faire une idée des clubs de jeu de cette époque. Il serait difficile de dire dans quelles limites et jusqu'à quel point ils étaient publics. Quelques-uns étaient ouverts à tout venant; d'autres étaient plus ou moins sévères sur le choix des admissions. En général, ils étaient tenus par une société de capitalistes,

analogue à notre *Société des bains de mer* de Monaco ; quelques établissements appartenaient à des individus isolés ; parmi eux, on en trouve qui étaient nobles ; il y a même des banques de jeu qui ont eu pour *impresaria* une dame du plus haut rang. La comtesse de Buckinghamshire exploitait une table de pharaon dans Saint-James Square ; elle dormait avec une espingole et une paire de pistolets à son chevet, pour défendre son coffre-fort contre les voleurs. La baronne de Mordington tenait à Covent-Garden une maison « où toute personne comme il faut était admise à passer la soirée et à jouer aux jeux qui sont en usage dans les assemblées de cette nature ». La police voulut fermer cet établissement. Lady Mordington objecta qu'elle était pairesse d'Angleterre, et qu'en cette qualité elle avait des privilèges qui ne permettaient pas à la police d'agir contre elle. La Chambre des communes délibéra sur ce sujet pendant la séance du 29 avril 1745. Il fut décidé que les privilèges du *peerage* ne pouvaient être invoqués dans ce cas particulier.

Quelques maisons de jeu de cette époque ont acquis une réputation considérable, et leur souvenir appartient à l'histoire. Le club d'Almack était fréquenté par les héritiers des plus grandes familles et par les hommes d'État les plus importants. Fox y perdit des sommes énormes. On y jouait jusqu'à 300,000 francs dans une soirée. Un joueur de profession, nommé M. Thynne, déclara, au mois de mars 1772, qu'il ne reviendrait plus au club, étant dégoûté et découragé, parce qu'il n'avait gagné que 250,000 francs depuis

deux mois entiers. Au jeu de *quinze,* il était d'usage, à Almack, de mettre des masques pour ne pas laisser voir les mouvements de la physionomie.

Le club Brooke, fréquenté par Fox, par Brummel et par d'autres personnages considérables, occasionna la ruine d'un grand nombre de familles nobles du royaume. Le lord Robert Spencer, héritier du duc de Marlborough, y perdit tout ce qu'il possédait. Il s'associa alors avec d'autres joueurs ruinés comme lui, et monta pour son compte une banque de pharaon. Il réalisa ainsi des bénéfices que les banques d'aujourd'hui ne dédaigneraient pas, et il se retira avec deux millions et demi dans son coffre-fort. Il résolut de ne plus jouer, et il eut le courage de ne pas se désister de cette résolution.

Chez White, les paris atteignaient des proportions effrayantes et s'entouraient de circonstances horribles. Un jour, un homme se trouva mal à la porte du club; on le releva, et on le déposa dans l'intérieur de l'établissement. Aussitôt des paris furent faits sur la probabilité qu'il y avait pour que l'homme mourût ou guérît. Un chirurgien, appelé auprès de lui, voulut le saigner. Ceux qui avaient parié pour la mort s'y opposèrent, parce qu'un traitement médical pouvait compromettre leur gageure. L'homme succomba. Le jour du tremblement de terre de 1750, les uns parièrent que la secousse était produite par un tremblement de terre, et d'autres, qu'elle résultait de l'explosion d'une poudrière. Un individu qui se trouvait là raconta à Walpole qu'il avait quitté le club avec un sentiment d'horreur. Ils auraient, dit-il, parié pour et

contre, s'ils avaient entendu sonner les trompettes du jugement dernier. Un jour, il arriva qu'un jeune dogue, passant sous les fenêtres de White, ramassa dans un tas d'ordures un bout de corde ; pendant qu'il le tenait par une de ses extrémités, un autre dogue saisit le bout opposé. Les deux chiens se regardèrent et se mirent à tirer chacun de leur côté, ne voulant pas lâcher la corde ni l'un ni l'autre, et la tenant serrée dans leurs gueules avec la ténacité qui est particulière à cette race d'animaux. Des paris furent aussitôt établis pour l'un et pour l'autre; ils s'élevèrent, en un quart d'heure, à la somme de 500,000 francs.

Il serait impossible d'énumérer toutes les victimes illustres que la passion du jeu a ruinées en Angleterre pendant les dernières années du xviiie siècle, et pendant la première moitié du siècle suivant. Voici cependant quelques exemples qui peuvent montrer le degré de frénésie et d'abrutissement où les joueurs étaient arrivés.

Le duc de Norfolk perdit au jeu de dés la somme de 1,700,000 francs dans une seule soirée. La partie avait eu lieu dans une maison de la rue Saint-James. Le duc soupçonna que les dés étaient pipés; il les mit dans sa poche et déclara qu'il ne payerait qu'après les avoir fait briser. Suivant son habitude, il alla se coucher dans une chambre qu'on lui louait dans cette maison. Les grecs qui avaient joué contre le noble lord résolurent que l'un d'entre eux irait dans la chambre avec une paire de pistolets chargés, que, si le duc était éveillé, il lui brûlerait la cervelle, et que,

s'il dormait, il mettrait des dés honnêtes à la place des dés pipés que Sa Grâce avait confisqués pour cause de suspicion légitime. L'homme fit l'opération avec le plus grand succès : il déclara lui-même que *Sa Grâce ronflait comme un cochon.* Il reçut de ses associés la somme de 125,000 francs pour sa peine. Le duc ne se douta de rien ; il fit vérifier les dés, et il paya ce qu'il avait perdu.

Fox, l'une des plus puissantes intelligences qui aient jamais existé, passa toute sa vie à jouer un jeu effrayant. On est confondu, quand on songe combien de science et de génie ont été perdus pour la cause de l'humanité, pendant les heures de rage et de désespoir que cet homme illustre a passées autour des tables de pharaon. En 1773, lord Holland paya les dettes de Fox. Elles s'élevaient à 3,500,000 francs. L'année suivante, il lui légua une somme égale à ce chiffre; en peu de mois, le jeu dévora tout. Les amis de Fox se ruinèrent à signer des cautions pour ses dettes usuraires. Un jour on vendit aux enchères des lettres de change souscrites de cette façon. Il y en avait pour 12,500,000 francs par an pendant plusieurs années. « Je ne sais pas, écrit Walpole, ce que Fox pourra faire, quand il aura vendu les domaines de tous ses amis. »

Le 6 février 1772, Fox devait parler à la Chambre dans la discussion des *Trente-six articles.* Le 4 février au soir, il alla à Almack et se mit à jouer aux dés ; il continua jusqu'au lendemain, à cinq heures du soir, sans aucune interruption. Il quitta la table avec une perte de 275,000 francs. Le lendemain, il prononça un

important discours à la Chambre des communes; après quoi, il se rendit chez White[1]; il y passa toute la nuit; après quoi il retourna chez Almack[2]; il y resta jusqu'à quatre heures du soir, et il regagna 150,000 francs. Il n'avait pas vingt-cinq ans à cette époque.

Si l'on réfléchit à l'immense popularité de Fox, si l'on considère qu'il a été l'idole du parti whig, que, pour assurer son élection à Westminster en 1784, on a vu la duchesse de Devonshire, la plus belle et la plus brillante lady de son temps, embrasser avec transport un boucher de la banlieue qui avait mis son vote au prix de ce baiser, on est bien forcé de reconnaître que les vices de Fox étaient ceux de son époque, et que l'Angleterre, dans ce temps-là, ne voyait pas avec défaveur un de ses hommes d'État les plus considérables mener cette vie effrénée et donner à ses concitoyens un aussi effroyable exemple de vice et de désordre.

Wilberforce raconte qu'au début de sa vie politique, il fréquentait le club de Goosetree, où l'on jouait gros jeu; il s'y rencontra avec Pitt, qui risquait sur le tapis vert des sommes considérables. Wilberforce joua lui-même pendant quelque temps. Mais l'esprit du grand abolitionniste était trop sérieux et trop moral pour ne pas résister au courant de débauche qui l'entraînait. Un jour il gagna 15,000 francs. Ses adversaires étaient dans une situation de fortune qui ne

1. Voir plus haut ce qui a été dit sur cette maison de jeu.
2. Voir plus haut ce que nous avons dit également sur le club Almack.

leur permettait pas d'éprouver des pertes aussi élevées. Wilberforce fut péniblement affecté de la situation fâcheuse où il les avait placés par sa faute; les lois et les usages du monde ne lui permettaient pas de refuser le payement des sommes qui lui étaient dues; mais cet argent mal acquis lui inspira une résolution salutaire: il ne joua plus. De tels exemples sont fort rares à cette époque.

Le prince de Galles, qui régna plus tard sous le nom de George IV, fut un des joueurs les plus insensés de l'Europe. Il perdit au jeu à l'âge de vingt ans, et dans l'espace de quelques mois, la somme de 20 millions de francs. Écrasé par les dettes qu'il fut obligé de contracter, il se vit dans la nécessité d'accepter de la main de son père une femme qu'il n'aimait pas; George III consentit à payer tout ce que devait le prince de Galles à la condition qu'il épouserait Caroline de Brunswick. Il espérait que le mariage déterminerait son fils à une vie plus régulière, à une conduite plus sage. Mais le prince ne put jamais pardonner à sa femme la contrainte qui lui avait été imposée le jour où il avait dû s'unir à elle. Il lui imposa la plus cruelle des séparations. Sans avoir aucune faute à se reprocher, Caroline de Brunswick dut se retirer loin de son royal mari et vivre dans un isolement que, pour son malheur, elle ne supporta pas avec la patience nécessaire. Elle chercha dans les distractions d'un voyage sur le continent l'oubli de ses chagrins. Bientôt elle oublia ses devoirs, et se laissa entraîner par une passion indigne d'elle. Les gentlemen anglais qui l'avaient suivie dans son

exil ne tardèrent pas à l'abandonner. Elle étala longtemps à travers l'Europe et jusque dans la Syrie et dans les pays barbaresques le spectacle honteux et triste d'une future reine d'Angleterre éprise d'un laquais et vivant publiquement avec lui. En 1820, à l'époque du couronnement de George IV, cédant à un sentiment de vengeance et de colère contre l'homme qui l'avait autrefois délaissée, elle reparut brusquement en Angleterre, annonçant l'intention formelle d'user de ses droits et d'être traitée en reine. Le roi lui intenta aussitôt un procès en adultère devant les Chambres. Soutenue avec la plus grande énergie par les leaders du parti whig, Caroline se présenta hardiment devant les pairs. Les preuves de sa culpabilité furent produites; elles étaient écrasantes. Jamais un procès plus honteux ni plus retentissant n'avait occupé l'attention de l'Europe. Les lords finirent par comprendre qu'il était nécessaire d'en finir avec une affaire aussi préjudiciable à la dignité et à la gloire de l'État. Le vote sur la sentence définitive fut renvoyé à six mois de date; ces six mois durent encore.

La reine ne voulut pas s'en tenir là; elle se présenta à l'abbaye de Westminster, le jour du couronnement, et insista pour obtenir une admission qui lui fut refusée. Elle mourut peu de temps après.

Ces événements déplorables ont été la conséquence des folies de jeunesse de George IV; ils étaient dus principalement à l'état d'incroyable désordre où le jeu avait mis les affaires de ce prince, peu de temps avant l'époque où il fut obligé de s'unir à Caroline de Brunswick.

Il y avait là un grand enseignement; on ne voit pas que la nation anglaise en ait profité pour s'arracher à la fièvre des dés et des cartes. Longtemps après la Révolution française, on retrouve encore des faits extrêmement nombreux qui prouvent que la fureur du jeu était toujours la même.

En 1812, le tribunal de police de Bow-Street eut à juger une affaire des plus monstrueuses. L'agent Croker, faisant une ronde de nuit dans Hampstead-Road, vit, tout près de lui, un homme de haute taille et un homme de petite taille qui s'approchaient du mur. Peu de temps après, il s'aperçut que le premier avait été pendu par le second. Il se dirigea en toute hâte vers les deux hommes, et, au moment où il allait leur adresser la parole, le pendu tomba par terre. Il avait été accroché à un réverbère à l'aide d'un mouchoir; et ce mouchoir venait de se déchirer. Croker, le voyant sans connaissance, voulut lui porter secours; mais il ne tarda pas à revenir à lui; il fondit aussitôt sur l'agent à coups de canne. Cependant celui-ci, ayant appelé à son secours, parvint à s'emparer des deux individus. Conduits au bureau de police, ils déclarèrent qu'ils avaient joué entre eux, que le grand avait d'abord gagné tout l'argent de son adversaire, et ensuite ses habits, et notamment son paletot, ses culottes et ses souliers. Alors celui-ci, n'ayant plus rien à jouer, avait proposé de faire une dernière partie, pour savoir lequel des deux pendrait l'autre. Ayant gagné cette fois, il emmena avec lui le perdant et le pendit à un réverbère, sans éprouver aucune résistance, attendu que le perdant comptait bien le

pendre lui-même, dans le cas où la partie aurait eu un résultat contraire, et qu'il était, par conséquent, obligé, en conscience et en honneur, de subir à son tour cette opération, du moment où le sort lui avait été défavorable. Aussi avait-il éprouvé le plus vif déplaisir en voyant que l'agent de police, par son intervention inattendue, l'avait empêché de faire son devoir et d'acquitter la dette de jeu qu'il avait contractée.

Cet événement épouvantable fut observé chez des hommes appartenant à la classe ouvrière. L'année suivante, un jeune homme de grande naissance, le neveu d'un pair d'Angleterre, ayant perdu tout son argent au jeu, chercha à se procurer de nouvelles ressources à l'aide du vol. Il s'introduisit pendant la nuit dans la maison d'un de ses amis. Se voyant découvert par un domestique, il lui brûla la cervelle. Il fut arrêté et condamné à la potence. Après son exécution, on lui trancha la tête; on la mit sur une pique, et on l'exposa devant la maison où le crime avait été commis. Le fait se passa à Lisbonne.

En 1836, la scandaleuse affaire du club Graham vint jeter sur plusieurs personnes appartenant à la meilleure société le discrédit le plus grave et le plus honteux. Le lord de Ros était fils du lord Henry de Fitzgerald et de lady de Ros, qui lui avait légué son titre, l'un des plus illustres de l'Angleterre, autant par les actes de ceux qui l'avaient porté que par son ancienneté, qui remontait au règne de Henri III. Il possédait une fortune considérable, il fréquentait plusieurs maisons de jeu, et entre autres celle de Graham. Vingt ans d'exploits sur le tapis vert lui avaient acquis une

renommée qui ne serait pas très enviée aujourd'hui, mais qui alors ne déshonorait personne. Il passait pour le meilleur joueur de whist de l'Angleterre. Un jour des bruits fâcheux commencèrent à circuler sur son compte ; il jugea à propos de faire un voyage sur le continent. Mais ses adversaires étaient décidés à le perdre; et il reçut à Baden-Baden un numéro d'un journal dans lequel on l'accusait formellement d'avoir triché au jeu. Il retourna aussitôt à Londres et attaqua le journal en diffamation. On l'accusa de diverses manœuvres frauduleuses, et notamment d'avoir fait sauter la coupe, et de posséder le talent de marquer avec l'ongle certaines cartes, de telle façon qu'il lui était facile de les reconnaître. « Quand il avait fait couper, il était pris, dit un témoin, d'une certaine quinte de toux, que j'appellerai, en raison du résultat qu'elle produisait toujours, *la toux du roi;* en effet, elle amenait infailliblement un as ou un roi comme dernière carte. En ce qui concerne le fait de donner les cartes, Sa Seigneurie s'acquittait de cette fonction avec une lenteur extrême, et examinait visiblement les cartes l'une après l'autre, dans le but de reconnaître les marques qui pouvaient s'y trouver. »

Un autre témoin, M. Brooke Greville, avoua qu'il gagnait toujours beaucoup d'argent au jeu. Dans une période de quinze années, il avait réalisé un bénéfice de 900,000 francs. Il regardait le jeu comme sa seule et sa véritable profession.

Un certain capitaine Alexander avoua qu'il jouait depuis vingt-cinq ans et que, dans cet intervalle de temps, il avait gagné 250,000 francs ; il lui fut demandé

combien de temps il employait au jeu avant son dîner.

Réponse. — Trois, quatre ou cinq heures. Cependant il m'est arrivé de jouer pendant toute la nuit.

Demande. — Je suppose que vous avez l'habitude de dîner sobrement?

Réponse. — Mais non. En général, je me fais servir un dîner aussi bon qu'il est possible.

Demande. — Vous mangez, probablement, un petit poulet bouilli, et vous buvez un verre de limonade?

Réponse. — Je crois que cela ne m'est jamais arrivé. (*Avec beaucoup d'énergie*) : Quant à la limonade, je la nie formellement. Je ne bois jamais de limonade. *(Hilarité prolongée sur tous les bancs et même sur le banc où siégeaient les nobles lords de la Cour de justice.)*

Sir William Ingilby donna une description théorique et un exemple pratique du procédé qui consiste à faire sauter la coupe. Le témoin avait apporté un jeu de cartes, et il exécuta le tour avec une habileté qui excita le rire universel de l'assemblée. Il jura qu'il avait vu le lord de Ros en faire autant un très grand nombre de fois. On lui demanda pourquoi il ne l'avait pas dénoncé plus tôt. Il dit que s'il avait osé parler avant que le soupçon fût devenu général, on l'aurait jeté par la fenêtre.

Le lord de Ros fut condamné. Il mourut peu de temps après. A la suite de ce procès, il fut évident pour tout le monde que beaucoup de personnes de haut rang et de grande considération avaient, comme le noble lord, l'habitude invétérée de tricher au jeu.

On ne saurait contester qu'il y a eu dans les mœurs anglaises une amélioration considérable depuis ces

époques, qui sont bien rapprochées de nous, et qui semblent pourtant fort éloignées, si l'on étudie leur histoire intime, en tenant compte du mouvement extraordinaire qui se produisait alors autour des tables de jeu de Bath et de Londres. Cependant il n'y a pas longtemps que les derniers contemporains de Fox ont fermé leurs yeux à la lumière. Aucun bouleversement social ou politique n'est venu introduire aucun violent changement dans l'équilibre des fortunes et des situations sociales. Les hommes d'État qui gouvernent aujourd'hui la Grande-Bretagne sont les petit-fils de ceux qui passaient leurs nuits autour des tables infâmes d'Almack, de White et de Wattier. Quelle est donc la cause qui nous a fait une Angleterre si différente? Comment se fait-il que la patrie de Fox et de George IV éprouve aujourd'hui, pour le jeu, une si grande aversion? C'est à la générosité et à la philanthropie de quelques citoyens anglais que nous devons le bienfait d'avoir pu attaquer avec quelques chances de succès l'institution si bien établie de Monte-Carlo. Cette institution était acceptée par la société française de Nice; elle était favorisée, patronnée ouvertement par les autorités du département; la presse locale n'avait pas une voix pour s'élever contre elle. C'est du côté de l'Angleterre qu'est venu le souffle salutaire qui nous délivrera de ce fléau. C'est à des sujets britanniques que nous devons la principale initiative de l'organisation qui existe aujourd'hui pour le combattre. C'est surtout à Londres qu'on aura le droit de s'enorgueillir, le jour où l'Europe en sera débarrassée.

Si nous cherchons une circonstance décisive qui ait pu, au point de vue du jeu, modifier l'état des esprits en Angleterre, nous n'en trouvons pas d'autre que la promulgation de la loi de 1845, qui a définitivement supprimé les jeux publics dans les îles Britanniques. Il fut reconnu alors que les actes de Charles II, de la reine Anne et de George II étaient toujours en vigueur, à la vérité, mais qu'ils ne produisaient aucun résultat pratique. Des mesures convenables furent substituées à ces lois anciennes, dont plusieurs furent abrogées ; depuis cette époque, le scandale des jeux publics a cessé d'exister en Angleterre. Il a été toléré à Helgoland pendant quelque temps encore ; mais, en 1856, les réclamations de quelques voyageurs anglais ont obligé le gouvernement à supprimer la roulette établie sur ce coin de terre pour le plus grand dommage des commerçants de Hambourg et pour le plus actif développement des faillites dans cette ville. Aujourd'hui, il n'existe en Europe aucun endroit où le pavillon anglais protège les jeux de hasard. Il est bien regrettable qu'on ne puisse pas en dire autant du drapeau de la France.

On voit ce qui passe, quand on supprime l'étalage public des cartes, des dés, de la roulette, des billets de banque et des pièces d'or. L'effet produit n'est rien moins que le changement et l'amélioration des mœurs de toute une grande nation. Et c'est ici le lieu de protester de la manière la plus haute contre l'argument favori de ceux qui défendent les jeux publics. On nous dit que le jeu est un vice inhérent à la nature de l'homme, et qu'il est insensé de vouloir le

supprimer; qu'il est préférable, par conséquent, de le
tolérer et de le rendre public, afin de pouvoir en li-
miter les ravages. Eh bien, cela n'est pas vrai. —
L'homme jouera ou ne jouera pas, suivant que la
tentation et l'exemple agiront sur lui avec plus ou
moins de force. Il y a dans l'histoire des époques de
plusieurs siècles de durée, pendant lesquelles le jeu
a fait si peu de mal que ses effets sont passés ina-
perçus. Nous avons présenté plus haut le tableau
épique des fureurs de la race aryenne. Où trouver un
tableau semblable dans la poésie grecque ou dans la
poésie latine? Les poèmes homériques sont semblables
au Maharabatah et au Rhamayana. Ils semblent dictés
par la même inspiration; ils sont écrits suivant les
mêmes procédés. Ceux qui savent Homère par cœur
retrouvent à chaque page, dans les épopées sanscrites,
des idées qui leur sont familières. De part et d'autre,
on se voit en présence d'une description générale et
complète des mœurs d'un peuple héroïque, vivant
dans des temps primitifs, où le travail séculaire de la
civilisation n'avait pas encore mis sur tous les visages
les masques lourds et fastidieux que nous portons à
présent. Cependant il n'y a pas dans Homère une
seule ligne contre les jeux de hasard. Les. comiques
grecs et latins sont muets sur ce sujet. Dans Térence,
dans Plaute ou dans Aristophane, il n'y a pas un seul
personnage à qui le poète reproche d'avoir perdu son
argent au jeu. Comment se fait-il que ces poètes, dans
leur satire si vaste et si complète de tous les vices de
l'humanité, aient oublié le jeu? On a vu avec quelle
fureur l'illustre Fox, un bienfaiteur de l'humanité, se

livrait aux entraînements des jeux de hasard; et c'est à peine si l'on trouve quelques journées consacrées aux dés et aux osselets dans la vie des monstres couronnés de l'ancienne Rome, dans celles de Caligula ou de Domitien, par exemple. D'un côté, sous la tentation terrible du jeu public, l'âme enthousiaste d'un homme de bien s'exalte et devient victime du vice le plus hideux; de l'autre, en l'absence de cette tentation, nous voyons des hommes féroces, effrénés, livrés aux derniers excès de la débauche, aborder les plaisirs du jeu avec indifférence, et même avec mépris. Caligula, dit Suétone, jouait aux dés avec quelques personnes; il interrompit sa partie pour aller se promener sous un portique. Voyant passer deux chevaliers romains très riches, il les fit arrêter et ordonna de confisquer leurs biens. Il revint aussitôt dans la salle où se trouvaient les joueurs et leur dit qu'il avait fait un coup de dés infiniment plus avantageux que tous ceux qu'ils pouvaient faire.

Les peuples de l'Italie et de la Grèce vivaient sous des portiques et dans des places publiques. S'il y avait eu des *banques de jeu,* elles auraient existé en plein air; il était donc très facile d'en empêcher l'établissement. C'est ce que firent les anciens; leurs lois étaient très sévères, et elles étaient exécutées fidèlement. Alexandre le Grand mit à l'amende plusieurs chefs de son armée parce qu'ils avaient joué aux dés. Aristote décide qu'il n'y a aucune différence entre un joueur et un voleur de grand chemin.

Le moyen âge a été, comme l'antiquité classique, très peu adonné au jeu. L'*Enfer* du Dante est bien dé-

taillé, bien minutieux; tous les vices, tous les crimes de l'humanité y trouvent leur place. Cependant les joueurs sont oubliés. Le Dante ne parle du jeu, dans son poème, qu'une seule fois: c'est au sixième chant du *Purgatoire;* il se borne à dire que ceux qui gagnent au jeu de la *Zara* (c'est un jeu de dés) ont pour habitude de faire largesse à toutes les personnes présentes :

> Quando si parte il giuoco della Zara,
> Colui che perde si riman dolente
> Ripetendo le volte, e tristo impara.
> Con l'altro se ne va tutta la gente.
> Qual va dinanzi, e qual diretro il prende,
> E qual da lato gli si reca a mente.
> Ei non s'arresta, e questo e quello intende;
> A cui porge la man, più non fa pressa;
> E così dalla calca si difende.'

« Quand le jeu de la zara se termine, celui qui perd reste à sa place, accablé de tristesse; il répète les coups et étudie ce qu'il aurait pu faire. Tout le monde s'en va avec celui qui a gagné; les uns passent devant lui; d'autres le suivent; d'autres, marchant à son côté, se rappellent à son souvenir. Mais lui, pressant le pas, écoute tantôt l'un, tantôt l'autre; il fait largesse à quelques-uns qui cessent de le presser; et peu à peu il se débarrasse de la foule qui l'accompagne. »

Les chroniqueurs du moyen âge, si prodigues de détails sur la vie intime des individus, ne disent rien ou presque rien sur ce sujet. Dans tout Froissard, par exemple, c'est à peine si l'on trouve quelques histoires insignifiantes.

Le jeu est-il donc une passion toute moderne? Non;

elle est au contraire ancienne comme le monde lui-même ; et on la retrouve dans les récits historiques des civilisations primitives dont la civilisation européenne est issue par la suite des siècles. Mais elle est sous la dépendance absolue des lois et des institutions humaines. Il dépend de nous de la restreindre ou de la déchaîner. S'il lui est permis de donner en public le spectacle de ses fureurs, elle s'empare de toutes les âmes et elle fait les plus grands ravages. Si des lois convenables réduisent le jeu à n'être plus qu'un vice clandestin, le mal qui en résulte est peu de chose. C'est donc avec raison que toutes les nations européennes ont reconnu, en principe, la nécessité de supprimer les banques publiques. Il est infiniment regrettable que la France, qui a été la première à mettre ce principe en pratique, soit revenue plus tard sur les décisions qui avaient été prises par les Chambres en 1836, et qu'elle tolère aujourd'hui les jeux sur son territoire, à l'aide de la subtilité théorique qui fait de l'État de Monaco un pays indépendant. Mais nous devons espérer que cette monstrueuse anomalie ne subsistera pas longtemps, et que des moyens pratiques seront employés par le pouvoir législatif pour nous en débarrasser à une époque peu éloignée. Comme cette question soulève des difficultés de détail très variées et très nombreuses, il est intéressant d'étudier la solution qui lui a été donnée, à une époque très rapprochée de nous, par les Assemblées représentatives de l'Allemagne.

CHAPITRE III

Discussion du parlement prussien en 1868, au sujet de la suppression des jeux publics de Wiesbaden, d'Ems et de Hombourg [1].

Au moment où la déplorable question de Monaco va être présentée aux Chambres françaises, il convient et il est pratique de rappeler ce qui a été dit sur le même sujet dans les assemblées délibérantes de l'Allemagne. La discussion la plus instructive est celle qui a eu lieu le 26 février 1868 au parlement prussien ; elle eut pour résultat le vote d'une loi qui fut exécutée et qui supprima définitivement les banques de Hombourg, d'Ems et de Wiesbaden.

Le gouvernement prussien se trouvait dans une situation singulière à l'égard de ces banques. Les lois

1. Nous reproduisons ce document sans y rien changer, tel que nous l'avons publié dans le journal *la Colonie étrangère*. Qu'il nous soit permis d'adresser ici nos félicitations à cette vaillante feuille, toujours la première sur la brèche, dans la lutte contre Monte-Carlo.

du royaume ne permettaient pas le jeu public; elles édictaient des peines déterminées contre les jeux de hasard en général. A la suite de la guerre de 1866, les territoires de Wiesbaden, Ems et Hombourg, se trouvant annexés à la Prusse, devinrent susceptibles de subir l'application de toutes les lois existantes, et il eût été fort simple d'user immédiatement du droit de la guerre et de fermer les maisons de jeu. Le gouvernement prussien commit alors une faute grave : il réserva la question. Il suspendit, dans les territoires annexés, l'exécution des lois pénales qui interdisaient les jeux publics. D'énergiques réclamations s'élevèrent bientôt dans la presse et dans le parlement. Le gouvernement prussien fut obligé de prendre un parti; mais il se laissa induire en erreur par les représentations qui lui furent adressées au sujet de l'intérêt même des villes d'eaux. D'après certaines personnes, ces villes ne vivaient que par le jeu; elles devaient éprouver une ruine complète, si les banques étaient fermées. Il est inutile de discuter ici les motifs que le gouvernement énonça dans les Chambres à l'appui de son opinion. En 1868, on discutait sur l'avenir d'Ems et de Wiesbaden; on pouvait se tromper ou avoir raison. Mais aujourd'hui, cet avenir est devenu un fait accompli, et nous savons que le gouvernement n'était pas dans le vrai. On supposait que la suppression des jeux ruinerait la ville d'Ems; les jeux ont été supprimés, et la prospérité d'Ems a reçu aussitôt un accroissement énorme; il en a été de même de Wiesbaden; ces localités, au lieu d'être favorisées par le jeu, étaient, au contraire, ruinées et arrêtées dans leur développe-

ment naturel, exactement comme le sont aujourd'hui les villes de Menton et de Monaco, dont la tristesse et l'aspect morne et désert contrastent d'une manière si frappante avec les splendeurs de Cannes, devenue, grâce à son éloignement de Monte-Carlo, la ville la plus florissante de notre littoral.

Voici comment s'exprime, d'après des documents officiels, la *Gazette de Wiesbaden* (*Wiesbadner Badeblatt*) :

Il y avait à Wiesbaden :

 En 1816. 4,608 habitants.
 En 1840. 10,934 —
 En 1872. 35,808 —

Le jeu a été supprimé le 31 décembre 1872. La population s'est élevée :

 En 1873 à. 37,238 habitants.
 En 1875 à. 40,813 —
 En 1877 à. 44,794 —
 En 1879 à. 49,000 —
 En 1881 à. 51,000 —

Il faut remarquer à ce sujet que la suppression des jeux a coïncidé avec les événements de la guerre de 1870, qui ont eu pour effet d'enlever à Wiesbaden la totalité de sa colonie française; ainsi, à l'heure qu'il est, le nombre des Français inscrits sur les listes d'étrangers de cette ville ne s'élève qu'à 108, et encore a-t-on confondu dans ce chiffre les Français et les Belges, afin de le rendre moins misérable. Le plus

grand nombre des étrangers de Wiesbaden appartient à la nationalité allemande; mais l'augmentation considérable de la ville, qui a été l'effet de la suppression des jeux, tient surtout à l'affluence des familles qui sont venues s'établir définitivement à Wiesbaden, et qui y demeurent été comme hiver. Autrefois Wiesbaden était fréquenté pendant la saison : il était désert le reste de l'année, comme l'est aujourd'hui Monaco, malgré les splendeurs de Monte-Carlo, ou, pour mieux dire, à cause de ces splendeurs.

Quant à Ems, un document officiel, publié l'année dernière à Nice dans le journal *la Colonie Étrangère*, donne des résultats analogues et plus remarquables encore.

Voici ce document :

INFLUENCE DE LA SUPPRESSION DES JEUX SUR LA PROSPÉRITÉ DES BAINS D'EMS.

« Monsieur le rédacteur, après avoir fait les recherches nécessaires, je puis enfin vous faire la communication suivante relative à la situation actuelle de nos bains d'Ems, et vous verrez que la suppression des jeux n'a nullement nui, mais a, au contraire, consolidé notre position ; quelques chiffres que je vais vous donner parleront plus clairement.

« Principalement pendant les années 1863 (7,499 baigneurs et 3,261 visiteurs), 1864 (7,595 baigneurs et 3,376 visiteurs), 1865 (7,936 baigneurs et 3,554 visiteurs), les jeux étaient en pleine floraison — tandis qu'après leur suppression, en 1873, la fréquentation de notre

ville atteignit le chiffre de 10,435 baigneurs et de 4,121 visiteurs.

« Mais si ce chiffre qui, en 1875, fut encore de 10,048 baigneurs et de 5,950 visiteurs, a baissé un peu pendant les trois années suivantes, il s'est tellement relevé dans les deux dernières années 1879 et 1880 qu'il a atteint à la fin de la dernière saison 9,511 baigneurs et 7,064 visiteurs. Il est certain que ce chiffre aurait augmenté beaucoup encore si la mauvaise situation commerciale qui a pesé sur l'Allemagne, depuis 1873, n'avait pas exercé une influence défavorable.

« Pendant l'époque où les jeux étaient établis, on n'a fait que juste le nécessaire pour l'amélioration des bains. La transformation et la grande augmentation de nos jardins publics, la construction d'une magnifique promenade couverte, d'un pavillon de musique en forme de conque, la restauration de l'intérieur de notre beau *Kursaal*, l'établissement d'un éclairage splendide du jardin et des promenades, la réforme du personnel du théâtre pour le mettre sur un pied digne de nos visiteurs — tout cela a été fait dans le peu d'années écoulées depuis la suppression des jeux, grâce aux soins et à l'énergie de notre commissaire des bains, M. le chambellan von Lebel. — Un salon de lecture richement monté, un orchestre de premier ordre, des fêtes de nuit de tout genre, contribuent à la distraction de nos hôtes et satisfont tous les goûts.

« Si, pendant les premières années qui ont suivi la suppression des jeux, il s'est élevé quelques réclamations, elles se sont vite calmées et on n'en entend

presque plus parler. On est bien heureux de penser que notre *Lahn* aux eaux vertes et notre belle forêt ne sont plus le dernier refuge de malheureux qui, dans leur désespoir, ne trouvaient d'autre issue que le suicide. Ems est devenue maintenant une ville d'eaux *solide* dont tout baigneur qui est venu y chercher la santé se souvient avec plaisir; mes désirs, monsieur le rédacteur, sont pour que vos efforts soient couronnés de succès et que vous obteniez enfin ce qu'une loi nous a accordé.

« Je suis, etc.

« A. Sommer. »

Cette lettre a été légalisée par le commissariat des bains, et nous tenons l'original à la disposition de ceux qui voudront l'examiner.

Le gouvernement prussien, complètement trompé sur les effets que produirait la suppression des jeux, voulut ménager une période de transition pendant laquelle on réunirait, aux dépens des banques elles-mêmes, des sommes suffisantes pour indemniser les communes dans de certaines limites et pour rendre moins désastreuse la période de ruine où l'on supposait qu'elles allaient entrer immédiatement.

Il proposa aux Chambres la loi suivante :

« Article 1er. — Les banques publiques de Wiesbaden, Ems et Hombourg seront fermées le 31 décembre 1872 au plus tard; elles pourront être fermées avant cette époque, par une mesure administrative qui pourra s'appliquer, soit à l'une des banques seulement, soit à toutes les trois ensemble.

« Article 2. — Le jour de la fermeture de l'une des banques, il y aura, en ce qui concerne cet établissement, abrogation de l'article V de l'ordonnance en date du 25 juin 1867, relative au droit pénal dans les territoires annexés [1] (*Bulletin des lois,* p. 921 et suivantes); et les paragraphes 266, 267 et 340 du titre II du Code pénal entreront en vigueur [2].

« Article 3. — Le jour de leur fermeture, les banques cesseront de jouir des privilèges qui leur sont accordés par leurs concessions, et elles n'auront plus droit à réclamer aucuue indemnité pour le gain qu'elles auraient pu réaliser au moyen des jeux de hasard. »

EXPOSÉ DES MOTIFS DU PROJET DE LOI.

« Depuis l'annexion des territoires de Nassau et de Hesse Hombourg, le gouvernement a dû prendre en sérieuse considération l'état de choses qui résulte de la continuation du jeu public à Wiesbaden, à Ems et à Hombourg. Le gouvernement ne se dissimule pas qu'il y a des raisons sérieuses pour ne pas prolonger cette tolérance. Mais avant de prendre un parti, il a voulu soumettre à un examen convenable toutes les particularités qu'il faut faire entrer en ligne de compte. Il a voulu aussi ménager les intérêts sérieux et honnêtes qui seraient gravement compromis par la fermeture immédiate des banques de jeu dont il s'agit.

1. Cet article était celui qui permettait la continuation des jeux de hasard, au mépris du code pénal prussien.
2. Ces paragraphes étaient ceux qui édictaient des peines contre les jeux de hasard et contre les jeux publics.

« A. Wiesbaden et à Ems, les jeux de hasard sont tenus par une société anonyme domiciliée à Wiesbaden ; cette société a obtenu du gouvernement local une concession pour tenir *les établissements thermaux d'Ems et de Wiesbaden.* Il en est de même à Hombourg ; là, il existe une société anonyme *pour exploiter à Hombourg von der Hoehe l'établissement thermal et les sources d'eaux minérales qui s'y trouvent ;* elle a reçu une concession qui lui a été accordée par le gouvernement du landgrave.

« Pour la première société, la durée du contrat s'étend jusqu'à l'année 1881 ; pour la seconde, le bail est valable jusqu'en 1896. Il n'y a pas de clauses résiliatoires, et, au point de vue de la forme, ces traités paraissent inattaquables. Les deux sociétés ont retiré de leur exploitation un bénéfice très élevé, et qui s'accroît rapidement. Les réclamations qu'elles pourraient élever pour être indemnisées du gain qu'on leur ferait perdre atteindraient un chiffre inouï [1], si elles étaient proportionnées aux conséquences que peut produire la non-exécution des contrats.

« Quant aux intérêts des actionnaires, ils ne pourraient être lésés par l'exécution des contrats. Cependant il faut remarquer que, dans ces derniers temps, certaines personnes ont entrepris de provoquer une hausse considérable sur les actions des jeux publics. Il y a déjà là un motif d'après lequel on voit que les intérêts des actionnaires ne sauraient être un ob-

1. Le gouvernement évaluait ce chiffre à cent millions de francs.

stacle à la fermeture immédiate des banques de jeu.

« Il en est autrement pour ce qui concerne les communes de Wiesbaden, Ems et Hombourg. Elles ont reçu des banques de jeu, soit par suite de contrats, soit par l'effet des lois existantes, des prestations considérables ; si elles en étaient subitement privées, elles éprouveraient un dommage qu'il n'est pas possible de négliger. De plus, il faut reconnaître que, sur la foi des concessions accordées aux banques de jeu par les gouvernements, un grand nombre de commerçants se sont établis à Ems, à Wiesbaden et à Hombourg ; et un brusque changement de la situation amènerait leur ruine, c'est-à-dire la ruine d'une foule de personnes innocentes. Les banques dépensent beaucoup pour entretenir les établissements thermaux ; si elles étaient supprimées tout d'un coup, il serait impossible de continuer à entretenir ces établissements d'une manière aussi luxueuse. Il en résulterait que le nombre des malades qui viennent prendre les bains serait considérablement diminué, et que, par conséquent, les bénéfice du commerce, la valeur des maisons et le taux des hypothèques diminueraient dans la même proportion.

« Toutes ces considérations sont de nature à faire désirer une période de transition, pendant laquelle il pourra être donné satisfaction aux intérêts honnêtes.

« Il a semblé au gouvernement qu'il conviendrait d'accorder aux banques de jeu l'autorisation de continuer encore, pendant quelques années, l'exercice de leur trafic, à la condition qu'elles donneront une

partie assez importante de leurs bénéfices, et que cette somme sera employée à des dépenses d'intérêt public. On fera ainsi un fonds, qui sera confié aux autorités, et qu'on emploiera convenablement, dans l'intérêt des établissements thermaux et des communes. Mais la tolérance dont il s'agit serait refusée à l'une et à l'autre société, ou bien à l'une d'entre elles, dans le cas où la banque refuserait de donner les sommes qu'on lui demande et ne voudrait continuer le jeu que dans son propre intérêt.

« D'après ces raisons, il est aisé de comprendre l'économie du projet de loi. On a jugé qu'il fallait aller jusqu'en 1872 pour obtenir les sommes nécessaires; mais on a réservé l'éventualité de l'interdiction des jeux à une époque plus rapprochée, afin que le gouvernement ait les moyens d'assurer par la force l'exécution du contrat.

« L'article 2 s'explique de lui-même. Si, d'après cet article, les dispositions légales reprennent leur autorité provisoirement suspendue, il en résulte naturellement que les banques n'ont plus aucun droit à demander des indemnités. Cependant, il a semblé convenable d'indiquer, dans un article spécial, que ce droit n'existera pas. »

On ne peut pas lire cet exposé de motifs, sans que certaines observations se présentent aussitôt à l'esprit.

On voit d'abord que les sociétés allemandes prenaient, comme celle de Monaco, des titres fort honnêtes, et dont l'énoncé pur et simple n'indiquait pas

la nature véritable des opérations effectuées par les banques. On s'était même habitué à considérer le jeu et les eaux minérales comme des choses qui avaient une connexité ; et quand M. Blanc est venu s'établir à Monaco, il a désigné son entreprise sous le pseudonyme bien connu de *Société des bains de mer*, parce qu'il lui était difficile de concevoir qu'il y eût des tables de trente et quarante sans l'appendice obligé de quelques baignoires contenant une eau minérale quelconque. L'eau de mer est en effet la première des eaux minérales. Mais on n'est pas disposé à s'en servir pour prendre des bains pendant la saison d'hiver. Or c'est précisément en hiver que la société de Monaco fonctionne et s'enrichit. Il suit de là que le pseudonyme choisi par M. Blanc paraît, à première vue, fort étrange et absolument dépourvu de toute apparence de raison. Il y a en effet quelque chose à critiquer dans ce pseudonyme : c'est qu'il a été choisi par imitation de ce qui se passait en Allemagne, et que par conséquent il a été mal choisi. En Allemagne, il y avait effectivement des sources thermales; à Monaco, il n'y a pas et il ne peut pas y avoir de bains de mer. Il est surtout impossible qu'il y en ait à Monte-Carlo, au pied d'un rocher où l'on ne pourrait aller qu'en bateau. Quant à l'hôtel des bains, établi à la Condamine, les personnes qui y demeurent pendant l'hiver ne songent guère à prendre des bains, et nul visiteur n'y est jamais allé pendant l'été. Par conséquent, la Société de Monaco ne jouit pas, comme les Sociétés allemandes, d'un prétexte véritable sur lequel on ait pu baser une partie du

contrat conclu avec le gouvernement. Ce prétexte était réel et très sérieux à Wiesbaden ou à Hombourg ; il est absurde et nul à Monaco. En Allemagne, il y avait des contrats dont le véritable motif offrait un caractère infâme, mais dont le motif apparent était irréprochable, et même digne d'intérêt, puisqu'il était question d'un établissement thermal, destiné au soulagement des malades incurables et à la guérison des malades dont l'état n'est pas désespéré. A Monaco, le motif apparent est dénué de toute vraisemblance ; il ne reste que le motif réel. Ainsi il est permis de dire que l'administration de Monte-Carlo a manqué de sagesse, et qu'elle n'a pas choisi convenablement la désignation de son entreprise.

Il est en effet très important, au point de vue du droit, de ne pas faire un contrat entaché d'infamie. En lisant, dans ce qui va suivre, les discours prononcés au parlement prussien, on verra que les tribunaux allemands se sont prononcés avec netteté sur ces questions. Ils ont décidé que les affaires de jeux publics offraient le caractère d'*affaires infâmes* (*schaendliche Geschaefte*), et que, par conséquent, il n'était pas permis de rendre des jugements en faveur d'individus qui avaient consenti des transactions relatives à ce genre de trafic. Il y a là un principe qui domine le droit et la législation de tous les pays. Les lois ne peuvent avoir pour objet que le bien ; il en résulte qu'elles ne doivent légitimer rien de mauvais. Ce serait donc un acte contraire aux intentions du législateur que de sanctionner par une sentence la légitimité d'un contrat infâme. Si le caractère d'in-

famie est dûment constaté, le contrat est par cela même nul et sans valeur, quelles qu'en soient d'ailleurs les dispositions. C'est pour éviter cette cause de nullité que la Société de Monte-Carlo s'intitule Société des bains de mer. Nous venons de voir que son objet n'est pas rempli. Les banques d'Ems et de Hombourg avaient dans leurs baux un prétexte plus réel et plus plausible. Cependant le gouvernement prussien ne le jugea pas suffisant. S'il l'avait jugé suffisant, il n'aurait pu demander aux Chambres de voter un projet de loi comme celui dont il s'agit. Ce projet avait pour économie l'annulation de contrats réguliers, garantis par les gouvernements légitimes, consacrés par une exécution qui datait de fort loin. Le seul motif valable pour procéder à une telle annulation était la *turpis causa* des jurisconsultes, c'est-à-dire le caractère honteux et immoral des baux consentis avec les sociétés de jeu.

On s'abuserait étrangement, si l'on croyait que le droit de la guerre autorisait le gouvernement prussien à ne pas tenir compte d'un bail conclu avec le gouvernement d'un pays conquis. Le droit de la guerre a des limites, qui, chez les peuples civilisés, sont très rigoureuses et très certaines. Après les événements de 1870, l'empire allemand s'est trouvé en présence de plusieurs sociétés qui, en Alsace et ailleurs, avaient des contrats avec le gouvernement français. Tel était, par exemple, le cas de la Compagnie du chemin de fer de l'Est. Or il n'est venu à l'esprit de personne de supposer un seul instant que les droits des actionnaires de l'Est seraient mis de côté, et que l'Allemagne

s'emparerait purement et simplement des lignes situées dans les pays annexés, sans tenir compte des intérêts de la Compagnie. Ces intérêts ont fait et devaient faire l'objet d'une discussion régulière, à la suite de laquelle les pouvoirs législatifs des deux nations ont pris les mesures qui ont paru convenables.

Mais le droit de la guerre autorisait fort bien le roi de Prusse à supprimer les maisons de jeu d'Ems, de Wiesbaden et de Hombourg. En effet, les contrats conclus pour l'établissement de ces maisons de jeu étaient, au point de vue du droit ordinaire, nuls et inutiles, de sorte que le droit de la guerre, qui est le droit du plus fort, recevait, dans l'espèce, une application légitime et immédiate. On ne pouvait donc faire aucune objection à la suppression des banques de jeu ; on pouvait seulement critiquer la loi présentée par les ministres prussiens, si on l'envisageait au point de vue de sa forme et au point de vue des motifs qui en avaient inspiré la rédaction.

L'objet de cette loi était très singulier. On avait entamé des pourparlers avec Ems et Wiesbaden ; les banques avaient consenti à donner environ 4,000,000 de francs, à la condition que le jeu serait toléré jusqu'à la date du 31 décembre 1872. Les fermiers de Hombourg n'avaient voulu accepter aucune transaction. Au moyen de la loi, le gouvernement prussien espérait les rendre plus traitables. Il se réservait en effet de leur poser ce dilemme : ou bien vous nous accorderez sur vos bénéfices une part proportionnelle à l'aide de laquelle nous ferons un fonds destiné à secourir la commune de Hombourg, ou bien nous use-

rons de la faculté qui nous est réservée par l'article premier : nous fermerons votre banque tout de suite. D'ailleurs, le gouvernement tenait à conserver aussi un moyen d'intimidation à l'égard de Wiesbaden et d'Ems, pour être à même de faire observer le traité conclu avec les banques, dans le cas où celles-ci y auraient mis de la mauvaise foi. Ce petit système ressemblait beaucoup à du chantage ; il y avait là quelque chose qui n'était pas digne d'une grande nation ; d'ailleurs, conserver pendant cinq ans encore un état de choses que tout le monde trouvait scandaleux et odieux, c'était agir contre le sentiment public et contre l'intérêt bien entendu de la nation. Cependant le cabinet de Berlin était enchanté des arrangements qu'il avait imaginés. Il voyait là un moyen de sauvegarder toutes les convenances. Les actionnaires des banques de jeu y trouvaient leur petit bénéfice ; le public devait être satisfait, puisqu'on supprimait le jeu ; enfin les communes qu'on supposait destinées à la ruine recevaient une indemnité qui ne coûtait rien à l'État, et qui était payée par le jeu. Le gouvernement présenta donc son projet à la Chambre des députés avec la résolution bien arrêtée de le faire passer à tout prix, et dès l'ouverture des débats, M. de Boetterich déclara que si la Chambre n'acceptait pas le projet, toute autre loi ayant pour but de faire cesser le jeu serait repoussée par la couronne, et que par conséquent le jeu continuerait indéfiniment.

Après cette entrée en matière, la discussion ne pouvait avoir aucun résultat pratique, si ce n'est de faire entendre au gouvernement qu'une telle façon d'agir

était contraire aux sentiments de toute la nation. M. Lesse, le premier, prit la parole pour s'exprimer dans ce sens. Ce député appartenait au groupe national libéral.

« Messieurs, dit M. Lesse, il n'y a, dans l'Europe civilisée, aucune banque de jeu en dehors de l'Allemagne, si ce n'est à Helgoland et dans l'État pygmée (*Zwergstaat*) de Monaco.

« Dans l'Allemagne du Nord, il y a sept banques de jeu. Il y a d'abord les trois établissements dont nous nous occupons aujourd'hui ; il y a ceux de Nauheim, de Waldeck et de Travemunde ; il y en a deux sur le territoire de Waldeck ; ils sont peu importants ; celui de Travemunde a un contrat qui sera bientôt expiré ; il est facile de se débarrasser de ceux de Waldeck à l'aide des stipulations qui ont été conclues avec les fermiers. Celui de Hombourg a été fondé en 1841. Les fondateurs étaient les frères Blanc. Ils obtinrent une concession pour trente ans ; ils fondèrent une société anonyme en 1846 ; quand on construisit le chemin de fer de Francfort à Hombourg, ils se montrèrent fort généreux envers la compagnie, par des motifs qu'il est très facile de comprendre. La concession fut alors prolongée jusqu'à l'année 1896. Le jeu a été deux fois menacé à Hombourg. La première fois, messieurs, ce fut en 1849. On vous a rappelé la décision de l'assemblée nationale allemande, qui abolit le jeu dans toute l'Allemagne à la date du 1ᵉʳ mai 1849. On exécuta ce décret à Hombourg ; mais l'affaire eut une issue ridicule. M. Blanc s'opposa avec succès aux tentatives faites contre son exploitation ; il transforma

le jeu public en jeu privé; il donna des cartes d'entrée aux joueurs. Le gouvernement d'alors ne disposait pas d'un pouvoir suffisant pour faire prévaloir sa volonté. Aujourd'hui, grâce à Dieu, il en est autrement, et ce n'est pas la force qui nous manque. Le jeu fut encore menacé à Hombourg lorsque ce territoire fut annexé à l'État de Hesse-Darmstadt. Les Chambres hessoises voulurent interposer leur volonté; mais on déclara qu'il y avait *union personnelle,* et les effets du pouvoir législatif furent éludés.

« Quant aux banques d'Ems et de Wiesbaden, leurs concessions vont jusqu'en 1881. Il est remarquable qu'on a prévu le cas où elles seraient supprimées par un acte du pouvoir fédéral; il est dit qu'alors elles n'auront droit à aucune indemnité, ou tout au moins que si une indemnité est demandée, elle devra être fixée par le pouvoir fédéral lui-même.

« Depuis l'année 1858, les États de Nassau ont travaillé avec la plus grande énergie à supprimer les banques de jeu établies sur leur territoire. Par malheur, ils ne trouvèrent aucun appui du côté du gouvernement; le gouvernement fit au contraire tout ce qui était possible pour enchaîner à l'établissement de jeu l'existence même de chacune des villes d'eaux. Lorsque la Prusse proposa dans la Diète de supprimer toutes les maisons de jeu qui existaient en Allemagne, le gouvernement de Nassau se distingua parmi ceux qui firent échouer cette demande. Je ne puis m'empêcher, messieurs, de songer maintenant à un représentant de Nassau qui n'appartient plus aujourd'hui au monde des vivants. C'était (remarquez-le bien)

le député de Wiesbaden, M. Lang. Il s'employa, avec un dévouement infatigable, à obtenir la suppression de cette monstruosité. Voici comment il s'exprima aux États de 1863, le 12 mai ; car ce jour-là on s'occupa encore de cette question. « On a permis à cette
« Société anonyme d'étendre ses opérations ; et au-
« jourd'hui nous voyons Wiesbaden marcher au pre-
« mier rang parmi toutes les villes d'eaux dans la
« voie d'immoralité et d'infamie où nous conduit la
« pratique du jeu. On a établi des accointances entre
« nos autorités locales et les ignobles opérateurs de
« la banque. Cela ne contribue pas à augmenter la
« considération dont les autorités doivent jouir. Cha-
« que jour, il est facile de constater que la complicité
« des autorités est indispensable pour assurer l'exis-
« tence du jeu ; l'étranger et l'habitant du pays peu-
« vent se convaincre que notre police a pour fonction
« de protéger le jeu, non pas pour le modérer et le
« renfermer dans certaines bornes, mais pour lui fa-
« ciliter le moyen d'étendre ses opérations et de faire
« de nouvelles victimes. Messieurs, examinez quel ju-
« gement on doit porter sur la situation de la police
« dans un pays qui emploie sa police à de telles opé-
« rations ! On ne fait rien pour modérer le jeu. Mais
« il y a un développement de police ; il y a un cer-
« tain personnage appelé *commissaire du gouverne-*
« *ment ;* cela contribue à favoriser le jeu ; et il y a là
« des choses scandaleuses, qui ne pourraient se passer
« en aucune manière, s'il n'y avait pas une certaine
« complicité de la part du gouvernement. » Plus loin, M. Lang dit encore : « Peu importe que le gouverne-

« ment de Nassau ou les États fassent ou disent quoi
« que ce soit sur cette question. Le premier souffle
« d'air pur qui passera à travers l'Allemagne mettra
« un terme aux scandales du jeu, comme cela a été
« fait en 1848, aux applaudissements de la nation en-
« tière. »

« Messieurs, en 1866, il y a eu un souffle d'air pur
qui a traversé l'Allemagne; malheureusement cela n'a
pas suffi pour mettre un terme aux scandales du jeu.
Sur ce point, je ne puis être de l'avis de M. le rap-
porteur, et je ne puis qu'approuver ce qui a été dit
au Reichstag par un député de Nassau, M. von Diest.
Ce député regrettait qu'on n'eût pas fermé immédia-
tement les banques de jeu pendant l'été de 1866, et
qu'on n'eût pas traité avec les fermiers après avoir
fermé leurs établissements, au lieu d'attendre jusqu'à
aujourd'hui, comme on l'a fait. »

M. Lesse développa ensuite les motifs de l'amende-
ment qu'il proposait. Cet amendement avait pour
objet de fermer immédiatement les maisons de jeu.
M. Lesse reconnaissait qu'il fallait faire quelque chose
pour les communes intéressées ; mais il aurait voulu
que les fonds, au lieu d'être pris sur les bénéfices à
venir des maisons de jeu, fussent demandés au budget
de l'État. M. Wohlers, commissaire du gouvernement,
prit alors la parole pour démontrer que les sommes
distribuées aux communes par les maisons de jeu
étaient très élevées. Hombourg recevait 32,000 francs
d'impôts qui, d'après M. Wohlers, ne pouvaient résul-
ter que du grand mouvement commercial créé par la
banque. Il fallait ajouter à cela 14,000 francs pour le

gaz. A Ems, les impôts s'élevaient à 48,000 francs, à Wiesbaden, à 72,000. A Wiesbaden, la banque était obligée par contrat à payer 2,000 francs par an à l'hôpital civil. Elle payait 114,000 francs pour le théâtre, et 60,000 pour l'embellissement de la ville de Wiesbaden.

Ce fut alors que M. Lasker, l'un des plus influents leaders de la gauche, vint apporter à la discussion le secours de sa parole éloquente, qui a tant de fois entraîné les résolutions des Chambres prussiennes.

M. Lasker s'exprima en ces termes :

« Messieurs, toutes les fois que dans une Chambre allemande il a été question des banques de jeu, l'assemblée a posé en principe que les banques doivent être supprimées parce qu'elles sont une ordure publique. C'est ce qui a été dit au parlement de Francfort, à la Chambre de Nassau, au Reichstag de l'Allemagne du Nord, et, récemment encore, dans cette enceinte. Ces décisions n'ont pas été prises comme des principes abstraits, auxquels la Chambre ne voulait donner aucune sanction pratique. On les a prises absolument au sérieux, et on a formulé l'intention de les faire passer en article de loi. Je ne vois donc pas comment la situation a pu être modifiée au point de motiver aujourd'hui un vote opposé à celui que nous avons rendu il y a quelques semaines. Comment ose-t-on nous demander de prolonger de plusieurs années encore la tolérance accordée au jeu dans les trois villes dont il s'agit? Car il est clair comme le jour que vous nous proposez de sanctionner une loi dont le seul et unique objet est d'accorder cette tolérance.

« Messieurs, je l'ai dit déjà plusieurs fois, ici et au Reichstag, cette continuation de la tolérance accordée au jeu est un des reproches les plus fâcheux que l'on puisse adresser au gouvernement prussien. Aucun intérêt d'argent ne peut être mis en parallèle avec le déshonneur encouru par le gouvernement qui permet un état de choses aussi immoral et aussi pernicieux. Celui qui connaît les villes de jeu, celui qui les a traversées par hasard une fois dans sa vie, sait parfaitement qu'il y a là quelque chose d'abject et de hideux, et je ne saurais trop conseiller à monsieur le ministre d'aller faire une tournée dans ces cloaques, afin de bien en respirer toute la puanteur (*rires et tumulte à droite*); après cela, messieurs, j'espère qu'il ne viendra plus insister pour nous faire voter une loi comme celle qu'il nous présente aujourd'hui; car il ne s'agit de rien moins que de prolonger jusqu'en l'année 1872 ces fâcheux et déplorables scandales. M. le rapporteur nous a parlé tout à l'heure de ces villes d'eaux connues dans toute l'Europe, dont il convient de soutenir les intérêts à l'aide du jeu. Ces villes sont connues, en effet; et la plus ignoble canaille de Paris et de Londres les connaît et les sait par cœur, attendu qu'elle y fait pendant l'été son séjour habituel. Le vice déguisé et le vice caché y règnent sans partage; et c'est cela qu'il s'agit de conserver, à l'aide du jeu! Messieurs, il est possible, et je conçois, à la rigueur, que les communes intéressées aient quelque droit d'être protégées, en raison de leurs eaux minérales, s'il est vrai que la suppression du jeu doit causer leur ruine. Je n'admets pas

que ce soit prouvé; il y a des exemples qui tendent à prouver le contraire. Il y a eu des villes d'eaux qui ont continué à prospérer, quoiqu'on ait supprimé le jeu. Mais si réellement il faut faire quelque chose pour les communes, il n'est pas régulier d'épargner l'argent de l'État et de s'en procurer en prolongeant les concessions; car, en procédant ainsi, le fisc prélève un bénéfice indirect sur le jeu et il prend part, dans une certaine mesure, à ce trafic infâme. Nous ne pouvons tolérer rien de semblable. Nous sommes en présence d'un dilemme très simple : ou bien les communes n'ont droit à aucune indemnité, et alors il ne faut pas qu'on vienne nous parler de prolonger les jeux dans l'intérêt des communes; ou bien elles ont à exercer des réclamations justes et raisonnables, et dans ce cas nous ferons bien mieux de les payer de notre poche plutôt que de demander des ressources à la misère, à la ruine, à l'immoralité qui se produisent dans les maisons de jeu, et qui sont aujourd'hui la honte de l'Allemagne. Messieurs, il y a le grand-duché de Bade qui attend pour supprimer l'établissement de Baden-Baden l'exécution que vous allez faire de tous les établissements semblables dans le royaume de Prusse. Ainsi donc, si vous ne les supprimez pas, vous serez responsables de leur existence, même dans les pays étrangers. Cela ne se peut, et d'ailleurs, que nous demande le gouvernement? Il veut non seulement obtenir de nous une tolérance des jeux jusqu'en 1872, mais encore avoir un moyen d'exercer sur les fermiers une pression que, pour ma part, je trouve fort peu honorable. Quoi! nous allons

déclarer que le jeu est immoral, criminel, intolérable, même au point de vue du droit civil, et nous allons nous reposer sur le bon plaisir royal du soin de rendre une ordonnance pour décider quel jour on mettra un terme à tout cela? Ce serait une monstruosité législative, à laquelle je ne puis accorder une sanction. Le gouvernement le sait bien. Nous n'avons pas besoin de lui répéter qu'un vote favorable est acquis d'avance dans cette Chambre à une loi qui supprimera les maisons de jeu d'une manière définitive. Et alors pourquoi faire une loi qui recule de cinq ans la suppression de ces établissements, quand le pouvoir royal sait fort bien qu'il peut convaincre tout de suite M. Blanc et ses confrères de la disposition où sont aujourd'hui les Chambres à l'égard de leurs banques et de la facilité avec laquelle nous lui fournirons le moyen d'en finir avec les horreurs du jeu? Je ne vois aucun avantage à adopter cette loi; car, si nous ne l'adoptons pas, il me semble bien certain qu'on ne jouera plus à partir de l'année 1872. Un traité a été fait dans ce sens, à ce qu'on nous dit, avec Wiesbaden et Ems; il ne manque à ce traité qu'une simple ratification. Quant à Hombourg, il me semble, d'après les chiffres qu'on nous a présentés, que c'est là précisément où l'affaire devient assez simple, attendu que la maison de jeu dépense peu de chose pour cette ville. On me dit que, d'après la situation des lieux, Hombourg ne pourra pas subsister comme ville d'eaux, si le jeu est supprimé. S'il en est ainsi, messieurs, les convenances générales exigent que l'on prenne le parti de laisser mourir de sa belle mort un

tel établissement de bains. Dans toute affaire, les spéculateurs heureux doivent supposer qu'il arrivera une époque où non seulement ils cesseront de gagner de l'argent, mais encore il leur faudra expier le bénéfice exagéré qu'ils ont réalisé précédemment.

« Les habitants de Hombourg ne pouvaient raisonnablement espérer qu'on jouerait pendant toute l'éternité dans ce cher empire allemand; s'ils ont un peu de sens moral, ils doivent savoir fort bien que la tolérance du jeu est un état de choses tout à fait précaire. Messieurs, il ne faut jamais donner un mauvais exemple. Messieurs, rappelez-vous qu'il est très dangereux de permettre quelque chose d'immoral, quand même ce ne serait que pour très peu de temps. Comment l'État pourrait-il donner un exemple aussi abominable? Un tel précédent exerce une influence dont nous ne pouvons pas mesurer la portée. Le criminel, dans sa prison, se dit que l'exemple de Hombourg excuse des fautes, alors même que ce criminel n'est pas un de ces individus à qui Hombourg a fait perdre l'honneur. Messieurs, s'il y a un intérêt conservateur à ne pas supprimer les maisons de jeu (*vives réclamations à droite*), — messieurs, vous le ferez connaître tout à l'heure par votre vote, — je le répète, si le gouvernement se croit intéressé à conserver les maisons de jeu, nous souffrirons qu'il les conserve, dans les limites où nous devons le souffrir, c'est-à-dire si nous ne pouvons pas l'empêcher. Mais nous ne prendrons aucune part à cet acte criminel; et de deux choses l'une, ou bien nous rejetterons le projet de loi, ou bien nous ferons adopter, comme je le propose, une

loi qui supprime immédiatement les maisons de jeu. »

Le comte d'Eulenbourg, ministre de l'intérieur, s'empressa de repousser les accusations que l'orateur de la gauche portait contre le gouvernement. Il prétendit que l'on représentait les maisons de jeu *sous des couleurs trop sombres;* il affirma d'ailleurs avec beaucoup d'énergie que nul intérêt conservateur n'était lié au maintien de ces établissements. Il s'écria *qu'il n'y avait dans toute l'assemblée personne qui fût capable de prendre la défense des banques;* mais il eut l'imprudence de soutenir que l'État avait à prendre en considération tous les intérêts et en particulier celui des actionnaires des maisons de jeu, parmi lesquels il y avait, disait-il, *des gens très solides et des familles très respectables;* enfin il avertit formellement la Chambre de l'intention où était le roi de Prusse de ne pas sanctionner une loi qui ordonnerait la suppression immédiate des maisons de jeu. Ce langage excita les murmures de la gauche et provoqua, de la part de M. de Virchow, une réplique indignée, que nous devons donner ici en entier.

« Messieurs, dit M. de Virchow, je regrette que M. le ministre n'ait pas désigné plus clairement les cercles influents dont il nous a parlé tout à l'heure. Je ne puis comprendre en aucune manière quels sont, dans notre patrie allemande, les cercles où de pareilles idées sont acceptées. Il me semble, au contraire, que les cercles influents doivent se préoccuper des plus hautes considérations relatives à la vie politique, et je ne m'explique pas qu'ils se laissent guider par des considérations basses et misérables,

au point de sacrifier à l'intérêt de quelques communes celui de la morale publique elle-même, et de vouloir ainsi prolonger la durée d'un état de choses abominable, que le gouvernement peut faire cesser quand il voudra.

« Messieurs, si l'État prussien n'était pas à même de protéger, dans la limite de ce qui est convenable, ces intérêts secondaires dont on nous parle, je déclarerais aussitôt que c'est un État qui n'est pas capable de rester fidèle à des principes politiques nobles et élevés. Eh quoi! voici une session parlementaire dans laquelle le gouvernement, d'après l'aveu de ses propres partisans, a demandé aux représentants du pays de voter des sommes exorbitantes pour des dépenses qui n'étaient motivées que par ce seul fait qu'on les avait déjà réalisées, si bien qu'en accordant ces chapitres budgétaires on a simplement voulu ne pas désavouer directement un acte du pouvoir exécutif. Et, dans cette session, peut-on nous dire qu'il n'y a aucun moyen de trouver, dans le budget de la Prusse, les sommes nécessaires pour sauvegarder les intérêts gravement compromis de deux ou trois communes! Sans doute, il s'agit de détruire un état de choses dont la durée a créé des intérêts qu'il serait dur de sacrifier d'un seul coup. Je reconnais que le gouvernement doit étudier sérieusement les moyens d'indemniser d'une manière convenable, non pas les actionnaires ou les fermiers des jeux, mais bien les communes intéressées, pourvu que leurs réclamations soient légitimes.

« Mais, messieurs, je ne comprends pas pourquoi

l'on pratiquerait un virement dont le mécanisme consiste à rejeter sur les banques de jeu le soin d'indemniser les villes d'eaux. Si votre intention était de pratiquer un virement, il y a un personnage au détriment duquel vous auriez dû le faire déjà. Récemment nous nous sommes occupés de voter huit millions au duc Adolphe de Nassau : nous aurions pu alors établir le compte des sommes dont le duc charge aujourd'hui le budget du pays ; il aurait été fort simple de lui dire :
« Mon ami, tu recevras huit millions[1], moins la
« somme que nous aurons à payer comme indemnité
« à Ems et à Wiesbaden. » (*Hilarité.*) Je suis convaincu que ce raisonnement aurait été des plus corrects, et que nous nous serions procuré l'argent de la manière la plus commode du monde, en le prenant dans la poche de celui-là même qui avait commis la faute. (*Hilarité.*) Mais, messieurs, maintenant que le duc de Nassau a reçu et emporté ses millions, vous ne pouvez pas dire : « Hélas ! l'argent est dépensé ; nous
« n'avons plus rien ; il ne nous reste plus qu'à faire
« supporter aux communes la continuation de cet
« état de choses immoral et funeste, qui soulève la
« réprobation de l'Allemagne entière. »

« Quant à Hombourg, l'affaire n'est pas tout à fait la même. Hombourg était une de ces contrées patriarcales où les principes de nos honorables collègues de la droite recevaient une application absolue. On

1. Le prince de Monaco a reçu 4 millions en 1860, pour renoncer à ses droits sur la souveraineté d'une contrée qui est bien égale à la quarantième partie du duché de Nassau.

n'avait pas de députés dans ce pays-là ; on n'avait même pas songé à créer une diète. On y observait le développement de l'état patriarcal sous sa forme la plus pure [1]. Le souverain était véritablement le père de ses sujets ; il tenait leurs cœurs dans sa main, et nul pouvoir législatif ne venait se mettre entre eux et lui pour établir le moindre malentendu [2]. (*Hilarité.*) Ce pasteur des peuples a utilisé la situation. Il s'est mis en relation avec M. Blanc [3], personnage très connu en France par les affaires qu'il a eues avec les tribunaux ; et de cette manière il s'est procuré des sources considérables de bien-être matériel, pour lui-même d'abord, et ensuite pour ses sujets [4], mais dans des limites beaucoup plus restreintes pour ceux-ci que pour lui-même.

« Maintenant, messieurs, qu'est-il arrivé ? Il est arrivé que la constitution prussienne se trouve aujourd'hui avoir force de loi dans ce pays, et que les Hombourgeois sont appelés à effectuer cette singulière opération qui consiste à élire un député. Ils prennent part à la représentation nationale. Ils sont sortis de l'état d'innocence où ils avaient vécu jusqu'ici ; mais ils en sont sortis avec une tache, avec une souillure qu'il est impossible de nettoyer sans faire une douloureuse opération. Ne devons-nous pas tenir compte de cette situation particulière ? A ce point de vue je serais disposé à approuver tout projet de loi qui au-

1. Comme dans la principauté de Monaco.
2. Comme dans la principauté de Monaco.
3. Comme le prince de Monaco.
4. Comme le prince de Monaco.

rait pour but d'indemniser, dans les limites de ce qui est juste, les intérêts communaux de Hombourg.

« Cependant, même en ce qui concerne Hombourg, je ne saurais me ranger à l'opinion de M. le ministre de l'intérieur.

« D'abord, en ce qui concerne les actionnaires, je suis stupéfait que le ministre se soit avancé au delà de ce qui était dit dans l'exposé des motifs du projet de loi. Car, messieurs, je lis à la page 6 de cet exposé que les intérêts desdits actionnaires ne sauraient être un obstacle à la fermeture immédiate des banques de jeu.

« Messieurs, il faut savoir que dans ces derniers temps la Société anonyme de Hombourg a opéré avec beaucoup de prudence, et que cependant elle a donné des dividendes de 41 pour 100 par action. Des actions qui avaient été achetées à un prix très élevé ont été remboursées intégralement en trois ans par le payement des dividendes. Il est donc évident qu'on ne doit pas songer à indemniser les actionnaires d'une façon quelconque ; on doit seulement se préoccuper de faire cesser le plus tôt possible le bénéfice exorbitant qu'ils réalisent aux dépens des autres hommes ; c'est à dessein que je ne dis pas aux dépens de leurs compatriotes, car de tels individus n'ont pas de patrie.

« Devons-nous, messieurs, nous occuper de certains faits ? Je n'en sais rien. Je ne sais pas du tout ce que M. le ministre a voulu dire quand il nous a affirmé que des actions des banques de jeu se trouvent entre les mains de personnes très solides. Lorsque j'ai présenté à la Chambre mon projet de loi pour demander au gouvernement d'appliquer, sans aucun retard, les

lois pénales existantes, j'ai reçu des lettres de différentes personnes qui se considéraient comme des gens très solides. Un individu m'a écrit qu'il était le tuteur d'un orphelin, qu'il avait dû le placer à l'hospice, et que l'enfant s'y trouvait très mal; que, plus tard, il avait acheté des actions des jeux, qu'il en avait retiré une rente fort élevée, et qu'il avait pu retirer son pupille de l'hospice et lui faire donner une bonne éducation. Il observe que si la Chambre adoptait ma proposition, et si le gouvernement agissait en conséquence, il se verrait obligé de remettre l'enfant à l'hospice.

« Il est possible que M. le ministre ait reçu sous une autre forme des communications semblables. Mais, selon moi, ce ne sont pas là des motifs qui puissent influer sur les décisions du pouvoir législatif. S'il y a des personnes qui aient fait des opérations de ce genre, nous ne pouvons que le regretter. Mais je dois dire que, d'après l'opinion générale des hommes d'affaires, il est admis que ces actions des jeux sont le plus affreux papier du monde, non pas au point de vue des intérêts matériels, mais au point de vue de la morale. Je peux faire savoir à M. le ministre que le tribunal de Francfort a eu à s'occuper d'affaires dans lesquelles des actions avaient été vendues et n'avaient pas été livrées. Il a décidé que les demandeurs qui portaient plainte pour l'inexécution de contrats de cette nature devaient être déboutés de leur demande, parce que l'affaire, étant une affaire *infâme*, ne pouvait être sanctionnée par le jugement d'un tribunal. (*Écoutez, écoutez.*)

« Telle a été la décision des tribunaux ; d'ailleurs vous savez avec quelle facilité la Bourse passe sur toutes sortes de considérations morales. La Bourse n'est pas bien sévère ; cependant elle n'a jamais été jusqu'à tolérer que les actions des jeux fussent admises à recevoir une cote publique.

« Quand M. le ministre s'est permis de dire qu'on avait représenté les jeux sous des couleurs trop noires, j'ai acquis la conviction que M. le ministre n'a vraiment aucune idée de la société qui se réunit dans ces sortes d'endroits, et de la manière dont elle se comporte. Ce qui s'assemble autour des tables de jeu, ce sont des gens sans patrie, ce sont des fripons cosmopolites, à qui il importe peu d'aller exercer leur activité dans un pays ou dans un autre. Je suis persuadé que si M. le ministre veut être assez énergique pour supprimer les jeux publics de l'Allemagne, et s'il a ensuite assez de loisirs pour faire un voyage à Monaco[1], il y retrouvera exactement la même société. Il importe fort peu à ces individus que les jeux soient établis ici ou ailleurs ; là où l'on joue, là est leur patrie, tant qu'ils ont de l'argent pour y vivre. Il n'est même pas absolument nécessaire qu'ils aient de l'argent. Il est bien connu que l'on trouve dans les maisons de jeu une quantité de gens sans aveu et dépourvus de toute ressource. Aujourd'hui même, à la Chambre, on m'a assuré que, chaque fois qu'un grand fripon disparaît de Paris, la police de cette ville télégraphie dans nos villes de jeu de l'Allemagne, pour

1. Le lecteur observera que c'est M. de Virchow qui parle.

s'informer de son arrivée, dont elle ne fait pas le moindre doute. Maintenant, messieurs, j'affirme que nous n'avons pas à nous inquiéter de ces gens-là, et que nous n'avons pas à pourvoir à leurs intérêts. Qu'on les chasse de l'Allemagne, ils trouveront à se loger ailleurs, soyez-en persuadés[1].

« On nous dit encore qu'en supprimant les jeux publics, nous ne supprimerons pas les jeux secrets. Cela est vrai. Les journaux payés par les maisons de jeu ont soutenu qu'on jouait beaucoup plus à Paris ou à Berlin, dans des tripots clandestins, que dans les tripots publics de Wiesbaden ou de Hombourg. Cela est vrai encore. Mais, messieurs, le pouvoir législatif n'a pas à s'occuper de cette objection. Il y a là une question administrative, et rien de plus. C'est le gouvernement, et non la Chambre, qu'on doit rendre responsable de cet état de choses. Mais la Chambre ne saurait tolérer qu'il reste dans notre législation des règlements en vertu desquels des actes contraires à la morale soient accomplis en public.

« Maintenant, le gouvernement veut-il adopter un système déterminé? Il le doit sans doute; il ne faudrait pas qu'on procédât d'une manière dans une ville d'eaux et d'une manière opposée dans une autre ville. Il faut avoir un système, et ce système doit tout d'abord remplir une condition essentielle. Il faut qu'on en finisse, non pas après une longue série d'an-

1. Nous continuerons à faire observer que c'est M. de Virchow qui parle. Et nous sommes très fâchés de voir que c'est précisément notre pays auquel il était réservé de donner asile à l'aimable société dont il est question.

nées, mais à l'instant même et tout de suite. Car enfin, que deviendra l'affaire au bout de cinq ans ? M. le ministre croit-il que dans cinq ans il n'y aura pas lieu à accorder de grosses indemnités ? Ne pense-t-il pas comme moi que la durée de cet état de choses si contraire à la réalité aura pour objet de continuer à entraîner les spéculateurs dans une direction mauvaise ? Comment fera-t-on, par exemple, pour distinguer, à Wiesbaden, l'accroissement naturel de la ville, qui doit résulter de l'affluence des baigneurs, de celui qui doit résulter de l'existence de la maison de jeu ?

« Qui pourra reconnaître les véritables sources du bien-être matériel qui sera la conséquence de cet accroissement? Messieurs, tant que les affaires marchent bien dans une ville, vous pouvez être sûrs que la spéculation travaillera à organiser de nouveaux établissements de commerce et à construire de nouvelles bâtisses. Tant qu'il y aura affluence d'étrangers, on bâtira des maisons. Si, à Wiesbaden, on est convaincu (et je sais qu'on l'est en ce moment) que le nombre des baigneurs est destiné à augmenter, on bâtira cette année encore, et l'année prochaine encore, et toujours de même, pourvu qu'on ait de l'argent pour bâtir. La ville s'agrandira, et je ne sais vraiment s'il y aura personne à la fin de l'année 1872 qui puisse dire si une réaction se produira ou ne se produira pas. Il faut laisser la spéculation suivre son cours. Aucun gouvernement ne peut se préoccuper d'empêcher un spéculateur de perdre son argent. Ces considérations, qui s'appliquent aux individus, auront en 1872 la même valeur qu'aujourd'hui ; on pourra

dire alors avec autant de raison que maintenant qu'il faut prolonger encore la durée de la tolérance accordée aux jeux. Je crois que le gouvernement ne doit se préoccuper que de l'intérêt général des communes; c'est seulement à ce point de vue qu'il faut chercher à étudier la question des indemnités.

« Mais ici il ne faut pas venir nous dire que dans quelques-unes de ces villes d'eaux il y a des théâtres qui jouent toute l'année.

« Car enfin, pourquoi voulez-vous qu'il y ait un théâtre qui joue toute l'année dans un centre de population aussi peu important? Pourquoi y ferait-on venir à prix d'or les artistes les plus célèbres? Tout cela tend à entretenir un état de choses absolument factice.

« Cela peut être fort agréable à des personnes qui ont une fortune princière comme M. Blanc, ou à des personnes de la cour comme à Wiesbaden; mais ce n'est point utile à la commune, ni aux propriétaires de la ville, ni aux malades qui viennent prendre les eaux. Ce sont des organisations qui ont pour but d'attirer, par des moyens artificiels, des visiteurs tout autres que ceux qui viendraient naturellement séjourner dans une ville d'eaux. C'est une attraction immorale, et je suis persuadé qu'elle ne favorise pas du tout les véritables intérêts d'une ville comme Wiesbaden.

« Dans l'intérêt bien entendu de cette ville, il n'est pas à désirer qu'elle possède un théâtre où l'on voit apparaître sur la scène les plus grandes notoriétés du chant. Que l'on se décide à voir les choses d'une ma-

nière plus simple et plus naturelle, et alors la spéculation prendra, elle aussi, une direction raisonnable et salutaire.

« Messieurs, après avoir exposé ces considérations, je forme, dans l'intérêt du gouvernement, un vœu sincère. Je souhaite que le gouvernement nous prouve que sa politique poursuit un but national. Or c'est un but vraiment national que de laver la nation du reproche qu'elle mérite aujourd'hui. Ce reproche, c'est qu'elle est à l'heure présente la seule grande puissance européenne qui tolère sur son territoire un tel scandale [1]. Mon honorable collègue a parlé tout à l'heure d'un souffle d'air pur qui a traversé l'Allemagne. Messieurs, je trouve que cet air pur est encore mêlé à beaucoup de vapeurs méphitiques, et je souhaite vivement, dans l'intérêt du parti [2] que représente l'honorable préopinant, je souhaite, dis-je, avec la plus grande ferveur et de toutes les forces de mon âme, que ce souffle d'air pur devienne infiniment plus pur encore qu'il ne l'a été jusqu'ici. » (*Bravos à gauche.*)

Après le discours de M. de Virchow, la discussion était, par le fait, absolument terminée; quelques orateurs parlèrent encore, au milieu du bruit des conversations particulières; mais ils ne firent que répéter ce qui avait déjà été dit. Il était évident pour tout le monde que le gouvernement avait tort. Il fallait cependant accepter le projet de loi, sous peine de

1. M. de Virchow se trompe; la France le tolérait alors, et elle le tolère encore aujourd'hui.
2. Le parti national libéral.

voir les jeux se prolonger au delà du terme assigné par le gouvernement lui-même. Cependant la répulsion inspirée par cette transaction fâcheuse était si grande que le cabinet l'emporta d'un très petit nombre de voix seulement.

L'amendement Lasker, qui ordonnait la fermeture immédiate des banques, fut repoussé par 169 voix contre 152, c'est-à-dire par 17 voix de majorité. On vota ensuite sur l'amendement Uhlendorff. D'après cet amendement, les jeux auraient été fermés en 1868, au lieu de l'être en 1872, c'est-à-dire que la tolérance aurait été de dix mois seulement au lieu de durer cinq années entières. Cet amendement fut encore repoussé par 159 voix contre 151. Ainsi il ne se trouva que 8 voix de majorité pour accorder au gouvernement la tolérance qu'il exigeait. La loi fut votée comme le gouvernement le désirait; on y ajouta seulement une disposition d'après laquelle le jeu serait interdit les dimanches et les jours de fête.

Il restait à prendre des mesures analogues pour les banques situées sur les territoires indépendants de la Prusse, mais compris dans la confédération du Nord. Il fallait pour cela une loi fédérale; le Reichstag seul avait le pouvoir de la promulguer. Elle fut présentée à la suite de l'envoi d'une pétition qui demandait la suppression des maisons de jeu. Cette pétition, adressée au Reichstag en septembre 1868, était couverte de 37,336 signatures. Après la décision prise par la Prusse, le pouvoir fédéral n'avait plus à statuer que pour les banques de Pyrmont, Wildungen, Nauheim, et Travemunde, situées, les deux premières sur le

territoire de Waldeck, la troisième sur celui de Hesse-Darmstadt, et la quatrième sur celui de Lubeck. Leurs concessions se terminaient : pour Pyrmont, en 1873; pour Wildungen, en 1885; pour Nauheim, en 1877; pour Travemunde, en 1872. La loi qui prescrivait de fermer tous ces établissements en 1872 fut votée sans discussion. M. Lesse déclara qu'il aurait préféré, ainsi que ses amis de la gauche, une fermeture immédiate, mais qu'il ne lui semblait pas raisonnable de la demander au Reichstag, après que la Prusse avait adopté une loi contraire.

CHAPITRE IV

**Parallèle entre Monte-Carlo
et les banques publiques de l'Allemagne.**

La suppression de Monte-Carlo doit être étudiée, comme celle des banques de Hombourg et de Wiesbaden, à deux points de vue bien distincts : celui de l'intérêt et celui du droit. Au point de vue du droit, la situation est bien différente : en réalité, elle est beaucoup plus simple pour Monaco que pour l'Allemagne ; nous le prouverons par l'histoire et par les documents diplomatiques. Au point de vue de l'intérêt, elle est à peu près la même ; et le précédent établi par la Prusse est très utile à étudier, parce qu'il est de nature à lever tous les scrupules qu'on pourrait concevoir en faveur des banques de jeu.

On a vu combien le gouvernement prussien se préoccupait de l'avenir des villes d'eaux. Les ministres étaient persuadés que les stations thermales seraient ruinées par la suppression des jeux ; ce fut sous l'empire de cette conviction qu'ils exigèrent la prolongation de la tolérance jusqu'en 1872. Il est difficile d'excuser une erreur aussi grave de la part de ces

importants personnages qui avaient à leur disposition
tous les moyens de se renseigner avec exactitude.
Déjà l'exemple d'Aix-la-Chapelle était là pour les
éclairer; cette ville était, depuis la fin du xviii^e siècle,
un des sanctuaires du jeu de hasard. Les émigrés, à
l'époque de la Révolution, en firent le théâtre de leurs
plaisirs et de leurs fureurs ; ceux qui avaient moins
de probité que d'adresse y trouvèrent des ressources
inépuisables; ceux qui jouaient loyalement s'y ruinèrent. Plus tard, une banque publique s'y établit.
Lorsque le gouvernement prussien abolit les jeux de
hasard, la ville d'Aix se crut ruinée. Elle ne tarda pas
à reconnaître que les jeux lui causaient un préjudice
énorme, au lieu de lui être utiles ; une fois qu'on les
eut supprimés, la prospérité d'Aix-la-Chapelle prit un
rapide essor, qui ne s'est pas démenti depuis.

J'ai visité Ems en 1869, pendant la période de transition que le gouvernement avait créée, avec l'étrange préoccupation de sauvegarder ainsi les intérêts
de la ville. Comme si un objet immoral, odieux et hideux pouvait contribuer en aucune manière à accroître
le bien-être et les richesses d'une ville de plaisir, fréquentée par des étrangers opulents ! L'aspect d'Ems,
à cette époque, formait un contraste remarquable avec
celui des autres villes d'été situées dans le voisinage.
Bonn, par exemple, jouissait alors d'une prospérité
toujours croissante. De nombreuses villas étaient
louées tous les ans à des étrangers venus de l'Angleterre, de la Russie, ou de diverses contrées de l'Allemagne. La saison de Bonn commençait au mois de
mai et finissait au mois d'octobre. Plusieurs stations

de moindre importance, situées dans le voisinage, Neuenahr, Altenahr, Godesberg, Kœnigswinter, étaient le théâtre d'un mouvement et d'une affluence d'étrangers qui inspiraient aux habitants les rêves de fortune et d'avenir les plus exagérés. A Ems, au contraire, le mouvement s'arrêtait ; la saison était limitée à deux mois ou trois mois au plus. Pendant un court espace de temps, la bonté des eaux, la splendeur incomparable des sites du Lahnthal attiraient un concours immense de personnages riches et opulents ; mais, ce passage fini, il ne restait plus rien. Une foule suspecte de bohèmes de toute sorte, venus des grandes villes pour gaspiller quelque argent mal acquis, ou pour exercer quelque industrie douteuse, une série de victimes envoyées à la banque de jeu par les réclames de la presse parisienne, tels étaient les hôtes d'Ems; et que de déceptions, avec une telle clientèle, pour la population honnête de la ville! Tantôt c'était un étranger venu pour passer joyeusement quelques semaines, qui s'enfuyait deux jours après son arrivée, non sans avoir déposé la totalité de son argent entre les mains du fermier des jeux. Tantôt c'était un chevalier d'industrie qui disparaissait après avoir fait des dupes innombrables. Tantôt c'était un commerçant qui faisait faillite. Quant aux familles sérieuses et tranquilles, elles ne faisaient que passer ; elles jetaient un coup d'œil sur la ville, sur le Baederley, sur la délicieuse vallée ; ensuite elles disparaissaient, pour aller s'établir à Bonn, à Godesberg ou à Neuenahr. Si l'on parlait d'Ems dans ces stations rivales, les gens du pays souriaient malicieu-

sement et se hâtaient d'observer que rien ne pouvait retenir un étranger à Ems, sauf le jeu, et que la ville serait ruinée si le jeu était supprimé. Ils auraient vivement désiré que cette idée fût acceptée par le gouvernement ; ils se seraient ainsi débarrassés d'une redoutable concurrence. Leur fortune et leur prospérité avaient précisément pour origine l'influence de ces jeux funestes qui éloignaient d'Ems les étrangers effrayés, et qui les rejetaient malgré eux sur les villes voisines.

Ems offrait surtout un spectacle désolant pendant les jours de fêtes. Ses jeux étaient alors fermés, par suite de la loi dont les dispositions ont été indiquées dans notre précédent chapitre. Toute la bohème du salon de *conversation* cessait alors de se montrer. A la Pentecôte, par exemple, la ville et ses environs étaient déserts, et cette solitude contrastait de la plus étrange façon avec le mouvement et le bruit qui remplissaient alors toute la vallée du Rhin. On sait que les fêtes de la Pentecôte représentent, en Allemagne, quelque chose d'analogue à ce que sont chez nous les fêtes de Pâques. Les climats du Nord sont plus tardifs que les nôtres ; la fête du printemps, la grande fête du milieu de l'année, est à Pâques pour la France et pour les contrées du midi ; pour l'Allemagne, elle vient un mois après, et c'est à la Pentecôte qu'elle se trouve fixée. Il y a alors huit jours de vacances dans toutes les administrations ; les familles prennent la clef des champs et se livrent en foule aux plaisirs des voyages, si goûtés des peuples du Nord. En 1869, j'ai vu alors, en un seul jour, et par un jour de pluie,

vingt mille personnes sur les sentiers qui conduisent au Drachenfels. Le lendemain, j'allai à Ems : la petite ville était solitaire. Je montai au Baederley ; j'y restai une heure ; le temps était radieux ; le Lahuthal miroitait sous les feux du soleil comme une immense corbeille d'émeraudes. Pendant que j'étais là, j'ai vu venir en tout deux individus ; ils étaient montés sur des ânes ; ils me demandèrent où étaient les Zwerghaeuser ; ils avaient l'air ennuyé ; ils me dirent qu'ils étaient arrivés le matin, et qu'ils repartaient le soir pour Coblentz.

Il y a une circonstance qui a contribué à égarer l'opinion sur l'influence des maisons de jeu ; c'est que l'établissement de quelques-unes d'entre elles a coïncidé avec celui de certaines lignes de chemins de fer. C'est ce qui est arrivé, par exemple, à Hombourg et à Monaco. Monaco, en 1850, ne recevait pas un seul étranger pendant l'hiver. Aujourd'hui, depuis les remparts de la ville féodale jusqu'à la Pointe-de-la-Vieille, c'est une suite non interrompue d'hôtels et de villas d'hiver. On nous a dit bien souvent que cette différence est l'œuvre de la roulette. Ceux qui raisonnent ainsi oublient que depuis 1850 on a construit un chemin de fer. Avant qu'il y eût un chemin de fer, Monaco ne disposait d'aucun moyen pratique pour communiquer avec le reste du monde. On pouvait y aller par mer ; mais il fallait pour cela s'embarquer sur de très petites coquilles de noix, le port de Monaco n'ayant pas assez de fond pour admettre un navire d'un tonnage convenable, ni assez de mouvement pour faire le fret d'un navire quelconque. On pouvait y aller par terre : il y avait pour cela deux procédés.

L'un était d'aller à Menton et de revenir ensuite de Menton vers Monaco, en suivant la route qui se trouve au bord de la mer. L'autre était d'aller à la Turbie et de descendre de la Turbie à Monaco au moyen du chemin de mulet qui est encore aujourd'hui la seule voie de communication entre ces deux localités. En partant de Nice, il fallait une journée, ou même deux journées, pour accomplir ce pèlerinage. Ainsi il y avait beaucoup plus loin de Nice à Monaco que de Nice à Gênes, car on pouvait aller de Nice à Gênes par le bateau à vapeur en huit heures environ. Dans ces conditions, il est bien naturel qu'une colonie d'hiver ne se soit pas formée à Monaco, et qu'il ne se soit pas trouvé des capitalistes pour acheter les terrains de la Condamine et pour y bâtir les maisons qui existent aujourd'hui.

On peut faire au sujet de Hombourg des remarques analogues. Voici ce qu'écrivait, en 1868, un correspondant du *Daily-News* : « En 1842, Hombourg était un village obscur ; on y voyait le château du Landgrave et quelques centaines de maisons, qui dans la suite des siècles s'étaient accumulées dans le voisinage du château. Bien peu de personnes en auraient entendu parler, si Hombourg n'avait acquis une certaine célébrité comme étant la capitale du plus petit État de l'Europe. Les habitants vivaient dans la paix et dans l'oubli : le monde entier négligeait de s'occuper d'eux, et ils ne s'en inquiétaient guère. Il y avait une seule auberge, à l'enseigne de l'Aigle : quelques familles allemandes venaient s'y loger pendant l'été, dans le double but de vivre à bon marché et de boire les

eaux d'une source minérale voisine. Subitement, deux spéculateurs français, les frères Blanc, arrivèrent à Francfort. Ils avaient récemment échoué dans certaine entreprise ayant pour objet l'ancien télégraphe aérien. Leur stock commercial se composait d'un appareil de roulette, de quelques billets de 1,000 francs et d'un ex-croupier de Frascati. Les autorités de Francfort n'avaient pas assez d'intelligence pour comprendre les ouvertures des frères Blanc, qui s'embarquèrent bientôt dans une diligence pour aller chercher à Hombourg un gouvernement plus éclairé. Ils allèrent se loger à l'Aigle et M. Blanc aîné demanda, sans perdre de temps, une audience particulière au premier ministre; cet homme d'État, moyennant 1,500 francs par an, gouvernait depuis plusieurs années le landgraviat de Hesse-Hombourg de manière à satisfaire tout le monde; il était surtout très satisfait lui-même de sa propre administration. M. Blanc obtint de lui la permission d'établir dans une des chambres de l'hôtel de l'Aigle sa petite mécanique, dont l'homme de Frascati fit aussitôt jouer les ressorts au détriment des baigneurs de Hombourg. L'année suivante, M. Blanc obtint un privilège exclusif pour établir des jeux de hasard dans toute l'étendue des vastes domaines du landgrave. Il s'engagea à bâtir un kursaal, à planter une promenade publique et à payer au trésor de l'État la somme de 80,000 francs par an. Après avoir acquis cette concession, il fallait fonder une compagnie[1]. Francfort abonde en spécu-

[1]. Cette compagnie ne fut établie qu'en 1846.

lateurs israélites, qui ne sont pas très scrupuleux sur la manière de gagner de l'argent ; et, comme l'affaire semblait bonne, il fut aisé de trouver des fonds. On décida que le capital nominal serait de 800,000 francs, et qu'on le diviserait en actions de 200 francs chacune. La moitié de l'argent fut avancée par les financiers israélites, et l'autre moitié fut comptée au crédit de MM. Blanc pour le prix de leur concession, dont la compagnie devenait propriétaire. Pendant l'hiver, on bâtit un petit kursaal, on planta un petit jardin et on remplit les journaux allemands d'affiches flamboyantes qui annonçaient au monde entier que les eaux de Hombourg guérissaient toutes les maladies, et que, pour ménager aux baigneurs des soirées agréables, on avait ouvert des salons où ils pourraient gagner des sommes fabuleuses en risquant leur argent à la roulette ou au trente et quarante. Tels sont les débuts de la compagnie qui est devenue plus tard si célèbre. Elle a toujours été favorisée par la fortune. Pendant les vingt-six années qui se sont écoulées depuis sa fondation, elle a bâti un temple immense dédié à la divinité du jeu. Le village est devenu une ville bien pavée et bien éclairée au gaz ; les collines environnantes sont couvertes de villas : plus de cent cinquante hectares de jardins ont été plantés ; on a tracé des routes dans toutes les directions à travers les forêts voisines ; les visiteurs se comptent par dizaines de mille[1] ; il y a

1. Le correspondant du *Daily-News* exagère un peu. Il ajoute un zéro au chiffre véritable, qui ne s'est jamais élevé au delà de douze mille.

plus de vingt hôtels et plusieurs centaines de maisons meublées. »

Si le correspondant du *Daily-News* était allé à Biarritz, à Arcachon, à Pougues ou à Bigorre, il aurait pu écrire un article tout à fait semblable, en retranchant seulement ce qui a rapport au jeu. Hombourg von der Hoehe fut jadis un village perdu au milieu des montagnes. Les chevaliers d'Eppstein y avaient bâti un nid d'aigle au xii^e siècle ; au xvi^e siècle, le nid d'aigle devint le château des landgraves de Hesse-Hombourg ; pendant la guerre de Trente ans, les Suédois y mirent le feu ; après la révocation de l'édit de Nantes, un grand nombre de huguenots français vinrent s'établir dans les environs ; et, à partir de cette époque, il y eut là une petite ville de 6 à 7,000 habitants ; de sorte que le landgraviat n'était pas le plus petit État de l'Europe ; il laissait même bien loin derrière lui la principauté de Monaco. C'était une petite contrée, fort jolie à voir pour ceux qui aiment la nature et la solitude. On y trouvait des eaux minérales, des ruines romaines, des ruines de la guerre de Trente ans, des forêts, des paysages excentriques. On y allait en diligence ; il était même très commode d'y aller à pied ou à dos de mulet. Aujourd'hui, il y a un chemin de fer ; on va de Francfort à Hombourg en trente-deux minutes, et il y a neuf trains par jour. Le chemin de fer a fait la fortune de Hombourg, et il a fait aussi la fortune de la compagnie des jeux, qui aurait réalisé une fort belle faillite, si elle n'avait eu que la diligence d'autrefois pour lui amener des clients.

C'est ce qui faillit arriver au casino de Monaco, à l'époque de sa fondation [1].

« Le prince accorda, en octobre 1856, à une société anonyme, représentée par MM. Napoléon Langlois et Albert Aubert, le privilège d'établir une maison de jeu à Monaco. La concession était faite pour trente ans.

« Cette maison de jeu n'avait pas l'importance de celle d'aujourd'hui. Elle n'avait pas des effets aussi nuisibles, car elle était peu connue, et les étrangers qui visitaient Monaco étaient très peu nombreux. On n'y jouait guère qu'avec des jetons de *quarante sous*.

« Les directeurs ne réalisaient pas des fortunes considérables.

« Le casino s'installa d'abord, à Monaco, dans une maison d'apparence très modeste, située sur la place du Palais.

« Cet aménagement fut bientôt abandonné. Les salles de jeu furent transportées au palais de la Condamine. Là encore, elles séjournèrent peu de temps. On les réinstalla de nouveau à Monaco, dans la villa Garbarini.

« Ces déménagements à courte échéance, les changements fréquents de propriétaires qui se retiraient en vendant leur privilège ne prouvaient pas une bien grande prospérité.

« Le casino de l'époque *ne roulait pas sur l'or*.

« Charles III avait exigé, dans la concession accordée

1. Les renseignements qui suivent sont extraits de la brochure intitulée : *la Principauté de Monaco*, par un Monégasque.

à la société fermière, que le casino fût élevé sur le plateau des Spélugues, situé à un kilomètre de la vieille ville de Monaco.

« A cette occasion, le prince donna la mesure de sa sollicitude et de sa protection pour le casino en le couvrant de son nom.

« Dans un décret signé de sa main, il donna le nom pompeux de *Monte-Carlo* à l'emplacement où l'on devait édifier le nouveau casino.

« Le 13 mai 1858, la première pierre du casino actuel fut posée solennellement par le jeune prince héréditaire.

« Cependant l'affaire marchait avec lenteur et continuait à ne pas prospérer, faute d'argent. Ce fut alors que M. Blanc arriva à Monaco. Le 31 mars 1860, il se présenta chez MM. Lefèvre, Griois et Jagot, alors propriétaires du Casino. Il leur offrit, séance tenante, *un million sept cent mille francs* de leur privilège. Cette offre, faite d'un ton cassant, ne souffrait pas d'observations. Les propriétaires, qui n'étaient pas dans une situation financière des plus brillantes, furent éblouis de cette proposition. Ils signèrent le même jour une convention par laquelle ils abandonnaient tous leurs droits et propriétés à M. Blanc.

« La construction du casino et de ses annexes ne fut terminée qu'en 1868, c'est-à-dire huit ans après. Ce fut alors que la compagnie Paris-Lyon-Méditerranée livra à l'exploitation la ligne de Nice à Monaco.

« M. Blanc, directeur propriétaire du casino, dont le but constant était d'accorder toutes les facilités désirables aux étrangers pour les faire tomber dans

ce piège qu'on appelle le jeu, estima que la gare de Monaco était trop éloignée de la roulette et du trente et quarante.

« Il demanda en conséquence à l'administration du chemin de fer d'établir une gare aux portes mêmes du casino, en lui donnant à entendre qu'elle serait une source de revenus pour la compagnie. Il lui offrit gratuitement un terrain lui appartenant pour construire cette nouvelle gare derrière le casino, au bord de la mer.

« La compagnie, séduite par ces avantages, accorda à M. Blanc ce qu'il demandait. La gare de Monte-Carlo fut projetée.

« Que fit le prince dans cette circonstance ?

« On ne pouvait rien faire sans son autorisation. Le plus simple bon sens voulait qu'il prît les intérêts de son petit peuple, en combattant les prétentions exagérées de M. Blanc.

« C'est tout le contraire qu'il fit.

« Le prince, ne tenant aucun compte des réclamations des Monégasques, autorisa l'ouverture de la nouvelle gare de Monte-Carlo.

« Cette première concession devait être suivie de plusieurs autres encore plus fâcheuses. »

Ainsi la prospérité du casino de Monaco ne date que de l'ouverture de la ligne du chemin de fer. Celle de Monaco et de la Condamine date naturellement de la même époque. Mais le mouvement d'étrangers qui se dirige vers Monaco est distinct de celui qui se dirige vers la maison de jeu ; il en est tellement distinct qu'il existe deux gares séparées par un trajet de quel-

ques minutes : l'une conduit les joueurs au casino ; l'autre conduit les étrangers à la Condamine. Et il s'est passé à Monaco un fait remarquable, qui n'existait pas à Hombourg ou à Wiesbaden : le mouvement créé par le casino ne profite qu'au casino lui-même ; il est absolument séparé de celui qui vient enrichir la ville de Monaco et ses environs. Le prince, entièrement préoccupé du désir d'être agréable à la compagnie de jeu, n'a pas voulu forcer les joueurs à traverser son petit État et à laisser sur leur passage une fraction de l'or destiné à la roulette. Il a été assez aimable pour faire arrêter les trains à la porte même de l'établissement où les voyageurs doivent laisser leur argent. Des facilités spéciales ont toujours été accordées pour ces voyageurs privilégiés ; ainsi les habitants du département des Alpes-Maritimes ont attendu jusqu'en 1880 pour obtenir de la compagnie Paris-Lyon-Méditerranée qu'on leur délivrât des billets d'aller et retour pour se rendre d'un point à un autre sur la ligne du chemin de fer. Mais les billets d'aller et retour pour Monte-Carlo existent depuis que la ligne est livrée au public ; de cette manière, la compagnie des jeux ne se trouve pas exposée au désagrément d'avoir à payer le voyage de retour d'un joueur à qui il ne serait rien resté pour s'en aller chez lui, ainsi que cela arrivait souvent dans les villes d'eaux de l'Allemagne.

Telle est donc la véritable position de la question. Monaco, de même que Hombourg, Ems et Wiesbaden, a reçu, dans ces dernières années, un accroissement considérable. Mais cet accroissement ne tient pas à

l'influence de la maison de jeu. Il y a eu là deux prospérités qui se sont développées parallèlement et sous la même influence, l'une bonne, l'autre mauvaise, l'une, fondée sur le vice et le crime, l'autre fondée sur la beauté du climat et de la contrée; l'une et l'autre dépendent de l'affluence des étrangers et des voyageurs; elles devaient, par conséquent, recevoir un développement brusque et considérable, dès qu'une ligne de chemin de fer était construite et livrée au public.

Si l'établissement de Monte-Carlo est fermé, le dommage qui en résultera pour les villes du littoral sera nul; il n'y a pas à s'inquiéter de la nécessité d'indemniser des intérêts respectables qui seraient lésés par la suppression des jeux. Cette préoccupation a beaucoup embarrassé le gouvernement prussien; une faute a été commise à Berlin en 1868, et il est évident aujourd'hui que c'était une faute. En ménageant une période de transition qui devait durer cinq ans, les ministres allemands ont cru sauvegarder des intérêts honorables; ils les ont compromis, au contraire, en négligeant de leur donner, par la suppression immédiate des jeux, la satisfaction qui leur était due, et qu'ils attendaient depuis trop longtemps. L'exemple de l'Allemagne doit nous éclairer, et si nos voisins d'outre-Rhin ont fait une école, nous devons, à notre tour, nous abstenir de la faire, et profiter de leur expérience chèrement acquise pour ne pas tomber dans la même aberration. Le jour où nous voudrons supprimer les jeux, nous devrons les supprimer sans aucun délai; car nous savons d'avance que nul intérêt

honnête ne se trouve lié à la tolérance de ces funestes établissements. Le gouvernement prussien a fait valoir, en faveur des banques de jeu, l'intérêt mal entendu des communes d'Ems, de Wiesbaden et de Hombourg; les événements nous ont appris combien son erreur était grande; il ne sera plus permis désormais de faire valoir en faveur de la société de Monte-Carlo l'intérêt plus mal entendu encore des villes d'hiver du littoral méditerranéen. Aucune considération d'utilité ne saurait empêcher la suppression de cette banque de jeu. Quant aux motifs tirés du droit légal, ils ne peuvent s'opposer à une solution immédiate de la question. Ils sont, en effet, de nature chimérique et illusoire, ainsi qu'on pourra s'en convaincre en lisant ce qui va suivre.

CHAPITRE V

Notes historiques sur le gouvernement de Monaco.

Le contrat qui assure l'existence de la *Société des bains de mer de Monaco* a été conclu entre M. Blanc et le prince; son caractère est celui d'une concession accordée par un pouvoir souverain. Il y a donc une première question qui se trouve posée à ce sujet; c'est celle-ci :

Première question : Le prince de Monaco est-il un souverain indépendant?

A cette question se trouvent annexées naturellement deux autres questions subsidiaires et accessoires qui sont les suivantes :

Deuxième question : Le prince de Monaco était-il un souverain indépendant à l'époque où il a permis les jeux dans son État?

Troisième question : S'il ne l'était pas alors, l'est-il devenu depuis?

Pour répondre à ces trois points d'interrogation, il est nécessaire d'exposer ici une partie de l'histoire des princes de Monaco.

L'origine de la souveraineté des Grimaldi se perd dans la nuit des temps. Un généalogiste, qui a vécu au xviie siècle et qui a reçu du prince régnant des honoraires très convenables en récompense de ses travaux, a démontré, à grand renfort de pièces, que les Grimaldi descendent d'un prince carlovingien, frère de Charlemagne, ou peu s'en faut. Cette fable bizarre est aujourd'hui abandonnée par les panégyristes les plus dévoués de cette famille princière, puisque *l'Annuaire officiel de Monaco,* publié en 1880, considère Grimaldus Ier comme le souverain le plus ancien de Monaco, et accorde à ce personnage une investiture en vertu de laquelle Othon Ier, empereur d'Allemagne, lui aurait octroyé en fief le rocher et la forteresse, pour lui appartenir, ainsi qu'à ses descendants. Il serait facile d'objecter à l'Annuaire que Monaco a conservé une garnison arabe jusqu'à la fin du xe siècle, et que, par conséquent, Grimaldus Ier ne pouvait s'y établir en l'année 950. L'empereur Othon Ier lui-même n'aurait pas manqué d'être pendu comme un infidèle quelconque, s'il avait eu la malencontreuse idée de s'aventurer dans ces parages, à n'importe quelle époque de son règne. Une critique plus rigoureuse que celle des généalogistes de Monte-Carlo fait remonter au xive siècle seulement le premier établissement des Grimaldi à Monaco. Mais nous nous bornerons à observer que, dans les fables inventées par les historiographes officiels, les princes antérieurs au xive siècle sont censés avoir reçu l'investiture de leur fief, soit des empereurs d'Allemagne, soit des comtes de Provence ; d'où il suit qu'à cette

époque, ils n'auraient pas été des souverains indépendants, mais de simples feudataires.

En 1303, Charles le Boiteux, roi de Naples et comte de Provence, donna Monaco en fief à Nicolas Spinola, moyennant la somme de 100 onces d'or. Spinola était le chef d'une puissante maison génoise, qui appartenait à la faction gibeline; le comte de Provence, chef du parti guelfe italien, lui accorda Monaco, par suite d'un traité qui fit régner dans la *Riviera* une tranquillité éphémère. La guerre recommença bientôt.

En 1306, François Grimaldi, surnommé *Malizia,* se créa des intelligences dans l'intérieur de la place; il y pénétra, déguisé en moine, pendant la nuit de Noël, et s'empara des portes, de concert avec plusieurs individus qui s'étaient engagés à lui venir en aide, dès qu'il serait entré dans Monaco. Il introduisit ensuite quelques hommes de troupe qu'il avait amenés de Nice; les Spinola prirent la fuite; et Monaco reconnut le pouvoir de la famille Grimaldi, qui tenait pour le parti guelfe. M. Abel Rendu remarque avec juste raison que le souvenir de cet événement est consacré par la figure même des armes de la maison Grimaldi. Elles ont pour supports deux moines qui lèvent l'épée haute d'une main, et qui soutiennent l'écu de l'autre. C'est en effet par la valeur et l'artifice du faux moine *Malizia* que les Grimaldi sont devenus seigneurs de Monaco. Ainsi que nous l'avons dit, cet événement a eu lieu en 1306, et non en 1310, comme le veulent les auteurs de l'*Annuaire officiel,* qui prétendent que François Grimaldi délivra, en cette année, la ville de Monaco

de la tyrannie des Gibelins. Il eût été fort difficile à François Grimaldi de faire cette opération en 1310, puisqu'il était mort l'année précédente. Quant à la tyrannie des Gibelins, elle a été, comme celle des Guelfes, très redoutable à Monaco, pendant le xiiie et le xive siècle; mais elle ne s'est pas exercée sur la principauté elle-même. Elle s'est exercée sur les mers environnantes, que les maîtres du port d'Hercule ont couvertes de galères armées en course; les Monégasques ont équipé à cette époque des flottes assez nombreuses pour aller insulter et assiéger le port de Gênes; ils ont été au nombre des pirates les plus fameux de la Méditerranée; et le Paganin de Boccace, qui savait si bien consoler la sémillante épouse de Richard Quinzica, était un habitant du dangereux et trop célèbre rocher.

Les Grimaldi ne jouirent pas paisiblement de leur conquête; Monaco fut repris par les Spinola et passa de main en main jusqu'en 1338. Alors les Grimaldi achetèrent aux Spinola, moyennant 1,280 florins d'or, la concession qui leur avait été faite par Charles le Boiteux; et à dater de cette époque, ils devinrent les souverains légitimes de Monaco, en qualité de vassaux et de feudataires des comtes de Provence, dont leurs galères portaient le pavillon, ainsi que cela est attesté par un grand nombre de documents authentiques. Les Grimaldi ne tardèrent pas à acquérir, à prix d'argent, la souveraineté de Menton et de Roquebrune, qui appartenaient à la famille Vento et à la famille Lascaris. En 1357, la république de Gênes s'empara de vive force de la place de Monaco et mit fin à leur

domination sur cette ville, où ils ne reparurent plus pendant un demi-siècle.

A la fin du xive siècle, une importante révolution s'accomplit en Provence. La seconde maison d'Anjou hérita des domaines de Jeanne, reine de Naples ; elle dut cependant les disputer à la maison de Duras. Le royaume de Naples resta aux Duras ; le comté de Nice, fidèle à la fortune de cette famille, préféra se séparer du comté de Provence et se donner au duc de Savoie, plutôt que de subir la loi d'un prince français que les Niçois regardaient comme un usurpateur. Jean Grimaldi, de la branche de Boglio, fut le principal instigateur de ce mouvement. Devenu tout-puissant dans les Alpes-Maritimes, ce personnage essaya de s'emparer de Monaco ; il y réussit. On n'a pas de renseignements bien exacts sur les événements qui ont succédé à cette opération militaire ni sur la situation de Monaco à cette époque. Les Grimaldi régnaient toujours à Menton ; en 1405, on les retrouve à Monaco ; on ne sait pas si la branche de Boglio, maîtresse de cette place, en avait fait l'abandon volontaire à celle de Monaco, ou si la branche de Monaco était rentrée en possession de son ancien domaine par la force. Toujours est-il qu'elle en resta maîtresse à dater de cette année.

En 1446, Jean Grimaldi, prince de Monaco, jura fidélité et fit hommage à Philippe Visconti, duc de Milan, devenu seigneur de Gênes. Il le reconnut pour son seigneur et se déclara son fidèle vassal. Ce Jean Grimaldi fut un des grands capitaines du siècle. A la tête d'une armée milanaise, il remporta une grande

victoire sur les Vénitiens, commandés par Carmagnola. Charles VII, roi de France, entretenait des relations avec lui, et Gioffredo cite une pièce dans laquelle Jean Grimaldi est qualifié d'*officier et spécial serviteur du roi*. Ainsi, tout en devenant le vassal des Visconti, le prince de Monaco n'avait pas cessé de reconnaître, dans de certaines limites, la suzeraineté que ses ancêtres avaient subie de la part des comtes de Provence et de la part des rois de France par conséquent, puisque ceux-ci, étant seigneurs suzerains de la Provence, l'étaient également de tous les fiefs du comté en général et de la principauté de Monaco en particulier.

En 1488, Lambert Grimaldi sollicita et obtint la haute protection de Charles VIII, roi de France, qui lui fut solennellement accordée.

En 1500, Louis XII confirma cette protection, par des lettres patentes accordées à Jean II Grimaldi.

En 1508, Lucien Grimaldi, s'étant refusé à recevoir dans la place de Monaco une garnison française, Louis XII le fit arrêter et enfermer au château de la Roquette, où il demeura quinze mois ; il n'en sortit qu'après avoir accepté les conditions imposées par le roi de France.

En 1524, Augustin Grimaldi évêque de Lérins, tuteur des fils de Lucien, trahit la confiance de François I^{er}, dont il était l'aumônier et le conseiller intime. Il ouvrit les portes de Monaco aux Espagnols et s'engagea à recevoir dans Monaco une garnison impériale. Une convention fut signée à cet effet, à la date du 7 juin. On l'exécuta assez exactement. Pendant cent

vingt ans, la principauté fit partie des domaines de la maison d'Autriche. En 1571, Honoré Ier, prince de Monaco, prit part à la bataille de Lépante ; il commandait, sous les ordres de don Juan d'Autriche, une division de la flotte espagnole.

En 1604, le prince Hercule fut assassiné ; son fils, âgé de sept ans, eut pour tuteur Frédéric Lando, prince de Valdetaro. Ce personnage était l'oncle maternel du jeune prince ; il continua avec l'Espagne les relations qui existaient depuis quatre-vingts ans et les confirma par une nouvelle convention ; le texte de ce document est rédigé en langue espagnole ; en voici la traduction exacte ; il n'est pas sans intérêt d'en prendre connaissance, parce qu'on y trouve la définition précise de l'état de choses qui était alors en vigueur à Monaco, et qui n'a pas cessé de l'être depuis cette époque.

« Don Philippe, par la grâce de Dieu, roi de Castille, de Léon, d'Aragon, des deux Siciles, de Jérusalem, de Portugal, de Navarre et des Indes, etc.

« Comme ainsi soit que le comte de Fuentes, mon conseiller intime, capitaine général gouverneur de l'État de Milan, a fait avec le prince de Valdetaro, ce dernier agissant en qualité de tuteur du seigneur de Monaco, la convention suivante : « Convention traitée et conclue entre le comte de Fuentes, capitaine général et gouverneur de l'État de Milan au nom de Sa Majesté, et don Frédéric de Lando, prince de Valdetaro, agissant comme tuteur du seigneur de Monaco et gouverneur de son État, laquelle convention a déjà été jurée par les vassaux dudit seigneur de Mo-

naco, et approuvée par Son Excellence, au nom de Sa Majesté.

« Premièrement, que l'on mettra à Monaco une garnison d'infanterie espagnole, avec le nombre de soldats nécessaires à la garde et à la défense de la place, et que Sa Majesté donnera leur solde, les entretiendra à ses frais, et leur procurera les lits, les vivres et les objets nécessaires de toute sorte, sans que le Seigneur ni ses vassaux aient aucune obligation à remplir à ce sujet.

« Que le capitaine de ladite compagnie sera le seigneur de Monaco, et, comme il n'est pas en âge de se charger de ce commandement, que ce sera pour le présent le prince de Valdetaro, en attendant que le seigneur de Monaco soit plus avancé en âge, et que les officiers de la compagnie seront Espagnols, et que si un soldat ou plusieurs soldats se rendent coupables de quelque grave délit, tout le procès sera instruit à Monaco, et que la relation en sera envoyée au capitaine général et gouverneur de l'État de Milan, pour qu'il puisse y pourvoir suivant ce qui sera conforme à la justice.

« Qu'il n'y aura pas de garnison espagnole à Roquebrune, ni à Menton, et que les troupes espagnoles ne se mêleront en rien de ce qui concerne ces places, si ce n'est que Sa Majesté les prend sous sa protection, ainsi que celle de Monaco, ainsi qu'elles s'y trouvent aujourd'hui, confirmant les conventions établies jusqu'à présent au sujet de ladite protection, et leur ajoutant celles qui sont indiquées dans les présents articles.

« Que les rentes de Monaco, les droits du port, la souveraineté et la juridiction du pays resteront entre les mains du seigneur de Monaco, de même que cela a lieu aujourd'hui.

« Que tout ce qui lui est dû sur la solde des troupes lui sera payé, et que dès à présent ces sommes lui seront comptées sur le trésor de l'État, et qu'on lui en payera l'intérêt à raison de six pour cent.

« Que, de la même manière qu'on livre en ce moment la place de Monaco, elle sera gardée pour le seigneur actuel, et à sa mort, pour ses héritiers, et que pour cela il sera prêté serment par tous les officiers et soldats.

« Que, pour les rentes que le seigneur de Monaco possède dans cet État et dans le royaume de Sicile, il sera fait une fondation, et que les arrérages en seront dus par le royaume de Naples, et que, chaque fois que, par suite de force majeure, il sera impossible de la toucher en ce royaume, Sa Majesté et les rois ses successeurs seront obligés de la payer dans quelque autre endroit.

« Que, sortant de tutelle, le seigneur de Monaco pourra, si les présents arrangements faits avec son oncle et tuteur ne lui paraissent pas convenables, traiter avec Sa Majesté pour les réformer.

« Et, comme il est juste de récompenser certaines personnes qui se sont signalées au service dudit seigneur, afin qu'il puisse les gratifier convenablement, on lui donnera, avec la solde de ladite compagnie, vingt écus par mois, pour les répartir ainsi qu'il lui paraîtra convenable.

« Que la personne qui sera nommée par Son Excellence, pour être le lieutenant de ladite forteresse, jurera d'observer tout ce qui est contenu en ces articles, et qu'elle-même, ainsi que tous les officiers et soldats de la compagnie, devront obéir audit prince, lequel est tuteur et gouverneur du seigneur de Monaco, en laquelle qualité les vassaux dudit seigneur lui ont prêté serment, et il a été approuvé par Son Excellence, agissant au nom de Sa Majesté, et qu'après cette première nomination, s'il y avait un changement de lieutenant, que le prince proposera quatre capitaines au capitaine général gouverneur de cet État, pour qu'il choisisse l'un d'entre eux.

« Que ces articles seront envoyés aussitôt à Sa Majesté par le premier courrier, pour qu'elle daigne les confirmer et ordonner qu'on assigne ladite rente. Et Son Excellence promet de garder tout ce qui s'y trouve contenu, en vertu du pouvoir qu'elle possède, et de donner tous les ordres convenables au lieutenant, aux officiers et aux soldats, pour que nul d'entre eux ne se refuse à les exécuter.

« Et pour que tout ceci soit établi et accompli comme on vient de le dire, on a fait la présente écriture, qui a été signée et jurée par Son Excellence, agissant au nom de Sa Majesté, et par le prince de Valdetaro, agissant comme tuteur et gouverneur du prince de Monaco, et on en a fait trois copies, l'une pour envoyer à Sa Majesté, l'autre qui sera remise à Son Excellence, et l'autre pour ledit prince. A tout ceci furent présents le grand chancelier Diego de Salazar, le président du sénat, Jacques Maynoldo, et

le comte Don George Manrique, capitaine général de l'artillerie, tous trois conseillers intimes de Sa Majesté, et les présentes seront signées et paraphées par le secrétaire Jean-Baptiste Monte. Milan, le 26 février 1605. Moi, le comte de Fuentes, je le promets et confirme par serment. Moi, Don Frédéric Lando, prince de Valdetaro, je le promets et confirme par serment. Moi, Diego de Salazar, grand chancelier de l'État de Milan, j'ai été présent à ce qui est dit ci-dessus. Moi, Jacques Maynoldo, président du sénat de Milan, j'ai été présent. Moi, Don George Manrique, comte de Dési, j'ai été présent à ce qui est dit ci-dessus. *Ad mandatum Excellentiæ suæ proprium.* Jo-Baptista Montius.

« Et en conformité de ce qui est déclaré dans ladite convention, j'ai jugé et je juge opportun de l'approuver et de la confirmer, suivant ce qu'elle contient et je promets sur ma foi et ma parole royale, que je l'accomplirai et l'observerai, et en vertu des présentes, je donne charge et commandement à mes ministres de l'observer et de la garder à présent même et en tout temps, car telle est ma volonté, et c'est ce qui convient à mon service. Donné au Pardo, le 4 novembre 1607. Signé : Moi, le Roi. Et par ordre du roi notre maître, Andrès de Prada. Scellé avec le sceau de Sa Majesté. »

Rien ne prouve que cette convention n'ait pas été fidèlement exécutée. Elle resta en vigueur pendant trente-quatre ans. Ce fut en 1635 que le prince Honoré II, parvenu depuis longtemps à sa majorité, se vit obligé de prendre des mesures pour changer de maître. Les

Espagnols s'emparèrent, à cette époque, des îles de
Lérins. Richelieu envoya une flotte considérable, sous
le commandement du comte d'Harcourt et de l'archevêque de Bordeaux, Escoubleau de Sourdis, pour
reprendre les îles et faire prévaloir, dans les mers
environnantes, le pavillon de la maison de Bourbon. Il
fut considéré que la France ne pourrait ni reprendre
ni conserver les îles, si elle ne se rendait maîtresse
de Monaco. On résolut de s'emparer de cette place, ou
du moins d'élever à la Turbie un fort qui la rendrait
intenable. Un autre projet fut débattu également; il
consistait à combler le port de Monaco. Les Espagnols renforcèrent leurs garnisons de 900 hommes; le
prince, très effrayé, noua des intelligences avec la
France. Au mois de septembre 1636, M. d'Harcourt
livra une grande bataille navale devant Menton et
mit en fuite la flotte espagnole. La France devenait
de plus en plus menaçante. Le prince s'engagea, par
l'entremise du marquis de Corbon, son parent, à se
révolter contre le gouverneur espagnol et à remettre
Monaco aux troupes françaises, pourvu que le roi de
France lui fît à lui-même des conditions semblables à
celles que le roi d'Espagne lui avait accordées par
la convention de Milan. Ces conditions furent débattues et acceptées à Péronne; elles ont été enregistrées dans une ordonnance royale que nous
donnons plus loin, et que l'on désigne, très improprement, sous le nom de traité de Péronne. Il n'y a
jamais eu de traité, dans le sens diplomatique du mot;
le prince de Monaco, ne se sentant pas en sûreté
sous la protection de l'Espagne, a demandé à la

France de le protéger d'une manière plus efficace, et, au mépris des engagements librement consentis entre les rois d'Espagne et ses prédécesseurs, et formellement ratifiés par lui-même, il s'est révolté contre la maison d'Autriche et a ouvert à une garnison française les portes de la citadelle qu'il était chargé de défendre.

Les îles de Lérins furent reprises en 1637; la révolte des Monégasques contre le capitaine Calientes, gouverneur espagnol, eut lieu le 13 novembre 1641. Elle fut suivie de succès; après une action assez vive, le capitaine Calientes et ses troupes restèrent prisonniers de guerre du prince, qui les traita avec générosité et les congédia, en leur accordant une gratification convenable. Le 18 novembre, le gouverneur d'Antibes envoya des forces suffisantes pour occuper la place; depuis cette époque, Monaco est devenu une forteresse française; le régime de son gouvernement a été réglé par l'ordonnance de Saint-Germain, que nous donnons ici à titre de renseignement; on verra que les articles qu'elle contient sont absolument semblables à ceux de la convention espagnole. Il n'y a qu'une seule différence : c'est que la convention espagnole stipulait le payement des sommes dues au prince sous la forme un peu vague de rentes sur l'État, portant six pour cent d'intérêt, au lieu que l'ordonnance de Louis XIII introduit un règlement immédiat sous la forme agréable de plusieurs milliers de livres tournois, équivalant aux chiffres indiqués par le prince lui-même en écus d'or et en ducatons.

ORDONNANCE DE SAINT-GERMAIN.

« Louis, par la grâce de Dieu, roi de France et de Navarre, à nos amés et féaux conseillers les gens tenant notre Cour de Parlement et Chambre des Comptes, salut.

« Un chacun connaissant que le principal but de nos armes est d'assister, défendre et protéger les Princes, États et Peuples qui se trouvent oppressés et maltraités, quelques-uns ont eu recours à nous pour être soulagés et maintenus contre la violence qu'on leur faisait; entre lesquels notre cher et bien-aimé cousin, prince de Monaco, nous ayant fait proposer, il y a déjà quelque temps, de se mettre avec toute sa maison et son État en notre protection, et pour marque de la confiance qu'il a en la justice et sincérité de notre procédé, recevoir dans sa place de Monaco une garnison française, au lieu de celle d'Espagne qui y était ci-devant; nous avons eu agréable de lui accorder les articles qui sont ci-attachés sous le contre-scel de notre chancellerie, lesquels notre intention étant d'exécuter et observer inviolablement, nous voulons qu'ils soient pour cet effet registrés en notre Cour de Parlement et Chambre des Comptes. Si vous mandons et ordonnons que ces présentes avec lesdits articles vous ayez à faire registrer èsregistres de notre dite Cour et Chambre, et du contenu faire souffrir et laisser jouir ledit prince et successeurs, pleinement et paisiblement. Car tel est notre plaisir. Donné à Saint-Germain en Laye, le 11ᵉ jour

de janvier, l'an de grâce 1643 et de notre règne le trente-troisième. Signé : Louis. Et plus bas : par le roi, Boutheiller, et scellées du grand sceau de cire jaune ; et à côté, registrées, ouï le procureur général du roi pour être exécutées, selon leur forme et teneur. A Paris, en Parlement, le 6ᵉ jour de février 1643, signé : Guyet. Registrées semblablement en la Chambre des Comptes, ouï le procureur général du roi, pour être le contenu en icelles et esdits articles, exécuté selon leur forme et teneur, le 27ᵉ jour de mars 1643 ; signé : Bourlon.

« Sur ce que le prince de Monaco a fait représenter au roi qu'encore qu'il tienne en souveraineté ladite place et forteresse de Monaco, néanmoins les Espagnols sous divers prétextes se sont comme appropriés de ladite place ; y ayant usurpé un tel pouvoir, qu'elle n'est plus en la disposition dudit sieur prince, et pour ce sujet ayant supplié Sa Majesté de le prendre en sa protection et de le délivrer de l'oppression qu'il souffre ; Sa dite Majesté portée par la seule considération de la justice qui l'oblige à se souvenir de la puissance que Dieu lui a mise en main, pour assister les princes ses voisins en la conservation de ce qui leur appartient, et pour maintenir la tranquillité publique, après plusieurs instances qui lui ont été faites de la part dudit prince, a cru ne pouvoir lui refuser sa protection, aux conditions que ledit prince a lui-même proposées, telles qu'il en suit :

« Premièrement : Qu'il entrera dans ladite place de Monaco une garnison de cinq cents soldats effectifs, tous Français naturels, et non d'autre nation, pour

garder la place, y demeurer et servir en quatre compagnies, savoir : deux de cent cinquante hommes chacune, et les deux autres, chacune de cent hommes, dont Sa Majesté nommera les capitaines et officiers. Ledit prince sera capitaine et gouverneur pour le roi de la place, et avec patentes de Sa Majesté, comme seront aussi, après lui, ses héritiers et successeurs en ladite principauté, et avec la même autorité et pouvoir qu'ont les gouverneurs des autres places de France, sur les officiers et soldats, lesquels auront la même solde et émolument que l'on a accoutumé de donner dans les autres garnisons de France; ledit prince donnera le mot et tiendra les clefs de la place.

« Deuxièmement : Il y aura dans la place un lieutenant dudit prince, pour commander à la garnison en son absence, de laquelle charge Sa Majesté pourvoira pour la première fois le sieur de Courbons, et arrivant changement de lieutenant, sera toujours mis par Sa Majesté, et les successeurs rois, en cette charge, une autre personne de condition, aussi agréable audit prince.

« Troisièmement : Si, par accident de guerre ou autre considération du service de Sa Majesté, il était nécessaire qu'elle mît dans la place plus grand nombre de gens de guerre français, ils seront toujours sous l'obéissance dudit prince, comme gouverneur des armées de Sa Majesté dans ladite place.

« Quatrièmement : Le lieutenant et tous les autres officiers français entrant dans la place feront serment solennel entre les mains dudit prince de la garder

fidèlement pour lui et ses successeurs, sous la protection et dans le service de Sa Majesté.

« Cinquièmement : Sa dite Majesté entretiendra à ses dépens ladite garnison, qui sera bien payée, sans que ledit prince ni ses sujets soient chargés pour ce regard d'aucune dépense; les officiers et soldats payeront les logements et les ustensiles en la manière que font à présent les Espagnols.

« Sixièmement: Sadite Majesté laissera ledit prince en sa liberté et souveraineté de Monaco, Menton et Roquebrune, sans que ladite garnison royale ou autre l'y puisse troubler et s'ingérer jamais en ce qui est de ladite souveraineté de terre et de mer, et moins encore au gouvernement et justice de ses peuples ou administration de ses biens, mais seulement ladite garnison s'emploiera à garder la place, ainsi qu'il est dit ci-dessus.

« Septièmement: Sa Majesté jugeant à propos de mettre dans ladite place un sergent-major, des adjudants ou autres semblables officiers français, elle les mettra agréables audit prince, lequel aura tel pouvoir sur eux qu'il convient comme gouverneur de la place ; les autres officiers, comme canonniers, comme aussi le chapelain, médecin, barbier et fourrier seront aussi payés par Sa Majesté et choisis par elle ; il y aura dix-huit canonniers dans la place et un chef.

« Huitièmement: Le roi recevra en sa royale protection et sauvegarde perpétuelle, et des rois ses successeurs, lesquels Sa Majesté obligera par le présent traité, ledit prince de Monaco, le marquis son fils, toute sa maison et tous ses sujets, et ses places

de Monaco, Menton et Roquebrune, avec leurs territoires, juridictions et dépendances ; ensemble tous les héritiers et successeurs dudit prince, et les gardera et défendra toujours contre qui que ce soit, qui les voudrait indûment offenser, maintiendra ledit prince en la même liberté et souveraineté qu'il le trouvera, et en tous ses privilèges et droits de mer et de terre, et en toute autre juridiction et appartenances de quelque sorte que ce soit, et le fera de plus comprendre en tous ses traités de paix, et en outre ledit prince pourra faire arborer en toutes ses places et terres l'étendard de France dans les occasions de quelques troubles des ennemis.

« Neuvièmement : Et d'autant que les Espagnols priveront ledit prince de tout ce qu'il possède dans le royaume de Naples, l'État de Milan, et ailleurs dans leurs terres, ce qui importe audit prince de vingt-cinq mille écus ou ducatons de rente annuelle en fonds de terres féodales, Sa Majesté lui donnera autant de revenu annuel en France en pareille nature de terres et fiefs, érigeant une partie d'icelles en titres de duché et pairie de France pour ledit prince, l'autre en titre de marquisat pour son fils et une en titre de comté lui faisant délivrer toutes lettres et expéditions sur ce nécessaires [1] ; et bonne partie desdits fiefs sera en Provence, et le reste, où il plaira à Sa Majesté, pourvu que ce soit en France,

1. Ces lettres patentes qui érigeaient le duché de Valentinois en pairie, et qui attribuaient cette dignité au prince de Monaco et à ses successeurs, furent délivrées à Perpignan, au mois de mai 1642.

et en attendant qu'on ait trouvé des terres propres audit prince, lesdites soixante et quinze mille livres lui seront payées effectivement par chacun an, dont le premier commencera à courir du jour que la garnison du roi entrera dans Monaco. Si la paix se faisant, les Espagnols rendent audit prince les terres qui lui appartiennent dans leur pays, Sa Majesté demeurera déchargée à proportion de ce qu'ils lui restitueront du remplacement qu'elle devait faire en terres, et au cas que, demeurant attaché au parti du roi, il soit contraint de vendre lesdites terres qu'il a dans le pays des Espagnols, moins de ce qu'elles valent, le roi s'oblige de le dédommager raisonnablement et de lui donner moyen d'employer son argent en d'autres terres en France.

« Dixièmement : De plus, ledit prince devant quitter l'ordre de la Toison, et son fils, d'Alcantara, Sa Majesté honorera ledit prince de ses ordres de Saint-Michel et du Saint-Esprit, et le marquis sondit fils, lorsque, suivant les constitutions de l'ordre, il sera en âge de l'avoir, et, devant encore quitter la commanderie de Benfayan en Castille dudit ordre d'Alcantara, qui vaut plus de trois mille ducats de revenu, et en outre une compagnie de gendarmes qu'il tient à Naples avec la solde de cent ducats par mois, Sa Majesté lui donnera en France une semblable compagnie de gendarmes et autant de revenu annuel de trois mille ducats, soit en une pareille commanderie ou de quelque autre manière, durant la vie de son fils.

« Onzièmement : De plus, Sa Majesté accorde audit prince et à ses successeurs douze payes de soldats

pour les distribuer à ses serviteurs et sujets, même pour récompenser ceux qui auront bien servi en cette occasion, lesquelles payes seront payées en même temps que la garnison.

« Douzièmement : Sa Majesté confirmera audit prince tous les privilèges anciennement accordés aux seigneurs de Monaco ses prédécesseurs par la couronne de France ; et, en conséquence de ce, Sa dite Majesté tiendra la main à ce que le droit que ledit prince prétend dans son port de Monaco soit payé, bien entendu que ledit droit ait été accordé par la couronne de France, pour être exigé sur les Français, et qu'elle en ait souffert la perception pendant le temps que ledit prince était bien avec elle.

« Treizièmement : Sa Majesté fera demeurer quelques-unes de ses galères dans le port de Monaco pour la conservation de la place et des droits dudit prince, et pour autres occasions concernant son service, et ceux qui commanderont lesdites galères auront ordre exprès d'obéir audit prince.

« Quatorzièmement : Sa Majesté emploiera de très bon cœur ledit prince et le marquis son fils dans son service aux occasions, en des emplois convenables, pour marque de l'estime qu'elle fait d'eux. De toutes lesquelles conditions Sa Majesté est demeurée d'accord et promet, sous sa parole royale, de les observer et faire observer inviolablement et de bonne foi, pour témoignage de quoi Sa Majesté a voulu signer de sa main le présent acte, qu'elle a voulu aussi être contresigné par l'un de ses secrétaires de l'État, et à icelui être apposé le cachet de ses armes. Fait à

Péronne, le 14 septembre 1641. Signé : Louis ; et plus bas ; Boutheiller. Registrées, ouï le procureur général du roi, pour être exécutées selon leur forme et teneur. A Paris, en parlement, le 6 février 1643 ; signé : Guyet. Collationné à l'original par moi, conseiller, secrétaire du roi et de ses finances, registrées en la chambre des comptes, ouï le procureur général du roi, le 27 mars 1643. Signé : Bourlon ; collationné à l'original par moi, conseiller, secrétaire du roi et de ses finances, signé : Baudoin. »

Cette ordonnance a fait entrer la maison Grimaldi dans une voie nouvelle. Jusqu'alors, les princes de Monaco avaient eu à se préoccuper d'une manière très grave de leur avenir et de leur fortune. Pendant le xive et le xve siècle, ils furent sans cesse menacés d'une ruine complète. Ils perdirent plusieurs fois le pouvoir ; ils furent plusieurs fois l'objet, et quelquefois les victimes, de tentatives de trahison ou d'assassinat ; plusieurs fois même il arriva que leurs ennemis les dépossédèrent de leurs domaines. Les comtes de Provence, leurs suzerains, les rois de France, leurs protecteurs, étaient trop faibles ou trop éloignés pour les mettre à l'abri des dangers qui les entouraient de toutes parts. Au xvie siècle, ils se soumirent à l'Espagne. Tant que la maison d'Autriche exerça en Italie un pouvoir prépondérant, ils jouirent d'une tranquillité qu'ils n'avaient pas connue jusqu'alors. Plusieurs d'entre eux servirent glorieusement dans les armées et sur les flottes espagnoles ; leurs galères, cessant d'exercer la piraterie, se joignirent aux flottes de

Rhodes, de Venise et de Malte pour disputer à la marine turque l'empire de la Méditerranée. Lorsque le génie de Richelieu ébranla le vieil édifice européen et fonda la suprématie française sur les ruines de l'empire germanique et de l'ancienne féodalité, les Grimaldi abandonnèrent la fortune chancelante de l'Espagne et se livrèrent à la France, qui, tout en assurant leur situation politique, leur accorda ce que la maison d'Autriche n'avait pas pu ou n'avait pas voulu leur donner, des richesses considérables et un rang élevé à la cour la plus brillante de l'Europe. Devenus ducs et pairs, riches des revenus de leurs nouveaux domaines et du prix des charges qui leur étaient assignées en France, ils quittèrent leur rocher stérile pour aller promener à Paris, dans un équipage doré, leur titre princier et leurs trois cent mille livres de rente. Ils ne furent plus des barons féodaux revêtus d'une lourde armure, contemplant sans cesse d'un œil inquiet l'horizon de la mer ou les rochers de la Corniche, rêvant chaque nuit de remparts pris d'assaut, de flottes incendiées, d'intrigues, de complots et de trahisons; ils furent d'élégants gentils-hommes, habiles à glisser sans tomber sur les parquets glissants de Versailles, disgraciés quelquefois, toujours opulents, toujours grands seigneurs, non plus dans le sens héroïque, mais dans le sens bourgeois du mot. En traversant l'atmosphère de Versailles, ils perdirent les instincts féroces et les mœurs grossières de leurs ancêtres; ils devinrent courtisans; ils se rapprochèrent, par conséquent, de la bourgeoisie, dont ils devaient deux siècles plus tard, acquérir

tous les vices et toutes les petitesses, au point de ne plus conserver aucun sentiment de leur ancienne grandeur et de devenir les prête-noms d'une maison de jeu, après avoir été les héritiers fabuleux de l'antique Gibelin Grimaldi, qui triompha des Sarrasins au Grand Fraxinet.

En 1698, le prince Louis, nommé ambassadeur de France à Rome, fit son entrée dans cette ville avec des chevaux ferrés en argent ; les fers étaient fort mal cloués, afin qu'il fût facile de les perdre en chemin. Il fut l'amant de la Mancini et le rival de Charles II, roi d'Angleterre.

En 1721, la duchesse de Valentinois, fille d'Antoine I*er*, se divertissait à tirer le canon de Monaco en l'honneur de son cousin le marquis de Créquy ; vingt ans après, à la journée de Fontenoy, le prince Honoré se montrait digne de la renommée guerrière de ses ancêtres ; son frère Maurice recevait un coup de feu à la jambe et inspirait à Voltaire ce déplorable compliment académique :

Monaco perd son sang et l'Amour en frissonne.

Le prince Honoré fut blessé lui-même à la tête de son régiment, à la bataille de Raucoux.

La révolution vint porter un coup terrible à la prospérité des Grimaldi. Un décret de la Convention, rendu le 15 février 1793, annexa la principauté au département des Alpes-Maritimes. Le prince fut mis en prison ; le 9 thermidor le sauva de l'échafaud. Sa belle-fille avait eu la tête tranchée deux jours auparavant.

Sous l'Empire, la maison de Monaco ne recouvra pas son domaine territorial, mais elle recueillit sa part de la pluie d'or qui tomba sur tous les nobles disposés à se rallier au nouveau régime. En 1814, Talleyrand fit inscrire dans les traités de Vienne une clause qui rétablissait l'ancien état de choses ; et le prince, croyant, non sans quelque vraisemblance, qu'il allait héberger dans sa citadelle une nouvelle garnison française et redevenir pair de France et millionnaire, comme ses aïeux l'avaient été pendant un siècle et demi, fit atteler une chaise de poste et se dirigea avec tranquillité vers sa capitale.

En arrivant au golfe Juan, il fut très étonné de voir sur la route un mouvement considérable d'uniformes et de drapeaux. Son étonnement devint plus que de la terreur, quand une escouade de grenadiers le mit en état d'arrestation et le conduisit en présence de Napoléon, qui venait de débarquer à l'instant même. Napoléon revenait de l'île d'Elbe, amenant avec lui le génie infernal de la dévastation et de la guerre qu'il allait déchaîner sur l'Europe en général et sur Monaco en particulier. Il reconnut le prince tout de suite et lui demanda où il allait. Ne pouvant obtenir une réponse bien distincte, il ajouta brusquement : « Moi, je vais à Paris ; voulez-vous m'accompagner ? » Le prince claqua des dents. Napoléon se mit à rire et lui dit : « Allons, allons, Monaco, vous êtes toujours le même. » Après quoi, il lui tourna le dos et ne s'occupa plus de lui.

Ce prince était le fils aîné d'Honoré IV, le souverain régnant : ce fut lui qui administra l'État de Monaco jusqu'à la mort de son père, survenue en 1819 ; il

régna ensuite pendant vingt et un ans sous le nom d'Honoré V. Ce fut un des plus tristes et des plus misérables protégés des puissances alliées. Il sentait qu'il avait besoin de cette protection ; rien n'était plus loin de sa pensée que de se rallier aux Cent-Jours. Il s'empressa de faire connaître au gouverneur de Nice la marche de Napoléon ; le gouverneur envoya aussitôt à Monaco les troupes anglaises qui occupaient Nice. La principauté demeura sous la protection de l'Angleterre jusqu'à l'époque du traité de Paris, qui enleva Monaco à la France et le réunit aux États du roi de Sardaigne. La convention de Stupiniggi, conclue en 1817, eut pour objet de régulariser la nouvelle situation. Elle fut copiée sur l'ordonnance de Saint-Germain et sur la convention de Milan : en voici le texte :

« Victor-Emmanuel, par la grâce de Dieu, roi de Sardaigne, de Chypre et de Jérusalem, etc.

« Le traité de Paris, du 20 novembre 1815, ayant déterminé que les relations établies par celui du 31 mai 1814, entre la France et la principauté de Monaco, cesseraient pour toujours, et que les mêmes relations existeraient entre nous et ladite principauté, le prince de Monaco, notre très aimé cousin, a envoyé ici, à notre royale résidence, son fils Gabriel Honoré, duc de Valentinois, muni de sa procuration générale, pour adapter, de concert avec les plénipotentiaires par Nous nommés, aux nouvelles circonstances et à la position dans laquelle se trouve ladite principauté vis-à-vis de nos États, les disposi-

tions du traité primitif de protection stipulé à Péronne, le 14 septembre 1641, entre la France et le prince Honoré de Monaco.

« Et, *ayant accédé aux demandes* dudit duc de Valentinois, prince héréditaire de Monaco, et nous étant accordé avec lui sur les articles de *concession*[1], nous avons arrêté ce qui suit :

« ARTICLE PREMIER. — Il y aura dans Monaco une garnison d'un demi-bataillon d'infanterie piémontaise pour garder cette place, y résider et en faire le service. Le prince de Monaco, placé avec Sa Majesté dans les mêmes relations dans lesquelles il se trouvait avec la France, sera capitaine et gouverneur de ladite place pour Sa Majesté, nommé par patentes royales ; et le seront aussi, après lui, ses héritiers et successeurs, dans ladite principauté, avec la même autorité et les mêmes pouvoirs dont jouissent les généraux commandant les places fortes des États du roi, sur les officiers et les soldats. Ceux-ci auront les mêmes payes et avantages que dans les autres garnisons des États de Sa Majesté. Le prince donnera le mot d'ordre et gardera les clefs de la place.

« ART. 2. — Il y aura dans ladite place un lieute-

1. Nous soulignons les termes les plus caractéristiques de ce document : ils établissent clairement qu'il ne s'agit point ici d'un traité conclu entre deux souverains, mais bien d'une simple *concession*, accordée par un roi à un sujet qu'il veut *favoriser*, et à qui les vains titres de prince et de souverain sont laissés par politesse, sans qu'il lui soit permis de retenir aucun des privilèges réels et effectifs du pouvoir monarchique.

nant du prince pour commander la garnison en son absence, auxquelles fonctions Sa Majesté a nommé, pour la première fois, M. le chevalier major général Lunel ; et ledit poste venant à être vacant, Sa Majesté et ses successeurs y nommeront toujours une personne distinguée et agréable audit prince.

« Art. 3. — Si, en cas de guerre, ou pour tout autre motif, le service de Sa Majesté exigeait qu'on renforçât la garnison de Monaco, les nouvelles troupes piémontaises seraient toujours sous le commandement du prince, en sa qualité de gouverneur des armées de Sa Majesté pour ladite place.

« Art. 4. — Le lieutenant et tous les autres officiers piémontais qui entreront dans la place prêteront serment dans les mains du prince gouverneur, et, en son absence, dans celles du lieutenant susdit, de la garder fidèlement pour lui et ses successeurs sous la protection et au service de Sa Majesté.

« Art. 5. — Sa Majesté maintient à ses frais ladite garnison, qui sera exactement payée, sans que ledit prince ni ses sujets soient grevés d'aucunes dépenses pour cet objet. Les officiers payeront le logement comme il était pratiqué par les Français, et Sa Majesté fera payer au prince, par l'entremise de l'administration de la guerre, une juste indemnité pour l'entretien des casernes occupées par la garnison.

« Les denrées et autres objets que Sa Majesté fera expédier à Monaco pour l'entretien des troupes seront exempts de droits d'entrée, sauf les précautions nécessaires pour éviter la contrebande.

« Art. 6. — Sa Majesté laissera ledit prince dans

sa liberté et sa souveraineté de Monaco, Menton et Roquebrune (sauf, en ce qui concerne ces deux derniers lieux, les dispositions de l'investiture du 30 novembre 1818 [1]), sans que la garnison ni aucuns autres puissent l'inquiéter jamais ni s'ingérer en tout ce qui touche à ladite souveraineté de terre et de mer, et encore moins dans le gouvernement ou la justice de ses peuples, ou l'administration de ses biens : mais ladite garnison sera uniquement employée à garder la place, comme il a été dit.

« Art. 7. — Les monnaies de Sa Majesté auront cours dans la principauté, comme dans les États du roi.

« Art. 8. — La position de la principauté de Monaco, entourée de toutes parts, du côté de la terre, par les États de Sa Majesté, devant amener avec ces États des relations plus intimes, plus fréquentes, plus nécessaires que celles qui existaient avec la France, Sa Majesté est disposée à faire éprouver aux habitants de la principauté tous les avantages qu'ils ont droit d'espérer de sa bienveillante protection, en établissant dans la distribution de ses grâces royales le moins de différence possible entre eux et ses propres sujets ; de son côté, ledit prince règlera sa législation

[1]. Le prince avait toujours été vassal de la maison de Savoie pour les territoires de Menton et Roquebrune; cet état de choses n'avait été modifié ni par l'Espagne ni par la France; l'une et l'autre puissance n'avaient aucun intérêt à changer le sort de ces petites villes qui étaient des places ouvertes, et de nulle importance au point de vue militaire. Les actes de vasselage et d'investiture relatifs à Roquebrune et à Menton sont très nombreux; le dernier a eu lieu en 1841.

de telle manière que les droits royaux et privés de Sa Majesté dans ses propres États n'en reçoivent aucun dommage, que les communications soient absolument libres entre les deux parties des États du roi à travers ladite principauté, et que celle-ci ne serve jamais d'asile aux malfaiteurs et aux déserteurs qui s'y réfugieraient des États de Sa Majesté.

« Art. 9. — Quand il plaira à Sa Majesté de mettre dans ladite place des majors, des adjudants ou autres semblables officiers, elle y enverra des personnes agréables au prince, qui exercera sur elles l'autorité dont jouit un général commandant de place forte. Les autres officiers, tels que canonniers, et aussi le chapelain, le médecin et autres, seront choisis et payés par Sa Majesté. Il y aura dans la place douze artilleurs avec un chef.

« Art. 10. — Sa Majesté recevra sous sa royale protection et sauvegarde perpétuelle, et sous celle des rois ses successeurs, qu'elle obligera en vertu de la présente convention, ledit prince de Monaco, le duc, son fils, toute sa famille, tous ses sujets et ses places de Monaco, Menton et Roquebrune, avec leurs territoires, juridictions et dépendances, et aussi tous les héritiers et successeurs dudit prince ; elle les défendra toujours contre quiconque voudrait les offenser indûment. Sa Majesté maintiendra ledit prince dans les mêmes liberté et souveraineté dans lesquelles elle le trouvera, et dans tous les privilèges de terre et de mer et juridictions qui lui appartiennent, de quelque nature qu'ils soient, et, de plus, le fera comprendre dans tous les traités de paix. En outre, ledit prince

pourra faire arborer dans toutes ses places et territoires l'étendard royal, en cas d'inquiétude de la part d'un ennemi.

« ART. 11. — Le prince de Monaco ayant exposé à Sa Majesté que des circonstances de famille ne lui permettaient pas d'entretenir dès ce moment, comme il en avait la ferme volonté, lui et ses enfants, vis à-vis de Sa Majesté, les mêmes relations personnelles qui avaient existé entre ses prédécesseurs et les rois de France, Sa Majesté, assurée du dévouement dudit prince pour son auguste personne et pour sa royale famille, et de l'empressement qu'il aura, ainsi que le duc, son fils, à embrasser et suivre fidèlement le nouveau système italien, dans lequel le nouveau traité du 20 novembre 1815 l'a irrévocablement fixé, se réserve, lesdites circonstances cessant, d'honorer le prince et ses enfants de charges en rapport avec leur position, en témoignant de l'estime qu'il fait d'eux, de leur donner des décorations de ses ordres, et les plus hautes faveurs qu'elle sera toujours disposée à conférer à une famille illustre par ses antiques investitures, et depuis plusieurs siècles vassale[1] de cette couronne.

« ART. 12. — Sa Majesté accordera, en outre, audit prince et à ses successeurs la solde de douze soldats, qui sera payée en même temps que les troupes de la garnison.

[1] Pour les fiefs de Menton et Roquebrune seulement, et non pour celui de Monaco, qui n'a jamais appartenu à la maison de Savoie.

« Art. 13. — Sa Majesté confirmera aux princes de Monaco tous les privilèges qui leur ont été autrefois accordés par la royale maison de Savoie, tels qu'ils en jouissaient en 1792.

« Art. 14. — Sa Majesté donnera ordre à sa marine de protéger le port et la place de Monaco, comme elle le fait pour les autres ports et places de son littoral.

« Et aussitôt que le prince le désirera, il sera établi un consul ou vice-consul de marine à Monaco, pour tous les besoins commerciaux des habitants et aussi des sujets et navires de Sa Majesté qui aborderont sur cette plage.

« Quant aux droits d'ancrage et de tonnage, il n'y aura aucune différence entre les sujets de Sa Majesté et ceux du prince ; et pour ce qui a rapport aux lois sanitaires, les autorités de la principauté se concerteront toujours avec le chef du service de santé établi à Nice, afin de pourvoir à la sécurité commune.

« Le prince prendra des dispositions pour que les navires de Sa Majesté qui mouilleront dans le port de Monaco puissent en tout temps s'approvisionner librement d'eau saine et abondante.

« Nous avons consenti toutes les conditions ci-dessus arrêtées, et donné notre parole de roi de les observer et de les faire inviolablement et fidèlement observer.

« En foi de quoi nous avons signé les présentes de notre main, et fait aussi contresigner par le comte della Valle, notre premier ministre, chargé du portefeuille de notre secrétaire d'État pour les affaires

extérieures, et nous y avons fait apposer le sceau de nos armes.

« Donné à notre château de Stupiniggi, le 8ᵉ jour du mois de novembre, l'an de Notre-Seigneur 1817, et de notre règne le seizième : V. Emmanuel ; della Valle. Pour copie conforme à l'original, avec lequel il a été collationné : Turin, le 9 novembre 1817, della Valle. Pour le premier ministre chargé du portefeuille des affaires étrangères : le chevalier Gabet, *secrétaire général*. »

Il est très remarquable que cette convention ne porte ni la signature du duc de Valentinois, ni celle d'aucun plénipotentiaire désigné par le prince. Il serait donc absolument contraire à toute apparence de raison de la considérer comme un traité entre deux puissances. Elle a la valeur et la signification d'une simple ordonnance royale rendue en faveur d'un sujet. Ainsi elle est en tout semblable à l'ordonnance de Saint-Germain, et elle se distingue de la convention de Milan, qui portait la signature du prince de Valdetaro, et qui représentait, par conséquent, un dernier vestige des privilèges de souveraineté que les Grimaldi pouvaient prétendre avoir possédés autrefois en qualité de vassaux du comté de Provence, régulièrement investis du fief de Monaco par la cession des droits de Spinola, qui tenait le fief de Charles le Boiteux. L'ordonnance de Stupiniggi, combinée avec la convention de Milan et avec l'ordonnance de Saint-Germain, représente un ensemble de documents parfaitement concluants et conformes,

d'où il résulte que si le prince de Monaco a pu être un souverain autrefois, il est devenu un sujet de l'Espagne au xvi⁰ siècle, et que, depuis cette époque, passant tour à tour sous la domination de la France et de la Sardaigne, il a été entièrement privé de tous droits régaliens réels et légitimes, et qu'il n'a été, en ce qui concerne Monaco, rien autre chose qu'un simple commandant de place. Il en est autrement de Menton et de Roquebrune, dont il n'a jamais cessé d'être le souverain, sous la suzeraineté de la maison de Savoie.

A l'égard des biens personnels des Grimaldi, l'ordonnance de Stupiniggi établissait, pour compenser les opulentes promesses de l'ordonnance de Saint-Germain, plusieurs compensations très maigres et très inutiles. A la place des écus d'or de Louis XIII, nous trouvons l'engagement très vague de *donner des charges,* de *conférer de hautes faveurs,* et l'engagement très positif de *donner des décorations,* à l'aide desquelles le prince ne pouvait payer ses fournisseurs de Paris ; or il y avait là, pour la maison Grimaldi, un besoin absolu, pressant, inéluctable. Habituée à la grande vie bourgeoise des Champs-Élysées et du boulevard, cette famille ne pouvait subsister avec les 40 ou 50,000 francs que la principauté rapportait tous les ans ; il lui fallait des ressources pécuniaires pour remplacer la pairie, le fief de Valentinois, les charges magnifiquement salariées de l'ancien régime français.

C'est alors que le prince inaugura le système de tyrannie le plus étrange qu'on ait jamais vu, système dont le petit territoire de Menton a souffert pendant

trente-deux ans, et qui n'a pris fin que le jour où la maison de Savoie a déchiré les traités de 1815 et a renoncé à maintenir dans la péninsule les principes de droit divin, dont la principauté de Monaco a subi une application sans exemple et sans précédent.

Voici comment M. Rendu [1] décrit les combinaisons fiscales fabriquées par le prince Honoré pour se procurer de l'argent :

« Les citrons et oranges en caisse et en garenne payèrent indistinctement un droit de 3 francs par mille ; les huiles, 50 centimes par rup, c'est-à-dire par 25 petites livres de 12 onces chacune. La commune de Monaco possédait quatre moulins à huile, respectés par les administrations antérieures ; une ordonnance les réunit au domaine ; puis, les propriétaires des moulins, obligés de les fermer, sans avoir reçu d'indemnité, furent tenus, comme les autres habitants, d'aller triturer leurs olives dans ceux du maître, à leur grand préjudice et sous les peines les plus sévères. Le timbre, l'enregistrement, les droits de chancellerie, les hypothèques, les droits de succession en ligne collatérale, et même en ligne directe, perçus sous le gouvernement français, furent rétablis, s'étendant de plus aux propriétés situées dans les autres États, lorsque les habitants du pays durent en faire mention dans leurs actes.

« Les taxes succédèrent aux taxes. Ainsi : 1° un droit de 2 pour 100 sur toutes les marchandises introduites dans la principauté ; 2° de sept sous par pinte

1. Abel Rendu, *Menton et Monaco* (Paris, 1867).

sur toute espèce de liqueurs ; 3° de dix sous sur tout rup de vin, et de tout autant sur l'huile du pays ; de trente sous pour chaque millier d'oranges ou de citrons, et enfin, de trente sous sur toute charge de grains. Les raisins indigènes, qui payaient, sous le gouvernement français, à leur entrée dans la ville, *onze* sous par charge, furent taxés à *quarante,* et soumis, avant la récolte, à une évaluation, qui, faite d'après un expert nommé par la douane, laissait le propriétaire responsable de la quantité évaluée, sous les peines les plus arbitraires. Les vermicelles, principal aliment de la classe ouvrière, furent donnés en monopole à un spéculateur étranger. Les poudres et munitions de chasse, les pipes, les cartes, les *chapeaux de paille,* furent encore livrés au monopole. Vinrent ensuite les droits provenant de l'abatage, de l'arrosage et du pacage, qui tous aidèrent à emplir la caisse du seigneur. Une fabrique de toute espèce de toiles fut établie à Monaco, au seul avantage du prince. Ces toiles étaient plus chères que partout ailleurs ; eh bien, les marins furent obligés de se pourvoir de voiles et d'agrès pour leurs bâtiments dans les magasins du prince. Même obligation fut imposée à tous les propriétaires pour leurs besoins. Le seigneur et maître s'empara ensuite des boucheries, dont il s'attribua la propriété exclusive et dont il concéda le monopole.

« Le prince, sous le masque d'un étranger, se fit à la fois le fermier, le meunier et le boulanger de son pays. Cet étranger, nous avons honte de le dire, était un Français, un certain Chappon, ancien fournisseur

d'armée, qui, dans les premiers temps de l'exploitation d'Honoré V, arriva sans fortune à Menton, et s'en alla plus tard riche des deniers et des malédictions de tous. Quand il eut *fait son affaire,* il eut soin de céder la place à ses frères, qui firent merveille à leur tour, jusqu'au jour où, l'abolition de l'exécrable monopole ayant été proclamée, ils se retirèrent à la hâte, poursuivis par les huées et le mépris de la population entière.

« Le prince décida que M. Chappon fournirait seul la contrée de céréales, et que seul il ferait moudre; qu'en conséquence aucun blé autre que celui de ses greniers ne serait employé à la fabrication du pain. Mais un moulin manquait. Que fit le prince? Une chose qui lui parut fort simple, et qui, à elle seule, est toute une histoire. Se saisir d'abord, pour cause d'utilité publique, de divers moulins à huile, les convertir en moulins à farine, offrir ensuite une indemnité dérisoire, refuser d'admettre les réclamations des plaignants et passer outre; tout cela, pour le prince, ne fut qu'un jeu. Pour arriver à ces moulins, il n'y avait d'autre route qu'un petit sentier, ou le lit du torrent. Honoré V fit construire une digue et força les riverains, que cette digue, il faut le dire, empêchait d'être envahis, à fournir une contribution proportionnelle pour couvrir les frais de ce chemin fatal. On pouvait penser que, cette somme une fois donnée, tout serait dit, et que l'entretien de cette voie serait à la charge du maître, auquel surtout elle profitait. Erreur! les riverains durent payer, du capital qu'ils avaient livré, 15 pour 100 par an, impôt ré-

vollant qui fut une véritable spoliation, car l'intérêt de la somme exigée aurait pu largement suffire à solder quelques corvées d'enfants nécessaires aux réparations annuelles. Ce ne fut pas tout : il y eut solidarité entre ces mêmes contribuables, c'est-à-dire que si l'un d'eux ne pouvait payer, son voisin devait payer pour lui. Il lui restait, il est vrai, le singulier bénéfice d'un recours contre l'insolvable.

« Le moulin une fois trouvé et la route faite, le monopole marcha grand train. Tous les habitants du pays, valides ou invalides, tous les étrangers, de résidence ou de passage, furent condamnés au même pain, sous les peines les plus sévères. Impossible de s'en affranchir. Ce pain, fait avec des farines de rebut, achetées à bas prix sur les places de Marseille et de Gênes, était de mauvaise qualité et nuisait aux meilleures constitutions. N'importe, il fallait qu'on mangeât le pain du prince. Quand, à Gênes, la police municipale interdisait la vente de grains considérés comme pouvant nuire à la santé publique, vite le munitionnaire les envoyait prendre, *trop bons encore, disait-il, pour l'alimentation de pareilles gens.* Et si, par hasard (notez ceci), de beaux blés se trouvaient alors en magasin, ils étaient immédiatement remplacés par les blés avariés, puis mis en sacs et expédiés dans des contrées plus heureuses... Toujours inférieur au pain de Nice et de Vintimille, celui de la principauté coûtait un sou de plus la livre ; la farine, mêlée souvent à des substances étrangères et malfaisantes, se vendait le double du prix de la farine dans les autres pays... L'impudence des ordonnances

11.

à ce sujet alla jusqu'à s'appuyer sur une consultation médicale, rédigée à Paris, dans laquelle on déclarait *que l'ivraie n'avait aucune mauvaise qualité qui pût nuire à l'économie animale.*

« Le voyageur qui traversait la principauté devait laisser, en y entrant, le pain qu'il avait acheté à Nice ou ailleurs, et l'ouvrier sarde ne pouvait apporter avec lui le pain du jour. Le capitaine d'un bâtiment, qui partait d'un port étranger pour un des ports du prince, était obligé, avant de faire ses vivres, de prévoir scrupuleusement le nombre de jours qu'il resterait en mer, et de calculer sa consommation de manière à arriver sans une seule galette et sans un seul morceau de pain proscrit. Malheur à lui s'il oubliait le dernier pain ou la dernière galette qui lui restait sur ses approvisionnements : procès-verbal était dressé contre lui; le navire et la cargaison étaient saisis, et le navire était condamné à 500 francs d'amende.

« Les familles elles-mêmes étaient soumises sur ce point à une surveillance inquisitoriale. Ainsi chaque boulanger avait ordre d'inscrire sur un registre spécial la quantité de pain consommée par chaque famille. Si la consommation n'était pas estimée suffisante et en rapport avec les besoins, alors les visites domiciliaires, les procès et les persécutions arrivaient en masse, comme pour couronner l'œuvre.

« La prohibition de sortie des bois de toute qualité fut prononcée par ordonnance, avec exception pour les bois du prince. Seul, il put librement couper et débiter ses bois au dehors, tandis que tout propriétaire qui voulut abattre un arbre, dut, l'autorisation

du gouverneur obtenue, se faire accompagner d'un carabinier, lequel, agriculteur improvisé, inspectait l'arbre, décidait la question d'opportunité et assistait à la coupe.

« Nul ne pouvait vendre sa propre récolte qu'à un prix fixé par la police, et l'acheteur, au lieu d'en payer le montant au propriétaire, était tenu de verser l'argent chez un receveur établi par le prince, qui percevait un pour cent sur la vente.

« Le prince établit un droit sur chaque tête de bétail. Il voulut non seulement empêcher qu'aucune bête n'échappât au droit d'abatage, mais encore que le fait seul de son existence ou de sa mort profitât au fisc. Donc les métayers et autres furent contraints d'aller déclarer si dans la famille de leurs herbivores il y avait augmentation ou diminution, naissances ou morts. Ainsi il vous naissait un agneau ou un chevreau, vous étiez tenu d'aller chez le receveur des domaines faire constater le jour de la naissance et le sexe du précieux animal, et cela sur papier timbré de vingt-cinq centimes ; après quoi, votre déclaration était scrupuleusement enregistrée sur une sorte d'*état civil des bestiaux*. Une chèvre vous était morte ? Annoncer son décès, faire constater par le carabinier, métamorphosé en vétérinaire, et en vétérinaire par vous soldé, la légalité de ce décès (car la chèvre pouvait n'être qu'endormie), telle devait être votre première démarche ; autrement vous auriez été soupçonné de l'avoir vendue au dehors, ou mangée en famille, à l'insu et au grand dommage du maître.

« Passons aux douanes. Quel fut leur régime ? Spo-

liateur; c'est le seul nom qui lui convienne. Un négociant déclarait, sur la foi de ses balances, 1,000 kilogrammes d'huile; la douane en reconnaissait 1,010; la saisie était prononcée. Venait-elle à en constater 990, il avait une amende.

« Les réunions nombreuses, les ports d'armes, les sorties sans lanterne après dix heures du soir, les plus innocentes libertés étaient punies d'après la volonté arbitraire des agents de police, intéressés à trouver les coupables, puisqu'ils partageaient les amendes avec le prince. Leurs chefs, maîtres absolus, condamnaient sans appel à de fortes amendes et à des peines corporelles.

« Le prince ordonna qu'aucun individu ne pût sortir de ses États sans un passeport, dont le prix était fixé à 3 francs. Or, ces États n'ayant que trois lieues d'étendue, il en résultait qu'on ne pouvait pas même faire une simple promenade sans avoir un passeport dans sa poche.

« Les sous de Monaco ont fait beaucoup de bruit, ils sont restés dans la mémoire des gens plus longtemps que dans leurs poches. Leur apparition en France fut une véritable calamité; la Provence, cette bonne voisine, en fut littéralement infestée. C'était un spectacle singulier et bien amusant que de voir, au milieu des halles de Toulon et de Marseille, ces vives et alertes marchandes s'interpeller au sujet de ce malheureux sou qui se glissait comme un intrus dans leur recette. Il fallait les entendre se répandre en imprécations et en malédictions contre le faux monnayeur, car tel est le surnom infamant qu'avait reçu

le prince. Le petit commerce, menacé, et l'autorité elle-même crurent devoir intervenir.

« Le prince organisa à Menton une maison dite *Maison de secours*, dans laquelle des soupes quotidiennes et des habillements devaient être fournis aux plus indigents du pays. Cette maison dut être alimentée à l'aide d'une contribution imposée à chaque propriétaire, suivant son avoir, puis il fut décidé qu'un comité s'occuperait de la répartition des cotes, et que, attendu le changement qui peut se produire dans les fortunes, cette répartition serait renouvelée tous les trois ans. Le prince devait y concourir *à volonté!* C'était là de la charité forcée, et cette institution, dont le but était louable, devenait odieuse par les moyens. »

Par ces procédés de gouvernement, le prince Honoré et son fils Florestan Ier ont tiré en moyenne 300,000 francs par an d'un pays qui n'avait que six mille âmes de population, et dont l'armée était une garnison étrangère, payée par le roi de Sardaigne ; cette garnison, forte de cinq cents hommes, doublait la population de Monaco, et introduisait dans la consommation générale du pays une somme de 500,000 fr. par an, qui augmentait beaucoup les revenus du prince. A la fin du règne de Charles X, les impôts ne produisaient qu'un milliard de recettes au budget de la France ; il faudrait, sur ce chiffre, retrancher environ 500 millions employés au payement de la dette, à l'entretien de l'armée et de la marine, si l'on voulait égaliser la situation avec celle de Monaco. Il en résulte que l'impôt moyen payé par les contribuables

français n'était que de 15 francs par tête, au lieu de 50 francs que payaient les contribuables de la principauté. Il faut ajouter à cela que la presque totalité de l'impôt français était employée dans l'intérêt du pays, et que la liste civile elle-même, étant dépensée en France, rentrait dans la consommation générale; à Monaco, au contraire, 90,000 francs à peine suffisaient au budget des dépenses de l'État; le reste entretenait le luxe du prince à Paris, c'est-à-dire dans un pays étranger. Il ne faut donc pas s'étonner si en 1848 les territoires de Menton et de Roquebrune abandonnèrent avec empressement le système paternel que leur imposaient les traités de 1815. En vain le prince promulgua une constitution [1]; l'occasion d'être libre se présentait trop belle et trop facile; les Mentonnais se hâtèrent de la saisir. Ils demandèrent et obtinrent l'annexion à la Sardaigne. Le roi Charles-Albert ne faisait qu'user du droit féodal que possède tout suzerain de priver son vassal d'un fief qu'il administre d'une façon tyrannique et contraire aux principes du droit des gens.

A Monaco, le prince n'était pas vassal; il était simplement sujet du roi de Sardaigne. Mais la situation n'était pas la même. Le prince ne pouvait rien retirer d'un rocher qui ne produit rien; aussi les Monégasques n'avaient jamais souffert les mêmes exactions que leurs voisins de Menton et de Roque-

1. Cette constitution porte la date du 25 février 1848. Elle n'a jamais été exécutée. Elle n'a pas même reçu un commencement d'exécution.

brune; les revenus du Trésor public à Monaco se bornaient à 15,000 francs, provenant surtout des impôts de consommation établis sur les denrées : la garnison piémontaise entrait pour plus des deux tiers dans la consommation générale du pays.

Pendant dix ans, les Grimaldi ont dû vivre sur ce revenu misérable de 15,000 francs. Était-il possible à une famille bourgeoise, habituée aux plaisirs parisiens les plus coûteux, de conserver une situation pécuniaire aussi modeste? N'y avait-il point là une tentation terrible, à laquelle les princes de Monaco devaient succomber? Et si l'on réfléchit qu'à cette époque plusieurs souverains allemands semblaient légitimer les concessions de jeu par leur exemple, est-il permis de s'étonner que la maison Grimaldi ait cherché dans un marché peu honorable les ressources nécessaires pour réparer les brèches faites à son budget par la révolution de Menton ?

Le prince croyait que ses sujets imiteraient la résignation des habitants du duché de Nassau et du duché de Bade. Il croyait que Monaco lui serait toujours fidèle et supporterait sans se plaindre un état de choses aussi préjudiciable à ses intérêts.

La concession fut faite en 1858. En 1860, la France jugea à propos d'accorder au prince une indemnité pour l'abandon des territoires de Menton et de Roquebrune. Elle fut fixée au chiffre gigantesque de 4 millions. Jamais les deniers des contribuables français n'ont été mis à une épreuve plus rude. Malgré cet apport considérable, les caisses du prince continuèrent à crier famine, et la concession accordée

au fermier des jeux fut maintenue. Elle ne tarda pas à occasionner de graves désordres, dont le caractère fut d'autant plus fâcheux que le prince se trouvait désormais soustrait à la tutelle effective du gouvernement central. Par l'abandon à la France du comté de Nice, les articles de la convention de Stupiniggi étaient abrogés, et l'ordonnance de Saint-Germain reprenait force de loi. Le prince redevenait sujet de la France. La garnison piémontaise avait évacué la forteresse ; mais comme Monaco n'a plus aucune importance dans le système militaire actuel, le gouvernement impérial jugea avec raison qu'il était inutile d'y envoyer des troupes. Le prince n'avait donc à rendre de comptes à personne ; il profita bientôt de cet état de choses pour introduire dans *ses États*, à défaut d'une garnison honorable, entretenue par une grande puissance, un corps de troupes payé par la maison de jeu, et destiné à protéger cet établissement contre le mécontentement populaire.

M. Blanc avait pris pour contremaître de ses ateliers de construction le capitaine Doineau, condamné par les tribunaux français et gracié par l'empereur Napoléon III, à la suite des mystérieux et graves incidents désignés sous le nom d'*Affaire de Tlemcen*. M. Doineau éprouva de grandes difficultés à diriger le nombreux personnel placé sous ses ordres. Il finit par congédier tous les ouvriers monégasques, qu'il remplaça par des Piémontais, venus de la rivière de Gênes. Il maltraita les gens du pays, se rendit odieux par sa violence et par ses manières autoritaires, et excita un mécontentement général.

Cependant la maison de jeu prospérait de plus en plus. Le chemin de fer, livré à la circulation en 1868, lui amenait des clients par milliers; d'autre part, les habitants de la principauté, comparant le mouvement de Monaco à celui des pays environnants, constataient que partout sur le littoral, les étrangers affluaient en nombre toujours croissant, et que chez eux le passage de la colonie d'hiver, se limitant au casino même, ne produisait aucun avantage sérieux, aucun progrès matériel comparable à celui de Nice, à celui de Cannes, à celui de Menton. On essaya de donner satisfaction à leurs intérêts, en leur accordant des faveurs de diverse nature. On abolit tous les impôts ; la maison de jeu fit exécuter quelques travaux publics, ayant pour principal objet de rendre l'accès du casino plus facile et plus agréable. Cela ne suffit pas aux Monégasques; ils jugèrent à propos de demander à leur prince ce qu'était devenue cette constitution promise en 1848, et tombée depuis dans l'oubli le plus complet.

Le 27 janvier 1870, jour de la fête de sainte Dévote, patronne du pays, la garde nationale fut convoquée, suivant l'usage, pour assister aux cérémonies religieuses. Huit jours avant, une pétition, couverte d'un très grand nombre de signatures, avait été adressée au prince. La garde nationale, ayant assisté aux cérémonies de la fête, déposa ses armes et se rendit en masse au palais pour demander au prince d'écouter favorablement les pétitionnaires. Ils l'invitaient en outre à expulser M. Doineau, que tout le monde s'accordait à regarder comme un homme dangereux. Le

prince céda. Il promit ce qu'on voulut; M. Doineau quitta Monaco ; quant à la constitution, il fut entendu qu'on la mettrait en vigueur.

M. Blanc reprocha vivement au prince sa faiblesse et la facilité avec laquelle il s'était laissé influencer par ses sujets. Il eut une conférence avec quelques notables chez M. Imberty, gouverneur de la principauté ; il les engagea à laisser rentrer M. Doineau ; ils s'y refusèrent énergiquement. M. Imberty était à la tête du mouvement; il réclamait instamment, avec toutes les personnes honorables de la principauté, la suppression de la maison de jeu. Il était difficile au prince et à M. Blanc de résister à la pression qu'on exerçait sur eux ; la seule force armée du pays était la garde nationale, et elle se montrait décidée à agir avec fermeté pour mettre un terme à un état de choses qui était contraire à tous les intérêts.

Le prince signa un décret par lequel la garde nationale était dissoute. Quelques jours après, une troupe d'une cinquante d'hommes, organisée et soldée par M. Blanc, commandée par le prince héréditaire, débarqua à Monaco, en armes et le fusil chargé. La garde nationale était comme toutes les gardes nationales du monde, très capable de parler, mais peu capable de combattre. Elle céda, malgré les résolutions prises par une réunion nombreuse, organisée au café de France, dans laquelle divers orateurs protestèrent contre les intentions du prince. Depuis cette époque, le fermier des jeux, protégé par l'*armée* que le prince commande sous sa direction, est à l'abri de toute réclamation et de toute difficulté de la part des Monégasques.

Il y avait alors à Nice un auteur très connu, dont les pièces de théâtre ont obtenu à Paris des succès d'argent. M. Victorien Sardou jugea à propos de faire sur les événements de la principauté une comédie aussi amusante que possible. Il appela le café de France *Café du Crapaud volant ;* il donna à M. Imberty le nom de *Rabagas ;* il accorda au prince de Monaco une fille [1] imaginaire, douée de toutes les vertus. Quant à la maison de jeu, il crut prudent de ne pas la mettre au premier plan. Quel ne fut pas son étonnement, lorsque le public français déclara que les personnages de sa comédie étaient chimériques, et qu'ils représentaient des êtres réels bien autrement considérables que les infimes acteurs de la scène de Monaco ! Rabagas passa pour une pièce antirépublicaine; et le mouvement dirigé contre M. Blanc, à Monaco, fut pris à Paris pour le grand mouvement révolutionnaire de la Commune, qui avait ébranlé jusque dans ses fondements l'édifice gouvernemental et social de la France elle-même ! M. Sardou s'est bien gardé de réclamer contre cette erreur qui faisait une pièce politique d'une comédie écrite pour soutenir un intérêt local, et pour appeler l'attention du public sur un casino de jeu, peu connu encore à cette époque, et dont la réputation était alors effacée par celle des nombreux établissements des bords du Rhin.

1. Le prince de Monaco n'a pas de fille, il a seulement un fils. C'est celui qui prit, en 1870, le commandement des troupes levées par M. Blanc.

Nous avons terminé ce qu'il était utile de dire sur l'histoire des princes de Monaco. Nous pouvons maintenant résoudre les questions que nous avons posées au commencement de ce chapitre.

A la première, nous répondrons évidemment que le prince de Monaco n'est pas un souverain indépendant. Il ne l'a jamais été. Aux XIV° et XV° siècles, les Grimaldi étaient vassaux des rois de France et des comtes de Provence, pour le fief de Monaco, et de la maison de Savoie pour ceux de Menton et de Roquebrune. Au XVI° siècle, ils sont devenus sujets de l'Espagne, tout en restant vassaux du duc de Savoie pour Roquebrune et Menton. Depuis lors, ils ont appartenu successivement à la France et à la Sardaigne. Cet état de choses a été consacré par les ordonnances de Saint-Germain et de Stupiniggi. Aujourd'hui, ils sont sujets de la France, qui a le droit absolu de mettre garnison dans leur forteresse et de modifier le gouvernement de leur principauté, comme elle le jugera convenable, ainsi que cela se fait toujours dans les pays *protégés* par un grand État, comme les royaumes hindous, qui reconnaissent la suprématie de l'Angleterre, ou comme le beylick de Tunis, qui reconnaît celle de la France.

A la seconde question, nous répondrons que le prince de Monaco n'était pas indépendant en 1858, à l'époque où il a établi la maison de jeu de Monte-Carlo. En effet, il était alors soumis au régime de l'ordonnance de Stupiniggi ; il était sujet du roi de Sardaigne, par conséquent.

A la troisième question, nous répondrons que rien,

depuis l'année 1858, n'a pu modifier essentiellement la situation du prince ; il était sujet du roi de Sardaigne à cette époque : il est devenu depuis lors un des sujets du gouvernement français ; il est donc soumis à toutes les lois françaises, et positivement obligé de les observer. C'est donc sans droit qu'il a établi une maison de jeu dans ses États ; c'est sans droit qu'il la maintient ; et la France peut la supprimer quand elle le jugera convenable. Pour faire sentir à quel point cette suppression est urgente, nous allons insister sur l'aspect actuel de la principauté et sur les graves inconvénients qu'elle occasionne, au moyen de son casino, à la France tout entière, ainsi qu'à toutes les autres nations du monde civilisé.

CHAPITRE VI

La roulette de Monaco.

La principauté de Monaco est une langue de terre de 3,000 mètres de longueur environ, qui s'étend au bord de la mer, et qui est limitée au nord par les montagnes de la Corniche, dont le point culminant est le mont Agel, haut de 1,200 mètres. Ce sommet, qui domine la principauté, est une butte conique de 600 mètres de hauteur, posée sur un plateau de hauteur égale, que l'on désigne sous le nom de Bosaron. Ce plateau repose sur des pentes très escarpées ; la route de la Corniche les traverse à mi-côte ; elle a son point le plus élevé au village de la Turbie, célèbre par une ruine phénicienne, dont les puissantes assises ont supporté un trophée romain et plus tard une forteresse, occupée tour à tour par les Sarrasins, par les Génois et par la maison de Savoie. Le maréchal de Catinat fit sauter en l'air ce qui restait encore de cette forteresse au xviiie siècle. Aujourd'hui, le monument de la Turbie est un objet d'étude inépuisable pour l'artiste et pour l'archéologue ; comme

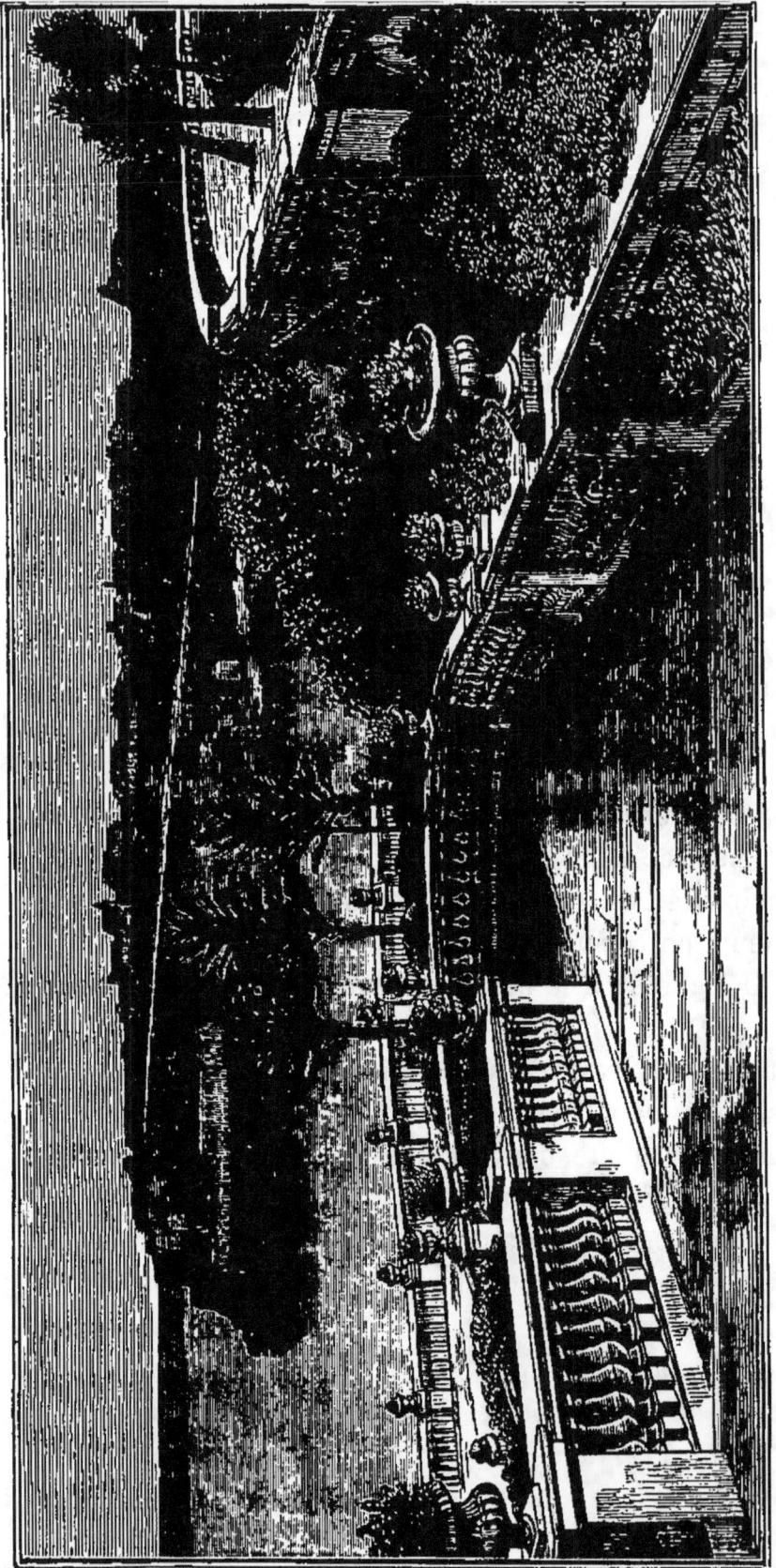

LA PRINCIPAUTÉ DE MONACO. VUE DES TERRASSES DE MONTE-CARLO.

le mont Agel, il domine la principauté tout entière et couronne la perspective merveilleuse qui se présente aux regards d'un observateur placé sur les rivages du port d'Hercule. Le rocher de la Tête-de-Chien, sorte de promontoire haut de 700 mètres, se détache de la chaîne de la Corniche au niveau du col de la Turbie ; il se termine dans la mer par un prolongement appelé le cap d'Ail; cette pointe sépare la principauté, qui est à l'est, de la côte française de Mala, qui se trouve à l'ouest. Le cap d'Ail est l'endroit où le rivage s'avance le plus loin dans la mer, depuis Menton jusqu'à Nice. Quand on vient de Nice, soit par le chemin de fer, soit par la route qui suit le bord de l'eau, c'est seulement après avoir passé le cap d'Ail que l'on découvre la principauté.

La profondeur de la bande qui forme le domaine du prince ne dépasse pas 400 mètres; la superficie totale de l'État est égale à 100 hectares environ; d'où il résulte qu'on pourrait découper neuf empires semblables dans le bois de Boulogne, à Paris, quarante empires d'égale grandeur dans la forêt de Saint-Germain et quarante mille dans le territoire de l'Algérie.

Vers l'extrémité occidentale de cet empire, il y a un rocher de 4 à 500 mètres de longueur sur 200 de large, qui s'avance dans la mer et qui s'élève de 40 à 50 mètres au-dessus de la surface de l'eau. Cette singulière formation géologique n'est pas sans analogie avec le rocher de Gibraltar ; mais elle est plus petite et beaucoup moins formidable au point de vue militaire. C'est un rectangle assez régulier, dont les

quatre côtés sont tournés à peu près vers les quatre points cardinaux. Le côté de l'ouest est une muraille inaccessible, couverte de figues de Barbarie ; il y a tous les ans quelques individus qui risquent de se casser le cou, ou même qui se le cassent effectivement, dans le but de récolter ces fruits, dont le goût est plus que médiocre. Du côté du nord, le rocher de Monaco se rattache au continent par un escarpement que l'on pourrait gravir à la rigueur ; les princes guerriers des temps passés ont recouvert cette rampe pierreuse de tours et de murailles qui ont été jadis imprenables, et qui servent aujourd'hui à orner le paysage et à protéger contre tout visiteur indiscret les jardins et le palais du prince, situés au nord de l'esplanade qui couronne le promontoire. Si l'on divise cette esplanade en deux parties égales, par une ligne tracée à peu près de l'est à l'ouest, on a, d'un côté, le domaine princier réservé pour l'habitation du souverain et de ses serviteurs ; de l'autre, l'espace occupé par les habitants de la ville, qui, on le conçoit aisément, est une fort petite ville et ne cessera jamais de l'être. Elle possède une promenade charmante ; elle est entourée de chemins de ronde, de guérites et de murailles dont l'effet est aussi original et aussi étrange que possible ; elle est bien pavée, très propre ; elle se trouve suspendue entre le ciel le plus pur et la mer la plus bleue du monde ; aux yeux d'un touriste, elle figure tout ce qu'on peut voir de plus joli et de plus gracieux, en fait de vieille petite curiosité et de vieille petite ville.

Du côté de l'est, le rocher de Monaco abrite un

petit port de forme carrée, dont la superficie est de vingt-cinq hectares. Ce port est protégé à l'est par la pointe des Spélugues, promontoire qui fait face à Monaco et qui en forme le pendant, mais qui est beaucoup moins étendu et moins élevé. C'est là que s'élève le Casino ; le pourtour du port, depuis le Casino jusqu'à Monaco, est occupé par une petite ville entièrement neuve, qui a été bâtie à l'usage de la colonie d'hiver, pendant ces dix dernières années. Il y avait là autrefois un domaine agricole appelé la Condamine : cette désignation est assez fréquente dans le Midi ; elle tire son origine des deux mots latins *Campus Domini*; le domaine était autrefois une propriété indivise entre ma femme et mes beaux-frères ; ils le vendirent il y a vingt ans pour la somme de 300,000 francs. L'acheteur avait prévu l'avenir de la Condamine, mais il avait spéculé à trop courte échéance sur cet avenir ; il s'y ruina ; d'autres lui succédèrent et furent plus heureux ; aujourd'hui, l'on ne saurait évaluer à moins de 3 ou 4 millions les sommes représentées par les cinquante mille mètres de terrain qui se trouvent là. Nice et les villes environnantes sont remplies d'entrepreneurs et de banquiers qui spéculent sur les terrains ; chaque fois que l'un d'eux se rend à Monaco pour ses affaires ou pour ses plaisirs, il a soin de s'arracher une touffe de cheveux de quinze à vingt millimètres de diamètre au moins, en réfléchissant qu'il aurait pu acheter la Condamine il y a vingt ans, et qu'il a été assez mal inspiré pour acheter autre chose. Il est toujours encouragé dans ce petit exercice par l'exemple d'un ou de plusieurs joueurs

qui s'arrachent comme lui le plus de cheveux qu'ils peuvent, en songeant qu'ils ont mis leur argent sur la rouge et que c'est la noire qui est sortie.

Au pied du rocher de Monaco, il y a un petit hôtel qu'on appelle l'hôtel des Bains. A cet hôtel se trouve annexé un pavillon allongé, bâti sur l'eau, où le public est censé aller prendre des bains de mer. C'est le prétexte honnête sur lequel on a fabriqué le contrat de la maison de jeu ; d'après son titre, la société fondée par M. Blanc n'aurait pas d'autre but que d'exploiter le prétendu établissement de bains, où jamais âme qui vive ne s'est baignée.

Au sommet du rocher des Spélugues, appelé Monte-Carlo, en *l'honneur* du prince régnant, le voyageur attiré par les réclames des journaux de Nice et de Paris contemple avec stupéfaction l'édifice consacré au génie du jeu. Il est impossible de rien imaginer de plus affreux. Qu'on se figure une façade centrale tournée vers la mer, n'ayant pas d'ouvertures apparentes, si ce n'est trois grandes fenêtres, soigneusement bouchées par des stores et des rideaux. Autour de cette façade s'élèvent deux petits pavillons carrés, surmontés de clochetons circulaires, dont l'effet rappelle celui des anciennes barrières de Paris, composées à l'aide d'assises en pierre de taille, alternativement rondes et carrées. Devant le Casino, il y a une terrasse, avec des escaliers pour descendre sur une autre terrasse ; plus loin, une autre terrasse encore, et ainsi de suite jusqu'au chemin de fer, dont la station a été placée tout juste en face du monument de M. Blanc. L'effet que produit cette

construction avec les terrasses qui l'entourent dépasse tout ce qu'on peut imaginer comme absurdité architecturale. La raison et le bon sens veulent que les façades principales des grands édifices soient percées d'ouvertures vastes et bien ornées, qui donnent accès dans l'édifice lui-même. De plus, il est nécessaire de tourner ces façades vers le point où les dégagements sont le plus faciles, et où la vue est la plus belle. Ici, l'on a tourné en effet la façade la plus riche du côté de la mer, c'est-à-dire du côté où la vue de la côte se développe dans toute sa splendeur; ce côté est d'ailleurs celui de la gare du chemin de fer, par où arrivent en foule les clients ordinaires de la maison. Mais l'absence de portes d'entrée et de cours d'honneur donne à l'ensemble un air vilain, répugnant et désagréable; si ce n'était le luxe qui entoure tous les objets, on croirait voir les murailles d'un bagne ou d'un pénitencier.

Pour pénétrer dans le Casino, il faut faire le tour du bâtiment. On arrive alors sur un square qui va aussi loin que possible, c'est-à-dire jusqu'aux limites mêmes de la principauté, ce qui n'est pas d'ailleurs extrêmement loin. La maison de jeu a son entrée sur ce square au moyen d'un portique fort modeste. On dirait l'entrée d'une gare de second ordre, dans une ligne de chemin de fer. Au fond du square, on voit les montagnes; à droite, une boutique où l'on vend les produits de la manufacture de poteries établie par la maison de jeu, à gauche, l'hôtel de Paris, construit par M. Blanc à l'époque où l'on venait à Monte-Carlo en voiture ou en bateau à vapeur, de telle sorte

qu'il eût été impossible de s'en retourner chez soi après le coucher du soleil ; un hôtel spécial était alors indispensable pour loger les joueurs qui voulaient passer la soirée autour du tapis vert.

Si l'on s'arrête un moment sur ce square, on constate aussitôt l'effet de vide et de désolation que la maison de jeu produit autour d'elle. C'est par centaines de mille que les étrangers arrivent chaque année à Monte-Carlo ; c'est par millions que l'argent s'y dépense; malgré cette affluence prodigieuse d'individus, malgré ce mouvement effroyable d'argent et d'or, on ne voit, aux alentours du Casino, aucun établissement de commerce. Qu'on examine les abords d'un établissement quelconque, où il vient chaque jour beaucoup de monde, tel qu'une gare de chemin de fer, un théâtre, une Bourse, un édifice occupé par une grande administration publique. On verra toujours qu'il s'y trouve une quantité considérable de boutiques. Les commerçants de détail supposent avec raison que les endroits les plus fréquentés sont ceux où ils ont le plus de chances favorables pour réussir dans leur négoce, surtout si la fréquentation est motivée par des raisons d'affaires, ou par la recherche d'un plaisir coûteux. Le public, à son tour, prend l'habitude d'aller acheter dans des endroits de ce genre, parce qu'il y trouve des magasins bien assortis et un choix considérable de marchandises. Il semblerait, d'après cela, que le square de Monte-Carlo devrait être l'emplacement commercial le plus avantageux de l'Europe. Il n'en est rien. On n'y voit pas une seule vitrine, si ce n'est toutefois celles que la maison

de jeu a établies elle-même. En effet, l'argent que les étrangers apportent aux Spélugues va s'engouffrer dans les coffres de la banque, et il ne va pas et ne peut pas aller ailleurs. Le joueur malheureux sort du Casino dans un état d'indigence absolu. Le joueur heureux en sort pour se reposer la nuit, après la fermeture obligée des salons, ou bien pour apaiser à la hâte le besoin de la faim. Dans l'un comme dans l'autre cas, il dépense au dehors des salles de roulette fort peu de chose, le strict nécessaire; il est prodigue jusqu'à la ruine en présence du tapis vert et des cartes; mais son avarice ne connaît pas de bornes quand il s'agit de conserver l'argent pour en faire hommage à la fureur qui le dévore.

Rien n'est triste et lugubre comme les abords de la maison de jeu. La plupart des établissements de plaisir s'entourent de bruit, de mouvement et de gaieté. Monte-Carlo est un sépulcre au milieu d'un désert. Les voyageurs arrivent, font le tour du Casino, pénètrent dans les salles de trente et quarante ou dans les salles de concert, et ensuite s'en vont et s'en retournent, les uns à Nice, d'autres à Menton, d'autres plus loin. Personne ne se promène dans les *jardins enchantés* de la banque de jeu. Pourquoi s'y promener en effet? Quelles distractions pourrait-on trouver dans un lieu pareil?

Avant que la ligne du chemin de fer eût été construite, le Casino était loin de réaliser les bénéfices qu'il encaisse aujourd'hui. A cette époque, on allait de Nice à Monaco au moyen d'un bateau à vapeur de petite dimension, qui ne pouvait tenir la mer, si le

temps n'était pas très beau. On y allait de Menton par la grande route qui suit le bord de l'eau, et qui va à Monaco. Les passagers de Nice débarquaient dans le port d'Hercule ; ils prenaient la grande route de Menton pour aller au Casino, de sorte que cette route représentait la seule voie de communication pour aborder aux Spélugues. Il y avait bien les sentiers et les chemins de mulet de la montagne ; mais les étrangers et les joueurs ne connaissaient pas ces chemins-là. Ce fut alors que M. Blanc construisit la modeste façade, et l'entrée bourgeoise qui s'ouvre au nord sur le square de l'hôtel de Paris. Je me rappelle avoir visité Monte-Carlo à cette époque ; c'était en 1867. J'entrai d'abord dans les salles de jeu ; les croupiers s'exerçaient entre eux à faire marcher leurs petites billes ; ils jetèrent sur moi, en me voyant arriver, un regard d'espérance qui me donna beaucoup à réfléchir. J'allai aussitôt dans la salle de concert ; il y avait là une estrade sur laquelle vingt-deux instrumentistes exécutaient, sans rire, une symphonie de Haydn (celle de la Reine). Le chef d'orchestre battait la mesure en faisant des gestes, exactement comme s'il avait eu un public devant lui. Le public se composait ce jour-là d'une seule et unique femme qui se tenait assise dans un coin, et qui regardait ses ongles avec la plus grande attention. Elle me regarda avec le même regard et le même air que les croupiers de la salle d'à côté. Cela ne me donna aucune envie de rester. J'allai m'asseoir sur la terrasse de l'hôtel de Paris ; on me présenta un bock et un londrès ; j'avais chaud et j'étais fatigué, étant venu de Menton à pied,

par un magnifique soleil de juillet. Les consommations étaient exquises, le service très bien fait ; je me crus sur le boulevard des Italiens. Un monsieur gros et gras, bien habillé, et porteur d'un lorgnon en or, vint s'asseoir à côté de moi, et, voulant, sans doute, me rappeler à la réalité que j'oubliais beaucoup trop, me fit part de ses impressions et de ses succès à la table de trente et quarante. Il me dit qu'il vivait du jeu (je le crus sans peine), que le moyen de gagner était très simple, qu'il suffisait de se lever de table dès qu'on perdait de l'argent, et de continuer à jouer quand on gagnait. Il évaluait à 2 ou 300 francs par jour les bénéfices qu'il retirait de son travail, et il m'offrit de me guider dans la carrière si fructueuse où il s'était engagé. Je remerciai cet honorable industriel, et je le quittai, non sans avoir omis de payer sa consommation, procédé qui ne parut pas lui être fort agréable.

Que les temps sont changés ! Aujourd'hui chaque concert attire à Monte-Carlo une foule nombreuse et élégante ; les trains de Menton et de Nice viennent se croiser à la gare de la maison de jeu, précisément à l'heure où commence l'audition des auteurs classiques. La banque n'a plus besoin d'expédier, comme autrefois, des *aboyeurs,* pour recruter les clients. Ce procédé commercial peut convenir à une maison de commerce encore jeune et incertaine dans ses affaires ; il est aujourd'hui dédaigné par la puissante société financière qui règne à Monaco. Les portes sont ouvertes ; entre qui veut ; il en viendra toujours assez. Pendant la seule année 1880, le nombre des billets distribués

pour Monte-Carlo dans les bureaux de la compagnie P.-L.-M. s'est élevé à 334,810.

Les bibliothèques des gares voisines, et à plus forte raison celles de Monte-Carlo et de Monaco, sont encombrées de petits livres dont le volume équivaut à celui d'un in-octavo de quinze ou vingt pages, et qui se vendent aux prix modestes de 10, 15 et 20 francs. Cette littérature a pour objet de fournir aux joueurs des moyens sûrs de gagner de l'argent au trente et quarante ou à la roulette. On y trouve l'indication de divers systèmes infaillibles, appuyés sur l'expérience, sur les séries d'observations de numéros, etc., etc.

Si l'aspect des richesses de Monte-Carlo ne suffit pas pour démontrer à un joueur combien le gain de la banque est assuré et infaillible, il est assez naturel d'admettre que le raisonnement mathématique ne le lui démontrera pas davantage. Cependant, notre étude des jeux ne serait pas complète, si elle ne contenait pas un exposé exact de la théorie des parties qu'on joue aux Spélugues. Cet exposé serait trop long et trop compliqué pour le trente et quarante ; nous nous bornerons à examiner ce qui est relatif à la roulette.

Ce jeu consiste à lancer une bille d'ivoire, de manière à la faire tourner sur une roue couverte de numéros, qui tourne elle-même en sens contraire. La bille s'arrête sur l'un des numéros ; il y en a trente-six, sans compter le zéro. Si l'on met une somme d'argent sur un numéro, la banque est obligée de payer trente-cinq fois cette somme, quand la bille tombe sur le numéro choisi. Dans le cas contraire,

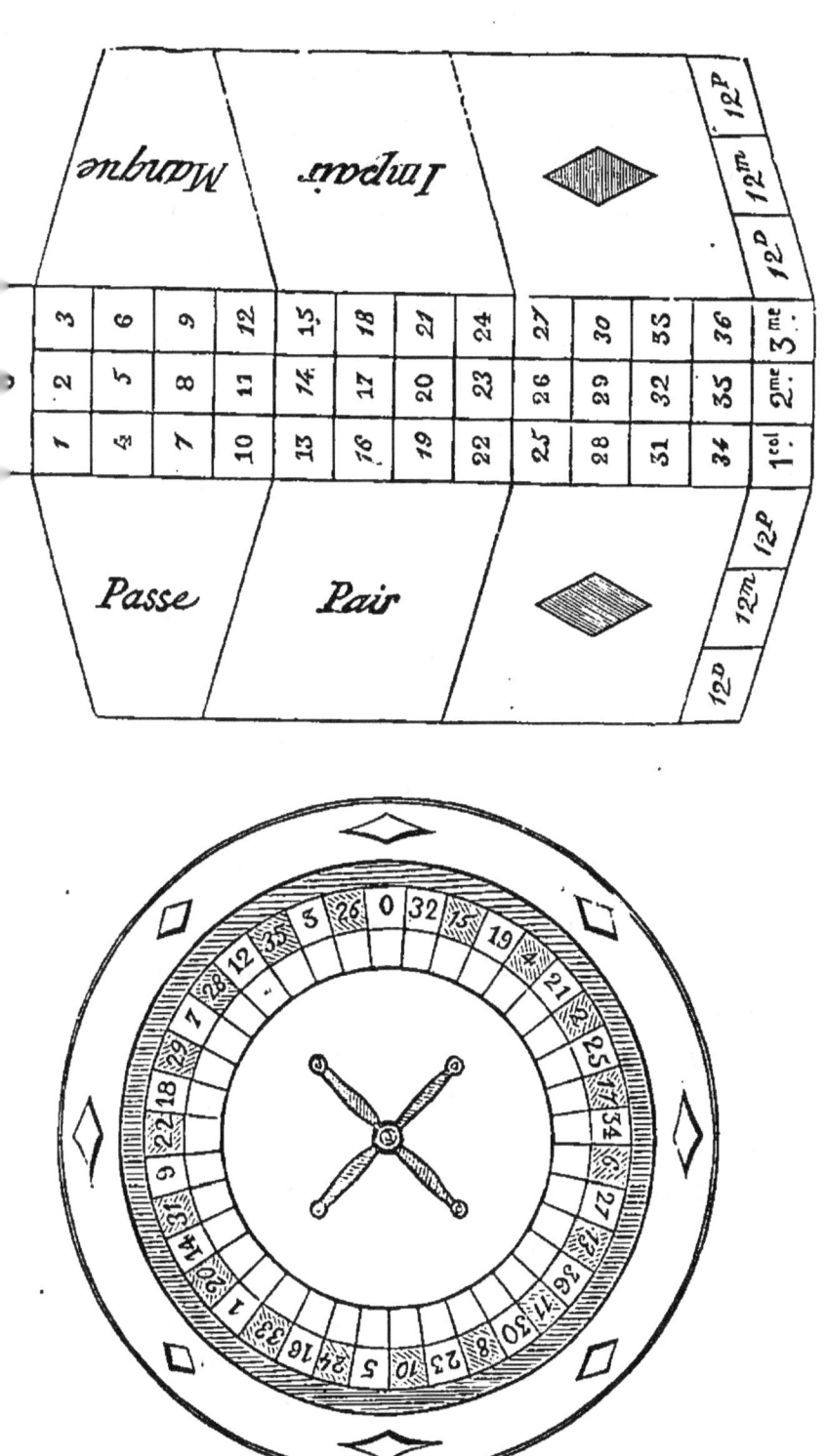

elle gagne ce qui a été mis au jeu. Il en résulte que la banque a trente-sept chances de gagner contre trente-six, et qu'elle doit par conséquent faire un bénéfice égal à la trente-septième partie des sommes risquées par le public. Supposons un joueur dont le capital s'élève à 1,000 francs. Supposons, pour fixer les idées, qu'il joue 10 francs sur chaque coup de roulette. Il gagnera un certain nombre de fois et perdra un certain nombre de fois. Il risquera ainsi au jeu la totalité des 1,000 francs qu'il avait au début, et en outre la totalité des sommes qu'il gagnera, lorsque le sort lui sera favorable. Quand il aura joué 37,000 francs, il aura tout perdu, c'est-à-dire les 1,000 francs qu'il possédait d'abord, et en outre, tout ce qu'il aura gagné à la suite des parties qui lui auront été favorables. Comme il joue 10 francs à chaque fois, il faudra pour cela qu'il joue 3,700 parties.

Il faut remarquer que cette série pourrait fort bien s'arrêter avant le terme fixé. En effet, nous avons supposé que les 1,000 francs primitifs, augmentés des bénéfices réalisés à la suite des parties gagnées, forment un fonds qui ne s'épuise pas pendant la suite des 3,700 parties. Mais rien ne prouve qu'il en sera ainsi. Il est même possible que le joueur perde, soit au début, soit au milieu de la série, la totalité des sommes dont il dispose, et que, par conséquent, il lui soit impossible de continuer à jouer. La certitude de perdre les 1,000 francs qu'il avait d'abord est la seule qui lui soit vraiment acquise; quant à celle de pouvoir jouer 3,700 fois avant de les perdre, elle n'existera

qu'à une seule condition : ce serait qu'il possède une mise de fonds supérieure à 1,000 francs, et assez forte pour que le joueur ne puisse pas être mis en dehors du jeu avant d'avoir terminé sa série. Il est évident que cette mise serait suffisante, et même plus que suffisante, si elle s'élevait à 37,000 francs, car alors le joueur pourrait fournir les 3,700 parties sans gagner une seule fois, ce qui est un cas trop défavorable et contraire à la probabilité. D'après les chances que le jeu lui présente, il doit gagner 100 fois et perdre 3,600 fois ; par ce mécanisme, son compte se trouve balancé comme il suit :

Bénéfices : 100 parties gagnées, à raison de
350 francs chacune 35,000 fr.
Pertes : 3,600 parties perdues, à raison de
10 francs chacune. 36,000 »
Différence, représentant la perte éprouvée
par le joueur. 1,000 fr.

Le jeu présente d'autres combinaisons qui, en apparence, diffèrent de celle que nous venons d'examiner. Mais, en réalité, elles conduisent au même résultat, ainsi qu'il est facile de s'en assurer.

Par exemple, il est permis de jouer sur les numéros pairs, considérés indistinctement et dans leur ensemble.

Si le numéro qui sort est un numéro pair, le joueur reçoit une somme égale à sa mise.

Si la bille s'arrête sur un numéro impair ou sur le zéro, la banque s'attribue la somme qui a été mise au jeu.

Dans ce cas, les numéros pairs, qui sont au nombre

CHAPITRE VI.

de 18, sont favorables au joueur ; la banque a pour elle les numéros impairs, qui sont en nombre égal aux numéros pairs, plus le zéro. Supposons, *comme précédemment,* un individu qui met 1,000 francs en réserve, et qui joue 10 francs à chaque fois ; on va voir qu'au bout de 3,700 parties, il devra éprouver, *comme précédemment,* une perte égale à 1,000 francs, toujours à la condition d'admettre, *comme précédemment,* que des chances défavorables, accumulées à une époque quelconque, ne lui imposeront pas l'obligation de quitter le jeu, faute d'argent, avant d'avoir fourni la série entière. Cette condition serait évidemment remplie, s'il avait une première mise de 37,000 francs, suffisante pour jouer les 3,700 parties, à raison de 10 francs la partie, sans jamais être obligé de s'arrêter, alors même qu'il perdrait toujours.

Notre joueur se trouve en présence de 37 numéros, qui, en 3,700 coups de roulette, sortent chacun 100 fois. Les numéros pairs, au nombre de 18, lui sont favorables ; il y a donc 1,800 parties qui se règlent en sa faveur. Quant aux numéros impairs, il y en a également 18 ; en ajoutant le zéro, cela fait dix-neuf chances défavorables, qui donneront lieu à la perte de 1,900 parties.

Son compte se trouvera donc balancé comme il suit :

Bénéfices : 1,800 parties gagnées, à raison de 10 francs chacune 18,000 fr.
Pertes : 1,900 parties perdues, à raison de 10 francs chacune. 19,000 »
Différence, représentant la perte éprouvée par le joueur. 1,000 fr.

Supposons encore que le joueur prenne un sixain, c'est-à-dire un ensemble composé de six numéros, qui doivent lui procurer un gain égal à cinq fois sa mise, quand l'un d'eux est amené par la roulette, le bénéfice de la banque étant d'ailleurs d'encaisser la somme risquée, lorsque les numéros gagnants ne rentrent pas dans la série choisie par le joueur, ou lorsque c'est le zéro qui sort. Dans ce cas, le joueur a six chances favorables, et 31 chances contraires. Par conséquent, après avoir joué 3,700 fois, à raison de 10 francs à chaque fois, son compte se trouvera balancé comme il suit :

Bénéfices : 600 parties gagnées, à raison de
50 francs chacune. 30,000 fr.
Pertes : 3,100 parties perdues, à raison de
10 francs chacune. 31,000 »
Différence, représentant la perte éprouvée
par le joueur. 1,000 fr.

La moitié des numéros est rouge, et l'autre moitié noire; le système du rouge et noir est donc le même que celui du pair et de l'impair.

Supposons encore que le joueur, au lieu de risquer toujours la même somme, varie sa mise suivant une loi quelconque. Supposons aussi qu'il suive différents systèmes, jouant tantôt sur rouge et noir, tantôt sur passe et manque, tantôt sur un numéro seul. C'est ce qu'on appelle une martingale; on pourra toujours diviser la série totale en plusieurs séries partielles, dont chacune rentrera dans l'un des systèmes réguliers et simples qui ont été définis plus haut; et la perte éprouvée dans chacune de ces séries pourra

être calculée à l'aide des règles qui ont été exposées. Ainsi, étant donnée une martingale, qu'un joueur a l'intention d'observer, il est toujours facile de lui faire connaître d'avance la perte qu'il éprouvera.

On doit cependant apporter quelques restrictions à ces principes. Elles s'appliquent aux parties qui sont jouées en petit nombre, de telle manière que la force des probabilités n'ait pas le temps de devenir prépondérante, et de rendre régulières les pertes éprouvées par les joueurs.

Le chiffre des 3,700 parties a été pris comme un exemple arbitraire; on l'a choisi, en premier lieu, pour faciliter le calcul, en second lieu, parce que c'est un chiffre considérable, qui, dans la pratique, assurera généralement le succès de la banque dans les limites où il doit se produire.

Mais il n'y a pas de règle pour établir le chiffre rigoureusement nécessaire, et il ne peut pas y en avoir. Qu'est-ce en effet que la roulette? Dire que c'est un jeu de hasard, c'est ne rien dire, car, au point de vue de l'algèbre, et même au point de vue de la saine philosophie, le hasard, tel que l'entend le vulgaire, est une entité chimérique, qui n'existe pas et qui ne saurait être définie.

Aristote observe que tout événement visible est produit par une cause quelconque. Si l'événement succède à un acte accompli par un homme, et s'il est la conséquence de cet acte, il pourra arriver de deux choses l'une : ou bien que l'événement sera produit par la volonté de l'homme, ou bien qu'il sera indépendant de cette volonté. Dans le second cas, il est d'usage

de dire que l'événement est l'effet du hasard. Par exemple, supposons qu'un homme s'occupe de remuer la terre, dans le but d'y faire une plantation. Supposons qu'il découvre, dans le champ où il travaille, un trésor dont il ne soupçonnait pas l'existence. On dira que cette trouvaille est l'effet du hasard. Si l'on veut définir exactement ce qu'on entend par là, il faudra en conclure que la découverte du trésor ne dépend pas de la volonté du laboureur, et rien autre chose. Si l'on veut en conclure autre chose, on sera en dehors de toutes les limites de la raison et de la vérité. Si, par exemple, on veut admettre que l'événement dont il s'agit n'a pas été occasionné par des causes déterminées, il est clair qu'on ne sera pas dans le vrai. Car ces causes existent certainement, et même il est facile de les indiquer. Le trésor a dû être recueilli et amassé par quelqu'un; celui qui le possédait a dû l'enfouir à l'endroit où on l'a découvert; des motifs indépendants de sa volonté ont dû l'empêcher de le retirer pour en faire usage, ou de le léguer à ses héritiers. Enfin il a fallu que le laboureur creuse son champ à une certaine profondeur pour découvrir le trésor, de sorte que cette découverte est le résultat d'un ensemble de causes dont l'enchaînement est facile à retrouver. On peut dire seulement que cet ensemble n'est pas le résultat d'un plan arrêté et conçu d'avance par la volonté du laboureur, et, si l'on veut ajouter qu'on appelle *hasard* un ensemble de causes agissant de cette sorte, on aura donné du mot *hasard* la seule définition exacte et philosophique dont il soit susceptible.

Ces remarques d'Aristote s'appliquent, sans aucune objection possible, aux tirages successifs des numéros de la roulette. Chacun d'eux est produit par un acte du croupier, qui met en mouvement la bille et la roue ; chacun d'eux dépend de causes mécaniques simples, qu'il serait possible de calculer mathématiquement. Étant données les vitesses initiales imprimées à la bille et à la roue, les frottements de la bille sur le plan de la roue, et de l'axe de celle-ci sur ses supports, on pourrait calculer d'avance le numéro sur lequel s'arrêtera la bille, à la condition de connaître son point de départ. Toutes ces causes sont indépendantes de la volonté du croupier : en effet, si le jeu est loyal, on doit supposer que nulle précaution n'est prise pour amener un numéro plutôt qu'un autre ; d'où il suit que le croupier lancera son mécanisme avec plus ou moins de force, et en partant soit d'un numéro, soit d'un autre, sans aucun parti pris, sans aucun système arrêté d'avance ; de sorte que sa volonté n'influe en rien sur la roulette pour faire arrêter la bille sur un numéro déterminé. Cet événement est donc le résultat d'un acte accompli par le croupier ; mais la volonté de cet homme ne détermine pas l'événement : ainsi nous pouvons dire que c'est un effet du hasard, si nous entendons ce mot dans le sens philosophique qui lui a été assigné par Aristote.

Cependant ces causes qui déterminent la sortie d'un numéro peuvent aussi bien déterminer la sortie d'un autre, et si nous supposons une roulette parfaitement établie et un jeu parfaitement loyal, il n'y

aura pas de raison pour qu'elles ne favorisent pas tous les numéros dans la même proportion, c'est-à-dire pour que les causes qui amènent un numéro déterminé ne reviennent pas aussi souvent que celles qui en amènent un autre. D'après ces motifs, l'esprit est porté à conclure qu'il est probable que chaque numéro reviendra le même nombre de fois après un grand nombre de tirages, et si le nombre des tirages est supposé fort grand, cette probabilité se changera en certitude absolue. Il y a là une vue de l'esprit que le raisonnement justifierait difficilement. Quand les conceptions de notre intelligence offrent un certain degré d'évidence et de précision, elles échappent à toute preuve qu'on pourrait en donner par le raisonnement ; car il faudrait, pour en fournir une preuve semblable, appuyer leur démonstration sur quelque principe qui serait plus évident encore, et cela sera impossible, si leur évidence est suffisante pour satisfaire les facultés de l'intelligence humaine autant qu'elles sont susceptibles de l'être. On voit ainsi que notre calcul se trouverait en défaut, si l'on cherchait à en faire l'application au travail d'un joueur qui ne jouerait qu'un petit nombre de fois. Il pourrait donner alors des résultats qui ne seraient pas conformes à l'expérience. Tantôt il indiquerait des pertes, là où le joueur réaliserait au contraire des bénéfices. Tantôt il indiquerait des pertes beaucoup plus fortes, ou beaucoup moins fortes que celles qui seront observées en effet. Les résultats qu'il fournit sont dépourvus de certitude, à moins qu'on ne les applique à une série très longue de parties. Alors, et

seulement alors, ils offrent un caractère absolu, qui est celui de la certitude mathématique.

Considérons maintenant, d'une manière générale, la situation de la banque elle-même. Elle a des adversaires très nombreux, mais on peut supposer qu'elle n'en a qu'un, et qu'elle joue avec cet unique adversaire, comme elle le fait avec tous les individus qui viennent se présenter devant son tapis vert. Ce joueur fictif réunit dans ses mains la totalité des sommes que le public juge à propos de risquer; on peut donc admettre qu'il possède un fonds inépuisable, qu'il ne sera jamais arrêté, faute d'argent, dans l'accomplissement de la série ou des séries entreprises contre la banque; il mènera par conséquent toutes ces séries, sans aucun obstacle possible, jusqu'à leur résultat final, et il éprouvera d'une manière sûre et certaine la perte que nous avons indiquée dans chaque cas particulier; car le nombre des parties étant indéfini, il sera toujours possible de l'augmenter au delà des limites nécessaires pour faire acquérir aux probabilités une influence prépondérante et un empire absolu.

Par conséquent, le résultat auquel arrive la roulette offre une simplicité et une facilité extrêmes : elle prélève la trente-septième partie des sommes risquées par les joueurs; mais il faut remarquer que ce chiffre comprend à la fois la première mise du public et les sommes qu'il retire du gain réalisé sur la banque elle-même. Ainsi le joueur qui met 1,000 francs au jeu peut fort bien risquer 25 ou 30,000 francs, sans rien ajouter à sa mise primitive; il suffit pour cela qu'il

soit d'abord favorisé par la chance, et qu'il joue sur son bénéfice au lieu de se retirer.

On a fait des calculs de diverse nature pour évaluer le bénéfice réalisé par le Casino de Monaco. Le caractère d'une authenticité parfaite ne se retrouve pas dans ces calculs, et, en l'absence de renseignements donnés par la banque elle-même, il n'est pas possible d'établir à ce sujet des conclusions certaines. Cependant il est permis de faire les remarques suivantes, qui offrent un caractère de probabilité assez concluant. Il résulte des discussions du parlement prussien en 1868 [1], que les banques allemandes ont donné des dividendes annuels de 41 pour 100 à leurs actionnaires ; celle de Hombourg avait été constituée au capital de 800,000 francs ; elle réalisait donc un bénéfice égal, en chiffres ronds, à 320,000 francs. Hombourg n'a jamais eu plus de 10,000 visiteurs ; les statistiques de la compagnie P.-L.-M. portent le chiffre des visiteurs de Monte-Carlo à plus de 300,000. Il y a donc lieu d'admettre que le gain réalisé à Monte-Carlo est trente fois plus fort au moins que celui de Hombourg, et qu'il s'élève, par conséquent, à neuf ou dix millions par an. Il faut observer à ce sujet que les frais généraux des deux casinos sont à peu près les mêmes ; or ces frais s'élèvent à quelques centaines de mille francs à peine ; ils pouvaient diminuer dans des proportions très fortes les petits bénéfices de Hombourg ; mais ils sont noyés dans le budget énorme de Monte-Carlo. Quant au mouvement d'argent

1. Voir plus haut.

qui est nécessaire pour donner à la banque un bénéfice de dix millions, on voit par ce qui précède qu'il s'élèverait à 370 millions par an, si la roulette seule était employée pour le produire. Il est vrai qu'il faut tenir compte, dans ce calcul, des résultats obtenus au trente et quarante. Mais enfin, on voit que la vérité ne sera pas très éloignée d'une conclusion qui porterait à 300 millions le mouvement annuel de l'effroyable négoce pratiqué aux Spélugues.

La banque ne peut avoir des réserves indéfinies. Si les joueurs avaient le droit de risquer de très fortes sommes, il se pourrait qu'une série très courte accumulant les coups malheureux vînt absorber le capital social, ruiner la caisse de jeu et la faire disparaître. Supposons, par exemple, que la réserve disponible s'élève à 35 millions ; un joueur qui risquerait un million à la fois sur un seul numéro pourrait, en un seul coup, mettre un terme à l'existence du Casino. C'est pour obvier à cet inconvénient que la banque a établi des maxima, au delà desquels on ne peut pas aller. La banque, en effet, ne peut réaliser les bénéfices prévus dans son système qu'à la double condition d'avoir toujours des réserves suffisantes et de jouer un très grand nombre de parties. La deuxième condition est nécessairement satisfaite, du moment où les joueurs se comptent par centaines de mille ; quant à la première, elle est assurée, dès qu'un maximum existe, et que ce maximum est calculé à un taux convenable, eu égard aux sommes qui existent dans la caisse de jeu.

Mais la banque, tout en spéculant sur la masse du

public, doit faire une distinction entre les joueurs systématiques, réguliers et assidus, qui lui assurent chacun en particulier un bénéfice égal à la totalité ou à une grande partie de leur fortune, et les joueurs fantaisistes, qui ne font que passer et qui n'opèrent pas assez souvent pour être forcément victimes des probabilités; sans doute, on peut objecter à cela que chaque joueur irrégulier fait partie d'un grand ensemble, dans lequel la force des chances mathématiques exerce toujours son empire. Cependant rien ne détermine, *à priori,* les pertes qu'un joueur quelconque peut éprouver ou faire éprouver à la maison de jeu; et il n'est pas impossible que la fantaisie d'un seul joueur annule le bénéfice réalisé par l'effet du système et de la méthode d'un grand nombre. Cent joueurs irréguliers, qui, étant rapprochés les uns des autres, forment une série régulière, sont, à la vérité, l'équivalent d'un seul joueur méthodique. Mais supposons que cet ensemble ne se rencontre pas, et qu'au lieu de cent individus, on n'en trouve que trois ou quatre pour former la série; supposons que cette série très courte, trop courte pour subir la loi des probabilités mathématiques, soit défavorable à la banque; il y aura là une perte sèche, à laquelle on ne pourra obvier que par les bénéfices réalisés sur d'autres séries.

Voici un exemple de ce qui pourrait arriver; cet exemple est choisi à dessein, parce qu'il s'est présenté dans un autre jeu de hasard, tout aussi funeste que la roulette, et parce qu'il représente un fait constaté par des documents officiels.

CHAPITRE VI.

A l'ancienne loterie royale de France, il y avait quatre-vingt-dix numéros; on en tirait cinq à chaque fois. Les joueurs pouvaient désigner d'avance un numéro; ils pouvaient en désigner deux, ce qui formait un ambe, ou bien encore, trois, quatre ou cinq; c'étaient les ternes, les quaternes et les quines. Si le jeu eût été équitable, on aurait dû payer aux gagnants :

Pour un seul numéro . .	18	fois leur mise.
Pour l'ambe.	400	—
Pour le terne.	11,750	—
Pour le quaterne	511,000	—
Et pour le quine	44,000,000	—

Dans ces conditions, l'État n'aurait eu aucun bénéfice à réaliser ni aucune perte à subir, si les séries de parties semblables avaient été assez nombreuses pour donner une force prépondérante aux probabilités mathématiques. Afin de réaliser un bénéfice, l'administration accordait aux gagnants des primes beaucoup moins élevées. Ainsi le gain réalisé sur un numéro égalait quinze fois la mise du joueur. Sur l'ambe, on ne donnait que soixante-quinze fois la mise; sur le quine, l'écart était énorme; au lieu de multiplier la mise du joueur par le chiffre de 44 millions, le gouvernement ne la multipliait que par un million. Cette précaution avait été imposée par l'obligation de ne pas compromettre les finances de l'État; on voit en effet que, si l'écart avait été moindre, il aurait suffi de deux ou trois quines gagnés coup sur coup avec une mise de 10 francs, par exemple, pour mettre la

France dans la hideuse nécessité d'emprunter de l'argent pour solder ses dettes de jeu.

Avec un bénéfice égal à un million de fois la mise, le quine était dangereux encore; mais, dans le cas où un grand nombre de joueurs auraient eu pour système d'aborder le quine en dressant des séries et des martingales, il aurait assuré à la caisse de l'État un bénéfice colossal, et il n'aurait pas été impossible au Trésor d'accumuler dans les réserves spéciales à la loterie des ressources suffisantes pour faire face à toutes les éventualités. Cette condition ne se réalisa pas. Le public jouait énormément sur l'ambe et le terne; mais le quaterne et le quine étaient délaissés; l'esprit de système s'effrayait de la médiocrité des chances; il reculait devant l'idée de *nourrir un quine,* tandis que les ambes et les ternes étaient entretenus par des milliers d'individus qui y dépensaient la totalité de leurs ressources. Cependant le quine fut gagné une fois. L'État se trouvait en présence d'un coup malheureux qui n'aurait pu être compensé qu'à la condition de faire partie d'une série de coups semblables, assez longue pour faire triompher la force des chances mathématiques. Or il était reconnu que le public abordait le quine très mollement, et que des séries ne s'établissaient pas sur cette classe de jeux. Le quine fut supprimé.

Des faits semblables peuvent-ils avoir lieu à Monaco? Pour répondre à cette question, il serait nécessaire de fréquenter très assidûment les tables de jeu, de vivre au Casino de Monte-Carlo pendant des années entières, et de noter avec grand soin toutes les mises

et tous les systèmes des joueurs. On conçoit que nous n'avons aucun désir de faire une expérience pareille; aussi nous sommes obligé de rester dans le doute à cet égard. Mais il ne reste pas moins établi et démontré, en thèse générale, que la banque a tout à gagner avec les joueurs à martingales, et que, si des pertes peuvent lui être infligées, elles ne sauraient provenir que d'un jeu très fantaisiste, très irrégulier et formant des séries d'un très petit nombre de parties, qui seraient seules de leur espèce parmi les séries diverses des parties jouées d'un bout de l'année à l'autre sur les tables de roulette et de trente et quarante.

On le voit, la force de Monte-Carlo consiste dans le travail soutenu et opiniâtre du joueur qui revient sans cesse, qui établit des combinaisons et qui se vante de *savoir jouer*. Ce client fidèle et dévoué n'abandonne les intérêts de la maison que le jour où il a tout perdu; et si, dans l'avenir, sa fortune se relève par quelque accident inespéré, il revient aux Spélugues, pour y *regagner ce qu'il a perdu,* c'est-à-dire pour y laisser ce qui lui reste encore.

Ceux qui n'ont pas vu de près les joueurs et qui ne sont pas joueurs eux-mêmes se demandent parfois avec stupéfaction comment il peut se trouver des hommes assez dépourvus de raison pour aller risquer leur argent avec la certitude mathématique de le perdre. Il faut comprendre que cette manière d'envisager les choses est inexacte, et que la certitude de perdre n'arrêtera jamais un vrai joueur.

D'abord, la certitude mathématique est fondée sur

un raisonnement qui écarte au préalable toute intervention surnaturelle. Ceux qui ont une superstition déterminée ne peuvent admettre ce raisonnement. Or c'est le cas où se trouvent la plupart des hommes. Les individus qui ne croient ni aux salières renversées, ni aux cordes de pendu, ni aux nombres révélés en songe, ni aux somnambules, ni au magnétisme, sont l'exception; ceux qui croient à toutes ces choses ou à plusieurs d'entre elles sont la règle. Comment raisonner avec un joueur qui vous dit avoir confiance dans sa *veine,* ou dans quelque talisman infaillible, ou dans quelque influence mystérieuse qui porte bonheur?

On n'en finirait pas, si l'on voulait énumérer toutes les chimères superstitieuses dont les joueurs sont persuadés.

Un de nos députés du Midi, qui appartient à l'opinion républicaine la plus avancée, visita Nice plusieurs fois dans ces dernières années; il lui arriva assez fréquemment de prendre le chemin de fer, soit pour aller à Monte-Carlo, soit pour aller ailleurs. Il remarqua plusieurs fois que son wagon était toujours envahi et pris d'assaut, soit en partant de Nice pour aller dans la direction de Monaco, soit en partant de Menton, ou de tout autre point, pour aller dans la même direction. Lorsqu'il allait dans une direction contraire, le fait ne se reproduisait pas. Le public qui s'empressait autour de lui n'avait qu'un but : c'était de se procurer de la chance au jeu, en passant la main sur la *bosse très volumineuse* dont l'honorable député est affligé depuis son enfance.

CHAPITRE VI.

Brummel fut un des hommes les plus célèbres de l'Angleterre, au commencement de ce siècle. Il donna la loi à tout le dandysme britannique; il fut le roi de la mode; sa puissance s'étendit jusque sur le continent, et nous subissons encore aujourd'hui plus d'une règle salutaire dont il est l'auteur [1]. Il fut longtemps heureux au jeu; il finit par y perdre jusqu'à son dernier shilling; il mourut dans la plus profonde misère. Il attribuait ses succès sur le tapis vert à l'usage d'une pièce de six pence *trouée* qu'il portait toujours dans sa poche. Un jour il eut le malheur de la donner, par mégarde, à titre de pourboire, à un cocher de fiacre. Depuis lors, il affirmait avoir été poursuivi par une déveine impitoyable. Il publia de nombreuses annonces, dans les journaux, offrant une récompense très élevée à celui qui lui rapporterait sa pièce perdue. Il est aisé de concevoir qu'une foule de cochers de fiacre vinrent aussitôt lui offrir des pièces de six pence avec des trous et avec le millésime de la pièce perdue. Il en prit quelques-unes; il en fit l'essai, mais, hélas! une cruelle expérience lui apprit bientôt qu'il n'avait pas en sa possession le six pence fatidique dont l'influence lui avait procuré ses premiers succès. Il ne le retrouva jamais; il perdit tout son argent et tout l'argent que ses amis voulurent bien lui prêter, et toutes les fois qu'il racontait sa lamentable histoire, il la terminait en disant : « Je sais bien qui a trouvé ma pièce de six pence;

[1]. Celle, par exemple, de porter des pantalons au lieu de culottes courtes.

c'est, sans aucun doute, *ce coquin de Rothschild.* »

L'assiduité au travail, la régularité des mœurs, l'économie dans les dépenses, tels sont les moyens réels et pratiques de mener une vie aisée, et de jouir d'une situation honorable. Mais l'esprit humain se laisse facilement entraîner à rechercher le même résultat dans les ressources chimériques de la superstition et dans les bénéfices imaginaires du jeu. Il faut du courage pour gagner honnêtement ce qui est juste et raisonnable; pour supposer qu'on gagnera bien davantage à l'aide de la veine et des talismans, il ne faut qu'un peu de rêverie et un peu de paresse ; cela est à la portée de tout le monde.

« Je traînais ma vie, dit la ballade allemande, la bourse vide et le cœur malade. La pauvreté est le plus grand fléau, la richesse, le plus grand bien. Pour mettre fin à mes douleurs, je voulus découvrir un trésor. J'invoquai l'esprit infernal; je lui vouai mon âme et j'écrivis un pacte avec mon sang.

« Je traçai un cercle, et d'autres cercles encore ; je fis briller des flammes étranges; j'assemblai des ossements et des herbes vénéneuses ; lorsque la conjuration fut achevée, je creusai la terre, ainsi qu'il m'était prescrit, à l'endroit où devait se trouver l'antique trésor. La nuit était noire et orageuse.

« Et je vis au loin une lumière; elle vint vers moi, comme une étoile, depuis l'horizon le plus éloigné, précisément à l'heure où minuit sonnait ; et alors tout devint clair et brillant autour de moi ; et ce qui brillait ainsi était une coupe remplie jusqu'aux bords, que portait dans sa main un bel enfant.

« Ses yeux charmants étincelaient ; il avait sur son front une épaisse guirlande de fleurs ; illuminé des rayons du divin breuvage, il s'avança au milieu de mes cercles magiques ; il m'invita doucement à boire, et je me dis : En vérité, cet enfant, avec sa belle coupe lumineuse, ne peut pas être le malin esprit.

« Bois, me dit-il, bois le courage de la vie pure ; alors tu comprendras mes enseignements ; tu ne retourneras pas en ce lieu pour t'y livrer à des incantations frénétiques. Cesse de creuser ici la terre ; cherche à faire un travail plus utile. Le travail tout le jour, un cercle d'amis le soir, une semaine sobre, un joyeux dimanche, que ce soient là, dans l'avenir, tes seuls talismans et ta seule magie ! »

Le bel enfant du poète, avec son breuvage rayonnant, est une création qui n'appartient pas au monde des rêves ; elle existe dans la vie réelle ; ce sera un être aimé, un ami, un enfant ou un père, dont l'influence détournera le joueur des tables maudites, où sa raison s'égare et où sa vie s'épuise à poursuivre un espoir insensé, fondé sur la superstition la plus criminelle.

Mais si de telles influences n'agissent pas, ou ne sont pas suffisantes pour agir, n'y a-t-il pas dans l'expérience même des événements un moyen sûr de guérir l'épouvantable maladie morale qui enchaîne autour du tapis vert les victimes de la roulette ? Superstition ou calcul, chimère ou erreur scientifique, quelle que soit l'erreur qui entretient la fièvre du jeu, résistera-t-elle aux enseignements inflexibles de l'algèbre ? Étant donné le système qu'un joueur veut

suivre, il est possible, il est même facile de lui faire connaître d'avance la somme qu'il perdra. En présence de cette expérience décisive, que fera-t-il? Renoncera-t-il à son vice, ou bien va-t-il continuer à jouer?

Un géomètre illustre a fait cette épreuve morale. Arago a raconté qu'un de ses amis, atteint de la funeste manie d'aller jouer à Frascati, s'était imaginé qu'une certaine martingale lui procurerait des bénéfices infaillibles. Arago, après avoir prêché et raisonné sans aucun succès, finit par offrir à ce joueur de lui faire connaître à l'avance la somme qu'il perdrait au bout de l'année. Sa proposition fut acceptée, et il est inutile d'ajouter que son calcul se trouva parfaitement exact. « Eh bien, dit le savant au joueur, j'espère que maintenant vous voilà guéri de votre détestable passion. » La réponse fut négative ; le joueur déclara que l'habitude d'aller à Frascati était chez lui plus forte que la raison et l'évidence, et qu'il continuerait à y aller, même avec la certitude de perdre, telle qu'il venait de l'acquérir. Je tiens cette anecdote de Duhamel, qui la tenait d'Arago, et qui la répétait chaque année à ses élèves, dans ses cours d'analyse de l'École polytechnique.

Quand le vice est entré à ce degré dans l'âme d'un homme, il est perdu sans ressource ; et il faut malheureusement reconnaître que des exemples semblables ne sont pas rares.

CHAPITRE VII

Les complices de la roulette.

J'aborde la partie la plus difficile et la plus fâcheuse de mon œuvre, car il s'agit de dire et d'expliquer de quelle manière des hommes honorables, qui méritent de jouir de l'estime de tout le monde, se sont faits, sans le vouloir et sans le sentir exactement, les complices et les soutiens de la maison de jeu de Monte-Carlo. Il y a eu là de la part des uns une erreur, de la part des autres, un malentendu ; cette erreur et ce malentendu n'ont pas encore cessé d'exister. Je commence par déclarer qu'on se tromperait de la manière la plus absolue sur mes intentions, si l'on croyait voir dans ce qui va suivre un désir d'attaquer ou de blesser qui que ce soit. Je n'attaque personne, j'attaque seulement la maison de jeu elle-même; quant aux personnes honorables qui en ont pris jusqu'à présent la défense, soit directement, soit indirectement, j'espère qu'elles reviendront sur leur manière de voir et qu'elles en adopteront une autre plus conforme à la réalité des choses. J'espère qu'elles finiront par se

ranger du côté où je me trouve moi-même, à moins que de douloureuses nécessités et de pénibles engagements ne les en empêchent ; mais si je suis préparé, de même que tous mes amis, à saluer avec joie leur arrivée parmi nous, je me garderai bien d'insulter à leur malheur et de les attaquer personnellement, dans le cas où des circonstances indépendantes de leur volonté les empêcheraient, malgré leur sincère désir, de prendre parti franchement et énergiquement en faveur de la bonne cause.

Parmi les complices les plus dangereux de la roulette, on doit mettre au premier rang certaines autorités niçoises, qui se sont avancées jusqu'à prendre ouvertement le parti de la maison de jeu. C'est le cas de M. de Brancion, préfet des Alpes-Maritimes. Nous allons reproduire l'article qui a été publié au sujet de ce fonctionnaire dans la *Revue des Alpes-Maritimes* (numéro de mars 1881).

« Il est toujours intéressant de connaître les opinions et les idées des grands de la terre. Nous sommes heureux de pouvoir renseigner nos lecteurs sur la manière de penser du préfet des Alpes-Maritimes. M. Alexander, officier de l'instruction publique, et M. le docteur Prompt se sont rendus chez ce fonctionnaire, le 15 février, pour lui remettre une déclaration. Ils ont eu avec lui une conversation qui leur a semblé très caractéristique ; elle a été écrite en sortant de chez lui, et nous la reproduisons ici en ayant soin de ne pas y changer un seul mot. Ces messieurs affirment que leur mémoire ne peut pas les avoir trompés. Du reste, personne ne se trouvait là,

CHAPITRE VII.

si ce n'est M. le préfet, M. Alexander et M. Prompt. Si M. le préfet croyait s'apercevoir que ses paroles ne sont pas rendues exactement, ou qu'elles n'ont pas été comprises, la *Revue* se ferait un devoir d'accueillir ses observations à ce sujet.

« Voici le dialogue qui a eu lieu :

« *M. Prompt.* — Monsieur le préfet, nous venons vous remettre cette déclaration ; elle est relative à une réunion publique qui doit avoir lieu le lundi 21 février, au sujet de la maison de jeu de Monte-Carlo.

« *M. le préfet.* — Très bien, messieurs. C'est une question qui peut être étudiée au point de vue moral. Je regrette que votre intention soit de tenir une réunion publique. Je préférerais une conférence. Dans une conférence on peut avoir préparé ce qu'on doit dire, et avoir ainsi la certitude qu'on ne dépassera pas les limites de la modération. Dans une réunion publique, les orateurs peuvent se passionner et se laisser aller à des écarts qui seraient ici très dangereux. La question est délicate et ne doit être abordée qu'avec les plus grands ménagements. Nous avons des traités avec le prince de Monaco ; on ne peut les critiquer sans s'exposer à des difficultés diplomatiques graves avec les grandes puissances et avec le prince lui-même.

« *M. Prompt.* — Vous pouvez être assuré que les organisateurs de la réunion désirent comme vous qu'on aborde la question avec toute la modération qui est indispensable pour donner de la force et de l'autorité aux résolutions prises par l'assemblée.

« *M. Alexander.* — La ligue a été créée par des personnes qui présentent toutes sortes de garanties. Son président est M. Cazalet, que vous devez connaître.

« *M. le Préfet* (avec colère). — Mais M. Cazalet est un Anglais. Comment se fait-il que des Anglais s'avisent de venir en France tenir des réunions et créer une agitation qui peut compromettre nos relations avec les puissances étrangères ? Je ne permettrai pas.....

« *M. Prompt.* — Pardon, monsieur le préfet. M. Alexander est étranger et ne s'est pas exprimé avec toute la clarté désirable. La ligue est une affaire, et la réunion publique en est une autre. Il s'agit ici de la réunion publique, et si vous voulez bien prendre connaissance de la déclaration que j'ai eu l'honneur de vous présenter, vous verrez que les signataires sont tous Français et électeurs domiciliés à Nice. Ainsi rien ne vous empêche de nous accorder l'autorisation demandée.

« *M. le Préfet* (vivement). — Ce n'est qu'un récépissé que j'ai à vous remettre. Si c'était une autorisation, je la refuserais.

« *M. Prompt.* — Nous serions très heureux, si vous vouliez bien venir à la réunion, ou vous y faire représenter.

« *M. le Préfet.* — Je m'y refuse absolument. Il y aura seulement un agent de mon administration, qui sera chargé de dissoudre la réunion, si vous sortez des limites de la modération et de la prudence. Quant à moi, je suis un grand partisan des jeux. *Je voudrais*

que tous les habitants de Nice aillent jouer à Monte-Carlo.

« *M. Prompt.* — Je prends acte de ce que vous me dites, et je vous préviens que je le ferai savoir à tout le monde.

« *M. le Préfet.* — Je vous y autorise.

« *M. Prompt.* — D'après vous, il serait à regretter que les maisons de jeu aient été supprimées en France ?

« *M. le Préfet.* — Je suis persuadé qu'on devrait les rétablir.

« *M. Prompt.* — Cette opinion n'est partagée par aucun des membres de la Chambre des députés.

« *M. le Préfet.* — Je vous demande pardon. Beaucoup de députés sont de cet avis.

« *M. Prompt.* — La preuve du contraire, c'est que personne n'a fait à la Chambre une proposition pour rétablir les jeux.

« *M. le Préfet.* — Vous vous trompez. Cela a été proposé.

« *M. Prompt.* — ?

« *M. le Préfet.* — La proposition a été faite en 1871.

« *M. Prompt.* — Cette Chambre était très différente de la Chambre actuelle.

« *M. le Préfet.* — Non.

« *M. Prompt.* — Il n'en est pas moins vrai qu'aucun de nos députés actuels n'oserait faire une semblable proposition.

« *M. le Préfet.* — Si j'étais député, je la ferais immédiatement. Monte-Carlo est une excellente chose, tandis que le Cercle Masséna, par exemple, est un en-

droit très dangereux. Tout le monde peut aller au Cercle Masséna ; il n'y a aucune garantie. Je défie qui que ce soit de perdre cinq cent mille francs en une heure à Monte-Carlo. Ils ont été perdus avant-hier au Cercle Masséna[1]. On devrait permettre d'ouvrir des maisons de jeu publiques. Il faut, en cela comme en toutes choses, une liberté absolue. Je prétends qu'il faut accorder la liberté de tout faire[2].

« *M. Prompt.* — Vous me permettrez de prétendre que non. Si je prenais un des objets qui sont dans votre cabinet, et si j'essayais de le voler et de m'enfuir avec, vous me feriez arrêter par la police.

« *M. le Préfet.* — Mais cela, c'est de la répression. Il faut de la liberté ; mais il faut, à côté de la liberté, la répression.

« *M. Prompt* — C'est précisément cette répression qui n'existe pas dans la principauté de Monaco. Il est permis d'y tenir une maison de jeu en toute liberté ; mais aucune répression ne vient compléter cette liberté. Or, d'après ce que vous me dites, la liberté n'est parfaite qu'autant qu'elle est combinée avec une répression convenable, qui empêche de faire librement quoi que ce soit.

« *M. le Préfet.* — Il n'importe. Il faut toujours

1. Nous avons pris des renseignements, et nous défions M. le comte de Brancion de dire le nom de la personne qui a perdu les 500,000 francs et les noms de celles qui les ont gagnés.

2. Excepté cependant celle de tenir des réunions publiques. On a vu, en effet, que M. le préfet nous aurait empêchés de nous réunir, s'il avait pu.

laisser les hommes libres de faire ce qu'ils veulent.

« *M. Prompt.* — Cependant, monsieur le préfet, les règlements doivent être exécutés tant qu'ils n'ont pas été abrogés. Il y a un fait sur lequel nous voulons appeler votre attention. Les salles de jeu de Monte-Carlo sont interdites aux habitants du département. Ce règlement n'existe que sur le papier ; il n'est pas appliqué dans la pratique.

« *M. le Préfet.* — Il l'est. J'ai un agent de police à Monte-Carlo. Il ne laisse entrer aucune personne de Nice. Il connaît tout le monde.

« *M. Prompt.* — Je puis vous affirmer que c'est une illusion. Je sais pertinemment que votre agent n'empêche rien du tout. Je connais un grand nombre de Niçois qui sont allés à Monte-Carlo en dépit de sa surveillance.

« *M. le Préfet.* — C'est vous qui vous trompez. Mon agent connaît tous les habitants du département.

« *M. Prompt.* — Connaissait-il M.[1], qui s'est suicidé il y a un mois ? C'est un employé de commerce, qui avait perdu à Monte-Carlo de l'argent appartenant à son patron.

« *M. le Préfet.* — Oui, c'est bien, c'est très bien.

« *M. Alexander.* — Les suicides sont fréquents. Il n'y a pas longtemps, un Anglais est descendu à l'hôtel de la Terrasse avec sa famille ; il est allé jouer ; il s'est ruiné et il s'est donné la mort.

1. Nous avons dit le nom à M. le préfet. On comprend qu'un sentiment de respect pour la famille ne nous permet pas de l'insérer ici.

« *M. le Préfet.* — Oui, oui ; c'est fort bien.

« Après cet entretien, M. le préfet a lu très attentivement la déclaration qui lui a été remise ; il en a fait un récépissé, que M. Prompt a mis dans sa poche, et M. Alexander, ainsi que M. Prompt, se sont retirés aussitôt.

« Depuis lors, la réunion publique a eu lieu, et nous regrettons d'avoir à dire que l'*agent* envoyé par M. le préfet n'a pas pris place au bureau, et que nous ne savons pas où il était, ni ce qu'il a fait. Cela est regrettable ; car enfin, si cet agent avait été, par hasard, une des personnes qui ont essayé de faire taire les orateurs, en causant du tumulte et du scandale, on pourrait tirer de là les conséquences les plus étranges. »

Cet article a été reproduit quelque temps après par le journal *l'Indépendant*. M. de Brancion n'a élevé aucune réclamation ; il est donc évident qu'il ne désavoue pas le langage dont il s'agit. Deux journaux ont fait connaître au public que le préfet du département était un partisan énergique et résolu de la maison de jeu. M. de Brancion a laissé le public entièrement libre d'adopter cette opinion. La conséquence de cet état de choses est facile à comprendre. Toute personne qui s'en est préoccupée a dû croire que le pouvoir administratif maltraiterait et punirait, dans la limite du possible, quiconque prendrait parti contre Monte-Carlo dans la lutte très vive engagée à cette époque par les comités de Londres, de Nice, de Cannes et de Paris. Beaucoup d'individus, sollici-

CHAPITRE VII. 177

tés de signer les pétitions que les comités envoient à la Chambre des députés ou au Sénat, ont répondu *ne pas vouloir se compromettre.* Aucun fonctionnaire n'a voulu entendre parler de ces pétitions. En un mot, l'esprit public a été influencé, et il faut noter que, dans cette affaire, M. de Brancion ne s'est pas seulement engagé lui-même ; il a engagé avec lui le gouvernement français. Il est évident, en effet, que, dans une question aussi grave, un préfet ne doit pas agir de sa propre autorité. Les principaux intérêts du département des Alpes-Maritimes sont liés au mouvement de va-et-vient qui alimente nos trois villes d'hiver, celles de Cannes, de Nice et de Menton. Or il y a à Monte-Carlo un mouvement de trois cent mille voyageurs par an ; c'est donc là une question de premier ordre et de très haute considération, sur laquelle le préfet doit prendre les ordres de son chef hiérarchique ; en voyant avec quelle netteté il accentuait son opinion, tout le monde a cru qu'il parlait d'après des instructions venues de Paris, et que, par conséquent, agir contre lui dans cette affaire, c'était mécontenter, non pas M. de Brancion seul, mais le gouvernement lui-même, les ministres et le chef de l'État.

Les autorités municipales de Nice ont agi avec beaucoup moins d'imprudence que le préfet ; il est cependant fâcheux qu'elles aient consenti à entrer en relations avec la maison de jeu et à lui demander de l'argent pour servir à des dépenses d'intérêt public. En 1882, l'administration de Monte-Carlo a donné 100,000 francs pour cet objet. On comprend aisément

que l'intérêt de la banque est de donner aux fêtes niçoises autant d'éclat que possible. Il y a eu des années où les compagnies de chemins de fer ont délivré, à l'époque du carnaval, jusqu'à soixante mille billets pour Nice. Presque tous ces billets sont doublés d'un billet pour Monte-Carlo. Le visiteur qui va déposer son argent dans la caisse de jeu ne peut plus s'en servir pour solder à Nice les dépenses qu'il réaliserait dans l'intérêt du commerce de la ville. Ayant laissé à la banque la plus grande partie de ce qu'il possède, il économise sur les voitures qu'il pourrait prendre, sur les dîners et les déjeuners qu'il pourrait faire, sur le nombre de jours qu'il passera à l'hôtel. Quelquefois il part brusquement, et tel voyageur qui avait compté se reposer de ses occupations habituelles en passant gaiement huit ou quinze jours parmi nous est obligé de s'en retourner, la bourse vide et l'esprit malade, au bout de deux soirées bien employées aux Spélugues. Il s'ensuit que Monte-Carlo attire dans sa caisse la plus belle partie des sommes que les fêtes niçoises pourraient faire gagner aux Niçois eux-mêmes, si la maison de jeu n'existait pas. Dans ces conditions, il y a intérêt pour la banque à dépenser quelque chose, à dépenser même beaucoup, pour rendre ces fêtes plus attrayantes ; la municipalité, au lieu de recevoir ce qui lui est offert, et de s'engager ainsi par l'acceptation d'un service rendu, ferait bien mieux de refuser, et d'employer la force que lui donne le suffrage des électeurs pour peser sur les conseils du gouvernement et l'obliger à prendre les mesures nécessaires contre le fléau de Monte-Carlo.

La banque cherche à se concilier les bonnes grâces de tout le monde, et surtout celles de quiconque a un pouvoir ou exerce une influence déterminée. Elle donne beaucoup pour les œuvres de charité, principalement lorsqu'elles sont dirigées par une association influente. Lorsque la municipalité lui demande de l'argent pour ces sortes de dépenses, elle est sûre d'en obtenir. Il en est de même de la presse. Voici un fait scandaleux qui s'est passé pendant l'été de 1881. Il y eut à cette époque un grave accident aux courses de Marseille. Un grand nombre de personnes furent tuées ou blessées par suite de l'effondrement d'une tribune. La presse niçoise organisa une fête et une tombola pour venir en aide aux victimes et à leurs familles. Entre autres personnes, M. Gambetta fut sollicité de concourir à cette œuvre charitable ; il envoya la somme de 200 francs, avec un billet conçu en termes bienveillants, dans lequel il invitait les organisateurs de la loterie à faire de son argent l'usage qui leur semblerait le plus convenable. On acheta une coupe en bronze qui fut exposée parmi les autres lots, avec la lettre de M. Gambetta. Aussitôt le directeur de la maison de jeu, M. Wagatha, fit emplette d'une coupe semblable et l'envoya à la tombola ; il fallut se conformer à l'intention du donateur, qui était évidente, et l'on exposa la coupe de manière à faire le pendant de celle de M. Gambetta. De cette manière, les deux présidents, celui de la Chambre des députés et celui de la Société anonyme des bains de mer, furent placés sur un pied d'égalité, en face l'un de l'autre, et de manière à montrer qu'ils

avaient droit à la même part dans l'estime du public.

Ce fait irritant n'a excité aucun murmure et n'a donné lieu à aucune difficulté avec personne. Telle est la facilité avec laquelle on accepte à Nice les dangereux cadeaux de Monte-Carlo. Et afin de montrer combien les compromis qui se produisent sont embarrassants, il suffira d'ajouter que le journal l'*Indépendant* était un de ceux qui ont formé le comité de cette tombola, et qui ont accepté, non seulement les dons de la banque de jeu, mais encore l'assimilation qu'il a fallu établir entre M. Wagatha et un homme politique important de notre pays. Cependant ce journal a toujours soutenu une polémique très vive contre la banque, et il a adressé, en particulier, à M. Borriglione, maire de Nice, les reproches es plus amers, pour avoir accepté les sommes offertes par la maison de jeu à l'occasion des fêtes de la ville.

Les relations d'une certaine partie de la presse niçoise avec Monte-Carlo sont un des côtés pénibles de ce sujet. Il y a à Nice un nombre considérable de feuilles périodiques; chaque année, il paraît plusieurs feuilles nouvelles; les unes cessent d'exister après un court espace de temps; les autres continuent à vivre. Au mois de janvier 1882, les journaux dont j'ai eu connaissance étaient les suivants; je ne puis être absolument certain que ma liste soit complète, attendu que la publication d'une feuille nouvelle est un fait très fréquent, et que, d'autre part, il existe des feuilles déjà anciennes qui ne sont pas très connues.

CHAPITRE VII.

JOURNAUX QUOTIDIENS :

Le Journal de Nice.
Le Phare du Littoral.
Le Patriote Niçois.
Le Progrès de Nice.
Il Pensiero di Nizza (journal italien).
Le Petit Niçois.
La France méridionale.
L'Indépendant des Alpes-Maritimes.
Le Courrier de Nice.

JOURNAUX BI-HEBDOMADAIRES :

Le Monde élégant.
La Vie mondaine.
L'Avenir de Nice.

JOURNAUX HEBDOMADAIRES :

Le Moniteur des étrangers.
Le Journal des étrangers.
Les Échos de Nice.
Le Nouvelliste.
La Colonie étrangère.
L'Immeuble.
L'Ami des Arts.
Nice Artistique (journal illustré).
The Nice Times (journal anglais).
The Anglo American journal (journal anglais).

La Saison de Nice.
Le Fantasio.
L'Ane.

JOURNAUX MENSUELS :

La Nouvelle revue de Nice.
Le Nice médical (journal de médecine).

Certains de ces journaux ne sont pas assez riches pour avoir un grand service de dépêches et d'informations ; il en résulte que beaucoup de personnes à Nice lisent les journaux de Marseille, de préférence aux journaux de la localité. Si l'on réfléchit, en outre, que Nice est une ville de cinquante mille âmes seulement, on demeure étonné de ce grand nombre de journaux, et on se demande par quels moyens tous peuvent vivre. Quelques-uns d'entre eux sont, à la vérité, de simples listes d'étrangers, destinées à faciliter les affaires d'une agence de location. Mais, en dehors de cette ressource, qui est spéciale à un petit nombre de feuilles hebdomadaires, il faut bien reconnaître qu'il y en a qui trouvent dans la caisse de Monte-Carlo un appui, je n'ose dire indispensable, mais, à coup sûr, très important. Il ne sera pas inutile de reproduire ici les annonces que publie la maison de jeu ; les personnes qui vivent à Nice ne les connaissent que trop ; mais celles qui n'y sont jamais venues se feraient difficilement une idée de l'étrange publicité dont il s'agit, si on ne leur en mettait pas sous les yeux des exemples bien authentiques.

Voici une réclame dont le caractère dithyrambique

et exalté ne laisse rien à désirer sous aucun rapport ; elle paraît d'habitude dans les feuilles hebdomadaires ou mensuelles :

MONACO

(35 minutes de Nice)

« La **Principauté de Monaco**, située sur le versant méridional des Alpes-Maritimes, est complètement abritée des vents du Nord.

« L'hiver, sa température, comme celle de Nice et de Cannes, est la même que celle de Paris dans les mois de mai et de juin. L'été, la chaleur y est toujours tempérée par les brises de mer.

« La presqu'île de **Monaco** est posée comme une corbeille éclatante dans la Méditerranée. On y trouve la végétation des tropiques, la poésie des grands sites et de vastes horizons. La lumière enveloppe ce calme et riant tableau.

SAISON D'HIVER

« **Monaco** occupe la première place parmi les stations hivernales du littoral de la Méditerranée, par sa position climatérique, par les distractions et les plaisirs élégants qu'il offre à ses visiteurs, et qui en font aujourd'hui le rendez-vous du monde aristocratique, le coin recherché de l'Europe voyageuse pendant l'hiver.

« Le **Casino** de Monte-Carlo offre aux étrangers

les mêmes distractions qu'autrefois les établissements des bords du Rhin : théâtres, concerts, fêtes vénitiennes, bals splendides, orchestre d'élite, salle de conversation, salle de lecture, salons de jeux vastes, bien aérés. La roulette s'y joue avec un seul zéro ; le minimum est de 5 francs, le maximum de 6,000 francs. Le trente et quarante ne se joue qu'à l'or ; le minimum est de 20 francs, le maximum de 12,000 francs. Tir aux pigeons installé au bas des jardins.

MONTE-CARLO

(*20 minutes de Menton*)

« **Monaco,** en un mot, c'est le printemps perpétuel.

« En regard de l'antique et curieuse ville de **Monaco,** dominant la baie, est placé **Monte-Carlo,** création récente, merveilleux plateau sur lequel s'élèvent le splendide **Hôtel de Paris,** le **Casino** et ses jardins féeriques, qui s'étendent en terrasses jusqu'à la mer, offrant les points de vue les plus pittoresques et des promenades toujours agréables, au milieu des palmiers, des caroubiers, des aloès, des cactus, des camélias, des tamarix et de toute la flore d'Afrique.

SAISON D'ÉTÉ

« La rade de **Monaco,** protégée par ses promontoires, est une des plus paisibles de la Méditerranée.

CHAPITRE VII.

Le fond de la plage, ainsi qu'à **Trouville**, est garni d'un sable fin d'une exquise souplesse.

« **Grand Hôtel des Bains** sur la plage, appartements confortables, pensions pour familles à des prix modérés, cabinets élégants et bien aérés, bains d'eau douce, bains de mer chauds. — **Hydrothérapie**.

« La seule rade possédant un **Casino** qui offre à ses hôtes, pendant l'été, les mêmes distractions et les mêmes agréments que les établissements des bords du Rhin. Salles de jeux en permanence, concerts l'après-midi et le soir, cafés somptueux, billards, etc.

« A **Monte-Carlo**, à la Condamine, aux Moulins, villas et maisons particulières pour tous les goûts et à tous les prix. »

Cette annonce a été reproduite dans les *Bulletins du club Alpin-Français*. Ce club est une société considérable, dont les membres étaient, en 1880, au nombre de 4,000. La direction centrale est à Paris; mais il y a plusieurs sections dans les départements. Il y en a une dans les Alpes-Maritimes; elle est très importante; elle comptait quatre-vingt-dix-sept membres l'été dernier, et ce nombre s'accroît rapidement. La section publie un bulletin chaque année; le premier numéro a paru pendant l'été de 1880.

Lorsque ce bulletin fut distribué, l'un des membres de la société remarqua aussitôt cette réclame et manifesta son étonnement dans les termes les plus énergiques. La plupart des membres présents déclarèrent qu'il avait raison et qu'ils partageaient entièrement son opinion. Quelqu'un fit alors une objection

timide. Il fit observer que la réclame ne contenait rien d'immoral. On avait cherché à la purifier et à la rendre honnête; dans ce but, on avait supprimé les lignes suivantes :

« Salons de jeux vastes, bien aérés. La roulette s'y joue avec un seul zéro; le minimum est de 5 francs, le maximum de 6,000 francs. Le trente et quarante ne se joue qu'à l'or; le minimum est de 20 francs, le maximum est de 12,000 francs. Tir aux pigeons installé au bas des jardins. »

Plus loin, on avait supprimé tout un paragraphe; c'est celui qui commence ainsi :

« La seule rade possédant un casino qui offre à ses hôtes pendant l'été les mêmes distractions, etc. »

Suppression bien inutile, puisqu'on avait laissé plus haut, à l'article de *la saison d'hiver,* la même phrase relative aux *distractions* de Monte-Carlo, identiques avec celles qu'offraient autrefois les *établissements des bords du Rhin.*

Il est très bizarre de voir avec quelle désinvolture la maison de jeu sépare de la roulette et du trente et quarante les distractions de diverse sorte qui sont organisées à Monte-Carlo pour attirer les clients.

« Le jeu, nous dit-elle, est immoral sans doute;
« mais quel mal y a-t-il à assister à un concert, à
« concourir pour un prix dans un tir aux pigeons, à
« se promener dans des *jardins féeriques?* Vous êtes
« un écrivain très honorable; vous publiez un
« journal; vous ne voulez pas accepter une annonce
« immorale. C'est fort bien, mais quel mal y a-t-il à
« annoncer que Mme Patti donnera une représen-

« tation, ou que M. Roméo Accursi, avec son excellent
« orchestre, fera entendre la symphonie pastorale de
« Beethóven ? »

Il va sans dire que ces capitulations de conscience, réservées à certains cas particuliers, ne sont pas nécessaires en général. Quand une feuille périodique insère les réclames de Monte-Carlo, elle sait ce qu'elle fait, et elle accepte, d'habitude, avec loyauté, la réclame précise et complète qu'on a lue plus haut.

Une réclame plus courte et plus modeste se loge très fréquemment à la troisième page des journaux quotidiens de Nice : voici quelle en est la rédaction :

« Conformément au règlement du Cercle des Étrangers de Monte-Carlo, l'entrée des salons n'est accordée qu'aux personnes munies de cartes.

« L'entrée des salles de jeu est interdite aux habitants de la Principauté. Elle est également interdite aux habitants des Alpes-Maritimes, à l'exception des membres des principaux Cercles.

« Les cartes d'admission sont délivrées au secrétariat du Casino. »

Je consulte le tarif d'un de ces journaux, le *Progrès de Nice*. A la date du 23 janvier 1882, ce tarif est ainsi conçu :

« ANNONCES

« Réclames : 0,75 c. la ligne. Annonces : 0,25 c.
« Faits divers : 1 fr. 50. — Chronique : 2 francs.

« Les annonces sont reçues dans toutes les agences

de publicité de France et de l'étranger, et au bureau du journal. »

Apprécier la situation qui est faite à la presse niçoise par cet état de choses, c'est difficile ; c'est même impossible ; il s'agit de questions très complexes et très délicates, qui touchent aux ressorts les plus intimes de la morale et de l'honneur ; cependant on peut établir certaines données, qui sont incontestables.

D'abord, il est évident que ceux qui ont inséré l'annonce de Monte-Carlo ont les mains liées et ne peuvent plus agir contre la banque. Cette annonce est un bienfait pécuniaire, qui a été accepté pendant longtemps, qui a été considéré par les journaux comme une condition d'existence ; elle impose des devoirs de gratitude et de convenance ; alors même qu'on cesserait de l'insérer, elle oblige les propriétaires actuels de journaux à ne pas admettre dans leurs colonnes des articles qui seraient hostiles à la maison de jeu.

Il y a eu une époque où l'opinion publique tolérait Monte-Carlo mieux qu'à présent, soit parce que l'importance de cette banque était beaucoup moindre, soit parce qu'elle n'était pas la seule en Europe. Aujourd'hui le mouvement de répulsion et de colère qui se développe dans les Alpes-Maritimes est très prononcé, et la presse se voit obligée d'en tenir compte. L'annonce de la banque est insérée très volontiers par les journaux qui datent d'un certain nombre d'années, et qui l'ont acceptée en présence d'une situation fort différente de la situation actuelle. Il en est autre-

ment des feuilles publiées dans ces dernières années. Quelques-unes[1] ont pris le parti de refuser l'annonce, et d'observer la neutralité entre la banque et ses adversaires. Ces journaux n'attaquent pas Monte-Carlo; ils ne croient pas servir ses intérêts ; ils ne croient pas lui prêter le secours de leur publicité. Ils sont victimes de l'erreur la plus étrange. A la vérité, ils conservent leur liberté d'action, et en cela, on peut dire qu'ils ont une situation meilleure que ceux dont les colonnes reçoivent l'annonce de Monaco. Mais ils accordent à la banque ce qu'elle demande par-dessus tout, c'est-à-dire le silence, l'absence de discussion sur son caractère moral. Quant à leur publicité, ils la lui accordent par la force des choses. Ils sont obligés d'informer le lecteur de tout ce qui se passe : ils ne peuvent lui cacher qu'il y a aux courses et aux régates des prix appelés prix de Monte-Carlo ; ils ne peuvent passer sous silence l'existence du tir aux pigeons, les événements divers de ce genre de sport, qui attire sans cesse une quantité considérable d'individus vers la maison de jeu. Si la Patti joue au Casino, ils sont bien obligés de le dire ; en un mot, la maison de jeu est un fait, et un fait très important ; tout ce qui s'y rattache est de nature à intéresser le public, et la prétendue neutralité, qui élimine la polémique et laisse entrer les nouvelles, est une alliance

1. *Le Petit Niçois* est dans ce cas. Ce journal existe depuis deux ou trois ans ; mais il a changé de propriétaires l'année dernière, et il a été entièrement remanié, de telle sorte qu'on peut le regarder comme un organe périodique tout à fait nouveau.

bienveillante et dévouée, et rien autre chose; car les nouvelles sont une réclame, et une réclame qui, pour être efficace, n'a pas besoin d'être doublée du cliché de la troisième page. On laisse le cliché de côté ; on lit les nouvelles.

Certains journaux ne se sont pas bornés à ne pas attaquer la maison de jeu ; ils l'ont défendue avec beaucoup d'énergie. Les arguments qu'ils ont employés sont de deux sortes. Les uns prennent la question au point de vue utilitaire; d'autres l'abordent au point de vue moral.

Ceux qui prétendent que la maison de jeu est utile aux intérêts de la population commettent une erreur pure et simple. En pareille matière, il faut s'en tenir aux leçons de l'expérience. Or l'expérience est faite. On sait ce qui est arrivé pour les villes d'eaux de l'Allemagne. Le gouvernement prussien hésitait à supprimer les jeux, de crainte de ruiner Wiesbaden, Ems et Hombourg. Le développement de ces localités a reçu au contraire une impulsion puissante et inattendue le jour où le fléau des banques a disparu. Il y avait une population flottante peu nombreuse, séjournant peu, dépensant ses revenus et ses capitaux d'une manière exclusive dans les salons de jeu; aujourd'hui l'on se trouve en présence de familles honnêtes, dont le nombre est considérable, et qui viennent s'établir définitivement, de sorte que leurs ressources profitent à l'industrie et au commerce de la ville, et contribuent à répandre dans le pays un bien-être inconnu jusqu'alors. La même chose arrivera quand nous serons débarrassés de Monte-Carlo; on

CHAPITRE VII.

verra les villes de Nice, de Menton et de Monaco recevoir tout l'accroissement dont elles sont susceptibles; ce sera Monaco qui profitera la première du bienfait de la suppression des jeux; Menton, qui est très rapprochée de Monte-Carlo, viendra ensuite. Nice viendra en troisième ligne. On peut déjà comprendre et sentir ce que sera l'avenir de ces villes d'hiver, en considérant ce qui se passe aujourd'hui dans les environs. Cannes est très éloignée de Monte-Carlo, elle jouit d'un climat bien moins avantageux que celui de Menton. Plusieurs maisons de banque ont entrepris de spéculer sur les terrains et les constructions ; elles ont fait à Menton quelques opérations de peu d'importance; à Cannes, elles ont bâti une ville entière, aussi grande que celle qui existait déjà. A Vallauris, à la Napoule, les terrains ont acquis en quelques semaines une valeur énorme; il en est de même à Antibes. Les choses se passent tout autrement aux environs de Monaco ; là, il y a un temps d'arrêt dans les affaires; il y a quelque chose qui limite l'élan des capitaux. La zone qui entoure la maison de jeu est une zone d'inertie et de tranquillité; plus loin tout s'agite et progresse; à Monte-Carlo, et près de Monte-Carlo, *rien ne va.* Il y a, au cap Martin, cinquante hectares de terre dont la situation admirable efface tout ce qu'on peut voir sur la côte, depuis Vintimille jusqu'à Fréjus. Ils sont plantés de pins et d'oliviers ; ils valent à peine un million. Si le cap Martin était à quelques kilomètres de là, ces cinquante hectares se vendraient aujourd'hui dix millions, et l'on verrait s'y élever comme par en-

chantement des villas magnifiques dont le séjour serait également recherché en été et en hiver.

D'ailleurs il n'est pas permis de mettre en balance la question d'intérêt et la question de moralité. Que les jeux soient utiles ou nuisibles, au point de vue des intérêts matériels, il n'importe; si leur existence est contraire à la morale publique, il y a urgence à les supprimer. Une nation qui s'enrichit ne réalise aucun progrès réel, si elle subit en même temps une influence corruptrice: les trésors qu'elle accumule lui seront enlevés; elle les dissipera elle-même, par l'effet de ses propres vices; elle les emploiera à payer les tributs de guerre que lui imposera une autre nation plus vertueuse, contre laquelle elle ne pourra pas défendre son territoire.

Aussi les plaidoyers en faveur de Monte-Carlo ne présentent une importance sérieuse et ne méritent d'être écoutés que dans le cas particulier où ils se basent sur l'étrange argument de la moralité des jeux publics. Plusieurs journaux de Nice et de Paris ont soutenu cette thèse, qui trouve du succès auprès d'une partie de la population. On a vu plus haut que le préfet des Alpes-Maritimes opposait le jeu du cercle Masséna à celui de Monte-Carlo. Il prétendait que l'un était plus pernicieux que l'autre, et qu'il y avait lieu de permettre le moins dangereux des deux pour atténuer les effets de celui qui produit le plus grand péril.

Ce préfet répétait devant nous une leçon apprise dans *le Monde Élégant* de Nice, dans *le Figaro,* de Paris; beaucoup de personnes la répètent comme lui. Les

avantages du jeu public sont évidents. On ferme les salons, le soir, à une heure fixe ; on supprime ainsi les effroyables séances du jeu privé, qui durent jusqu'à deux et trois fois vingt-quatre heures sans interruption. On limite la somme que les individus peuvent perdre en une seule partie. Il n'y a pas de grecs ; la surveillance exercée par les croupiers rend toute tricherie impossible. Enfin la police peut intervenir quand elle le juge convenable, et l'autorité jouit ainsi de la faculté de remédier aux scandales du jeu, si elle juge que ce soit nécessaire. De tels raisonnements pèchent par la base ; il est facile de montrer que ce sont de purs sophismes, et que le jeu public est le plus dangereux et le plus funeste de tous les types du vice. En ce qui concerne les grecs, il est certain que leur présence dans les cercles aggrave beaucoup la situation d'un joueur loyal ; mais sans eux la partie serait égale, et le désavantage imposé au joueur se bornerait au versement des sommes perçues par le cercle lui-même, ce qui, relativement, est peu de chose ; les parties seraient alors très différentes de celles qu'on joue dans les banques publiques, où la certitude de perdre est acquise à tout le monde. Les grecs rétablissent l'équilibre entre les cercles élégants et les maisons de jeu autorisées ; avec eux, la certitude de perdre est acquise aux abonnés du cercle Masséna, comme aux clients de Monte-Carlo, et l'on peut dire qu'à ce point de vue les cercles sont moins dangereux que les banques, puisqu'enfin ils font leur possible pour éviter toute espèce de tricherie et pour offrir aux joueurs des chances

égales, à l'aide desquelles ils peuvent gagner ou perdre, suivant les circonstances.

Quant à la délimitation des sommes jouées, il a été démontré mathématiquement, dans un précédent chapitre, que ce règlement des maisons de jeu est nécessaire pour assurer le bénéfice des banques. Supposons un joueur dont la fantaisie furieuse porterait les mises de la roulette et du trente et quarante à un taux très élevé: il fournirait des parties qui ne rentreraient dans aucune série jouée par d'autres que lui-même, et, par conséquent, s'il jouait un très petit nombre de fois seulement, il s'affranchirait de l'influence des probabilités. Il jouerait à armes égales avec la banque, et pourrait fort bien réaliser un bénéfice. La délimitation des mises a donc pour effet de supprimer le seule chance sur laquelle on pourrait compter pour ne pas avoir la certitude de perdre à la roulette. Elle n'est favorable qu'à la banque elle-même. On soutiendrait en vain qu'elle favorise le joueur en l'empêchant de perdre d'un seul coup toute sa fortune. Les parties de roulette vont très vite ; il en est de même de celles de trente et quarante. Le maximum est à six mille francs d'un côté, à douze mille francs de l'autre ; ceux dont l'esprit est livré à une passion violente n'auront pas besoin d'un grand nombre de jours pour épuiser sur le tapis vert de Monte-Carlo la totalité de leur avoir. Mais s'il fallait apprécier la situation de deux individus dont l'un se ruine dans une nuit d'orgie, tandis que l'autre perd sa fortune après une longue habitude des tables de jeu, il est certain qu'on devrait

juger le premier avec moins de sévérité ; on concevrait pour lui des ressources possibles ; on comprendrait qu'il puisse se relever dans l'avenir ; l'autre, au contraire, serait un homme incapable de se corriger et de rentrer en lui-même ; une fréquentation assidue des salles de roulette, une méditation constante sur les martingales et les pointages, tels seraient les antécédents de cet homme ; désormais il n'y aurait plus pour lui d'existence possible en dehors de la maison de jeu ; après y avoir perdu sa fortune il viendrait y promener son indigence, et il y laisserait encore les derniers débris de sa richesse passée. Si des circonstances favorables lui rendaient une situation et lui permettaient de se faire une carrière, il ne tarderait pas à briser ce nouvel avenir ; un tel homme n'a plus rien à espérer ni à essayer dans le monde des vivants ; il est frappé d'une déchéance morale décisive et inexorable ; aucune puissance humaine n'est assez forte pour le sauver.

Si l'on compare le jeu autorisé aux autres formes du vice, on reconnaît sans peine que c'est la plus dangereuse et la plus redoutable.

La loterie publique, qui existe encore en Italie, partage avec les banques de jeu le funeste privilège d'assurer aux individus une ruine inévitable, à la condition qu'ils soient patients et persévérants, et qu'ils s'obstinent dans les séries et dans les martingales. Des deux côtés, le miroitement des chiffres attire et fascine les esprits faibles ; des deux côtés, la même pente fatale conduit le joueur à risquer et à perdre successivement par petites portions la totalité de ce qu'il

possède. Mais la loterie n'a pas les séductions de la maison publique; elle n'étale pas aux regards éblouis de la foule un palais magnifique, entouré d'un labyrinthe de jardins; elle ne donne pas des concerts ni des représentations théâtrales; elle ne présente pas à un joueur altéré de luxe et de jouissances matérielles la vaste et plantureuse corbeille de femmes galantes, qui est exposée jour et nuit autour des tables de trente et quarante. Le temple de la loterie est un bureau fort laid et fort vilain, où la divinité du jeu se fait adorer à l'état d'abstraction mathématique. Un employé délivre un numéro, et tout est dit. Le joueur n'a pas de plaisirs à espérer, si ce n'est dans sa propre imagination; on lui prend son argent et on ne lui donne rien en échange, rien que l'espérance mauvaise et fausse, bientôt suivie du désespoir, qui le corrigera peut-être, s'il ne s'est pas avancé trop loin vers les régions infernales d'où il n'est plus possible de revenir. La fréquentation du bureau de loterie est sans excuse et sans prétexte; par là, elle offre un caractère infiniment moins dangereux que celle de la maison publique. D'ailleurs l'argent perçu par la loterie profite en entier à l'État; celui qu'absorbent les banques passe entre les mains de quelques individus dont l'immoralité est évidente; s'il y en a une faible part qui est employée à des dépenses publiques, tout le reste est dilapidé pour satisfaire les passions des fermiers de l'entreprise, c'est-à-dire pour donner de mauvais exemples et pour faire de mauvaises actions.

Les tripots clandestins offrent, par le danger même

de leur situation et par le mystère dont ils doivent s'entourer, quelque chose de répugnant et de suspect qui éloigne la plupart des individus; d'ailleurs, étant obligés de dérober leur existence, ils ne peuvent être connus que de fort peu de monde et ils ne peuvent faire que fort peu de mal, par conséquent.

Les cercles élégants sont plus dangereux ; et il est certain que beaucoup d'entre eux ne présentent pas des garanties bien sérieuses; on y reçoit à peu près tout le monde et les grecs s'y introduisent avec la plus grande facilité. Cependant ils sont loin d'offrir les mêmes facilités qu'une maison publique. Un voyageur qui viendra passer trois jours à Nice ira à Monte-Carlo sans aucun obstacle; il ne pourra pas se faire présenter au cercle de la Méditerranée ou au cercle Masséna. Un employé de commerce ne sera pas admis dans un cercle élégant; un ouvrier ne le sera pas non plus; on les recevra à la maison de jeu, pourvu qu'ils endossent un habit noir. Une dame ne peut pas aller jouer au cercle; elle ira au contraire à la maison de jeu avec une facilité dégradante; car elle s'y trouvera assise à côté des hétaïres en vogue. Il y a à Monte-Carlo des femmes du meilleur monde qui jouent du matin au soir; elles ne pourraient jouer nulle part ailleurs.

Les courses donnent lieu à des paris publics; en France, cela est contraire aux lois; rien ne serait plus facile que de supprimer ces paris; on les a limités d'ailleurs, pendant ces dernières années, d'une manière très sérieuse. Il y a là un mal que le gouvernement peut supprimer quand il voudra, au moyen des lois

existantes ; il n'y a donc pas lieu de s'en préoccuper outre mesure, si ce n'est pour exiger de l'administration un peu plus de vigilance et de bonne volonté.

On pourrait en dire autant de la Bourse. Les autorités reconnaissent que la Bourse est une maison de jeu; ce principe a été invoqué il y a quelques années, à propos d'un incident qui a amusé Paris pendant vingt-quatre heures au moins. Un agent de change (c'était, je crois, M. Dreyfus) avait un commis âgé de huit ans. Cet enfant était parvenu à connaître et à comprendre fort bien les mystères de la hausse et de la baisse; il savait ce que c'était que la réponse des primes; il offrait du 5 pour 100 dont deux, et il vendait du Mobilier à découvert. Il avait beaucoup de succès parmi les joueurs; les confrères de M. Dreyfus en éprouvèrent de la jalousie; ils demandèrent sa suppression ; le commissaire de police de l'établissement, s'appuyant sur un arrêté de Fouché, qui défendait aux enfants l'entrée *des maisons de jeu,* expulsa le petit commis de M. Dreyfus; il n'y a eu à ce sujet aucune réclamation.

La Bourse est donc, pour l'administration, une maison de jeu. Que serait-elle, en effet? N'y a-t-il pas à la Bourse, comme à la roulette, un zéro représenté par le courtage des agents de change? N'y a-t-il pas une rouge et une noire représentées par la hausse et la baisse? Les achats et les ventes fin courant, sont-ce réellement des opérations de commerce? Ne sont-ce pas de simples paris? Celui qui n'a pas un seul titre dans sa caisse peut-il vendre des titres? N'est-ce pas plutôt un joueur qui a fondé son espoir de bénéfice

sur la baisse possible des titres qu'il a vendus? Et cette baisse peut-elle être pour lui autre chose qu'un simple jeu du hasard? N'est-elle pas le résultat de circonstances qui dépendent de l'action de volontés mystérieuses, absolument impénétrables pour lui? Que sait-il des intentions et des ressources de la haute banque? Et la haute banque elle-même, que sait-elle sur les iutentions des hommes d'État qui gouvernent l'Europe? Les hommes d'État enfin sont-ils toujours maîtres des événements? Ne voit-on pas, à tout instant, les volontés politiques les plus puissantes succomber sous la pression d'événements inattendus et inéluctables?

Ainsi la Bourse est un établissement qui, au point de vue moral, présente les mêmes caractères que les maisons de roulette, à savoir : une perte sûre constituée par le courtage de l'agent de change, et un aléa absolument indépendant de la volonté du joueur, susceptible par conséquent de le favoriser ou de lui être contraire, sans que rien puisse faire prévoir la marche des événements. Le payement du courtage est une charge qui revient à chaque partie, exactement comme la chance d'amener un zéro à la roulette, ou un refait au trente et quarante. Quant aux influences qui déterminent la hausse ou la baisse des valeurs, elles existent au même titre que les causes mécaniques d'après lesquelles la bille de Monaco doit s'arrêter sur un certain numéro, qu'on pourrait calculer d'avance, si les frottements, les vitesses et toutes les autres conditions du problème étaient données et connues. Ces causes et ces influences sont inconnues

au joueur, dans un cas comme dans l'autre ; elles ne dépendent pas de sa volonté, et il ne peut les deviner par aucun moyen. Il est dans les mêmes conditions que l'homme d'Aristote, qui découvre un trésor en retournant la terre d'une jachère. S'il gagne, c'est par un effet du hasard, c'est-à-dire par l'effet de causes qui lui sont inconnues et qui dépendent de la volonté des autres hommes. Mais, indépendamment du hasard, il y a une influence déterminée et certaine, dont l'effet peut être calculé à l'avance, qui occasionne une perte régulière et inévitable, si le jeu est organisé par séries. On a vu plus haut par quelle méthode la perte d'un joueur de roulette peut être calculée. Des règles pourraient être données pour établir de même l'argent que perdra un joueur à la Bourse, à la condition que son jeu soit très prolongé et très systématique. On pourrait lui faire connaître, au préalable, les sommes qu'il perdra au bout d'un certain nombre de parties, ou, si l'on aime mieux, au bout d'un certain nombre d'affaires, puisqu'il est convenu de ranger cette sorte d'opérations au nombre des affaires commerciales et industrielles. Convention fausse et dangereuse, car le jeu nuit aux affaires sérieuses, au lieu de les favoriser. Il représente l'abus du trafic et il démoralise un marché dont l'utilité est incontestable, et dont l'existence est absolument nécessaire. Le commerce ne peut pas se passer de la Bourse ; combien n'est-il pas regrettable qu'il s'y trouve en présence de l'agiotage !

La Bourse est-elle plus dangereuse ou moins dangereuse que la roulette ? Il y a ici une première con-

dition très importante, qui restreint dans de certaines limites ce qui a été dit tout à l'heure au sujet des chances et des probabilités. Les parties de roulette se jouent très vite; il est donc facile d'en jouer un nombre considérable, et tous ceux qui prennent l'habitude d'aller à Monaco établissent ainsi des séries de plusieurs milliers de tirages, sur lesquelles l'influence dominante des chances mathématiques s'exerce d'une façon inévitable. A la Bourse, les parties sont engagées pour un mois, quelques-unes le sont pour quinze jours seulement, mais leur nombre est moindre; il y a des joueurs qui cultivent la petite prime, et qui spéculent sur les événements à vingt-quatre heures d'intervalle; ceux-ci appartiennent pour la plupart à la classe des petits joueurs, et ils font peu d'affaires. On joue surtout à la fin du mois; c'est-à-dire qu'on ne peut pas jouer plus de douze parties par an. On peut, à la vérité, donner plusieurs ordres d'achat ou de vente dans un même mois. Cependant, cela est assez limité. Pour donner, dans le courant d'un mois, cent ordres différents, par exemple, il faudrait disposer de capitaux considérables : admettons, en effet, que ces ordres soient chacun très peu importants, admettons même, pour fixer les idées, que chacun d'eux s'applique à un achat de 1,500 francs de rente trois pour cent; le courtage de chaque opération s'élèvera à la somme de 20 francs, et, comme toute opération de vente est doublée d'une opération d'achat, et réciproquement, il en résulte que cent ordres différents donneraient lieu à une dépense de 4,000 francs de courtage. Un joueur qui opérerait ainsi devrait payer

aux intermédiaires près de 50,000 francs par an; il devrait avoir, en outre, les ressources nécessaires pour faire face à des différences ou à des reports très considérables. Par conséquent, il appartiendrait à la classe des capitalistes importants, qui, en se coalisant sous la forme de syndicats, parviennent à exercer une pression sur la Bourse, et déterminent, dans une certaine mesure, la hausse ou la baisse des valeurs. Ses opérations seraient soumises à l'influence du hasard, seulement dans le cas où la situation du marché serait dominée par des influences politiques. Il faut dire, d'ailleurs, que ces influences s'exercent toujours, et que, si leur action disparaît dans quelques parties isolées, elle se retrouvera, à la longue, dans un grand nombre de parties.

On voit que la Bourse ne permet pas d'établir de longues séries. Quinze ou vingt parties par an, c'est tout ce que peut jouer un individu qui n'appartient pas à la haute banque : il en résulte que la ruine d'un joueur ordinaire n'est pas certaine, comme à la roulette; la chance peut tourner contre lui; mais elle peut aussi le favoriser.

La haute banque se trouve dans des conditions différentes; elle peut établir des séries assez longues pour devenir victime des probabilités mathématiques. Mais il faut considérer, en premier lieu, que les événements dépendent en partie, et même en grande partie, de la pression que les ordres donnés par la haute banque exercent sur le marché; d'où il suit que l'influence du hasard est limitée, pour elle, aux effets qui dépendent de la volonté des hommes d'État,

ou des passions populaires. D'un autre côté, la supposition que nous avons faite de l'existence de séries régulières est beaucoup moins vraisemblable à la Bourse qu'à la roulette. Les combinaisons du tapis vert des Spélugues sont très peu nombreuses ; les martingales créées par l'imagination des joueurs le sont moins encore ; à la Bourse, il y a une quantité immense de valeurs diverses ; il y a une foule de procédés de jeu dont la variété séduit l'esprit des hommes d'affaires ; enfin, les enjeux ne sont pas limités, et un acte fantaisiste et violent peut, en une seule partie, annuler l'effet d'une longue suite de parties régulières, qui avaient fait triompher la force des probabilités.

Il y a donc entre Monaco et la Bourse une différence énorme, qui n'est guère à l'avantage des Spélugues ; c'est que la certitude de perdre n'existe à la Bourse que pour certaines catégories de joueurs, par exemple, pour les amateurs de petites primes ; et encore faut-il observer que le courtage est supprimé pour ce genre d'opérations, lorsqu'elles se terminent par l'abandon des primes.

Il faut ajouter que la Bourse, semblable en cela à la loterie royale d'Italie, n'offre aucune séduction de luxe ou de plaisir qui puisse attirer et corrompre les individus. Elle se montre à leurs yeux avec un aspect réel ; elle leur présente d'un côté de l'argent à gagner, de l'autre, de l'argent à perdre ; s'ils s'engagent, c'est leur faute ; ils ne peuvent pas dire qu'on les a trompés. Les vociférations de la corbeille des agents de change n'ont pas le charme mélodieux

des concerts de Monte-Carlo ; le square très mal planté de la rue Vivienne n'a rien de commun avec les jardins de la principauté de Monaco, et l'horizon merveilleux qui entoure de tous les côtés le rocher des Spélugues n'a jamais été obscurci par les épais brouillards, au sein desquels disparaît, pendant neuf mois de l'année, le sombre édifice du Stock Exchange de Londres.

Tel est le parallèle qu'on peut établir entre la roulette et les autres institutions de jeu ; on voit combien il est contraire à l'opinion de ceux qui voient dans les banques publiques une dérivation utile, ayant pour objet de fournir à la passion du jeu des moyens de se satisfaire à la fois moins dangereux et moins immoraux que ceux qu'elle peut trouver ailleurs.

Mais nous irons plus loin. L'expérience est là pour nous apprendre que les maisons publiques ne servent pas de dérivation, et qu'elles ne détruisent pas les autres formes du jeu. Les jeux publics étaient-ils supprimés en France, quand Law enseigna aux Parisiens les mystères jusqu'alors inconnus de l'agiotage et des jeux de Bourse ? Ces jeux n'ont-ils pas existé, chez nous et en Allemagne, concurremment avec les loteries royales, avec les paris sur les courses de chevaux et sur tous les genres de sport ? Faut-il rappeler ici les désastres des Bourses de Vienne et de Francfort, à l'époque où la spéculation allemande, trop confiante dans les milliards arrachés à la France par le droit de la guerre, engagea tant de folles entreprises, et institua tant d'établissements de crédit, destinés à une ruine prochaine ? A cette époque, on n'avait pas

encore fermé la banque de Hombourg, et Hombourg est à vingt-cinq minutes de Francfort, comme Monaco est à vingt-cinq minutes de Nice. Faut-il d'autres exemples? Dirons-nous que le prince de Galles, qui fut plus tard Georges IV, après avoir perdu plusieurs millions dans les tripots publics de Londres, continuait cependant à parier aux courses de chevaux, et qu'un jour il lui arriva de ne pouvoir payer les sommes perdues sur le turf, ce qui donna lieu à une émeute populaire contre lui?

Prétendre qu'on supprime, ou qu'on restreint, ou qu'on atténue en quoi que ce soit le mal produit par certaines formes du vice, à la condition de favoriser l'une d'entre elles, c'est parler contre l'expérience, contre le raisonnement, contre la raison elle-même. Élevez un temple de plus à la divinité du jeu, vous augmenterez le nombre de ses adorateurs; ce sera le seul résultat pratique que vous obtiendrez. Mais si vous portez le fer et le feu dans l'un de ces temples, si vous brisez l'idole, si vous la réduisez en cendre, et si vous jetez aux quatre vents du ciel cette cendre maudite, alors vous verrez les fidèles de ce culte criminel s'en aller et disparaître; à mesure que vous aurez supprimé un temple de plus, vous verrez diminuer leur nombre, et ils cesseront d'exister quand ils n'auront plus d'autels où aller déposer leurs offrandes. Car il n'est pas vrai que l'horrible fantaisie du jeu soit inhérente à notre constitution morale. Prétendre que nous avons toujours joué, et que nous jouerons toujours, c'est calomnier la nature humaine. Nous jouons lorsque la tentation des rouleaux d'or

nous est publiquement offerte, lorsque des lois convenables ne viennent pas nous empêcher de subir la séduction du hasard. Que le culte de la hideuse divinité soit proscrit par les puissances humaines, on verra qu'elle n'a pas assez d'empire sur les cœurs pour réussir à se faire adorer.

L'Olympe des Grecs et des Romains n'avait réservé sur aucun de ses trônes d'or aucune place à cette divinité funeste. Cet Olympe, cependant, était bien large, bien grandement ouvert; toutes les passions, bonnes ou mauvaises, agitaient tour à tour les âmes de ses immortels. Le jeu n'y était point admis. C'est en vain qu'on chercherait une histoire de jeu dans tous les mythographes anciens. Je me trompe : il y en a une, il y en a une seule, et encore faut-il aller la chercher dans Plutarque, c'est-à-dire chez un philosophe qui vivait à une époque relativement moderne, à une époque où le joug des lois primitives s'était relâché, à une époque enfin où le contact des barbares du Nord avait communiqué à l'ancien monde méditerranéen des vices qui lui étaient inconnus.

Voici cette histoire :

« Or la fable d'Isis et d'Osiris[1], pour la déduire en moins de paroles qu'il sera possible, et en retrancher beaucoup de choses superflues et qui ne servent à rien, se raconte ainsi : On dit que Rhea s'estant meslee secrettement à la dérobée avec Saturne, le Soleil s'en aperceut, qui la maudit, priant en ses maledictions qu'elle ne peust jamais enfanter ni mois ni an,

1. Plutarque : *De Isis et de Osiris*, traduction d'Amyot.

mais que Mercure estant amoureux de cette deesse
coucha avec elle, et que depuis iouant aux dez avec
la Lune, il lui gagna la septantiesme partie de cha-
cune de ses illuminations, tant que les mettant en-
semble, il en fit cinq iours, qu'il adiousta aux trois
cens soixante de l'annee, que les Égyptiens appellent
maintenant les iours Epactes, les celebrans et solen-
nizans, comme estans les iours de la natiuité des
Dieux, pour ce que au premier iour nasquit Osiris, a
l'enfantement duquel fut ouye une voix, que le Sei-
gneur de tout le monde venoit en estre : et disent
aucuns, que une femme, nommee Pamyle, ainsi
comme elle alloit querir de l'eau au temple de Iupiter,
en la ville de Thebes, ouit cette voix, qui lui com-
mandoit de proclamer a haute voix que le grand Roy
bienfaicteur Osiris estoit né ; et pour ce que Saturne
lui mit l'enfant Osiris entre les mains pour le nourrir
que c'est pour l'honneur d'elle que lon celebre encore
la feste des Pamylies, semblable à celle des Phalle-
phores en la Grece. Le deuxiesme iour elle enfanta
Aroueris, qui est Apollo, que les uns appellent aussi
l'aisné Orus. Au troisiesme iour elle enfanta Typhon,
qui ne sortit point à terme, ni par le lieu naturel,
ains rompist le costé de sa mère, et sauta dehors par
la playe. Le quatriesme iour naquist Isis au lieu de
Panygres. Le cinquiesme naquist Nephté, que les uns
nomment aussi Teleute, ou Venus, et les autres Vic-
toire, et que Osiris et Aroueris avoient été conceus du
Soleil, et Isis de Mercure, et Typhon et Nephté de
Saturne. »

Il est facile de comprendre l'économie de cette

fable. Le mois lunaire est de vingt-neuf jours et demi. Si l'on multiplie par 12, qui est le nombre des mois de l'année, la soixante et dixième partie de cet intervalle de temps, on obtient le chiffre 5,05, c'est-à-dire cinq jours, à une heure près, les cinq centièmes d'un jour étant égaux à la vingtième partie de vingt-quatre heures, ou en chiffres ronds, à une heure. Rhéa, d'après la malédiction du Soleil, ne pouvait enfanter en aucun jour de l'année, qui était alors de trois cent soixante jours. Mais l'année se trouva augmentée de cinq jours, par suite des bénéfices réalisés dans la partie que joua Mercure. La déesse eut ainsi à sa disposition le temps nécessaire pour être délivrée de ses cinq fils, qui furent Osiris, Horus, Typhon, Isis et Nephté. Il est inutile d'insister sur le caractère tout moderne de cette fable; elle expose la généalogie des dieux d'une manière opposée à l'antique mythologie égyptienne, et elle introduit plusieurs divinités grecques, qui n'ont pas d'analogues exacts dans les croyances hiératiques des bords du Nil.

Voilà quel était l'état des esprits à Rome et à Athènes. Le jeu y était inconnu à tel point qu'on n'avait même pas songé à lui assigner un rang dans la mythologie. Parmi tous les conteurs de fables de l'Ionie et de l'Italie, il ne s'en était pas trouvé un seul pour imaginer un récit fantastique, dans lequel les dés et les osselets auraient joué un rôle. Et si l'on cherche dans les lois romaines l'explication de ce fait remarquable, on la découvre sans peine ; on est même frappé d'une idée qui se présente avec la plus grande évidence : c'est que de telles lois rendaient le jeu im-

possible, en raison des dangers de toute sorte qu'elles accumulaient autour des joueurs.

A Rome tous les jeux de hasard étaient prohibés, à l'exception de ceux qui avaient pour objet le développement de la force physique. Le perdant ne pouvait être actionné en justice pour le payement de ce qu'il devait ; il pouvait recouvrer par voie judiciaire les sommes qu'il avait payées, et ce droit s'étendait à ses héritiers ; la prescription n'existait qu'au bout de trente ans. Pendant cinquante ans, à partir du jour où l'on avait joué, toute personne pouvait exercer ce recouvrement à défaut des parties intéressées; ce droit était spécialement dévolu aux autorités publiques ; l'argent devait alors être versé au budget de l'État. On ne pouvait donner caution pour une dette de jeu; si une caution était donnée, elle n'était pas valable. Les paris au sujet des jeux permis étaient limités à une certaine somme, au delà de laquelle le perdant aurait pu recouvrer judiciairement ce qu'il aurait payé. Si un individu faisait jouer dans sa maison, et s'il était frappé, blessé ou volé, il n'avait pas le droit de porter plainte ; mais les joueurs pouvaient être punis pour des actes criminels qu'ils auraient commis l'un contre l'autre; par exemple, si un vol était commis au détriment de l'individu qui faisait jouer chez lui, le voleur ne pouvait être poursuivi en justice, à moins toutefois qu'il ne fût lui-même au nombre des joueurs. La maison qui se déshonorait par l'introduction d'une table de jeu dans son enceinte se trouvait ainsi hors la loi ; le premier venu pouvait y pénétrer impunément, même avec effraction,

dans le but de voler ou de commettre un acte criminel quelconque ; il ne pouvait être actionné en justice pour ce fait.

Ces lois ont été reproduites en grande partie sous les règnes de Charles II et d'Anne Stuart, en Angleterre. Cependant elles n'ont pas été mises en vigueur. Notre code conserve quelques dispositions qui sont basées sur les mêmes principes ; c'est ainsi qu'il déclare non recevables en justice les dettes ou obligations quelconques contractées au jeu ; il fait exception seulement pour les jeux qui servent à développer les forces physiques, et, à l'exemple du législateur latin, il limite le taux des paris qui peuvent être établis sur des parties de jeux de cette nature.

Examinons cependant quelle serait la situation des joueurs modernes, si les lois romaines étaient promulguées et observées en France à l'époque actuelle. Prenons comme exemple le jeu de Bourse ; il est clair que les bureaux des agents de change de Paris seraient considérés comme des établissements destinés aux opérations de jeu, et que les agents eux-mêmes tomberaient sous le coup de la loi qui autoriserait les joueurs malheureux, ou leurs héritiers, ou même l'État à leur intenter des actions pour leur faire restituer les sommes payées à leurs guichets dans le but de solder des opérations à terme. Un seul de ces procès suffirait quelquefois pour absorber la valeur d'une charge ; le parquet de Paris serait donc destiné à une ruine immédiate, s'il ne suspendait pas, au lendemain même de la promulgation de la loi, toute opération de jeu. Il y a plus. A l'heure où les

bureaux des agents sont ouverts, il n'y a pas de doute qu'on peut les considérer comme des maisons de jeu en pleine activité. Si alors une bande de voleurs y pénétrait violemment, les armes à la main, et s'emparait de tout l'argent et de tous les titres contenus dans les caisses, après avoir mis à mort l'agent de change, ses employés et ses clients, aucune poursuite judiciaire ne pourrait être exercée pour ce fait. Pour être admis à jouir librement du fruit de leur *opération,* les voleurs n'auraient qu'à justifier de leur abstention complète dans toutes les affaires de la Bourse; ils ne seraient exposés aux pénalités ordinaires que dans le seul cas particulier où le procureur de la République parviendrait à prouver qu'ils auraient eux-mêmes joué à la Bourse; en l'absence de cette preuve, ils seraient considérés comme n'ayant commis aucun délit, et les jurés de la cour d'assises de la Seine seraient forcés de les acquitter.

Il faut avouer que tout cela n'a pas beaucoup de rapport avec les mœurs de notre temps et il faut en conclure que nous sommes, dans cette question, bien éloignés des Romains et de leur législation. Les Romains considéraient le jeu comme un vol pur et simple, et ils reléguaient les joueurs dans la classe des criminels vulgaires. A ce prix, ils parvenaient à s'affranchir d'un fléau qui remplit de ruines et de désordres nos sociétés modernes, si fières de leur moralité et de la décence extérieure de leurs coutumes. Chez nous au contraire, le jeu est permis publiquement sous une foule de formes différentes; il est protégé par l'opinion publique, qui accorde aux créances

de jeu une protection que la loi leur refuse, et qui oblige les hommes à acquitter ces créances sous peine de perdre quelque chose qu'on appelle l'*honneur,* et qui n'a cependant aucun rapport bien évident avec les vrais principes de l'honneur et de la vertu. Le jeu est protégé par la loi, qui reconnaît la légitimité du gain réalisé à la corbeille de la rue Vivienne, ou sur le gazon du champ de courses, ou sur le tapis vert des cercles à la mode; étrange contradiction par laquelle on admet, d'une part, que le gagnant a le droit de conserver ce qu'on lui donne, sans être exposé à aucune revendication judiciaire, et, d'autre part, que le perdant aurait le droit de ne pas payer, alors même qu'il reconnaîtrait avoir perdu son argent à un jeu absolument loyal.

Il faut reconnaître cependant que l'opinion a fait parmi nous des progrès considérables depuis deux siècles. Du temps de la Fronde, les gentilshommes les plus considérés et les plus honorables trichaient au jeu, sans que l'estime publique leur fût retirée pour cela ; aujourd'hui, il est admis qu'on ne doit pas tricher au jeu, et des pénalités convenables sont établies pour réprimer cette manière d'agir. Au xviiie siècle, l'impératrice Marie-Thérèse croyait rendre un véritable service à ses sujets en établissant des bureaux de loterie. Louis XV, dans ses ordonnances, exprimait la même conviction et se vantait d'avoir ajouté un nouveau bienfait à ceux qu'il avait déjà répandus sur la France. La loterie est aujourd'hui abolie dans presque tous les États de l'Europe; ceux qui la conservent encore en ont décidé la suppression en prin-

cipe; ils hésitent encore devant quelques difficultés budgétaires; mais il n'y a là qu'une simple question d'exécution, qui sera bientôt résolue. Sous le premier Empire, il y avait des banques publiques partout. Tenir une banque de jeu était un métier comme un autre. On a vu, au XVIIIe siècle, une lady anglaise réclamer les privilèges de la pairie, pour éviter l'entrée de la police [1] dans une maison de ce genre qu'elle avait établie et qu'elle exploitait elle-même. Aujourd'hui, il n'y a plus en Europe qu'une seule banque; il s'agit de la détruire, et nous dirons à ceux qui essayent de nous arrêter et de paralyser nos efforts et nos progrès dans cette œuvre nécessaire : Si vos intentions sont pures, si vos cœurs sont honnêtes, vous êtes dans l'erreur; vous avez tort de vous opposer à notre action; elle est légitime et nécessaire. Cessez de nous dire que Monte-Carlo peut bien exister, puisqu'il y a des cercles, des champs de course et des guichets d'agents de change. Laissez-nous porter la cognée sur ce dernier reste d'une institution que l'Europe moderne ne peut plus souffrir; quand nous aurons accompli notre tâche, nous la poursuivrons encore, et vous verrez que nous réussirons à abattre les autres branches de l'arbre maudit, qui couvre aujourd'hui toute la terre de son ombre. Laissez-nous supprimer Monte-Carlo; la Bourse et les cercles viendront ensuite et auront leur tour. Toutes les choses mauvaises et dangereuses se tiennent et se prêtent un mutuel appui; si vous défendez l'une d'elles, vous défendez

1. Voir plus haut, chap. II.

toutes les autres ; si vous vous opposez à la chute du Casino de Monaco, vous vous rendez complices de tout le mal qui se fait dans ce lieu abominable, et vous vous rendez complices de tout le mal que produit le jeu sous ses différentes formes, puisque vous empêchez le développement d'un progrès moral qui tend à abolir le jeu et à créer dans les sociétés modernes une législation convenable, à l'aide de laquelle on réprimera, ainsi que cela a été fait dans l'antiquité, cette passion funeste, horrible, inexcusable, qui n'est nullement inhérente au cœur de l'homme, et qui n'a aucune raison d'être, si ce n'est la tolérance insensée qu'on lui accorde encore aujourd'hui.

CHAPITRE VIII

Les victimes de la roulette.

Les maisons de jeu ont toujours été des boîtes à suicides; à Monte-Carlo, il n'y a d'autre police que celle qui est payée directement par la banque; on conçoit, d'après cela, que beaucoup d'incidents tragiques échappent à une constatation régulière. D'ailleurs, les victimes et leurs familles ont intérêt à dérober au public la connaissance exacte d'un événement qui les déshonore. Cependant il n'a pas été impossible de recueillir un certain nombre de faits de ce genre. En voici d'abord une liste, qui a été donnée par une feuille allemande, la *Gazette de Magdebourg* (n° du 19 mars 1881).

« M. Henri C. de X..., lieutenant en second dans l'armée prussienne, s'est brûlé la cervelle à la Turbie, sur la frontière de la principauté, le 4 septembre 1878. Ses parents disent qu'il avait pris un congé pour aller faire un voyage d'agrément; à son retour, il devait prendre à Berlin un service militaire très honorable. Le corps d'officiers de son régiment s'exprime ainsi

dans un article nécrologique livré à la publicité : « Le régiment a perdu un officier doué des plus « hautes qualités militaires, très instruit, très dévoué, « très honorable et d'un caractère aimable, qui lui « avait mérité l'affection de tous ses camarades. » Il semble que c'est précisément à ces sentiments élevés, et peut-être à une appréciation trop sévère des devoirs d'un officier, que nous devons attribuer la mort de ce malheureux jeune homme. Ses affaires étaient en ordre et la carrière la plus brillante s'ouvrait devant lui; mais il avait perdu à Monte-Carlo son argent de voyage et toutes ses économies. La honte d'avoir agi d'une manière aussi ridicule et aussi frivole fit naître chez lui un découragement profond; il a renoncé à la vie et ce fait prouve que le séjour enivrant de Monte-Carlo peut occasionner la perte des hommes les plus sérieux et les plus honorables, aussi bien que celle des individus dont la vie se passe dans l'oisiveté et dans la recherche du plaisir.

« Guillaume D., propriétaire d'un fief dans le duché de Mecklembourg-Schwerin, s'est pendu à Monaco le 17 décembre 1878. Il laissait à l'hôtel et ailleurs 2,534 francs de dettes. C'était un hôte assidu des salles de jeux.

« M. D. G., lieutenant dans l'armée wurtembergeoise, s'est brûlé la cervelle le 11 mai 1879, dans les environs de Nice. Il était accompagné d'un jeune Grec, qui s'est suicidé avec lui. Il revenait de faire un voyage en Égypte. On a trouvé sur lui un billet disant qu'il fallait attribuer sa fin tragique à un dégoût de

la vie. Cependant il semble que la cause véritable de cet événement doit être une perte éprouvée au jeu ; on n'a trouvé, dans ses poches, ni argent ni bijoux ; et il avait été vu à Monte-Carlo peu de temps avant sa mort. »

Voici d'autres faits qui sont encore plus tristes que les suicides. Ils sont rapportés par le même journal.

« M. le baron Frédéric d'A., sujet bavarois, était un propriétaire très riche. Il s'est rendu à Monte-Carlo en 1875. Jusqu'alors il avait mené une conduite régulière. Il gagna d'abord au jeu 2 à 300,000 francs ; le hasard lui fut ensuite défavorable, et après des alternatives assez multipliées, il finit par éprouver, au mois de décembre, une catastrophe complète. Il engagea tous ses biens, signa plusieurs lettres de change à un usurier nommé Schwoerer, qui s'était établi dans le voisinage de la roulette. Enfin les tribunaux bavarois, dans l'intérêt de ses collatéraux, ont dû le pourvoir d'un conseil judiciaire comme dissipateur. Mais il était trop tard ; il avait réduit toute sa famille à la mendicité.

« M. Hermann B., rentier, sujet prussien, a visité les salons de jeu de Monte-Carlo pendant l'hiver de 1874. Le 28 octobre il a voulu, contrairement au règlement, pénétrer sans carte dans le Casino. Les pertes considérables qu'il avait éprouvées déjà occasionnaient chez lui une violente surexcitation nerveuse ; il se querella avec le concierge et le frappa de son parapluie. Dans des cas de ce genre, les autorités de

Monaco n'entendent pas raillerie et protègent avec la plus grande vigueur la personne sacrée des employés de la banque. B., qui est un homme très honorable, se voit arrêté comme un malfaiteur ordinaire et, en vertu de l'article 191 du Code pénal, le tribunal de Monaco le condamne à un mois de prison. Ces événements ébranlent son intelligence d'une manière si grave, qu'il a fallu, à son retour en Allemagne, le faire enfermer dans la maison des fous de Friedrichsberg.

« M. Ferdinand de F. est allé passer l'hiver de 1878 à Menton dans un hôtel ; il avait avec lui son fils, encore enfant, et sa mère. Il a fréquenté assidûment les fatales terrasses de Monte-Carlo ; il a fini par y laisser toute sa fortune. Ne pouvant payer ce qu'il doit à l'hôtel, il y laisse son fils et sa mère, et part sous le prétexte d'aller chercher en Allemagne l'argent nécessaire pour s'acquitter. Ni les gens de l'hôtel ni la famille abandonnée n'ont jamais plus entendu parler de lui.

« M. le baron de H., ancien officier de uhlans poméraniens, est un des plus terribles exemples de dégradation et de déchéance morale. Il est venu à Nice en l'année 1878 ; c'était alors un parfait honnête homme. Il a perdu toute sa fortune à Monaco ; le démon du jeu a continué à le tenter ; de degré en degré, il est tombé jusque dans le crime. Il a séduit une jeune bonne allemande et il a abusé de l'inexpérience de cette fille pour lui soustraire l'argent de ses économies. Pour satisfaire les exigences toujours croissantes de son amant, la malheureuse finit par puiser dans la caisse de ses maîtres. Ceux-ci ont assez de

générosité pour ne pas vouloir la ruine complète de leur domestique infidèle; ils consentent à ne pas la traduire devant les tribunaux, et le baron de F. est conduit à Gênes par les soins d'une Société allemande de charité.

« Le 22 novembre 1878, le comte J., du grand-duché de Posen, a été condamné à un mois de prison pour vol, par le tribunal de police correctionnelle de Nice. Son histoire est tout à fait semblable à celle qu'on vient de lire précédemment. Le réquisitoire du ministère public le caractérise dans les termes suivants :
« Il a dissipé sa fortune dans le jeu et dans la débau-
« che. Il a honoré Spa et Saxon de sa présence; nous
« le retrouvons plus tard investi des fonctions d'ami
« et d'homme d'affaires d'une célébrité galante, qu'on
« appelle *la Soubise*. Elle l'a entretenu pendant sept
« ans. Il a fini par devenir un agent de tripots; il en-
« traînait aux tables de jeu des jeunes gens inexpé-
« rimentés, buvait avec eux, et finissait par les voler.
On l'a arrêté pendant qu'il se livrait à des occupa-
« tions de ce genre. »

A la date du 22 janvier 1881, un journal de Nice publia les lignes suivantes :

« ENCORE UNE VICTIME DU JEU. — Le *Patriote Mentonnais*, dans son dernier numéro, publie le terrible drame suivant, qui s'est passé mardi soir :

« Un homme, les yeux hagards, la figure bouleversée, sortait de la salle de jeu, en disant : « Je suis
« perdu, je n'ai plus qu'à mourir ! J'ai perdu *deux cent*
« *mille francs..* »

« Les gardiens du Casino cherchaient à le calmer, mais le malheureux ne voulait rien entendre et, arrivé sur le grand escalier, il tira un revolver de sa poche et se fit sauter la cervelle.

« Quelques domestiques vinrent en toute hâte laver le sang, et le jeu et la ruine continuèrent. »

Voici encore une série de faits qui ont été rapportés par M. Smyers :

« M. Wladimir Dvoracet, âgé de vingt-cinq ans, ingénieur civil, sujet autrichien, s'est tiré deux coups de revolver à la tête, le 23 décembre 1878. Cette tentative de suicide a été accomplie à Villefranche, chez M. Paul Bay, qui tient le café-restaurant de l'Univers. Le docteur Montolivo, appelé aussitôt, a reconnu que les blessures étaient graves. Interrogé pour savoir s'il avait de l'argent, Dvoracet a répondu qu'il avait 3,500 francs, mais qu'il les avait perdus à Monte-Carlo.

« Isaac Schwoob, âgé de soixante-cinq ans, commis voyageur pour une maison de Vienne (Isère), né à Mulhouse, s'est noyé dans la mer, à Nice, près de l'embouchure du Paillon. Le fait a eu lieu le 1er juillet 1879, à une heure après midi. Un grand nombre de personnes ont vu Schwoob se précipiter, et des tentatives ont été faites immédiatement pour le retirer de l'eau. On n'a pu ramener qu'un cadavre. La police a fait une enquête d'où il résulte que, pendant la matinée du 1er juillet, cet individu avait pris la voiture de place n° 88, et l'avait gardée de huit heures du matin à onze heures et demie pour aller se promener au Var. Il avait causé

longuement avec le cocher et lui avait raconté qu'il était allé à Monaco, et qu'il y avait gagné ou perdu des sommes s'élevant à 7,000 francs. Quand on a fouillé le cadavre, on n'a trouvé que 6 fr. 50 dans les poches.

« Dans les premières semaines de l'année 1880, la veille du départ de Nice du navire russe *Prince Pojaski* pour Messine, un aspirant de marine faisant partie de l'équipage de ce vaisseau, M. Schmiguelski, âgé de vingt ans, s'est brûlé la cervelle à bord, après s'être complètement ruiné à Monte-Carlo.

« Le 5 octobre 1880, M. Demitrocopoulos, né à Athènes, s'est suicidé dans les lieux d'aisances de l'hôtel de Russie à Monte-Carlo, après avoir perdu tout ce qu'il possédait. »

M. Smyers rapporte encore plusieurs autres suicides occasionnés par le jeu ; nous n'avons cité que les plus récents et les plus soigneusement constatés ; nous lui donnons maintenant la parole, pour le récit de deux affaires qui se sont dénouées devant les tribunaux de Nice.

« Le 14 mai 1880, le tribunal de Nice condamne à six mois de prison le nommé Ernest F.., qui se faisait appeler à Nice le comte de Samliech, et portait illégalement une décoration.

« Ce farceur, âgé de vingt-deux ans, appartient à une honorable famille ; c'est la raison pour laquelle je ne le désigne que par son initiale.

« Il avoua, à l'audience, qu'il avait volé 5,000 francs

à son père pour venir jouer à Monaco ; qu'après avoir perdu cette somme, il avait escroqué une somme d'argent à un notaire de Nice, et une autre à un bijoutier.

« Voici ce que ce drôle avait imaginé :

« Il connaissait de nom M. le comte de l'Estrade, riche propriétaire du département de l'Yonne, et télégraphia au notaire de ce comte, en prenant son nom, pour lui dire qu'ayant perdu à Monaco, il avait besoin de 6,000 francs. Il fit adresser la réponse à l'hôtel Chauvain, et fabriqua une autorisation pour retirer la dépêche.

« Le notaire ne tarda pas à télégraphier qu'il était à la disposition de M. le comte et demanda comment il devait lui faire parvenir la somme demandée.

« Le faux comte répondit : « Envoyez-la en deux « mandats télégraphiques de 3,000 francs. »

« Le notaire, flairant un escroc, télégraphia à Paris au concierge du comte de l'Estrade, lequel, étant justement à Paris, répondit au notaire qu'il avait affaire à un coquin. Le notaire télégraphia au procureur de la République de Joigny, lequel télégraphia à son collègue de Nice, et le faux comte de Samliech fut coffré au lieu de toucher 6,000 francs.

« On se pose de suite cette question : Ce jeune homme serait-il devenu escroc si les jeux de Monaco n'existaient pas ?

« Il commence par voler 5,000 francs à son père *pour y venir jouer ;* puis, une fois lancé, il ne s'arrête plus devant rien.

« Le 20 février 1880, le tribunal de Nice condamne

CHAPITRE VIII.

par défaut le nommé Antoine-Alfred B... pour détournements et abus de confiance commis au préjudice de la Société de médecine de Nice et du journal *Nice médical*.

« B... s'était sauvé en Suisse, et, par un arrêté du Conseil d'État suisse du 28 avril 1880, il fut extradé sur la demande du gouvernement français.

« Dans une lettre qu'il écrivit de Genève au procureur de la République[1] à Nice, en date du 25 mars 1880, il dit :

« *Monaco seul est la cause de ma perte.* »

« Le détournement au préjudice de *Nice médical* était de 3,000 francs.

« Celui de la Société de médecine de 360 francs.

« Billets impayés, 1,911 francs.

« En tout, 5,271 francs.

« Il avait écrit au procureur de la République, en date du 6 janvier, une lettre où il dit :

« Ces diverses sommes ont été engouffrées par ce
« maudit Monte-Carlo. Comme toujours, une fois dans
« ce triste engrenage, on a l'espoir de se rattraper.
« Tout est là.

« J'ai écrit deux lettres recommandé (*sic*) à
« M. Wagatha, une le 21 décembre, et l'autre le 2 jan-
« vier, lui demandant rien pour moi, mais lui donnant
« le montant et les adresses des sommes à rembourser.
« J'avoue franchement que les quelques fonds que j'a-
« vais y ont passé. Mais, quoique réduit à la misère,

[1] A cette époque, il avait déjà été mis en état d'arrestation.

« avec l'intelligence et l'énergie, en travaillant, je lut-
« terai contre l'adversité.

« Je dis à M. Wagatha de faire payer lui-même,
« pour qu'il soit bien assuré que je ne mens pas et
« cherche à le tromper.

« Une existence honnête *brisez* (sic) par cet enfer
« est chose terrible, et mieux que personne, voyant
« tous les jours les tristes conséquences du jeu, vous
« aurez pitié de moi, qui *a* (sic) été plus faible que
« coupable.

« Enfin, monsieur, vous êtes bon; ayez pitié de
« moi; un mot de vous à M. Wagatha pour avoir la
« preuve que je dis vrai pourra tout arranger; et
« vous aurez rendu l'honneur à un homme qui vous
« bénira, demandant sans cesse à l'Être suprême le
« bonheur pour vous et ceux qui vous sont chers. »

« Ainsi écrivait B. au procureur de la Répu-
blique.

« Le 24 mai, il comparut contradictoirement devant
le tribunal de police correctionnelle de Nice, qui le
condamna à six mois de prison.

« Si Monte-Carlo n'existait pas, cet homme serait
encore honnête et considéré. »

Le journal intitulé *Nice médical* appartient à la
Société de médecine de Nice. Cette Société a donc
subi dans l'affaire dont il s'agit une perte totale de
3,360 francs. Il faut ajouter que les comptes de
la caisse du journal étaient dans le plus grand
désordre et que plus d'un débiteur en a profité
pour prétendre qu'il ne devait rien et pour ne

CHAPITRE VIII.

pas payer. Les ressources totales de la Société sont représentées par les cotisations de ses membres, dont le total ne s'élève guère qu'à 5 ou 600 francs par an. Quant au journal, il n'a qu'un nombre très limité d'abonnés, en raison de son caractère exclusivement scientifique ; ce journal coûte à la Société plus d'argent qu'il ne lui en rapporte. D'après ces renseignements, on se demandera comment cette Société savante (respectable et utile à plus d'un titre) aura pu faire pour combler le déficit produit dans son budget et pour payer les 4,000 francs de dettes que Monte-Carlo lui a fait faire. Je ne puis le dire, j'ai les mains liées ; ce que je puis dire seulement, c'est que le résultat produit par cette perte d'argent a été plus fâcheux que la perte d'argent elle-même.

Voici un autre fait rapporté par M. Smyers, dont les incidents sont des plus étranges :

« Au mois de février 1877, M. Brunard, négociant du département de l'Ain, descendit à l'hôtel de la Paix, à Monaco. Un voleur lui enleva 5,260 francs. Il soupçonna aussitôt un individu qu'il avait eu le tort de fréquenter depuis son arrivée ; il s'empressa de porter plainte à la police, il désigna son voleur et affirma qu'il connaissait les habitudes du personnage, et qu'on le trouverait certainement à une table de roulette. La police fit accompagner M. Brunard par un agent nommé Nicolet. Arrivés au Casino à trois heures du soir, MM. Brunard et Nicolet firent connaître le but de leur visite au commissaire de l'endroit, M. Mathieu. Celui-ci refusa de les laisser entrer. Après une vive

discussion, il déclara qu'on ne pouvait arrêter un voleur dans les salons du casino parce que les règlements s'y opposaient, et qu'on n'avait pas autre chose à faire que de l'attendre à la sortie.

« L'agent Nicolet déclara à M. Brunard que ses pouvoirs ne lui permettaient pas d'aller plus loin. Le pauvre homme usa alors de la seule ressource qui lui restait: c'était d'entrer à la roulette lui-même et d'assister aux exploits de son voleur, qui, attablé tranquillement devant les croupiers, perdait peu à peu tout l'argent dérobé à M. Brunard. Cependant, à huit heures du soir, quand il quitta l'établissement, il lui restait encore 1,385 francs. On l'arrêta; il s'évada de sa prison et fut condamné par défaut à deux ans d'emprisonnement. Le parquet de Monaco restitua les 1,385 francs à leur légitime propriétaire, mais celui-ci prétendit que le solde complet de la somme volée devait se retrouver, que le casino en avait perçu la totalité, à l'aide d'une opposition spéciale et de l'asile donné au voleur dans les salons, et que par conséquent il devait le rendre. L'administration répondit que cette réclamation n'était pas fondée, parce que M. Brunard aurait nécessairement éprouvé une vive satisfaction s'il avait recouvré tout ce qu'on lui avait pris et que le résultat de ce sentiment aurait été un désir irrésistible de rechercher les amusements que procure la roulette, et de perdre par conséquent toute la somme remise entre ses mains. Il devait, suivant l'administration, s'estimer trop heureux d'avoir retrouvé entre les mains de son voleur une partie de la somme perdue. »

CHAPITRE VIII.

Voici maintenant une suite de faits qui ont été rapportés par le journal *le Petit Marseillais*.

On lit dans le numéro du 7 novembre 1878 :

« Nice, 6 novembre. On a trouvé sur le territoire de la Turbie le cadavre d'un individu de trente-cinq ans environ, paraissant d'origine allemande. Il s'était suicidé en se tirant un coup de revolver à la tempe.

« Cette personne avait été vue auparavant dans un salon de jeux de Monte-Carlo.

« On a trouvé, sur le même territoire, le cadavre d'un individu habitant une maisonnette isolée. Cette mort est attribuée à une cause naturelle.

« Les constatations médico-légales ont été faites par le docteur Mansueti, suppléant au juge de paix de Villefranche. Le cadavre a été inhumé au cimetière de la Turbie. — L. »

On lit dans le numéro du 3 octobre 1880 :

« Nice, 2 octobre.

« M. Myecitan-Dotkowski, propriétaire à Odessa, qui était arrivé à Nice depuis un mois, fréquentait assidûment les salons de Monte-Carlo, où il subissait de grandes pertes.

« Ce matin, à deux heures, son cadavre a été trouvé sur un banc du jardin public; il s'est suicidé en se tirant un coup de revolver sous le menton. On a trouvé sur son cadavre des lettres indiquant sa résolution. »

On lit dans le numéro du 6 juin 1879 :

« C'est un douloureux spectacle que vient d'offrir le premier conseil de guerre présidé par le colonel Roblastre, devant lequel comparaît un jeune capitaine d'infanterie, dont les brillants services annonçaient un bel avenir. Il est accusé d'absence illégale de plus de trois mois; c'est le jeu qui l'a amené à la triste situation dans laquelle il se trouve.

« Au commencement du mois de janvier, il a perdu en une seule nuit 38,000 francs, sur lesquels il n'a pu payer que 7,000 francs; désespéré de ne pouvoir payer le reste, il est allé tenter la fortune à Monaco; il obtint la permission de se rendre à Marseille en prétextant une affaire pressante; mais à Monaco, le sort lui fut encore contraire, et n'osant plus reparaître devant ses camarades, il erra sur la frontière pyrénéenne jusqu'au 5 avril, époque à laquelle il apprit que sa mère était grièvement malade à Briançon. Il revint alors à Paris et se constitua prisonnier.

« Tels sont les faits sur lesquels avait à statuer le conseil de guerre.

« Le prévenu a été condamné à six mois de prison. »

On lit dans le numéro du 25 novembre 1880 :

« Il y a quelques mois, le sieur N..., voyageur de commerce, reçut de deux négociants de notre ville des échantillons de nouveautés et des caisses de soieries et de lingeries s'élevant à 8,680 francs qu'il devait livrer dans différentes villes. Après avoir rempli son

mandat dans un certain nombre de localités, il s'écarta de son itinéraire et, au lieu de se rendre à Toulouse, il fila sur Nice, ayant toutefois fait parvenir à ses patrons des sommes s'élevant à environ 2,000 francs. Mais une fois arrivé au pays des orangers, le démon de la roulette le tenta et il perdit au Casino de Monaco tant et tant, qu'il en fut réduit à un tel dénuement que l'administration des jeux lui alloua un secours de 275 francs.

« Traduit, en raison de cette indélicatesse, devant le tribunal correctionnel, N... a prétendu qu'il était venu à Nice pour vendre plus cher ses étoffes, mais qu'il était devenu la dupe d'un étranger qui se serait fait remettre par lui 4,000 francs de marchandises destinées à être passées en contrebande en Italie. Il espérait réaliser sur cette opération un bénéfice considérable; voyant ses espérances évanouies, il se serait alors lancé dans le jeu à corps perdu. Sans admettre ce système de défense, les juges ont condamné l'inculpé à six mois de prison et 25 francs d'amende. »

D'autres événements funestes ont été signalés par divers journaux, à des époques plus récentes. On lit dans *l'Indépendant des Alpes-Maritimes* (numéro du 23 juillet 1881) :

« Beaucoup de nos lecteurs ont vu à Nice, surtout depuis que les étrangers ont presque disparu de notre ville, la nouvelle victime du tripot de Monte-Carlo. De grande taille et se tenant très droit, d'aspect dis-

tingué, la figure rasée, les cheveux tout blancs, toujours coiffé d'un chapeau haut de forme et très correctement vêtu, on ne pouvait le rencontrer sans en être frappé.

« Il se nommait Louis Adler, et il était âgé de soixante-douze ans.

« Né à Paderborn, en Westphalie, il avait de bonne heure émigré aux États-Unis, dont il était devenu citoyen. Il s'était fixé à Baltimore, capitale du Maryland, où il a plusieurs filles mariées.

« Adler avait été autrefois dans une position de fortune assez aisée. Il avait dernièrement éprouvé des revers. Il ne lui restait qu'un petit capital, trop petit pour pouvoir vivre de son revenu. Mais il connaissait de réputation Monte-Carlo. Une idée, qu'il crut lumineuse, lui vint. Il prit tout son avoir et partit pour Nice.

« Il y a environ deux mois de cela.

« Quelle était son idée ? Il l'a confiée à plusieurs reprises à un ami de qui nous tenons ces détails.

« Adler avait ouï parler d'une certaine classe de joueurs à la roulette qui, jouant petit jeu, prudents, *toujours calmes*, gagnent régulièrement, sauf pourtant quelques exceptions, leurs 20, 30 ou 40 francs par jour. C'est ce menu fretin que l'administration du Casino méprise, qu'elle éloigne tant qu'elle peut. Ces pauvres hères, qu'elle redoute, elle sait bien que tout ce qu'ils pourraient gagner lui reviendra ; mais ils tiennent de la place et ne lui offrent pas grandes chances de gain.

« Adler adopta donc le système des petits joueurs.

« Logé dans un hôtel respectable de Nice, Adler se rendait, depuis son arrivée, régulièrement à Monte-Carlo.

« Le reste de son histoire n'est pas difficile à deviner. C'est l'histoire de tous ceux qui, après avoir commencé comme lui, ont fini comme lui.

« Il joua, gagna quelquefois, perdit plus souvent. Peu à peu sa petite fortune passa de ses mains dans la caisse de Monte-Carlo.

« S'il perdait son argent, il ne perdait pourtant pas son calme. Tant qu'il lui restait quelque chose, il pensait pouvoir tout recouvrer.

« Il en était si sûr que, presque à bout de ressources, il prêta à une connaissance, M. X..., actuellement à X..., cent francs qui devaient lui être rendus à jour fixe.

« Le jour venu, l'emprunteur ne tint pas parole. Au lieu de cent francs, il en remboursa seulement quarante. Or la somme entière était nécessaire à la combinaison d'Adler pour ce jour-là.

« Il se rendit néanmoins à Monte-Carlo et joua. Mais, comme il l'a raconté, n'ayant pas tout ce qu'il fallait, il avait perdu son calme, la peur l'avait saisi et il avait tout perdu, jusqu'à l'espérance.

« Le train des « décavés » le ramena à Nice. Pendant la semaine qui suivit, il n'alla pas à Monte-Carlo. Il se promenait dans la journée, l'air pensif. Le soir de son suicide, à la porte de l'hôtel, il causait tranquillement avec son hôte, quand tout à coup, rompant la conversation :

« — Je vais me coucher », dit-il.

« Le maître de l'hôtel sortit alors. La domestique sortit aussi. Celle-ci rentra la première. Quelle ne fut pas son épouvante quand elle vit Adler pendu, immobile, dans la cage de l'escalier !

« A ses cris, les voisins accoururent, la police arriva. On décrocha le pendu : il était tout à fait mort.

« Deux lettres furent trouvées sur la table de sa chambre. L'une adressée à son créancier, où il rendait celui-ci responsable de sa mort pour ne lui avoir remboursé que quarante francs au lieu de cent, et lui avoir ainsi causé le trouble, la peur, qui l'ont empêché de regagner ce qu'il avait perdu. L'autre, en allemand, adressée au maître de l'hôtel, où il lui dit en substance :

« Je suis fâché de vous quitter de cette façon. Mes
« ressources ne me permettent pas de retourner chez
« moi. Je vous laisse ma montre d'or ; vous trouverez
« une petite somme dans ma malle. Cela suffira pour
« faire un trou et m'enfouir. »

On trouve parmi les signataires de nos pétitions les noms de plusieurs officiers de la marine militaire américaine. Ces officiers ont remarqué que la maison de Monte-Carlo a été une cause de ruine pour quelques-uns d'entre eux, pendant le séjour que les navires de leur flotte ont fait dans le port de Villefranche.

On lit dans la *Colonie étrangère* du 13 janvier 1882 :

« Tous ceux que les jeux publics de Monte-Carlo ruinent et mènent au désespoir ne se tuent pas tou-

jours sur place et au moment même. La plupart d'entre eux vont à Nice où ils en finissent avec la vie, mais il y en a d'autres qui vont encore plus loin avant de mettre à exécution leur funeste intention. C'est ce qu'a fait le lieutenant Orosz, du 3ᵉ régiment de hussards austro-hongrois. Après avoir perdu des sommes considérables à Monte-Carlo, dit la *Gazette de Hongrie,* de Buda-Pesth, il vint à Ostende avec l'intention de se suicider. Le lendemain de son arrivée à l'hôtel du Phare, il écrivit plusieurs lettres et les remit à un commissionnaire. Puis il sortit et alla jusqu'au bout de l'estacade.

« Arrivé là, le malheureux s'assit sur le bord du garde-fou, se tira un coup de revolver dans la poitrine et tomba à la renverse dans la mer. Une demi-heure plus tard, son cadavre fut recueilli et transporté à la Morgue. Il a été constaté que la blessure était mortelle et que la mort a dû être instantanée.

« Mardi, en présence de plusieurs personnes de notre connaissance, un Russe, qui venait de quitter les tables de jeu, est tombé foudroyé d'une attaque d'apoplexie à la sortie des salles. La mort a été presque instantanée. »

De pareils accidents ne sont pas sans exemple. Les tristes annales du jeu nous ont transmis le tableau de plus d'une mort semblable.

« Je me rappelle, dit Steinmetz, un événement horrible qui s'est passé aux Antilles, à la suite d'un combat de coqs. Il y avait un gentleman qui se livrait avec passion à ce genre de sport, et qui était

très fier des victoires remportées par ses animaux. Un jour, un de ses coqs fut gravement blessé au premier choc et ne put continuer le combat. La rage du joueur ne connut plus de bornes; il résolut de se venger sur la pauvre bête : il la fit mettre à la broche, et la fit rôtir toute vivante ; il assistait à ce spectacle et écoutait avec une joie furieuse les cris de l'animal. Il arriva ainsi à un degré d'exaltation tel qu'une attaque d'apoplexie se produisit, et qu'il tomba mort devant le feu où la broche tournait. »

Physiologiquement, il est facile de se rendre compte de ces faits extraordinaires. Ils sont comparables aux morts subites, qui se produisent, chez les alcooliques, à la suite d'une lésion traumatique insignifiante. Ils ont pour cause première la surexcitation cérébrale qui se produit sans cesse chez le joueur ; cette surexcitation est quelquefois assez forte pour lui faire perdre la notion de tout ce qui l'environne, et lui faire méconnaître l'endroit où il est et les personnes à qui il parle.

L'Estoile raconte que M. de Créquy, après avoir perdu au jeu du roi des sommes considérables, sortit à pas lents et rencontra M. de Guise, qu'il ne put reconnaître. « Monsieur, lui dit-il, pourriez-vous m'indiquer où se trouve la cour du Louvre ? — Monsieur, lui dit le duc, je n'en sais rien, je suis étranger dans ce pays-ci. » M. de Guise entra ensuite au Louvre, et raconta l'incident au roi, qui s'en amusa beaucoup.

CHAPITRE IX

Le mouvement contre Monte-Carlo.

La maison de jeu des Spélugues a passé d'abord inaperçue, faisant peu de mal, parce qu'elle disposait d'un pouvoir médiocre. Mais, à mesure que ses ressources ont grandi, et que le danger a grandi avec elles, il est arrivé ce qui doit arriver en pareil cas, dans toute contrée civilisée. On s'est occupé de remédier au mal ; les jeux ont trouvé tout d'abord un adversaire persévérant, à qui il faut rendre bonne justice : c'est M. Léon Pilatte, qui a mis depuis un grand nombre d'années, au service de cette cause, son talent oratoire et son infatigable activité.

Il y a quatre ans, une association importante fut organisée pour obtenir la suppression des jeux. Mgr Sola, évêque de Nice, M. Auguste Reynaud, maire de la ville, et un grand nombre de personnes notables de Nice, de Cannes et de Menton, adressèrent aux Chambres françaises une pétition que le Sénat accueillit favorablement. Renvoyée au ministre, cette supplique reçut une réponse un peu indécise ; on s'aperçut que beaucoup d'éléments avaient manqué

pour assurer le succès du mouvement organisé à Nice. D'abord la question n'était pas suffisamment étudiée. On désirait la suppression des jeux ; on savait fort bien qu'il était inutile de la demander au prince lui-même ; on comprenait que tout autre gouvernement que celui de la France aurait refusé d'intervenir. Il fallait donc aller solliciter à Paris. Mais à quel titre fallait-il solliciter ? Quelle était, au point de vue diplomatique, la situation réelle du prince de Monaco ? Quelle était, au point de vue du droit, la situation du gouvernement français dans cette affaire ? Toutes ces questions pouvaient être résolues sans peine par quelques érudits ; mais le public ne les connaissait pas, et les hommes d'État hésitaient à les résoudre.

Cependant, un point restait bien évident. C'était la possibilité matérielle, pour le cabinet de Paris, de mettre un terme au fâcheux état de choses dont Nice, Monaco et Menton souffrent encore aujourd'hui si cruellement. Le prince ne pouvait opposer aucune résistance sérieuse, et aucune puissance étrangère ne se serait engagée dans une guerre avec la France pour maintenir le pavillon de M. Blanc sur le rocher de Monte-Carlo. Il est donc certain que le gouvernement se serait peu inquiété des questions de droit international, si l'opinion publique avait nettement manifesté le désir de voir disparaître la maison de jeu. La plupart des notions de droit sont appuyées sur les principes éternels et immuables de la morale ; mais beaucoup de données de droit international font exception à cette règle ; cela a lieu surtout pour les relations de peuple à peuple, et pour les égards que

des États voisins se doivent mutuellement. Quand un État fait quelque chose qui est contraire à l'intérêt d'un autre État, les diplomates ont la ressource de solliciter, à l'amiable, une modification des agissements préjudiciables dont on a à se plaindre. Si cette modification n'est pas obtenue par la voie diplomatique, on l'exige par la force, toutes les fois qu'on se croit assez fort pour réussir. Telles sont les véritables règles du droit international. En admettant même que Monaco soit un État indépendant, il est manifeste que le cabinet de Paris forcerait le prince à supprimer sa maison de jeu, aussitôt que l'opinion publique exigerait cette mesure. Aucune règle de politique internationale ne s'y opposerait, et le conseil des ministres serait blâmé par les Chambres s'il ne se conformait pas à la volonté, nettement exprimée, des électeurs dont les voix ont le pouvoir de nommer les Chambres elles-mêmes.

Mais, si l'opinion publique commence à se prononcer aujourd'hui avec énergie, il n'en était pas de même il y a quatre ans. A cette époque, un travail long et persévérant, qui datait des beaux jours de Hombourg et de Baden, avait modifié les idées de la nation française sur la question des jeux. Ce travail était l'œuvre de la bohème littéraire de Paris, toujours sympathique aux banques de roulette, et toujours prête à soutenir leur cause, soit par caprice, soit par intérêt.

Si l'on ne sait que dire, si l'on ne sait que penser, et si l'on est cependant obligé d'écrire sans cesse, on arrive forcément à s'écarter des principes et

des règles du bien et du mal, et à tomber, d'une manière inconsciente et comme au hasard, dans le piège préparé par ceux qui ont intérêt à exploiter les mauvaises passions humaines. Un banquier des jeux n'aurait pu concevoir la pensée d'aller frapper à la porte d'Armand Carrel ou de Chateaubriand, pour demander un article de journal en faveur de son entreprise. Pourquoi? Parce que le journalisme d'autrefois était entre les mains d'hommes sérieux et graves, dont l'intelligence était occupée à un labeur perpétuel, et dont la plume ne courait pas au hasard sur le papier. Ces hommes avaient des principes arrêtés sur toutes choses; leurs principes étaient le fruit de longues et laborieuses méditations; les leur faire abjurer n'était pas possible. Quant à surprendre leur conscience, cela était impossible encore; ils avaient l'habitude d'agir d'après eux-mêmes, de parler d'après eux-mêmes, d'écrire d'après eux-mêmes, et ils étaient trop prudents et trop circonspects pour s'engager à la légère sur des questions graves qu'ils n'auraient pas suffisamment connues.

Il en est tout autrement du bohème moderne. Il ne connaît qu'une manière de travailler et de produire : c'est de répéter ce qu'il a entendu dire à autrui. Le besoin de produire beaucoup est impérieux chez lui, puisque ses bénéfices pécuniaires se mesurent à la quantité et non à la qualité de ses œuvres. Il produit sans réflexion ; il se trompera aisément sur une question de principe. Il ne s'engagera pas dans une lutte ouverte contre l'opinion publique, mais si l'opinion est indifférente, il sera facile d'obtenir de lui une ac-

CHAPITRE IX.

tion contraire aux besoins et aux intentions de la société qui l'environne ; et alors il pourra arriver que, réagissant à son tour sur elle, il réussisse à la tromper, à lui faire adopter des idées qu'elle serait disposée à repousser avec énergie, si elle avait le malheur de faire la dure et cruelle expérience de l'application et de la mise en pratique de ces idées.

C'est ce qui a eu lieu pour les maisons de jeu. Lorsqu'elles existaient en France, un mouvement énergique s'était développé pour les abolir. Elles avaient disparu au milieu des applaudissements de toute la nation. Les fermiers parisiens s'étaient réfugiés dans les petits États de l'Allemagne ; là, on les oubliait. Peu à peu, ils songèrent à reconquérir la faveur publique. Les jardins de Baden et de Monaco étaient assez loin pour qu'il fût difficile à un Français de Lyon, de Rouen ou de Paris, de comprendre exactement ce qui se passait autour des casinos et des *maisons de conversation*.

Quelques journaux s'emparèrent de cette situation ; quelques écrivains se laissèrent séduire ; il y en eut même qui furent tellement sincères dans leur enthousiasme qu'ils se mirent à jouer comme de simples clients de la banque.

Les habitants de Menton et de Nice ont vu pendant de longues années M. de Villemessant attablé chaque jour devant le tapis vert de Monte-Carlo ; ils ont pu voir qu'il prêchait d'exemple, qu'il ne se contentait pas de recommander platoniquement la roulette dans son journal, et qu'il en usait lui même avec beaucoup de conviction.

A côté de la grande bohème parisienne, nous avons vu la bohème niçoise, plus modeste et moins fortunée, se mettre à l'œuvre et travailler, dans une foule de journaux quotidiens ou hebdomadaires, à la réhabilitation des maisons de jeu. C'est ainsi qu'on a modifié peu à peu les sentiments du public français, autrefois si énergiques et si inexorables à l'égard des banques de jeu. Ces banques, autrefois condamnées par la réprobation universelle, trouvent aujourd'hui des partisans et des défenseurs parmi les hommes les plus honorables; à Nice, elles ont acquis une situation qu'il est difficile d'ébranler.

Pour remédier aux funestes effets de cette situation si compliquée et si étrange, il fallait se livrer à un travail sérieux et considérable qu'un seul homme ne pouvait entreprendre ; une association puissante, persévérante, fortement organisée, devait être fondée. C'est ce qui a été fait à la fois en Angleterre, à Marseille, à Hyères, à Nice, à Menton, à Cannes, à Rome et à Berlin. Mais il faut dire, à la gloire de la nation anglaise, que, dans cette entreprise, toute de moralité et de devoir, c'est à elle que nous devons la principale initiative et le principal secours.

Un comité directeur a été institué à Londres; parmi les membres honoraires, je relève les noms du comte d'Aberdeen, du lord Polwarth, du lord-maire de Londres, des évêques anglicans de Gibraltar, de Meath et de Long Island, des riches banquiers R. C. L. Bevan et sir Robert Farqhuar, de l'amiral sir William Mends, du comte Calciati, député au Parlement italien. Le comité de Berlin a pour membres M. de Bunsen, M. de

Bismarck-Bohlen, M. de Bernstorff, M. Heinrich Kruse, les professeurs Gneist et Cassel. Parmi les membres du comité de Londres, je citerai encore le prince Borghèse, le prince Ruspoli, le commandeur Pantaleoni, membre du sénat italien ; le comte Korff, chambellan de l'empereur de Russie; M. Dapples, ancien président du conseil fédéral suisse; M. Jules Ch. Ronsy, président du comité de Marseille; M. Aug. Stœcklein, vice-président du comité de Marseille; M. Edw. Rabaud, secrétaire du comité de Marseille ; M. G. Rivet, membre du comité de Marseille; M. Sions-Pirondy, professeur à l'école de médecine de Marseille; M. le comte Pighetti, membre du comité de Marseille; M. C. Fraissinet, membre du comité de Marseille; M. J. B. Gould, consul des États-Unis ; M. Gambetta père, M. Cazalet, président du comité de Nice, et enfin M. Henry Thompson, dont le zèle et la libéralité ont donné à l'œuvre la vie qu'elle doit avoir. M. Thompson est l'âme de l'association; il ne recule devant aucun obstacle pour accomplir la mission philanthropique et morale qu'il s'est imposée, et qu'il accomplira certainement. Il attachera son nom à l'abolition des jeux publics, comme Wilberforce a attaché le sien à l'abolition de la traite des nègres.

Pendant l'hiver de 1880 à 1881, le nombre des adhérents à l'association est devenu très grand; une foule de journaux de tous les pays ont publié des articles énergiques, qui ont puissamment contribué à réveiller l'opinion ; enfin on a rédigé une pétition nouvelle destinée à attirer l'attention des Chambres françaises. C'est en vain que les journaux favorables à la banque

ont essayé d'arrêter le mouvement; la polémique engagée contre eux a acquis aussitôt une supériorité considérable. La liste des organes périodiques importants qui se sont prononcés dans ce sens comprendrait presque toute la presse italienne, et en particulier *l'Opinione, Roma,* le *Diritto,* la *Gazzetta Piemontese,* le *Corriere di San Remo, Il Secolo,* le *Corriere della Sera, la Capitale, la Lombardia, la Epoca, Il Corriere Mercantile,* le *Spiritto Folletto* (illustré), *la Gazzetta del Popolo, la Libertà, la Riforma, Il Fischietto* (illustré), Turin; en Allemagne, les *Gazettes* de Magdebourg et de Cologne, le *Golos, la Presse libre de Vienne,* le *Frankfurter Zeitung,* et plusieurs autres journaux; en Angleterre, le *Times,* le *Daily News,* le *Daily Telegraph,* la *Saturday Review,* le *Belgravia,* le *Sportsman,* le *Field,* la *Public Opinion,* le *Galignani's Messenger, Whitehall Review;* en France, le *Journal des Débats,* le *XIX^e Siècle, la Justice, la Patrie, la République française,* le *Gaulois, Paris, l'Express,* le *Journal du Havre, le Petit Marseillais, le Petit Provençal, le Petit Mantais,* la *Revue des Alpes-Maritimes* et le *Journal de Lyon;* en Russie, le *Novoié Wremia;* en Suisse, *le Signe des temps,* la *Gazette de Lausanne, le Journal de Genève, le Journal des étrangers,* de Montreux. Il serait impossible de faire l'énumération complète des autres feuilles.

Le comité de Nice devait se préoccuper surtout de provoquer des études consciencieuses sur la question. Placé dans les meilleures conditions pour arriver à ce résultat, il demanda l'autorisation de tenir une réunion publique. On a vu, dans un précédent cha-

pitre, en quels termes le préfet des Alpes-Maritimes accorda cette autorisation, et avec quelle énergie il saisit l'occasion qui lui était offerte de manifester ses sympathies pour Monte-Carlo. La réunion eut lieu le 21 février 1881 ; nous allons reproduire ici, à peu de chose près, le compte rendu qui a été rédigé au nom du comité et qui a paru dans le journal *la Colonie étrangère* (n° du 24 février 1881).

Dès sept heures et demie, une foule nombreuse avait envahi la salle de l'Opéra-Comique ; il est regrettable pour notre cause qu'elle ne se soit pas trouvée plus vaste. A huit heures un quart, M. Cazalet, entouré de plusieurs membres des comités de Nice, Cannes et Menton, ouvrit la séance et prononça le discours suivant :

« Messieurs,

« Quatre ans sont presque écoulés depuis que nous nous sommes assemblés dans cette enceinte avec le même but qui nous amène aujourd'hui, c'est-à-dire, de faire une protestation publique contre la maison de jeu de Monte-Carlo et d'aviser aux moyens d'en obtenir la suppression.

« Il est vrai, messieurs, que nos efforts de jadis n'ont pas abouti ; cette fois, nous en avons la pleine conviction, avec votre concours ils seront couronnés de succès.

« Vous me demanderez sans doute pourquoi cette confiance. Est-ce que l'établissement de Monte-Carlo n'a pas depuis lors toujours grandi, multipliant ses tables de jeu, engouffrant des revenus toujours croissants, augmentant à chaque moment ses influences

malsaines et répandant de plus en plus et de toutes parts la détresse, la misère, la ruine et la mort; est-ce que cet établissement, campé au milieu de nous, n'est pas aujourd'hui plus riche, plus puissant, plus difficile à terrasser que jamais ?

« Oui, messieurs, je vous accorde tout cela; néanmoins, j'affirme qu'il y a une force plus puissante encore, une force fondée sur de plus solides bases, une force qui grandit rapidement, qui travaille sans bruit, mais sans relâche, qui en viendra à bout, le maîtrisera et finira par l'anéantir.

« La force sur laquelle nous comptons, messieurs, c'est *la force de l'opinion publique!* (Applaudissements.)

« Oui, n'en doutez nullement, c'est une force qui est de nos jours toute-puissante. Elle travaille lentement parfois, mais ce travail n'en est que plus sûr, et malheur à celui par qui l'opinion publique est outragée !

« Mais on nous dit souvent que le jeu sur les champs de courses et dans les cercles est aussi fâcheux que le jeu de la maison de Monte-Carlo, et cependant cette sorte de jeu se pratique dans toute l'Europe, et on nous demande pourquoi nous ne nous attaquons pas aux courses et aux cercles aussi bien qu'à Monte-Carlo.

« Ce raisonnement, messieurs, pèche par la base.

« C'est le plus souvent la réplique d'un joueur, ou bien — ce qui vaut encore moins — de celui qui, ne jouant pas lui-même, cherche d'une façon ou de l'autre à tirer profit du jeu; c'est dire seulement qu'il ne faut pas supprimer un mal qui existe, qu'on reconnaît

et qu'on peut guérir, parce qu'il en existe d'autres qui sont aussi grands et plus difficiles à atteindre.

« Au contraire, n'est-il pas logique de supprimer d'abord le mal facile à atteindre? Les autres, il faut l'espérer, auront alors moins de chance de se répandre parmi nous

« Le jeu, quel qu'il soit, est funeste, parce qu'il s'oppose à la loi qui prescrit que tout travail doit avoir pour objet la production et le bien-être de tous (Applaudissements) ; or le jeu, dont le seul but est de profiter et de s'enrichir par la perte et le malheur des autres, constitue un travail non seulement gaspillé, mais encore nuisible et pernicieux, qui démoralise l'homme et tend à briser les meilleurs liens de la société.

« Nous n'avons pas un mot d'excuse à offrir pour les jeux des cercles et le mal reconnu des champs de courses; d'ailleurs, ces jeux sont illégaux et tolérés par les gouvernements civilisés ; — les personnes qui s'y livrent se placent en quelque sorte hors la loi.

« Mais le jeu public, comme il se pratique à Monte-Carlo, est depuis longtemps condamné et supprimé partout en Europe, et c'est un honneur pour la France que d'avoir été la première, en 1836, à l'expulser de son territoire.

« Il n'est pas admissible qu'une petite principauté comme Monaco, qui forme, pour ainsi dire, une enclave dans la France, qui n'existe que par sa faveur et sa protection, se moque impunément des malheurs qu'elle nous cause et qu'elle répande à tout jamais ses influences malsaines jusqu'aux dernières limites de l'Europe.

« Mais j'entends quelqu'un dire : « La France n'a
« ici aucun droit d'intervenir. »

« Comment? aucun droit d'intervenir, quand il
s'agit d'un établissement qui n'existe que par les pertes
des citoyens français et des étrangers, leurs hôtes,
dont l'entrée est absolument interdite à la population
monégasque et dont la salle de jeu est fermée au fils
même du prince de Monaco?

« Aucun droit d'intervenir, dites-vous, quand les
suicides causés annuellement par Monte-Carlo se
chiffrent par dizaines, les familles ruinées par cen-
taines et quand les pertes matérielles et morales cau-
sées à la France sont incalculables?

« N'est-il pas vrai que les billets de chemin de fer
délivrés l'année passée pour la seule gare de Monte-
Carlo dépassaient 300,000 et vont toujours en aug-
mentant?

« Et la France n'aurait pas le droit d'intervenir!

« Croyez-moi, messieurs, bien des guerres entre
les nations de l'Europe ont été déclarées pour des
causes bien moins graves.

« Ici, heureusement, il n'est pas question de guerre ;
ici, vouloir c'est pouvoir ; un simple garde cham-
pêtre y mettrait facilement les scellés.

« Il y a encore une question qui mérite une ré-
ponse claire et catégorique de notre part.

« On me demande : « Pourquoi les étrangers se
« mêlent-ils d'une affaire qui concerne surtout la
« France? »

« Messieurs, si cette question intéressait seulement
la France et le peuple français, vous ne me trouveriez

pas à cette place aujourd'hui, présidant cette assemblée, et je sais bien qu'à cet égard je puis répondre pour les honorables étrangers de toutes nations qui m'entourent :

« Nous connaissons et nous respectons trop bien les convenances et les légitimes susceptibilités d'une grande nation pour vouloir nous ingérer dans des affaires qui concernent seulement les Français. »

« Mais il n'est pas vrai, messieurs, que cette question concerne exclusivement la France.

« Si la principauté de Monaco faisait partie intégrante de la France, l'établissement de Monte-Carlo ne pourrait exister; car il serait supprimé par les lois de ce pays, et notre comité international n'aurait aucune raison d'être.

« Mais, malheureusement pour les résidents et les hôtes temporaires de la Riviera, les lois de la France ne sont pas en vigueur dans la principauté de Monaco, et le mal est d'autant plus difficile à attaquer que la France est une des grandes puissances de l'Europe, tandis que Monaco est le plus petit État qui existe dans le monde civilisé.

« Il est difficile, il est pénible pour une grande nation, d'employer la force, ou même d'exercer une forte pression sur une puissance si minime; on pourrait dire que la France profite des circonstances exceptionnelles créées par l'établissement de Monte-Carlo pour réaliser des projets d'agression et de conquête.

« Il ne faut pas perdre de vue non plus que la multiplicité et l'importance des affaires ont souvent pour effet de soustraire les questions locales à l'ini-

tiative directe du gouvernement d'un grand pays.

« Il est donc utile, il est nécessaire que la question qui nous occupe soit introduite à la Chambre des Députés sous la forme d'une pétition émanant des localités les plus intéressées et revêtue des signatures de tous ceux qui savent apprécier le grand tort causé à ce pays par le voisinage dangereux de Monte-Carlo.

« Quant à nous, messieurs, qui ne sommes que les hôtes de la France, nous estimons que notre qualité d'étrangers, représentant plus ou moins l'opinion publique de toutes les parties du monde civilisé, de l'Amérique aussi bien que de l'Europe, rend notre concours utile dans une question difficile et délicate, qui intéresse de si près un petit pays enclavé dans la France.

« Voilà, messieurs, le seul motif qui a pu nous décider à prendre part dans cette affaire.

« Nous ne reculons point devant les malentendus que notre qualité d'étrangers pourrait susciter, satisfaits que nous sommes de mettre la main à une bonne œuvre qui profitera aux autres nationalités, mais beaucoup plus à la France, et plus qu'à tout le monde à la population monégasque.

« Nous sommes convaincus que la suppression de l'établissement de Monte-Carlo marquera une ère toute nouvelle de prospérité pour Nice et les autres villes du littoral que nous habitons et qui nous sont chères; que cet acte que nous appuyons est un acte honorable et légitime; qu'il sera reconnu comme tel par les gouvernements de tous les pays; que c'est un acte, enfin, digne d'une grande nation, mais digne

CHAPITRE IX. 249

surtout de la France républicaine. » (Vive approbation.)

Ce discours, dès la première phrase, a été fréquemment interrompu par une vingtaine de personnes parmi lesquelles on remarquait surtout des représentants de la presse de Nice, dont le but était bien manifestement d'empêcher la conférence en couvrant la voix de l'honorable orateur. On remarquait encore un assez grand nombre d'individus qui venaient en aide aux interrupteurs avec un ensemble et une discipline vraiment dignes d'une meilleure cause. Un de mes amis a vu ces honorables auxiliaires de Monte-Carlo recevoir le prix de leur travail dans une boutique voisine, où leurs chefs de cabale étaient occupés à les instruire et à les enrégimenter. Mais les applaudissements et les marques d'approbation de la grande majorité de l'assistance, jointes au sang-froid et à l'énergie de M. le président, lui ont permis de terminer et de faire entendre son discours en dominant les interrupteurs.

La parole a été donnée ensuite à M. l'avocat Funel de Clausonne, qui, avant même de pouvoir ouvrir la bouche, a été insulté par des huées et de nombreux sifflets. Cependant M. Funel, soutenu par les applaudissements d'une grande partie du public, a malgré tout commencé son discours et s'est exprimé en ces termes :

« Messieurs,

« Nous devions nous attendre aux interruptions scandaleuses qui se produisent ici. Un établissement comme celui de Monaco ne se résoudra jamais facile-

ment à une discussion libre et loyale. Des injures à la place de raisons, voilà tout ce qu'on en peut attendre.

« Mais c'est en vain ! On n'étouffe pas ainsi la voix de la morale. Il y a déjà plusieurs années que nous nous sommes élevés contre ce tripot; nous constatons avec joie le progrès accompli. Dans la presse de tous les pays nous trouvons des protestations éloquentes, et lorsque, il y a trois ans, nous avons adressé nos pétitions au Sénat, nous avons reçu une satisfaction.

« Vous dites que non, j'affirme que oui. Notre pétition a été renvoyée par le Sénat au ministre des affaires étrangères, en appelant son attention sur les périls de la maison de Monte-Carlo; le ministre des affaires étrangères a constaté lui-même ces périls, et s'il n'a rien fait pour nous y soustraire, c'est en invoquant seulement la souveraineté du prince. En principe, le gouvernement s'est donc rangé de notre côté; c'est un progrès véritable.

« La question de souveraineté, on la videra. Mais laissez-moi attirer votre attention sur vos intérêts réels. Malheureux qui vous rangez ici du côté des maisons de jeu, vous sacrifiez à un intérêt actuel et mesquin les plus pressants intérêts du pays qui vous a vus naître !

« Voyez la composition du comité organisateur de cette réunion. Ce qu'il y a de plus distingué dans notre colonie étrangère a tenu à honneur d'y figurer.

« Et voilà les gens que vous éloignerez de nous, vous qui tenez d'eux votre prospérité.

« L'honorable M. Cazalet se faisait une sorte de

scrupule de participer, lui étranger, à une agitation légale qui doit aboutir aux Chambres françaises.

« N'est-il pas évident que la question de Monaco n'est pas une question seulement française, mais une question internationale, une question humaine, à laquelle tout homme a le droit et le devoir de s'intéresser ?

« S'il fallait l'envisager à un point de vue restreint, je demanderais : Qui donc a le droit de s'intéresser à une question locale plus que ceux à qui la localité doit sa prospérité et sa richesse ? Supprimez la colonie étrangère de Nice, vous supprimerez en même temps la plus belle part des ressources du pays. Or c'est là précisément ce que nous disent les étrangers : Supprimez Monaco, ou nous fuirons nous-mêmes. Et voilà l'alternative que vous trancheriez en faveur de Monaco !

« Vous voyez bien que la question est plus qu'une question française ! Est-ce que par hasard l'or qui s'engouffre dans les caisses de la banque n'est que de l'or français ? Les ruines, les déshonneurs qui se consomment à Monaco n'ont-ils eu de contre-coup que dans des familles françaises ? Le sang que le suicide y répand jusque dans les salles de jeu, jusque sur les marches du casino, n'a-t-il coulé que dans des veines françaises ?

« Vous me rappelez à la question : vous dites que je n'y suis pas. Hé quoi ! Je vous parle de sang, de ruines et de déshonneurs, et vous ne reconnaissez pas Monaco !

« Il faut nous affranchir de cette peste des jeux de

Monaco, voilà une idée qui s'impose à tous, excepté aux quelques misérables qui en vivent. Mais on demande quels droits nous avons de contraindre le prince. N'est-il pas le maître chez lui?

« Non, il n'est pas le maître. Jamais, à aucune époque de son histoire, Monaco n'a été un État indépendant. Les traités de 1815 l'avaient placé sous le protectorat du Piémont, mais la guerre de 1859 a virtuellement changé cet état de choses, elle a transmis à la France ce droit de suzeraineté.

« Quand il n'en serait pas ainsi, est-on jamais le maître chez soi pour se rendre nuisible à ses voisins? La loi civile ne l'a jamais admis pour les rapports entre particuliers. Je pourrais citer cent arrêts de jurisprudence qui ont posé cette règle. Le propriétaire qui déposerait sur son terrain des matières fétides pouvant nuire au voisin est déclaré tenu de les supprimer. L'industriel qui excéderait dans l'exercice de son industrie les limites du bon voisinage serait forcé par les tribunaux de modifier son exploitation.

« Ces principes ont plus de raison d'être encore entre nations qu'entre particuliers, parce que le mal qui résulte d'un exercice abusif du droit de propriété se multiplie par le nombre de citoyens qui en souffrent.

« Et s'il fallait encore un argument de texte, nous le trouverions au besoin dans le traité du 12 février 1861 entre la France et Monaco. Cette convention eut pour but de régulariser la cession à la France de droits que le prince avait possédés sur les territoires de Menton et de Roquebrune. Après avoir stipulé le

payement au prince d'une somme de quatre millions d'indemnité, le traité établit une union de douanes, dont les conditions seront réglées par un acte spécial, de même que ce qui concerne la vente des poudres et des tabacs, le service des postes et des lignes télégraphiques, et *en général les relations de bon voisinage.*

« Sont-ce les relations établies par les jeux publics qui seront considérées comme relations de bon voisinage ?

« C'est déjà trop que l'établissement du casino à nos portes pour faire brèche à cette promesse d'être un bon voisin. Que dirons-nous de ces affiches apposées sur ses propres murs avec la coupable connivence de notre administration, de ces appels, de ces réclames dans les journaux de la région, de ces fêtes prônées à cor et à cri, de ces concerts, de ces représentations, de ces subventions à la presse, de ces mille moyens employés pour faire connaître *urbi et orbi* l'emplacement de la roulette et y attirer non pas le joueur de profession qui n'a pas besoin de ces appâts, mais une population tout entière qui n'aurait certainement pas songé au jeu si on ne l'y avait provoquée?

« De sorte que ce n'est pas simplement le vice qui s'est installé à Monaco, mais le vice affiché, provocant, ne permettant pas qu'on l'ignore, allant, par tous les moyens, fouiller de nouvelles recrues dans toutes les couches sociales ; une école flagrante de démoralisation, non pas seulement tolérée, mais patronnée, choyée, favorisée, s'étalant avec impu-

deur sous l'œil paternel et bienveillant de nos administrateurs eux-mêmes.

« De sorte encore que lorsque nous recherchons à Nice de nouveaux moyens d'attraction pour les étrangers, lorsque nous créons de nouveaux embellissements, de nouvelles fêtes, nous arrivons à quoi ? A procurer de nouveaux clients à Monaco, qui s'est embusqué parmi nous et qui spécule sur nos hôtes. Nice complice de Monaco ! voilà une honte à laquelle on ne songe pas assez.

« Et c'est ce qu'on appellerait des relations de bon voisinage ? Mais s'il n'y avait pas d'autres raisons, le droit de légitime défense suffirait à justifier tout ce que pourrait faire la France pour rompre avec ces honteuses promiscuités et pour sauvegarder enfin ses nationaux et ses hôtes contre des séductions qui les amènent infailliblement à la ruine. N'est-ce pas ce droit de défense, dont Jousse disait avec raison qu'il est, pour les nations et pour les individus, le premier de tous les droits, auquel il ne pourrait être permis de déroger par aucune loi civile ou humaine ?

« Ce sont là des choses que les intéressés seuls peuvent contester. Et c'est pourquoi nous pouvons sans crainte dire à nos représentants : Vous qui disposez de notre puissance publique, vous n'avez pas seulement le droit de nous protéger contre Monaco; vous en avez le devoir ! »

La voix de l'honorable orateur était couverte à chaque instant par un tumulte indescriptible, au milieu duquel on entendait même des injures et qui lui a fait s'écrier: « C'est en de pareils termes qu'on défend

une mauvaise cause. » Un des plus bruyants interrupteurs, M. Togna, à force de fatiguer la patience du public, fut contraint de monter par la rampe de la scène à la tribune; il paraissait être dans un état de surexcitation violente et tenait à la main des papiers qui probablement renfermaient un discours. La parole lui fut donnée par M. le président *pour défendre la cause de Monte-Carlo,* expression qui n'a pas paru lui plaire. Le public, choqué par ses procédés inadmissibles dans une réunion publique, fit un tel vacarme qu'il a dû retourner immédiatement à sa place sans pouvoir prononcer un mot.

Après M. Funel, M. Pilatte prit la parole; il est regrettable qu'on n'ait pu recueillir en entier l'improvisation pleine de verve, de science et d'esprit, qui lui a valu dans cette soirée un des plus beaux succès oratoires. La salle était orageuse et bruyante au delà de tout ce qu'il est possible d'imaginer. Les partisans de Monte-Carlo étaient peu nombreux, mais très actifs et très décidés à empêcher la discussion. D'un autre côté, le public voulait entendre ce qui se disait à la tribune. Beaucoup de personnes avaient surtout un vif désir d'entendre M. Pilatte, dont le talent est très connu et très apprécié à Nice. On essayait de faire taire les interrupteurs; ceux-ci, excités par la lutte, devenaient de plus en plus violents; les injures, les cris, les sifflets, les applaudissements, se multipliaient et augmentaient sans cesse. Ce fut au milieu d'une véritable tempête que M. Pilatte prit la parole. L'impression du plus grand nombre était qu'il ne réussirait pas à se faire entendre. C'est alors que nous

l'avons vu, tranquille, énergique, lancer au milieu du bruit quelques-unes de ces phrases décisives, dont la vérité et l'à-propos entraînent les masses ; le tumulte s'est calmé peu à peu ; il est venu un moment où la voix puissante de l'orateur a tout dominé ; et c'est au milieu des plus vifs applaudissements et des marques d'approbation les plus enthousiastes qu'il est descendu de la tribune. Une apostrophe écrasante pour nos adversaires a surtout contribué à les contenir : « Vous nous fournissez, a-t-il dit, si vous continuez à interrompre, un argument puissant contre Monaco, car on dira qu'il s'est trouvé tellement d'interrupteurs qu'il a été impossible de parler, et que sur le sol même de la France, on ne peut avoir une réunion libre sans la permission de Monte-Carlo ! » (*Applaudissements frénétiques.*)

M. Pilatte a réfuté avec grand soin l'objection tirée de l'indépendance et de la condition souveraine du prince de Monaco. Il a donné l'historique de la principauté depuis le xiie siècle jusqu'à nos jours, résumée sur des notes recueillies dans les archives de Turin, par un savant de ses amis. Il a démontré que la famille Grimaldi n'a exercé le pouvoir que sous la suzeraineté des maisons de Savoie et de France alternativement, arborant même le drapeau piémontais jusqu'en 1860, époque à laquelle la suzeraineté est revenue de droit à la France, par suite de la position géographique de la principauté dans le comté de Nice qui venait d'être annexé. La France exerce donc un protectorat réel et inévitable par les douanes, la magistrature, etc. Ce droit de protectorat entraîne

CHAPITRE IX. 257

aussi des devoirs, comme l'avaient compris l'Angleterre envers les îles Ioniennes et la France envers Otaïti, jusqu'au jour où le roi Pomaré lui a vendu ses droits de souveraineté. L'orateur a conclu que la République française a pleinement le droit de faire dire au prince par ses représentants : « Il se passe chez vous des choses mauvaises ; nous les premiers en Europe, nous avons banni les jeux publics de notre sol et nous exigeons que vous fassiez la même chose au nom de la morale publique. Du reste, que feriez-vous sans nous, Altesse Sérénissime ? Nous vous isolerions du monde entier, coupant les télégraphes, la voie ferrée, demandant des passeports à votre frontière et en un mot, nous établirions un cordon sanitaire comme on le fait contre la peste bovine ; — *nous vous ferions cuire dans votre jus.* (*Hilarité générale.*) Nous parlerions avec plus de respect à la personne du prince, mais tel serait le sens de nos paroles. »

Le second point qu'a traité ensuite M. Pilatte est la question niçoise qu'il connaît à fond, étant Niçois lui-même, sinon de naissance, du moins par adoption, et par les droits que donne un séjour de trente années.

La richesse de Nice provient en totalité de la location en garni ; tout le monde, comte ou baron, propriétaire ou simple boutiquier, depuis la villa Massengy jusqu'aux Ponchettes, a ses revenus dans les locations. Nous aimons *qu'on nous loue,* a dit l'orateur, et vous ne louerez pas vos appartements : telle est l'objection à la suppression des jeux, car si nous ne louons pas

la ville de Nice sera ruinée. Pour réfuter cet argument, il suffit de voir ce qui se passe dans les villes d'eaux où on a supprimé les jeux, telles que Ems et Wiesbaden que M. Pilatte a choisies comme exemple en citant des chiffres officiels.

« Amis du trente et quarante, vous devez aimer les chiffres », s'est-il écrié, et sur une interruption bruyante, il a ajouté : « Amis des jeux, consolez-vous, vous avez de la joie en réserve pour le jour où ils seront supprimés, car le prix des terrains augmentera chez vous comme à Baden pour vous consoler. »

Passant à l'intérêt moral qui est plus important encore que l'intérêt matériel, M. Pilatte, qui habite Nice depuis trente ans, a fait une peinture très saisissante du changement de société qui s'est produit parmi nous, de l'abandon de Nice par plusieurs grandes familles très honorables, de l'aspect actuel de nos promenades déshonorées par des femmes tarées et par des hommes pires encore. Enfin il a terminé ce triste tableau en citant la phrase biblique *ubi corpus, ibi aquilœ,* qu'il a rendue en ces termes: « Là où est la charogne, les corbeaux se rassemblent. » (*Applaudissements frénétiques.*) Il conclut en disant : « Nous demanderons la suppression des jeux publics de Monte-Carlo, non pas comme une mesure d'utilité publique, — ce ne serait pas assez, — mais comme une mesure de salubrité publique. » (*Tonnerre d'applaudissements.*) Alors M. le président a levé la séance en disant que la question se résoudra, non pas ici, mais à Paris, et qu'il compte sur la victoire finale d'une cause juste.

- A la suite de cette réunion, les journaux de Nice engagèrent contre le comité une polémique assez insignifiante; malgré leurs articles, leurs pétitions rédigées par nos bureaux ne tardèrent pas à se couvrir de signatures. Depuis lors le mouvement contre les jeux s'est développé de plus en plus et un grand nombre de publications nouvelles ont paru sur la question de Monte-Carlo, soit en France, soit en Italie, soit en Angleterre, soit en Allemagne. Nous citerons celles de M. Fontana [1], de M. Polson [2], de M. Bruenecke [3], de M. Cassel [4]. En Italie, la maison des jeux est appelée familièrement *la vipère* (*la biscia*); c'est sous ce nom que les journaux de la péninsule la désignent d'habitude; ils la traitent d'ailleurs comme une vieille connaissance; ils vont jusqu'à la nommer la *nota biscia* (la vipère bien connue). Si le gouvernement italien disposait de la puissance nécessaire pour nous délivrer du fléau des jeux, il est incontestable que nous en serions débarrassés depuis longtemps.

Mais si le cabinet de Rome ne peut pas agir, il n'est pas interdit aux Chambres italiennes de manifester leur opinion, et c'est ce qui a été fait dernièrement.

M. Thompson s'est rendu à Rome et a obtenu une audience du roi d'Italie. Plusieurs membres du Parlement se sont montrés disposés à provoquer une action favorable aux désirs des comités qui travaillent à la suppression de Monte-Carlo. La voie la plus pratique

1. *Monte-Carlo,* Fernando Fontana. Roma, 1882.
2. *Monaco and its gaming tables,* by John Polson.
3. *Nizza nebst Monaco,* von Ch. Bruenecke.
4. *Das Spielhaus auf dem Monte-Carlo,* von Paulus Cassel.

pour obtenir ce résultat était celle d'une interpellation. M. Berio se chargea de porter la parole; le débat a eu lieu à la Chambre des députés, dans la séance du 24 janvier 1882, et M. Mancini, répondant à M. Berio au nom du gouvernement, a rendu un éclatant hommage au dévouement philanthropique de M. Thompson, et a déclaré que l'Italie ferait ce qui serait possible pour obtenir l'abolition de la funeste tolérance qui s'exerce à Monaco.

Voici la discussion qui a eu lieu à ce sujet :

DISCUSSION DU PARLEMENT ITALIEN AU SUJET DE LA MAISON DE JEU DE MONTE-CARLO.

(Séance du 24 janvier 1882.)

M. Berio prend la parole pour développer une demande d'interpellation déposée en son nom et au nom de ses collègues, MM. Minghetti, Arisi et Trompeo.

« La principauté de Monaco, dit M. Berio, ne devrait pas rechercher d'autre célébrité que celle qui lui est acquise en raison de son printemps perpétuel et de la beauté des villas et des jardins qu'on trouve partout sur son territoire. Sa mauvaise et triste réputation est due à une maison publique de jeu de hasard, qui enrichit la principauté elle-même[1] et la

1. M. Berio se trompe; il en est de la principauté comme des territoires d'Ems et de Wiesbaden; la maison de jeu ne l'enrichit pas; elle contribue, au contraire, à l'empêcher de s'enrichir.

compagnie concessionnaire des jeux, mais qui ruine des milliers de familles de tous les pays de l'Europe.

« Le jeu, quand il n'est pas un passe-temps innocent, est toujours un mal moral, dont il faut rendre responsables non seulement les joueurs eux-mêmes, mais encore les gouvernements qui leur permettent de se livrer à leur funeste passion.

« Les jeux de hasard constituent des opérations délictueuses prévues et punies par l'article 474 de notre code pénal. Chacune des nations européennes a introduit dans son code pénal une disposition analogue. Seul, le gouvernement de Monaco refuse de considérer le jeu comme un délit ; il le regarde comme une chose louable que la loi doit autoriser et protéger.

« Une réclame puissante et habile est organisée pour faire ressortir le gain considérable qu'on peut réaliser à Monaco en quelques heures. Elle séduit des jeunes gens sans expérience, qui dissipent aussitôt leur fortune, des commerçants qui ont fait de mauvaises affaires et qui espèrent se relever, des hommes d'affaires qui dédaignent un gain modeste et qui aspirent à s'enrichir tout d'un coup au moyen du jeu, ou bien encore des employés que l'appât de ce bénéfice rapide détermine à trahir les intérêts de leurs patrons. Toutes ces victimes ne tardent pas à se laisser fasciner par les monceaux d'or étalés sur le tapis vert; l'usage de leur raison leur échappe, et une perte inévitable les attend. Les sommes que la banque de jeu encaisse chaque année paraîtraient fabuleuses, si malheureusement on n'avait sous les yeux des faits qui prouvent jusqu'à quels chiffres elles peuvent s'éle-

ver. Il y a quinze ans que cette banque existe ; elle a dépensé plusieurs millions, soit pour obtenir sa concession, soit pour transformer le plateau rocheux de Monte-Carlo en un lieu de délices et pour y bâtir le casino et les divers établissements qui l'entourent. Elle entretient à elle seule le budget de la principauté, dont les habitants ne payent aucun impôt ; elle verse chaque année au trésor du prince une somme importante pour conserver son privilège ; elle entretient une foule d'employés et d'ouvriers ; elle fait les frais des fêtes publiques, des illuminations, des concerts, et pourvoit généralement à toutes sortes de dépenses.

« En peu de temps, le directeur de cette banque a réalisé une fortune de 80 millions. Quant à ses associés, ils ne sont pas dénués de ressources : les journaux nous ont appris récemment qu'une part de propriété dans l'affaire a été vendue au prix de 23 à 24 millions. Cet énorme capital est le produit de la ruine de plusieurs milliers de familles ; le monceau d'or qu'il représente pourrait être facilement submergé dans le sang des misérables qui se sont donné la mort sur le territoire de Monaco, sur ceux des contrées voisines, ou même dans les salons du casino. Je ne ferai pas ici l'énumération des suicides constatés dans ces dernières années. Chaque jour, un nouveau suicide se produit. Parfois c'est un jeune homme qui n'a pas encore atteint sa majorité ; parfois c'est l'héritier d'une famille honorable qui sort ruiné de la maison de jeu. Ces malheureux sont trouvés morts dans les jardins du casino, ou écrasés sous les roues

du train qui aurait dû les ramener dans leur pays. Deux femmes, la mère et la fille, se sont tuées, il y a quelques semaines, dans un hôtel de la Condamine, après avoir perdu tout leur avoir à la roulette. Les audiences des tribunaux correctionnels sont alimentées sans cesse par les actes d'escroquerie ou de fraude que commettent les habitués de Monte-Carlo. Les jardins du casino sont remplis des fleurs les plus rares; mais l'aspect de ces fleurs attriste et désole nos regards, parce qu'elles sont teintes du sang des victimes du jeu.

« L'Italie contribue beaucoup à la prospérité de la maison de jeu de Monaco. De Naples, de Rome, de Turin, de Milan, de Florence, nous voyons partir chaque jour des infortunés qui reviennent parmi nous, dépouillés de tout, même de l'espérance, et n'osant plus lever le front en face de leurs concitoyens. Mais parmi toutes nos provinces, il n'en est aucune qui souffre de ce fléau autant que la Ligurie, dont j'ai l'honneur d'être le représentant. Qu'il me suffise de dire qu'à Gênes on appelle le train qui part pour Nice et Marseille *train de Monte-Carlo*. Telle est la gravité du mal. Les chefs de plusieurs maisons de commerce très anciennes et très honorables ont été entraînés à leur ruine par la passion effrénée du jeu. Il existe, à Monaco, un collège qui reçoit beaucoup d'élèves italiens. La plupart de ces jeunes gens appartiennent à des familles liguriennes. Ils voient quelle est la prospérité du pays [1] où ils vivent; ils ap-

1. Nous le répétons encore : M. Berio se trompe, cette pro-

prennent que cette prospérité prend sa source dans l'institution des jeux publics ; ils doivent en conclure que le meilleur moyen de s'enrichir et de prospérer soi-même est de consacrer sa vie au jeu.

« Parlerai-je des pertes matérielles que causent à l'Italie les bénéfices réalisés par la banque au détriment de nos compatriotes ? Elles sont très élevées sans doute ; mais le préjudice moral occasionné par Monaco nous touche bien davantage.

« Ce déplorable état de choses est-il destiné à durer longtemps encore ? Pouvons-nous tolérer qu'il y ait sur notre frontière un lieu d'asile ouvert à ceux qui méritent les peines édictées par l'article 474 de notre code pénal ?

« Un comité composé de personnes distinguées appartenant à toutes les nations s'occupe activement d'obtenir la suppression de la banque de Monte-Carlo. L'illustre philanthrope anglais M. Thompson consacre à ce noble objet son activité et sa fortune.

« La France a succédé à la Sardaigne dans le protectorat de Monaco. Peut-elle voir avec satisfaction que sa puissance et son influence sont employées à maintenir un état de choses que nul État civilisé ne voudrait patronner ouvertement ? Aucun obstacle légitime ne peut empêcher le gouvernement de Monaco de supprimer ouvertement cette maison de jeu. S'il existe un contrat, il peut être résilié par l'autorité

spérité n'est pas due au jeu ; elle est au contraire enrayée par l'action du jeu.

souveraine qui rendra ainsi hommage aux principes les plus élevés de la morale publique.

« Il est à espérer que le comité réussira dans son œuvre humanitaire. Mais notre gouvernement ne pourrait-il pas lui venir en aide? L'Italie n'a-t-elle pas le droit de faire entendre sa voix pour se plaindre du dommage considérable que lui cause le voisinage de Monte-Carlo? Telle est la question que nous avons l'honneur d'adresser au ministre des affaires étrangères. J'espère qu'il pourra répondre de manière à satisfaire tous ceux qui se trouvent réunis dans cette enceinte. (*Très bien ! Bravo !*)

« Nous tous, dit M. Mancini, nous avons applaudi à la noble pensée qui a inspiré le langage de M. Berio, ainsi qu'aux efforts d'un illustre philanthrope anglais pour arriver à la suppression des jeux de Monte-Carlo ; mais je m'étonne des conclusions posées par M. Berio, et de la singularité de la question qu'il m'adresse. Si un établissement comme celui de Monte-Carlo était installé dans le royaume d'Italie, il n'y a pas de doute que les lois existantes nous fourniraient un moyen très simple de le supprimer. Mais l'honorable M. Berio sait aussi bien que moi que l'action de notre code s'arrête aux limites de notre territoire, et qu'elle ne peut s'exercer sur un territoire étranger, surtout s'il s'agit d'un délit qui n'a pas été commis sur le territoire italien.

« Les provinces liguriennes, qui sont très voisines de Monaco, souffrent beaucoup de cette fâcheuse proximité; et d'innocentes familles de ces contrées éprouvent très souvent ainsi d'irréparables malheurs.

Mais, au lieu de nous adresser une question qui n'amènera aucun résultat pratique, j'aurais préféré que l'honorable M. Berio eût indiqué les moyens par lesquels, en exerçant une action politique conforme au droit des gens, l'Italie pourrait s'associer aux autres gouvernements dans le but de contraindre celui de Monaco à mettre un terme à cet état de choses, si contraire aux principes généralement admis en Europe. L'honorable préopinant peut être assuré que nous sommes prêts à nous associer à une action de ce genre, si elle est l'objet des efforts d'un autre gouvernement.

« Ainsi nous nous bornons à déplorer les calamités si bien dépeintes par M. Berio, et nous exprimons le vœu que le peuple et le gouvernement de la principauté voudront mettre spontanément une fin à l'abominable régime des jeux, qui désole ce petit pays, si bien doué par la nature. Quant au protectorat de Monaco, c'est une question sur laquelle je fais des réserves, parce que je ne crois pas exacte l'opinion exprimée par M. Berio à cet égard.

« Qu'on ne me dise pas que la simple expression d'un vœu est insuffisante en pareille matière. Suivant moi, l'enceinte du Parlement doit être une école de moralité pour le peuple ; elle doit retentir des plus terribles anathèmes contre toute institution immorale et mauvaise ; et les solennelles déclarations que vous venez d'entendre sont de nature à satisfaire ceux qui ont foi dans la marche lente, mais irrésistible de cette puissance qui s'appelle l'opinion publique.

« M. le ministre, dit alors M. Berio, a prononcé

des paroles qui laisseront une impression profonde. C'est tout ce que nous désirons aujourd'hui. Nous aurions préféré que l'Italie fût en mesure de prendre en main l'initiative que M. le ministre croit devoir réserver aux autres puissances. Mais puisqu'il est d'avis de ne pas procéder ainsi, je me contenterai des vœux qu'il a fait entendre, et je me déclare satisfait de l'appui que ses paroles donneront à la noble cause, dont j'ai entrepris aujourd'hui la défense. »

La réponse de M. Mancini était parfaitement correcte. Après les événements de 1859, Monaco a cessé d'appartenir à l'Italie ; il n'est donc pas possible à cette puissance d'intervenir pour remédier à ce qui se passe sur le territoire de la principauté. C'est à la France seule qu'une telle action est permise ; il serait même insultant et déshonorant pour la France qu'un gouvernement étranger s'occupe directement de cette affaire scandaleuse. Mais les gouvernements et les populations peuvent exprimer leur opinion, soit par la voie de la presse, soit sous la forme de déclarations faites à la tribune des Chambres ; et c'est ce qui a eu lieu en Italie.

Les pétitions rédigées à Nice vont maintenant être présentées aux Chambres françaises.

Voici le texte de celle qui est adressée au Sénat. Elle a été transmise à cette Assemblée par M. Pelletan, le 20 janvier 1882.

« Messieurs les sénateurs,

« Les soussignés, citoyens français, habitant le littoral, et étrangers appartenant à diverses nations,

résidents ou hôtes temporaires des stations d'hiver des bords français de la Méditerranée, ont l'honneur de vous soumettre respectueusement ce qui suit :

« Les jeux publics établis dans la principauté de Monaco, enclave de la France, sont devenus un foyer de corruption, un centre d'influences malsaines dont la déplorable action se fait de plus en plus sentir.

« Leur proximité n'est pas seulement funeste à ceux qui les fréquentent et qui y trouvent d'ordinaire la ruine, souvent le déshonneur et la mort. Elle n'est pas seulement nuisible, au plus haut degré, aux populations de Monaco et des villes environnantes, tant sous le rapport moral que sous le rapport matériel. Elle est également nuisible et dangereuse pour les nombreuses familles paisibles de toute nation, qui viennent dans ces parages pendant l'hiver chercher pour quelqu'un des leurs la santé et le repos.

« Les jeux de Monaco attirent et retiennent dans les villes voisines de Monaco tout un peuple de gens corrompus, tarés, hommes et femmes, vivant du vice et s'efforçant par tous les moyens de le propager. Les lieux publics, les promenades publiques, en sont remplis. Non seulement ce monde interlope étale partout le scandale de son luxe et de sa corruption, chassant par sa présence ceux qui ne voudraient pas être confondus avec lui, mais encore il s'applique activement à entraîner la jeunesse étrangère dans la débauche et dans la ruine, rendant ainsi véritablement dangereuse, pour les hôtes de la France, l'hospitalité que celle-ci leur accorde si libéralement.

« Par ces motifs, les soussignés viennent vous prier

de porter votre attention sur le mal grandissant qu'ils vous signalent, et de rechercher les moyens d'y porter remède.

« Persuadés que la France, comme toute nation, a le droit de se défendre elle-même contre un voisinage dangereux; qu'elle a en outre des droits historiques d'intervention dans la principauté; que le caractère *d'enclave* de cette principauté crée à celle-ci des obligations et à la France des droits que ni l'une ni l'autre ne sauraient négliger; que les traités conclus par la France avec la principauté, et qui sont comme la condition même de l'existence de ce petit État, le mettent à la merci de la France, à qui il suffirait de les dénoncer, ou de la simple menace de les dénoncer, pour exercer sur le prince de Monaco une influence décisive.

« Les soussignés prennent la respectueuse liberté d'appeler la sérieuse attention du Sénat, de la Chambre et du gouvernement français sur la nécessité de prendre les mesures opportunes pour faire cesser le scandale et les dangers des jeux publics de la principauté de Monaco. »

Une pétition analogue est présentée à la Chambre des députés. Elle est signée par plus de 4,000 personnes, dont la plupart sont des citoyens français, mais dont un grand nombre sont des notabilités de la colonie étrangère qui passe la saison dans les stations hivernales du littoral. Elle a été transmise à la Chambre, le 17 février 1882, par M. Casimir-Perier.

On s'étonnera peut-être qu'une pétition aussi importante n'ait pas réuni un plus grand nombre de

signatures. Mais il ne faut pas oublier que toutes les autorités niçoises sont plus ou moins partisans des jeux, que la presse y est engagée par l'organe de presque tous les journaux de la localité, que toutes les sociétés formées dans un but scientifique, artistique ou charitable ont touché plus ou moins à l'argent de Monte-Carlo. J'ai moi-même été expulsé d'une société savante[1] dont j'étais membre, pour avoir osé mettre ma signature à une circulaire écrite dans le but de solliciter des adhésions au mouvement contre Monte-Carlo. Ceux qui participent à ce mouvement compromettent leur avancement, ou même leur situation, s'ils sont fonctionnaires; ils s'exposent à se créer des ennemis qui rendront difficiles leurs relations avec toutes les personnes à qui ils ont affaire; ils sont enfin sous le coup de l'odieuse accusation de chantage, que les partisans de la maison de jeu ne manquent pas de leur prodiguer. Si cette accusation est publiée dans les journaux, on a la ressource d'un procès en diffamation; mais de récents exemples ont prouvé dans ce genre d'affaires qu'on n'avait rien à gagner. En un mot, il y a à Nice une puissance qui fait trembler tout le monde; si, dans de telles circonstances, la pétition adressée à nos députés a réuni quatre mille adhésions, il faut bien croire qu'elle est l'expression d'un grand sentiment d'indignation et d'impatience, qui entraîne tous les cœurs et qui ne recule devant aucun obstacle.

[1]. La Société des lettres, sciences et arts des Alpes-Maritimes.

Il ne nous appartient pas de prévoir ce que nos représentants décideront à ce sujet. Ce qu'ils diront sera digne, nous l'espérons du moins, des antiques traditions des Chambres françaises. On peut avoir des opinions diverses sur les droits que la France doit exercer à Monaco. On peut aussi éprouver quelques incertitudes sur l'équilibre des passions vicieuses et sur l'opportunité de conserver ou de supprimer certaines tolérances légales. Nous avons cherché à résoudre ces questions dans divers chapitres de cet ouvrage; nous reconnaissons d'ailleurs qu'elles sont litigieuses, c'est-à-dire qu'il est permis à un honnête homme de les résoudre autrement que nous. Mais, ce qui n'est pas permis, c'est de prétendre que des jeux publics sont utiles aux villes d'hiver du littoral et qu'ils doivent être conservés pour ce motif, quoique leur existence soit contraire à la justice et à la morale. Il y a là un principe de gouvernement qui est ancien et immuable; on ne saurait mettre en balance une question d'utilité avec une question de morale. Nos assemblées délibérantes ont toujours adopté cette manière de voir, et, s'il faut en citer un exemple, nous ne pouvons mieux faire que de rappeler ici ce que disait M. Salverte à la Chambre des députés, dans la séance du 16 juin 1836, à l'époque où la suppression des jeux publics fut décrétée pour la ville de Paris, la seule ville de France où ils existaient encore.

« Une véritable objection se présente, et je n'en affaiblirai nullement la force, parce que je suis le premier à en comprendre la gravité; la suppression des maisons de jeu rayera 5,500,000 francs de nos recettes;

comment les remplacera-t-on ? Voilà un vide réel.

« Je pourrais vous répéter, messieurs, ce qui a été dit hier, les jours précédents, à cette tribune, sur la situation si prodigieusement prospère de nos finances ; je vous dirais que quand on est à ce haut degré de prospérité, dont on ne voit, pour ainsi dire, pas le terme, on peut bien donner à la morale une somme de 5,500,000 francs. Mais je parlerai de bonne foi ; car je ne crois pas à cette prospérité ; je crois que dans l'état actuel de nos finances, état qui n'est nullement aussi brillant qu'on nous l'a dit, mais qui n'est pas non plus aussi inquiétant qu'il le paraît, si l'on veut changer de système, si l'on veut économiser et ne pas accroître sans cesse les dépenses, je crois que, dans cet état de choses, il est très facile de faire des économies qui remplacent la somme que je voudrais voir rayée du budget.

« Et d'ailleurs, messieurs, on a dit souvent qu'il y avait des dépenses très utiles, extrêmement utiles ; et ici, je puis dire qu'il est des défauts de recettes très utiles, extrêmement utiles ; en effet, il s'agit ici des mœurs[1]. Quoi ! vous avez voté, aux applaudissements de la France, des sommes très considérables pour l'instruction primaire ; vous en voterez encore l'année prochaine, et vous serez encore applaudis.

1. Nous appliquons cette phrase au budget de la ville de Nice, où nous trouvons, pour l'année 1882, une recette de 100,000 francs, donnés par Monte-Carlo, dans le but d'augmenter l'éclat des fêtes publiques. Nous affirmons avec M. Salverte qu'il serait *très utile, extrêmement utile* de supprimer cette recette ; *en effet, il s'agit ici des mœurs*.

« Eh bien ! ce que vous faites pour l'instruction, ne le ferez-vous pas pour les mœurs? ne le ferez-vous pas pour l'amélioration de la génération? Ne le ferez-vous pas pour rayer de votre budget une disposition qui y fait une tache honteuse? Si, comme je n'en doute pas, vous avez également à cœur, et que les hommes soient plus éclairés, et que les citoyens soient plus vertueux, les deux dépenses vous paraîtront également justes, et peut-être la plus essentielle des deux est celle qui louera le gouvernement de l'infamie d'offrir des appâts au vice et à toutes ses conséquences.

« Ces conséquences, on les a souvent énumérées; je les retracerai très rapidement, pour ne pas abuser des moments de la Chambre.

« Vous le savez, les maisons de jeu sont essentiellement des pépinières de bagnes, et c'est là où se recrute la police pour les agents dont elle a besoin, mais qu'on ne peut pas considérer comme les plus honnêtes des hommes.

« Eh bien ! croyez-vous que là s'arrête le mal? Avez-vous jamais calculé combien d'hommes honnêtes ont été victimes du jeu sans y avoir mis? Croyez-vous qu'il n'y ait pas de père de famille qui n'ait été ruiné par son fils, ou par un étranger qui a sa confiance? Et parce qu'il ne vous a pas mis dans la confidence de sa douleur, son malheur doit-il être regardé comme nul? Un négociant a donné sa confiance à un homme que le malheur entraîne dans une maison de jeu ; la fortune du négociant est compromise, il fait banqueroute; le jeu est coupable. Un homme est conduit au vol. Interrogez les annales des tribunaux, ou

plutôt j'en atteste les magistrats qui siègent au tribunal de Paris ; parmi ceux qui joignent le meurtre au vol, combien n'en comptez-vous pas qui ont fait leurs études dans les maisons de jeu? Et c'est à ces maisons que vous voulez accorder une existence durable! Car, ne vous y trompez pas, si vous renouvelez les baux pour deux ans, c'est renouveler pour quatre, pour cinq, pour neuf ans ; profitez de l'occasion ; elle est favorable, peut-être unique. Par un vote unique, vous allez décider que ces maisons n'existeront pas, ou qu'elles existeront. Peu importe de quelle manière et pour quel temps vous leur permettrez de vivre ; si elles existent, elles seront ce qu'elles ont toujours été. Pesez donc bien l'importance de ce vote.

« Jusqu'à présent, nous avons eu, pour nous excuser de n'avoir pas aboli cette infâme institution, nous avons eu à dire : Une loi l'a consacrée ; un bail la maintient. Eh bien : la loi cessera ; le bail expire [1].

« Voyez si vous voulez, pour un terme quelconque, vous charger la conscience de toutes les conséquences de l'existence des maisons de jeu. On peut, par des prétextes plus ou moins plausibles, par des arguments plus ou moins spécieux, étourdir sa conscience et faire taire sa raison. Mais ce n'est pas le jour où l'on a voté que les conséquences se font sentir. Pendant la

1. Les baux concédés aux maisons de Paris expiraient le 1er janvier 1837 ; le gouvernement proposait aux Chambres de les proroger jusqu'au 1er janvier 1837, et de s'occuper à les abolir le plus tôt possible. C'est à peu près ce qui fut résolu. Seulement la Chambre précisa l'époque où les jeux seraient abolis ; elle la fixa à l'expiration du nouveau bail.

durée de l'existence des maisons de jeu, croyez-vous que vous pourrez entendre le récit des événements désastreux dont elles auront été la cause, que vous pourrez en lire l'exposé dans un journal, que vous pourrez siéger comme jurés ou comme juges dans un procès criminel où les actes répréhensibles auront pris leur origine dans les maisons de jeu, sans que dans cet instant-là même chacun de vous se dise : C'est ma faute ; si j'avais voté contre cette exécrable institution, ces malheurs ne seraient pas arrivés.

« Je parle devant des pères de famille, devant la représentation des pères de famille de toute la France; et dans le public nombreux qui nous écoute, il y a peut-être des mères de famille qui ont le droit de faire entendre leurs sentiments dans cette grande question. Eh bien! croyez-vous être quittes envers ces pères et ces mères de famille en disant que les mineurs ne seront pas admis dans ces maisons de jeu? Je le demande à chacun de ceux qui me font l'honneur de m'écouter : Avez-vous un fils ? Hier, il a atteint sa vingt et unième année, il est entré dans une de ces maisons. Rendez-vous compte de la crainte et du désir que vous avez de le revoir; et si vous avez le bonheur de le revoir, vous bénirez encore le ciel; mais si en le revoyant vous avez encore à rougir de lui, à dire : Il a déjà un pied dans l'infamie! Et s'il ne revient pas! Si vous n'avez plus de fils!

« Votez donc la continuation des maisons de jeu, si vous l'osez. Quant à moi, je leur ai toujours voué une haine profonde; je l'ai déjà exprimée à cette tri-

bune, et je l'exprime encore aujourd'hui devant mes collègues et mon pays. » (*Profonde sensation. Très bien !*)

Beaucoup de phrases de ce discours pourraient être répétées, sans changement aucun, soit au conseil municipal de Nice, soit au Sénat, soit à la Chambre des députés. Voici ce que disait encore M. Salverte dans la séance du 18 juin ; la question d'utilité est traitée ici au point de vue des étrangers ; il semble que M. Salverte ait été doué d'une inspiration spéciale, et qu'il se soit efforcé de préparer des arguments contre la maison de jeu de Monte-Carlo, considérée en particulier :

« Enfin, a-t-on dit, les étrangers se regarderaient comme exclus de Paris, si les maisons de jeu n'y étaient pas autorisées [1].

« La nation française passe avec raison pour morale et pour hospitalière. Singulière hospitalité que de dire aux riches étrangers : Venez et séjournez dans cette capitale, où nous nous honorons de faire régner la justice, l'ordre et les bonnes mœurs ; vous y trouverez de magnifiques salons où toutes les séductions du vice vous entoureront, où des fleurs sans nombre

1. C'est ce que venait de dire le ministre des finances. Il s'exprimait ainsi : « Mais il y a une autre considération qui a été alléguée : si vous supprimez totalement toutes les maisons, si vous ne laissez pas un ou deux établissements POUR LES ÉTRANGERS, vous pouvez les éloigner de la capitale. » (*Réclamations diverses. Voix à gauche :* Ce sont des pièges qu'on leur tend.) *M. le ministre :* « On a prétendu du moins que plusieurs d'entre eux cesseront d'habiter la capitale. »

environnent les bords de l'abîme où vous allez risquer votre fortune !... Qui de nous tiendrait sérieusement un pareil langage? Cependant ce ne serait que l'expression de la vérité.

« J'ignore, messieurs, si, en fermant les maisons de jeu vous éloignerez quelques joueurs incurables; MAIS J'AFFIRME QUE VOUS ATTIREREZ CHEZ VOUS PLUS D'ÉTRANGERS QUE PAR LE PASSÉ [1]. Il est sans doute des hommes qui ne peuvent se passer de ce funeste plaisir; mais beaucoup de pères de famille, n'en doutez pas, envoient souvent leurs enfants dans cette France si bonne à connaître; ils ne les envoient pas surtout dans la capitale de la France, parce qu'ils craignent que les maisons de jeu ne leur tendent un piège corrupteur. (*Voix nombreuses :* Très bien; c'est cela!)

« Je vais plus loin; ce que j'ai dit des étrangers, je l'applique à nos compatriotes des départements. L'instruction est richement dotée à Paris; des cours nombreux et variés, faits par des professeurs habiles, répandent des lumières de toute espèce. Le jeune homme qui peut venir à Paris pour s'instruire est sûr

1. L'assertion de M. Salverte n'a pas manqué de se vérifier. Le mouvement d'étrangers de la ville de Paris est aujourd'hui hors de toute proportion avec ce qu'il était en 1836. On croit rêver quand on lit que les ministres de cette époque craignaient de faire fuir les étrangers de Paris en supprimant les maisons de jeu. C'est cependant ce qu'on nous dit aujourd'hui pour Nice et Monaco. Tant il est vrai que les mauvaises causes s'appuient toujours sur les mauvais arguments, et sur les mêmes arguments, quelle que soit la différence des temps et des lieux.

de s'y préparer avantageusement pour la profession à laquelle il se destine.

« Eh bien! tant d'avantages ne rassurent point la sollicitude paternelle. Beaucoup de pères de famille des départements répugnent, à cause des maisons de jeu, à envoyer leurs enfants dans la capitale. Qui oserait les blâmer? Il est bien vrai que partout il y a des pièges pour la jeunesse, partout il y a des dangers pour elle; c'est l'âge des désirs, des illusions, des enchantements. Mais faut-il que dans cette capitale, par une exception monstrueuse, il existe une séduction spéciale, une séduction légale et organisée, et telle que les pères de famille craignent d'y envoyer leurs enfants, qui se perdraient, au lieu de se former aux bonnes mœurs et aux professions utiles?

« Non, messieurs, cela ne doit pas être, et j'ai la conviction que cela ne sera plus.

« Je viens à la véritable difficulté, elle est grave; je ne l'ai pas dissimulée hier. J'ai dit que la diminution de 5,500,000 francs dans les recettes était certainement une objection digne d'examen; mais cette objection est-elle aussi déterminante qu'on le suppose? Dans un pays où l'on fait tant de dépenses de luxe, il me semble que l'on peut se permettre une dépense de 5,500,000 francs en faveur des mœurs, de la justice et de l'humanité..... Le ministre vous a dit à plusieurs reprises qu'il fallait maintenir et étendre nos ressources pour nous livrer à des dépenses utiles. Cette doctrine, étendue d'une manière trop générale, deviendrait dangereuse; mais ici je ne crois pas qu'elle reçoive une application certaine. Je ne doute pas en

effet qu'il existe; et je défie qui que ce soit de citer une dépense plus utile que celle de la suppression des jeux.

« Quelle est d'ailleurs la nature d'un impôt? Qu'est-ce qui doit décider pour le choix d'un impôt? C'est, en général, le principe bien simple que l'argent que versent les contribuables dans le Trésor public est employé d'une manière plus profitable que s'il restait dans leurs mains; ce n'est qu'autant qu'il est prouvé que cet argent sera ainsi mieux employé que vous exigerez des contributions. Mais ici, entre laisser l'argent des jeux entre les mains de celui qui peut le perdre, et l'exciter à l'apporter sur l'autel de cette affreuse divinité, il y a la différence de l'innocence au crime, il y a la différence de toutes les habitudes funestes, de tous les forfaits aux simples penchants d'un homme honnête et bon. Car, parmi ceux qui se sont ruinés dans les maisons de jeu, il en est beaucoup qui sont entrés avec une âme pure et qui en sont sortis des scélérats.

« Dites-moi, messieurs, comment accueilleriez-vous un homme qui, en vous citant ce qui s'est passé (car j'espère que cela n'existe plus) dans divers États, vous proposerait d'établir une perception au profit du Trésor sur les vols qui se commettraient, et qu'on laisserait impunis, ou d'établir une recette sur l'infâme prostitution? Vous repousseriez une telle proposition avec indignation, et les conseillers de la couronne, auxquels on ferait une pareille invitation, seraient autorisés à la considérer comme un sanglant outrage.

« Eh bien! j'en conviens, dans les maisons de jeu,

on ne renverse pas à coups de pistolet, on n'égorge pas à coups de poignard; mais le crime, pour être moins patent, n'en est pas moins sûr ni moins terrible dans ses conséquences. Je ne reviendrai pas sur ce qui a été dit cent fois sur ces affreuses conséquences; j'ai dans les mains une brochure qui probablement a été distribuée à plusieurs de mes collègues et nous révèle des faits récents, tels que ceux que vous avez plusieurs fois entendus; et ce matin encore, un commissaire de police racontait à l'un de mes collègues que deux malheureux s'étaient tués, et qu'il venait d'ordonner l'enterrement de l'un des deux. Je ne veux pas revenir sur ces affreuses peintures, elles ont assez affligé nos esprits.

« Mais, songez-y bien, on vous propose de maintenir les maisons de jeu, on vous le propose au nom du gouvernement et sans aucune assurance de suppression prochaine ou éloignée. Vous le savez, un signe peu visible, mais reconnaissable, désigne la maison de jeu dans les rues de Paris.

« Supposez qu'à ce signe on substitue une inscription qui porterait: *maison de jeu autorisée par la loi,* dites-moi qui est-ce qui empêchera cette inscription d'exister? Elle exprimerait un fait si, en acceptant la proposition du gouvernement, vous rejetiez cette suppression désirée par tous les gens de bien.

« Et alors, messieurs, quel est celui de nous qui, en lisant une pareille inscription, ne baisserait pas les yeux et ne se sentirait pas un remords? Et s'il arrivait que, dans le moment même où vous passeriez devant une maison de jeu, un homme en sortît, que ce fût

un désespéré qui allât demander au suicide le moyen d'échapper à l'infamie ou un furieux qui cherchât dans l'assassinat le moyen de réparer sa ruine, dites-moi, à cette vue, vous applaudiriez-vous de votre vote? Ne vous le reprocheriez-vous pas éternellement?

« Mais vous n'avez pas besoin de faire une pareille rencontre : vous savez que les suicides et les assassinats se renouvellent tous les jours, et qu'ils ne cesseront pas de se renouveler tant que les jeux existeront. »

M. de la Rochefoucauld-Liancourt[1] prit la parole après M. Salverte ; il traita de nouveau la question des étrangers, en termes très décisifs, que nous aimons à rappeler ici :

« Je vous citerai encore que les maisons de jeu ont été supprimées dans toutes les stations d'eaux minérales. Eh bien, on a calculé que tout l'argent que les étrangers dépensaient aux eaux minérales était porté à la banque des jeux et retournait à Paris dans les poches du fermier, et qu'ainsi le pays ne profitait d'aucun des avantages et des profits que les étrangers apportaient. C'est ce qui arrive à Paris aussi, relativement à ceux des étrangers dont on a parlé, et qui ne viennent en France que pour fréquenter les maisons

1. M. de la Rochefoucauld était l'auteur d'un amendement qui fut adopté de préférence au projet du gouvernement, auquel il était semblable au fond, quoique d'ailleurs il eût le mérite d'être plus clair et plus précis dans sa rédaction. Il était ainsi conçu : « Le bail des jeux pourra être prorogé pour une année. A dater du 1er janvier 1838, les jeux seront prohibés. »

de jeu. L'argent qu'ils emploient ainsi, comme celui qui est porté par nos marchands et nos fabricants dans les maisons de jeu autorisées par le gouvernement, ne sert point à la prospérité du pays. Que les étrangers viennent chez nous pour alimenter notre commerce, pour avoir des relations avec nous, de manière à faire profiter nos marchands de leur séjour en France, je les y vois avec plaisir ; mais s'ils ne viennent ici que pour alimenter les jeux et les fortunes de quelques banquiers de jeux, qui ont été autrefois [1] si scandaleuses, J'AIME MIEUX QUE CES ÉTRANGERS-LA NE VIENNENT PAS. »

Il est remarquable que, dans la Chambre des députés, comme dans la Chambre des pairs, comme plus tard dans le parlement prussien, en 1867, il ne se trouva pas une voix pour demander la continuation des jeux. On proposa divers systèmes pour arriver à les supprimer d'une manière plus ou moins immédiate ; mais personne n'osa parler de ne pas les supprimer. Il fut reconnu, à l'unanimité, que la tolérance publique des roulettes était une chose mauvaise, et qu'il y avait urgence à la faire disparaître. Cette unanimité parmi les hommes d'État n'était point une chose nouvelle ; elle datait de longtemps, ainsi qu'il est facile de s'en convaincre en lisant les discours prononcés par M. de la Rochefoucauld et par M. Legrand, à la Chambre des députés, et par M. Pasquier, à la Chambre des pairs.

M. de la Rochefoucauld, le 17 juin, critique une

[1]. Autrefois !

phrase du rapport de M. Calmon, qui était la suivante : « On a rappelé que Lainé et Manuel n'ont pas hésité à proclamer que les jeux de hasard étaient un mal nécessaire. »

« Non, messieurs, s'écria M. de la Rochefoucauld, vous ne croirez pas que des hommes tels que ceux-là aient émis une telle opinion. Non, cela n'est pas possible, cela n'est pas.

« Lisez d'abord le discours de Manuel : « C'est une
« triste et déplorable ressource, dit-il, que celle qui
« résulte pour le Trésor public d'un impôt sur les
« jeux. » Il déclare que l'établissement des jeux est un fléau dont il reconnaît les mauvais effets, et quand il a dit que le gouvernement les tolérait, il a ajouté que personne ne peut se dissimuler tous les maux qui en résultent pour la société. Casimir Perier a été encore plus explicite. Il voulait qu'on ne regardât cette allocation dans le budget que comme temporaire, parce que c'est une recette, disait-il, que la ville de Paris doit chercher à faire cesser par tous les moyens possibles. Il demandait même, pour l'honneur de ses commettants, qu'on effaçât dans le budget ces mots : *jeux de la ville de Paris,* en attendant, a-t-il dit, que cet établissement ait été affaibli et enfin supprimé. Ce vœu est assez positif.

« Reste Lainé. Eh quoi ! cet homme vertueux, orateur plein d'âme et de chaleur, dont tous les sentiments s'exhalaient avec tant d'enthousiasme et de conscience, Lainé, aurait approuvé l'existence des maisons de jeu ! Eh ! messieurs, c'est lui, au contraire, qui, lorsqu'on venait de dire, comme supposi-

tion seulement, « si les jeux sont un mal nécessaire », s'empressa de répondre : « Je suis loin de partager « l'avis du préopinant, qui semble dire que les jeux « sont un mal nécessaire. » Il ajouta que les maisons de jeu sont des ateliers de corruption, de suicide et de crimes plus grands encore. « On les réprouve, « disait-il, avec une secrète horreur », et, faisant lui-même une supposition : « Si les jeux étaient un jour « supprimés, s'écriait-il, et que ne m'est-il permis « d'accepter cet augure (remarquez, messieurs, ces « paroles prophétiques), si le bonheur de leur sup- « pression arrive, la France morale en aura tant de « joie, qu'elle reprendra bien vite au compte de l'État « les dépenses qui sont le prix de ce produit. »

« Faites donc, messieurs, ce que Lainé désirait ; et lorsque vous aurez supprimé les maisons de jeu, sa famille portera votre délibération sur sa tombe, comme un digne hommage que ressentira cet excellent citoyen ; car, sur une telle tombe, la terre est légère, et l'honneur tressaille encore. »

« La tolérance des jeux, disait M. Legrand, vous la croyez très ancienne, et c'est elle qui est nouvelle. C'est la prohibition qui est l'antique droit commun de notre législation ; c'est la prohibition qui est ancienne. Louis XIII déclarait infâmes et incapables de toutes fonctions ceux qui donnaient à jouer. Louis XVI, qui ne fut jamais étranger à aucun sentiment de philanthropie, inspiré par un financier honnête homme, Louis XVI renouvela l'ordonnance et en aggrava même la rigueur. Il fit plus ; il défendit non seulement les jeux de hasard, mais tous les jeux dont la chance

était inégale, et il déclara que les jeux devaient être assimilés au vol. »

M. Pasquier, à la Chambre des pairs (séance du 7 juillet 1836), s'exprima ainsi :

« J'espère que la Chambre voudra bien m'entendre sur une question qui m'a beaucoup occupé dans ma vie, et à l'égard de laquelle mes convictions sont profondes.

« Ayant l'honneur d'être magistrat de la ville de Paris, il y a vingt-cinq ans, sous l'empire florissant de Napoléon, à l'apogée de cet empire, je fis partie d'une commission chargée d'examiner si l'existence des jeux était une nécessité dans la ville de Paris, était une nécessité en France. Cette commission se composait des présidents de section du Conseil d'État de l'empereur, et on n'ignore pas que c'étaient des hommes profondément versés dans les affaires, des hommes d'une grande expérience et au-dessus de tous les préjugés. Eh bien, messieurs, cette commission, dont je fus le rapporteur, se trouva unanime pour proposer la suppression des jeux pour toute la France, et notamment à Paris. Ce vœu ne fut pas accompli, à notre grand regret; mais, cependant, il ne fut pas entièrement stérile ; d'importantes, d'heureuses modifications dans le régime des jeux datent de cette époque, et ces modifications diminuèrent assez sensiblement la masse des terribles misères que la ferme des jeux faisait alors peser sur la capitale.

« Vous voyez, messieurs, à quel point je suis fondé à dire que mon opinion sur l'existence de cette ferme ne date pas d'hier, et est le résultat d'une ancienne

et puissante conviction, dont je vais maintenant donner les motifs en peu de mots.

« On a plusieurs fois essayé d'accréditer la croyance que les jeux étaient nécessaires dans une grande ville, qu'ils l'étaient surtout dans Paris, que c'était un mal auquel il fallait se résigner. En réponse à ces assertions, je commence par établir en fait que ces jeux n'ont pas toujours existé dans Paris, ce qui prouve qu'ils n'y sont pas indispensables. Avant la révolution de 1789, l'existence des jeux n'était point tolérée dans Paris, et quand ils osaient s'y montrer, le parlement les y poursuivait avec une grande rigueur. On ne pouvait guère citer à cette époque qu'une petite maison, appelée l'Hôtel d'Angleterre, située, je crois, rue Plâtrière. Sans être formellement autorisée, la police la tolérait comme un réceptacle où il lui était commode de trouver toujours réunis le petit nombre de mauvais sujets qui la fréquentaient. Mais pas un homme du peuple, pas un homme de la classe moyenne, de cette classe intéressante qui vit du travail de ses mains, pas un négociant surtout, de si petite classe que ce fût, n'aurait osé s'y montrer, n'y aurait été souffert.

« Que si un négociant de quelque valeur s'y fût laissé voir, à l'instant il aurait perdu tout crédit, et il lui eût été impossible de se représenter à la Bourse.

« Telle était donc la situation des choses en 1789 ; il n'y avait pas en réalité (je suis fondé à le dire) de jeux dans Paris ; mais à la fin de cette année et au commencement de la suivante vint le moment où toutes les volontés, toutes les passions débordèrent ; le gou-

vernement n'était de force à résister sur rien ; on voulut jouer, et on joua. Le délire sur ce point fut même bien grand, car la fondation des premières maisons de jeu fut faite par des hommes, dont les noms, que je ne veux pas rappeler, n'auraient certes jamais dû se trouver associés à de tels établissements. Ils existèrent ainsi fort paisiblement pendant deux années environ, au seul profit de leurs auteurs.

« Quand vint le temps de la Terreur, ils furent assez tolérés par les pouvoirs de cette fatale époque, auxquels ils étaient même assez commodes, par la facilité que la police y trouvait à mettre la main sur des malheureux qui y venaient quelquefois chercher un funeste asile. Alors on y faisait ce qu'on appelait des *rafles* pour l'approvisionnement des maisons de détention.

« Après la Terreur, les choses allèrent encore pendant quelque temps à peu près de même quant à l'existence des jeux. Les entrepreneurs vivaient au jour le jour, et, tout en ruinant beaucoup d'individus, ne faisaient souvent eux-mêmes, attendu l'énormité des frais, que de très médiocres affaires. Enfin arriva l'âge d'or de ces odieuses spéculations, et cet âge se rencontra avec une époque qui n'est certainement pas la plus illustre, la plus honorable de notre révolution ; ce fut sous le Directoire, ou, pour parler plus correctement, sous le règne de Barras. Qu'on veuille bien me passer cette expression ; à lui appartient la glorieuse invention d'avoir créé cette nouvelle source de revenus publics.

« Alors donc fut instituée la ferme des jeux ; elle

fut d'abord peu productive et ne rapporta guère que 400,000 à 500,000 francs ; mais elle fut pour ceux qui en donnèrent cette somme l'occasion de bénéfices fort importants, et qui l'auraient été bien davantage encore sans la nécessité d'admettre une foule de copartageants secrets, dont l'énumération, s'il était possible de la retrouver, donnerait lieu, sans doute, à de bien tristes, à de bien honteux démentis ; car est-il une source de corruption qui ne soit sortie de cette sentine ? Une fois le revenu fondé, rien de plus simple que de chercher à l'accroître. On avait trouvé une matière imposable, et on devait naturellement chercher à l'étendre. Jamais but, en effet, ne fut plus entièrement poursuivi ni plus complètement atteint.

« Bientôt les jeux s'établirent et surgirent de toutes parts : il y en eut pour tous les rangs, pour toutes les classes ; il y en eut pour tous les quartiers. Mais ce ne sont point les joueurs qui sont venus chercher les maisons de jeu ; ce sont les maisons de jeu qui ont été les solliciter, les embaucher ; il faut bien se servir de ce mot. Ce qu'on n'avait vu nulle part, le peuple, le peuple ouvrier, le peuple pauvre, celui qui ne vit que du travail de sa journée, fut, avec autorisation du pouvoir public, invité à venir jouer le prix de ce travail. Quand je suis entré à la préfecture de police, il y avait au moins de seize à dix-huit maisons de jeu, légalement reconnues. On jouait à la rue de Thionville, à la rue Saint-Denis, à la rue des Lombards.

« En sortant de son atelier, le malheureux ouvrier était, je le répète, invité à venir déposer, dans ces repaires, le denier avec lequel il aurait pu faire vivre

sa femme et ses enfants. Il le perdait, ce denier; et alors que pouvait-il devenir? De là sont nés une multitude de crimes. Les greffes des cours d'assises, ceux du tribunal de police correctionnelle et les registres de la préfecture de police sont là pour en faire foi. Qu'on veuille bien les consulter, et on verra la liste effroyable des forfaits de toute nature qui sont sortis des maisons de jeu ; sans doute, de grands amendements ont été apportés à l'existence de ces maisons, et je me félicite de pouvoir dire que les principaux de ces amendements datent de l'époque où fut fait le rapport dont j'ai parlé en commençant ; mais on se tromperait beaucoup, si on croyait que les amendements aient suffisamment tari la source du mal. Non, messieurs, celle qui existe est toujours immense, et il n'y a pas de mois, pas de jour où la fatale roulette n'enfante quelque délit, quand sa production ne va pas jusqu'au crime. Voulez-vous un dernier et bien épouvantable exemple? D'où est sorti, je vous prie, l'attentat de Fieschi ? S'il n'avait pas été jouer à la roulette l'argent qui lui était confié pour le service des ateliers de la Bièvre, il n'aurait pas été chassé de ces ateliers, il ne serait pas tombé dans cette position en quelque sorte désespérée qui en a fait le plus redoutable, le plus odieux des scélérats, qui l'a jeté enfin dans la voie du régicide.

« Je reviens à mon point de départ et ne descendrai point de cette tribune sans m'être encore élevé de toutes mes forces contre le funeste préjugé qui tendrait à faire croire qu'on ne saurait se passer de jeux dans Paris, que, quand on voudrait s'en passer, il

serait impossible de parvenir à les détruire, et qu'on n'échapperait pas à une clandestinité qui serait pire que la tolérance actuelle. Messieurs, je me suis assez expliqué sur la nature et les conséquences du fléau pour qu'il me soit inutile de m'attacher davantage à montrer qu'il est impossible de s'en passer, et quant aux moyens de l'empêcher de se produire clandestinement, il n'entre pas dans mon esprit le moindre doute sur l'efficacité des moyens qui peuvent être employés pour y réussir, et que l'autorité a dans ses mains. Les jeux clandestins sont beaucoup plus aisés à empêcher que les loteries ; pour celles-ci, on remplit son but avec le plus mince établissement ; les billets se distribuent de la main à la main, sans éclat, mais on ne peut faire fructifier un *jeu populaire* sans une assez grande réunion de personnes, et cette réunion ne peut guère avoir lieu que dans les cafés, dans les cabarets et autres lieux où la police a toujours ses entrées, où elle doit toujours être en quelque sorte présente.

« Au reste, messieurs, soyez-en bien sûrs, il est heureusement de certains pas qu'on ne saurait faire en arrière ; et quand l'idée de détruire radicalement une plaie aussi honteuse est une fois tombée dans les esprits d'une Chambre française, il n'y a point à en revenir. Le bienfait est acquis ; il ne saurait se reprendre.

« On s'est élevé contre l'irrégularité de la marche suivie pour arriver à la suppression d'une branche du revenu public avant qu'il ait été pourvu à son remplacement. Je sais tout ce qui peut être dit de

bon et de juste à ce sujet, et je n'en veux rien contester ; mais, en vérité, j'ai vu depuis nombre d'années tant d'irrégularités de ce genre, et sinon semblables, au moins fort analogues, que je ne me sens en aucune façon le courage de m'élever contre celle qui se produit en ce moment, alors qu'elle tend à un résultat si incontestablement grand, beau et moral tout à la fois, alors que ce résultat doit faire cesser une situation que j'aurai le courage de dire honteuse pour la France. Qu'on me cite, en effet, un autre pays où les jeux publics aient pris rang parmi les revenus de l'État !

« On a parlé de l'Angleterre, où les jeux sont défendus par la loi et où ils existent cependant d'une manière très patente et très scandaleuse. A cet égard, je suis loin de croire que l'administration anglaise fasse tout ce qu'elle pourrait faire, ni qu'elle soit, par conséquent, à l'abri de tout reproche [1] ; mais, au moins, elle n'entretient pas, elle ne sanctifie pas, en quelque sorte, en en faisant une branche de revenu public, ce qu'elle a le tort de ne pas empêcher avec assez d'énergie. Enfin, ce qu'elle souffre est, en dernier résultat, beaucoup moins fâcheux que ce que nous autorisons. Ce n'est pas le peuple qui fréquente les maisons de jeu à Londres, et ceux qui viennent y consommer leur ruine ne sont pas pour cela, en quelque sorte, inévitablement poussés dans le crime.

1. Depuis cette époque, l'Angleterre a fait ce qu'elle devait faire, et l'on peut dire, à sa gloire, qu'elle est aujourd'hui *à l'abri de tout reproche,* autant et bien plus que la France elle-même.

« Sans doute, on ne peut pas empêcher que dans une grande ville il n'y ait des salons où se joue un fort gros jeu, où l'on peut perdre des sommes très considérables, un whist, par exemple; mais l'homme qui perd sa fortune dans les salons, dans ces cercles, n'est pas de ceux qui vont ensuite attendre les voyageurs sur les grandes routes, tandis que chez nous les malheureux qui sortent ruinés de la roulette n'ont que le suicide, le meurtre, le vol ou l'empoisonnement pour ressources. Que d'exemples, grand Dieu! n'avons-nous pas eus de nos jours! Que d'exemples n'avons-nous pas tous les jours de ces tristes et funestes événements! Félicitons-nous donc de ce que l'heureuse idée est venue à la Chambre des députés de trancher cette question. Oui, messieurs, félicitons-nous-en, et très hautement. Je ne suis pas de ceux qui pensent que ce qui a été fait cette année, on aurait pu le faire aussi bien l'année prochaine, et avec une plus entière connaissance de cause; non, non, je n'admets point ce délai, et je bénis le ciel qui a permis que la question fût irrévocablement tranchée ; je dis irrévocablement; car, ne vous y trompez pas, messieurs, une fois prise, on ne revient point sur une telle mesure.

« Non, il n'y a pas de gouvernement, il n'y a pas d'administration qui puisse jamais, lorsqu'un tel revenu a été un jour abandonné, concevoir la pensée de le recouvrer, qui puisse jamais hasarder la proposition de le rétablir. La dernière heure des jeux publics a donc sonné, et nous devons nous féliciter de ce que ce grand bienfait, cette heureuse préserva-

tion d'un si grand mal nous soient venus sous le règne d'un prince dont la haute moralité est si bien d'accord avec les sentiments qui les ont produits. »

C'étaient là de nobles et généreuses paroles. Espérons que nous en entendrons bientôt de semblables dans les Chambres actuelles, et que la République française voudra attacher son nom à la suppression définitive des jeux publics en Europe, comme le roi Louis-Philippe attacha le sien à celle du même fléau dans la ville de Paris.

FIN

TABLE DES MATIÈRES

	Pages
Préface	I
Chapitre I. — Les fureurs du jeu	1
Chapitre II. — Le jeu en Angleterre aux xviii^e et xix^e siècles	15
Chapitre III. — Discussion du parlement prussien en 1868, au sujet de la suppression des jeux publics de Wiesbaden, d'Ems et de Hombourg	37
Chapitre IV. — Parallèle entre Monte-Carlo et les banques publiques d'Allemagne	74
Chapitre V. — Notes historiques sur le gouvernement de Monaco	89
Chapitre VI. — La roulette de Monaco	138
Chapitre VII. — Les complices de la roulette	169
Chapitre VIII. — Les victimes de la roulette	215
Chapitre IX. — Le mouvement contre Monte-Carlo	235